KB043322

ARTS
SOCIETY
COEVOLUTION

초판 1쇄 발행 2012년 11월 20일
초판 3쇄 발행 2015년 9월 4일

글쓴이 이흥재 | 펴낸이 김선기 | 펴낸곳 (주)푸른길 | 출판등록 1996년 4월 12일 제16-1292호 | 주소 (08377)
서울시 구로구 디지털로 33길 48 대륭포스트타워 7차 1008호 | 전화 02-523-2907, 6942-9570-2 | 팩스
02-523-2951 | 이메일 purungilbook@naver.com | 홈페이지 www.purungil.co.kr | ISBN 978-89-6291-212-8
93600

책값은 뒤표지에 있습니다. | 이 도서의 국립중앙도서관 출판시도서목록CIP은 e-CIP홈페이지 http://
www.nl.go.kr/ecip와 국가자료공동목록시스템에서 이용하실 수 있습니다. 제어번호: CIP2012005220

이 책은 추계예술대학교의 특별연구비 지원으로 이루어진 것입니다.

현대사회와 문화예술

그 아름다운 공진화

이흥재 지음

푸른길

머리말

예술은 표현 활동이다. 무엇을 왜 표현하는가? 궁금한 것을 확실하게 알고 싶어서 스스로 표현해 보고, 자기의 생각을 알리고 싶어서 남에게 표현한다. 예술에서 소통은 이렇게 자신에 대한 질문에서 출발하여 남들에게 답을 주는 행동이다. 소통 활동이라는 점에서 철학과 크게 다르지 않다고 생각할 수도 있다.

어떻게 표현하는가라고 묻는다면 창조적으로 표현해야 한다고 모두가 대답한다. 예술은 창조적 자기표현이기에 오랜 시간 동안 사랑을 받는다. 또한 기술의 도움을 받아서 더 즐겁고 아름답게 표현된다. 예술이 대중에게 사랑받고 즐거운 활동으로 퍼져 나간 것도 기술과 결합하면서부터이다. 창조적 표현 활동은 창작자만의 고유한 활동은 아니다. 직접 자기를 내세워 표현하거나, 아바타를 만들어 그를 통해 자신을 표현한다. 또한 매개자나 예술 소비자까지도 활동 과정에서 창조적 자기표현을 즐기게 된다. 결국 이러한 다양하고 문제해결적인 표현 활동들에 따라서 인간들은 재구성된다. 우리 사회에서 문화예술의 재구성력은 인간에게 영향을 끼치는 것에서부터 시작된다.

예술은 시간을 재구성한다. 우리는 지금 어디에 서 있는가에 대한 시대표현 또는 시대감정을 나타낸다. 과거를 재구성하거나 궁금한 미래를 예단하는 데에도 예술적 표현이 적절하게 활용된다. 과거를 정리하고 미래에 도전하는 예술 활동 때문에 인간사회는 '안정적인 진화'를 기대할 수 있다. 작은 두뇌를 거쳐 가는 생각들을 감성적으로 그려냄으로써 인간은 사회를 제대로 바라볼 수 있게 된다. 예술은 인간사회를 반영하는 거울이며, 시간 축을 연결하는 무지개다리이다. 예술 활동은 종합적으로 사회를 리드해 가는 내비게이션이다.

예술 활동은 사회를 이끌어 간다. 인간과 시간을 감성적으로 표현함으로써 거리감을 좁혀 준다. 이를 다양하게 펼치는 과정에서 사회에 활력을 가져오고, 이미지를 만들어 가고, 부드럽게 소통을 한다. 이처럼 예술은 사회를 돌보는 활동에 보다 더 많이 나서게 된다. 이에 따라 복지적 수혜의 폭은 넓어지고, 사회 돌봄 예술 활동을 찾는 수요자가 늘어나고, 즐겁게 학습하는 사회로 발전하는 것이다. 예술 창작은 단지 실용성을 추구하기보다는, 그동안 기대했던 사회 치유를 새롭게 시도하는 것이다.

예술은 사회와 공진화한다.　예술 활동은 그를 둘러싼 사회환경에 따라서 또는 환경을 거슬러 가면서 틀을 바꾸어 가고 있다. 예술은 영원할 것인가에 대한 질문에 그렇지 않을 것이라고 확신하는 입장이 있다. 예술은 단지 표현하는 활동일 뿐이고 감성적이며 즐거움에서 그친다고 보기 때문이다. 그러나 예술과 사회는 그들이 놓여 있는 환경을 맑고 밝은 사회로 이끌어 가는 다양한 활동을 통해 영원할 것이다. 문화예술정책과 경영은 이러한 문제에 대한 결정과 집행을 다룬다.

이 책은 위와 같은 질문들에 대한 스스로의 답을 찾는 여행길이었다. 높고 험한 산을 오르는 길이라기보다 제주 오름길을 걷는 기분으로 정리했다. 산 정상으로 오르는 숨 가쁜 지름길보다는 주위를 즐기는 둘레길을 걸으며 이런 저런 생각을 가다듬는 방식으로 정리했다.

갈릴레이는 그의 지동설을 피력하면서 "어떤 실없는 자의 몽상기를 읽는 기분으로 읽어 달라."라고 말했다. 스스로를 낮춘 것이라기보다, 소통되지 않을 것을 예견한 외로움 때문이 아닌지 모르겠다. 나는 이런 기분과는 감히 비교할 수도 없는 기분으로 이 글을 내보이고 있다.

이 책은 추계예술대학교 특별연구비 지원으로 이루어졌다. 이런 귀한 기회를 준 학교에 마음 깊이 감사한다. 감히 여기에 성함을 올리면 실례가 될까 봐 마음 속에 새기는 동료교수님들의 도움에 머리 숙여 감사한다. 교재도 없이 빡빡하게 이어지는 강의에 함께했던 학생들에게 진 빚을 이제야 갚는 셈이다. 그렇지만, 이 책을 읽는 분들에게는 더 많은 빚을 지는 것 같다.

 이 책도 많은 분들의 도움을 받아 이루어졌다. 기획과 출판에 도움을 준 김영주 님, 자료 수집을 도와준 문주연 님, 일부 원고를 읽고 평가해 준 안미라 님께 감사한다. 교정을 보면서 함께 나눈 이런저런 소중한 이야기들을 귀하게 새기고 있다. 어려운 출판사 사정을 접어 두고 이 책을 내주신 푸른길의 김선기 대표이사님, 편집을 맡아 애쓰신 박이랑 님께 감사합니다.

시월 맑은 날에, 이흥재 씀

CONTENTS

part

3 사회문화자본의 재구성

예술은 사회와 공진화한다. 예술 활동은 그를 둘러싼 사회환경에 따라서 또는 환경을 거슬러가면서 틀을 바꿔가고 있다. 예술은 영원할 것인가에 대한 질문에 그렇지 않을 것이라고 확신하는 입장이 있다. 예술은 단지 표현하는 활동에 그치고 감성적이고 즐거움에서 그친다고 보기 때문이다. 예술과 사회는 그들이 놓여있는 환경을 맑고 밝은 사회로 이끌어 가는 다양한 활동을 통해 영원할 것으로 믿는다.

이 책의 틀

기술의 발달로 현대사회에서 공간과 시간은 하나로 묶여 인식될 정도로 바뀌고 있다. 이제 시간과 공간이 압축된(time—space compression) 사회 속에서 시간 · 공간 · 인간의 관계는 속도거리(speed distance)로 측정하게 된다. 이 관계를 좁히고 때로는 넓히는 인간의 생각 · 관심 · 행동의 측정조차 점차 단순해지고 있다. 이러한 현대사회를 '소용돌이 사회', '질주의 사회'라고 부르고 싶다.

문화예술에서 바라본 현대사회의 모습, 현대사회에 나타나는 문화예술의 특징은 무엇인가. 사회현상에서 영향 받은 문화예술은 사회를 새롭게 구성하는 데에도 영향을 미친다. 사회와 문화예술은 이렇듯 영향을 주고받는다. 여기에서 몇 가지 특성으로 간추려 포괄적인 모습으로 정리해 보았다.

첫째, 문화접착 다원사회: 모든 분야에 문화가 접착되는 다원적인 사회

사람들은 아름다운 예술을 보고 즐거운 감정을 느낀다. 오랫동안 쌓여 내려온 문화예술이 사회 각 분야에 녹아들어 다양하게 숨 쉬고 있다. 이러한 활동을 하는 창작예술가나 예술집단이 사회 구석구석에 더욱 늘어나고 활발하게 활동 중이다.

어느 예술가 개인이나 단체가 주관적인 관점에서 작품을 만들었다 해도 일단 세상에 나오면 이는 사회성을 가지는 재화가 된다. 그래서 정부는 국민들의 세금으로 문화예술을 고루 즐길 시설을 만들고 지원한다. 사회구성원들의 문화예술 향유를 돕기 위해 단체들도 나선다. 문화예술은 사회 구성원 일부 계층의 전유물이 아니며, 각 영역에서 보편적인 것으로 받아들여진다.

최근에 들어서는 예술 활동의 겉넓이는 늘어나고, 안으로는 다양한 장르가 생겨나고 있다. 확실히 현대사회에서 문화예술의 본질은 명확히 설명하기조차 어렵게 되었다. 이는 문화예술에 대한 수요가 많고 다양화되었기 때문이다. 다원화된 사회에서 문화예술이 융해 · 융합되고 있음은 사회 여러 영역에서 잘 나타나고 있다. 그래서 "예술에 관한 것에서 가장 분명한 것은 분명한 것이 하나도 없다는 점뿐이다."라는 말에 솔깃해진다.

이처럼 현대사회에서 문화예술은 개인, 사회, 경제, 공공정책 모든 분야에서 활약하고 있다. 문화예술이 자연스럽게 녹아들어 있는 문화융합 다원사회에서 문화예술의 가치는 더욱 중요해지고 사회환경 변화에 매우 민감하게 작용한다.

둘째, 정보창출 지식사회: 정보가 혁신적으로 창출되는 지식중심사회

산업사회 이후에 경제구조나 노동구조가 급변하고, 지식기술은 더욱 고도화되었다. 뿐만 아니라 지식기술은 유동속도도 빨라졌다. 이렇게 바뀌면서 창조성의 사회적 확산이 중요해지고, 암묵적 지식이나 감성이 상대적으로 더 중요해지게 되었다. 지식정보 사회에서는 아이디어와 창조성이 경쟁력의 원천이다. 창조성이 저변에 깔린 창조사회에서 혁신적 아이디어와 감수성을 키우는 것은 암묵적 지식이다. 또 이러한 암묵적 지식을 키우는 데는 문화예술 체험이 필요하다.

더구나 지식은 사회의 다양한 영역과 융합융화 되고 혁신적인 흐름을 타면서 사회 전반에 끝없이 접목되고 있다. 예술은 창조적인 성과를 위해 다른 분야와 단지 결합하는 것과는 차원이 다른 이화수정을 일으키기 위해 과감한 실험을 즐기고 있다.

문화예술을 활용한 문화 콘텐츠는 디지털 지식기술을 보편적으로 사용하게 되어 더욱 풍부해지고 재미있게 구성되기에 이르렀다. 콘텐츠가 가지는 사회적 의미는 새롭게 부여되고 그 가치도 새롭게 쌓여 가고 있다.

셋째, 관계발생 공진사회: 새로운 관계가 생기며 더불어 발전하는 사회

수요 중심 정보화의 진행에 따라 언제 어디서 누구나 즐길 수 있는 스마트 기술이 생활 깊숙히 자리하고 있다. 스마트기기는 더 새롭게 변신을 거듭하면서 예전에 비해 훨씬 효율적이고 다양한 통로로 커뮤니케이션이 이루어진다. 어플리케이션의 선택 혁명에 따른 문화예술 어플과 인간적인 소통이 새로운 관계를 쉽게 만들어 가고 있다. 네트워크 사회 속에서 개방과 소통의 관계 변화에 따라 지식생태계도 근본적으로 재구성되고 있다.

교통통신의 발달에 따른 국제화 급변으로 사람들의 왕래와 정보교류가 폭넓게 이루어지면서 생활수준이나 사회구성체들의 행동이 세계 수준으로 올라가게 되었다. 이를 세계화라고 한다. 한편으로는 경제이익 중심의 지역 개편이 이루어지고, 역사적·공간적 특성을 바탕으로 지역연합을 형성하는 사례도 많아지고 있다. 이제 문화예술의 영토는 국내나 지리적 거리를 가볍게 뛰어넘어 확장되고 있다. 이에 따라 지식정보의 해외유출과 교류도 당연히 빠르고 폭넓게 진행된다.

노동력의 이동, 국제결혼과 유학으로 인적 이동이 심화되어 자국의 문화를 자연스럽게 유입시키는 문화교류도

활발해지고 있다. 앞에서 말한 공간적 개편과 확대에 힘입어 세계 각 민족의 문화가 곳곳에 뿌리내리는 다민족 다문화현상이 나타나고 있다. 이러한 다민족주의와 다문화주의로의 변화는 기존에 다민족 다문화국가를 실천하던 국가 외에도 많은 나라들에서 조용한 혁명으로 일고 있다.

이러한 변화로 인간, 시간, 공간의 사회관계자본이 모두 새롭게 발생 또는 만들어지고 있다. 이 같은 관계들의 소생·파생·재생은 문화예술과 사회발전에서 인본주의 문화예술 활동의 가치를 재인식하게 만든다. 그 결과 기존의 공급자 중심의 개념을 재구성하여 소비자 중심의 활동으로 영토가 넓혀졌다.

넷째, 참여성숙 품격사회: 모두가 성숙하게 참여하는 품격 높은 사회

참여를 바라는 사람들의 욕구에 따라 문화사회를 이끌어 가는 권력이 소수집중에서 다수분산으로 바뀌고 있다. 또 시민이 문화권력으로 등장하여 주인이 되는 문화민주사회로 나아가고 있다. 그리하여 대량생산과 소비의 자본주의 시장구조는 문화예술 시장으로 파고들어 가면서 문화 소비자의 모습도 바뀌고 있다.

지식사회에서 필요한 감성지식을 길러주는 주체는 예전처럼 학교만이 유일한 곳이 아니다. 이제는 학교를 뛰어넘어 사회 각 영역이 사회 교육의 하나로 이를 담당하게 된다. 생활 속에서 자연스럽게 문화예술을 즐기는 복지로서 생활문화를 즐기게 된다.

한편 자본주의 시장경쟁으로 사회 활동 참여자와 배제된 자들의 격차가 심하게 나타난다. 참여배제는 경제적 궁핍으로, 사회적 보호대상으로 이어진다. 그래서 사회의 중요 역할을 맡고 있는 문화예술이 이를 외면하지 않고 적극 포섭하기에 이르렀다. 이기주의와 공공도덕의 붕괴에 따를 사회적 리스크를 치유하는 데에도 문화예술이 동참한다.

이러한 전체참여시대가 되면서 문화예술단체와 NPO들의 활동이 많아지고, 그들은 다양하게 사회를 이끌어 가고 있다. 참여 여건과 참여 활동 기반도 성숙해졌다. 모두가 참여하여, 모두를 위한 문화예술사회로 다가가는 전체참여사회로 바뀌고 있다. 현대사회는 이처럼 주류 분야가 변했다. 그리하여 산업사회 이후의 새로운 사회의 특징에 어울리게 이름 붙여지고 있다. 사회와 문화예술이 서로 바람직한 방향으로 진화되어 가는 데 있어서 우리는 이 점을 주목해야 할 것이다. 이 같은 사회 성격을 바탕으로 논의를 전개하기 위하여 사회 모습의 특징과

문화예술의 관계를 설명하는 틀을 만들었다. 그리고 각 사회 특징을 설명하는 논의항목의 장을 다음과 같이 구성했다.

이 책의 논리 전개와 논의 구성

영역: 주류와 변화	사회모습	논의 항목(편)	논의 구성(장)
문화 + 융합	다원사회	문화융합 다원사회 ↓ 1편 문화예술 활동의 사회적 공진화	1. 예술의 탄생과 사회적 순환 2. 가치의 사회적 실현 3. 실험과 사회적 변신
정보 + 창출	지식사회	정보창출 지식사회 ↓ 2편 지식가치의 확산과 융합융화	4. 창조성의 사회 확산 5. 융합융화의 미학 6. 콘텐츠의 사회학
관계 + 발생	공진사회	관계발생 공진사회 ↓ 3편 사회문화자본의 재구성	7. 스마트지식의 문화생태계 8. 문화영토의 재구성 9. 생산하는 소비자
참여 + 성숙	품격사회	참여성숙 품격사회 ↓ 4편 모두를 위한 모두의 문화사회	10. 생활문화복지 11. 사회 돌봄 예술 12. 모두를 위한 모두의 문화예술

문화사회의 대두와 함께 예술은 공진화하고 있다. 이러한 특징은 시대환경의 중요 요소이며 문화예술 발전에 기틀로 작용한다.

첫째, 문화예술이 사회적인 성격을 강하게 가진다. 따라서 문화예술은 사회성과 공공성을 바탕으로 활동한다. 문화예술은 이러한 바탕에서 사회적으로 큰 가치들을 가진다. 현대 사회환경이 변하면서 문화예술은 새로운 가치를 부여받고 역할을 해 왔으며 유기적 관계 속에서 앞으로도 이러한 역할을 해 나갈 것이다.

둘째, 문화예술은 사회 변화에 맞추어 지식가치를 재구성한다. 문화예술은 다양한 창조원동력이 되어 창조사회

를 만드는데 기여한다. 이러한 창조성은 융합으로 더 다양해지고, 다기능적으로 작용한다. 지식정보와 디지털 방식이 문화예술에 큰 영향을 미쳐 문화 콘텐츠는 지식사회와 결합하는 좋은 도구로 활용된다.

셋째, 사회가 변하면서 사회관계의 핵심 활동 자본요소인 시간 · 공간 · 인간은 재구성된다. 과거와 미래시간은 현재화되어 실감나게 보일 것이다. 문화공간은 문화교류로 문화영토를 대폭 확장하는 결과로 나타나고 있다. 사람이 중심인 문화예술은 사회를 돌보는 새로운 역할도 맡는다. 이러한 방식으로 사회와 각 분야가 공진화한다.

넷째, 현대사회는 점차 더 분화되고 참여가 늘어나면서 모두를 위한 모두의 문화사회로 진화한다. 대량소비사회의 속성이 문화예술에 영향을 미쳐 모두가 주인공으로서 문화예술소비자가 늘어나고 생비자로 바뀐다. 학습사회에서 문화학습기회가 늘어나면서 학습공동체사회가 형성되는 것에 문화예술이 큰 역할을 한다. 모두를 위한 모두의 문화를 실천하여 건강한 인본주의 품격사회로 나아가는 것이다.

이 책은 이러한 관점에서 현대사회와 문화예술의 아름다운 공진화를 꿈꾼다. 우리 사회에 모든 존재는 공존 · 공생으로 존립의의를 갖는다. 여기서 더 나아가 사회와 문화예술이 공진화(coevaluation)하면서 의미 있는 존재가 되도록 하는 것이다. 독백만으로는 세상을 바꾸지 못한다. 모두에게 전달되어 가슴으로 느끼고, 끊임없이 '관계의 창조'가 이루어지도록 문화예술과 사회가 더불어 발전해야 한다.

이러한 과정에서 창조적 파괴(creative destruction)는 불가피하다. 이는 사회에 보다 더 도움이 되는 새로운 구조를 만들기 위해서 오래된 구조를 깨뜨려야 한다는 슘페터의 주장과 같다. 이에 대하여 사회적 이해와 공감이 폭넓게 이루어지는 것이 바람직하다. 사회경제적인 변화를 보면 인간의 소비 활동은 끊임없이 창조적인 파괴로 이어져 왔다. 그리고 이에 영향 받아 생산 활동도 활발하게 진행되어 왔다. 문화소비의 대상과 수단이 크게 바뀐 현대사회에서 사회와 문화예술이 공진화를 이루기 위해서는 이러한 창조적 재구성이 사회적으로 용인수준을 넘어 장려수준에까지 이르러야 할 것이다.

더구나 사회에는 다양한 문화예술이 시공간을 넘나들며 유통된다. 이러한 문화예술의 흐름을 시장경제에 맡기는 것이 좋지만, 정책이라는 형태로 '맑고 밝은 사회'를 보장하도록 틀을 잡을 필요가 있다. 사회발전의 입장에서 문화예술이 가지고 있는 가치 가운데 특정한 가치가 다양한 가치와 공존 · 공생할 여건을 만들어 주어야 한다. 이러한 제도장치를 만들고 집행하는 조치가 필요하다. 이러한 인식이 널리 퍼져 최근에는 문화예술의 공공

성을 중요하게 다루고 있다. 이러한 인식을 모두가 함께 하기 때문에, 이에 바탕을 두고 문화예술이 사회를 변화시킬 수 있다. 정부가 많은 문화 사업, 예술 프로젝트들에 지원하면 결국 사회는 풍요롭게 영글어 간다. 많은 기회를 주고 새로운 아이디어를 탄생시켜 상품에 적용함으로써 부가가치도 더 커진다. 문화와 경제의 경계가 녹아 한곳에 모이게 된다.

문제는 자신의 표현으로 어떻게 새로운 가치를 만들고 결합시키는가이다. 문화예술이 사회를 직접 변화시키는 데는 한계가 있다. 그러나 사회를 변화시키는 에너지를 이끌어 내고 결집시키는 역할을 하기에는 충분하다. 각 해당되는 부분에서 이러한 사례들을 볼 수 있다. 모든 관련된 주체들이 어떻게 자기 관점에서 자기역량을 모아 자신의 표현으로 사회를 재구성하고 이끌어 가는가 하는 점을 알 수 있을 것이다.

문화예술 활동의
공진화

part 1

1장.. 탄생과 사회적 순환

새로운 예술의 흐름을 분석해 보면 서로 깊이 관련된 다음과 같은 경향들을 보여 주고 있다. 요컨대, 새로운 예술에는 ① 예술의 비인간화 ② 살아 있는 형상의 배제 ③ 예술작품에 있어서 예술작품 이외의 것은 취급하지 말 것 ④ 예술을 유희로 보는 것 ⑤ 예술의 본질들 중의 하나를 아이러니로 취급하는 것 ⑥ 위조물을 일체 피하고 용의주도한 제작에 마음을 쏟는 것 ⑦ 젊은 예술가들이 예술을 아무런 초월적 가치를 가지고 있지 않은 자기목적적인 것으로 생각하는 것 등이 두드러진다.

－오르테가 이 가세트, 장선영 역, 『예술의 비인간화』

오르테가 이 가세트Ortega Y Gasset, 1883~1955는 예술철학은 물론 다양한 사회 현상과 철학을 접목하여 인간을 핵심주제로 연구했던 스페인 학자이다. 『예술의 비인간화』에서는 신예술에 대한 대중의 무관심, 예술을 위한 예술, 예술의 비인간화의 시작과 진전, 예술의 중요성 등을 논의하고 있다. 그 가운데 현대예술의 흐름에 관한 특징을 이렇게 정리하고 있다.

23

1. 문화접착시대

사회는 끊임없이 변한다. 왜, 어떻게 변하는가? 바로 '과거에 대한 반동과 미래에 대한 낙관'으로 바뀐다. 과거를 벗어나 새로운 곳으로 나아가려는 의지로 발전한다. 이때 사회 발전 요인은 스스로 진화하거나 어디에선가 들어와 이끌어 간다.

변화를 일으키는 것 가운데 문화예술의 요인도 크다. 문화예술은 환경에서 도태되지 않으려고 적응하고 노력하는 가운데 진화가 이루어진다. 사라지지 않고 살아남기 위해 '같음과 다름'을 아울러 하나로 통합하면서 커 간다. 이러한 진화는 자연생태계처럼 사회문화에서도 다양하게 일어난다.

또한 외부에서 새로운 문화상품이나 기술이 전파되어 들어와 사회와 만나는 경우도 많다. 사회에 새로 들어오면 우선 관심을 끌게 된다. 나아가 사람들이 그것을 이해하고, 학습하면서 자연스럽게 동화된다. 그리고 마침내 적응하여 뿌리를 내리면서 사회문화가 변한다.

그런데 자생하여 진화하든 이식되든 사회문화예술은 순환하면서 수많은 도전에 부딪치고 그에 반응하면서 또 변한다. 이처럼 부딪치고 흡수되는 과정에서는 물질적 가치와 정신적 가치의 충돌이 생긴다. 힘의 크기에 따라 주류와 비주류가 생겨 문화예술의 흐름이 바뀌며, 그 순환과정에서 가치관의 균형을 이루며 발전한다.

이처럼 끊임없이 이어지는 만남과 변화를 파악하는 데 도움이 되는 잣대는 무엇인가? 요약하면, 과거에 대한 반동과 미래에 대한 낙관의 논리, 힘의 흐름과 자리매김의 실리, 접촉과 교류의 과정, 기술지식의 유용성이 변화를 일으키는 요인이다. 새로운 논리, 실리, 과정, 유용성이 이 사회에 새로운 문화예술을 이끌어 내고 발전시킨다.

이렇듯 사회 속에 문화예술이 생기고 변하고 발전하는 것을 묶어서 '사

회와 문화예술의 만남'이라고 말할 수 있다. 문화예술과 사회는 만나면서 서로가 서로에게 영향을 미친다. 만남의 논리, 실리, 과정, 유용성이 서로에게 도움이 되기 때문에 공존, 혹은 공생한다. 그런데 여기에서는 이 같은 소극적인 공존·공생을 넘어서 보다 적극적으로 공진화에 이르러야 진정한 사회 발전이자 문화예술의 발전이라고 본다.

그렇다면 어떤 것들이 이 사회에 새로운 문화예술을 싹트게 하는가?

20세기 초에는 자본주의 사회 환경이 그 어느 때보다 활발했다. 사회는 산업자본주의의 풍족함에 취해 있었다. 그러다 보니 그간 익숙했던 체제와 관습은 한 켠으로 밀려나 버렸다. 예술은 이를 방관하지 않고 신랄하게 비판하며 공격하였다. 1920년대에 프랑스와 독일을 중심으로 일어난 과거에 대한 이러한 반동을 다다이즘dadaism이라고 한다. '모두 다 별것 아닌 것들'이라는 뜻 아래 뭉쳐 새로운 예술흐름을 끌어내게 된 것이다. 그 대표주자인 마르셀 뒤샹Marcel Duchamp 프랑스 화가 1887~1968이 〈샘〉을 출품하여 기존 예술 세계의 생각을 발칵 뒤집어 놓으면서 이 흐름이 시작되었다.

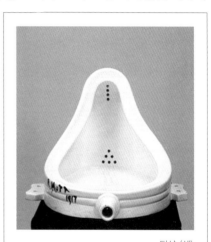

뒤샹 〈샘〉
일상 속에서 흔히 볼 수 있는 변기가
미술관 속에 전시되어 하나의 예술로 탄생하며
예술적 의미를 부여받은 작품으로 유명하다.

시간이 지나자 과학기술이 가파르게 발전하고 삶을 바꾸어 가는 세상이 되었다. 그러자 사람들은 이번에는 과학기술을 매우 높게 우러러보며 추종하였다. 기존에 지나치게 아름다움만 파고들던 예술 활동을 부정하는 모임

part 1 문화예술 활동의 공진화

이 생겼다. 20세기 초 이탈리아를 중심으로 일어난 이러한 이들을 미래파라고 부른다. 과거에 대한 반동이 아니라 이번에는 미래에 대한 낙관이 큰 힘으로 자리 잡은 것이다.

20세기 중반에 이르자 대량생산, 대량소비사회가 활개를 치게 되었다. 물질적 가치와 정신적 가치가 충돌하면서 뭔가 새로운 돌파구를 기다리는 상황이었다. 이때 등장한 것이 팝 아트이다. 1960년대 초 미국 사회를 휩쓸고 흘러간 것은 실리와 유용성의 철학이었다. 이러한 것들은 예술과 소비사회의 사이에서 새롭게 '유쾌한 관계'를 만들어 갔다. 사회의 다른 힘이 예술을 이끌어 가는 것이 아니라 '예술이 사회를 유쾌하게 끌어 가는' 분위기가 생겨났다. 케네디 대통령의 죽음으로 우울해진 미국 사회를 유쾌하게 이끌어 가던 비틀즈의 예술 세계는 '사랑 찬미'로 세상 모두의 공감을 견인했다. 이것이 새로운 '예술의 힘'이었다.

사회와 문화의 접착

우리는 생활 속에서 자연스럽게 문화와 만난다. 사무실에 예술품을 장식하거나, 생활하면서 음악을 즐기고, 지하철 승강장에도 시를 걸어 놓는다. 건물에 들어가면 입구의 조각장식에서 사회와 예술이 만나고 있음을 느낀다. 학생들은 숙제를 하러 박물관을 찾아 작품을 감상하거나, 공연장에서 연극을 보면서 데이트를 한다. 가정에서는 휴일에 가족이 함께 축제를 찾아가는 일도 흔해졌다.

사람들은 이제 의료나 복지와 같은 '몸의 건강' 못지않게, 예술이나 문화와 같은 '마음의 건강'에도 관심을 가진다. 이렇듯 현대사회의 여러 영역이나 일상생활 곳곳에서 문화예술이 자석처럼 붙어 다닌다. 이 '문화접착현상'을 '문화예술의 사회화'라고도 말한다. 그런 점에서 이 시대를 '문화접착시대'라고 부르고 싶다.

물론 이러한 활동들은 사회의 어떤 문제에 저항하거나 새롭게 사회를 재구성하려는 움직임에서 시작되었다. 그러나 이것 역시 순수하게 예술적 움직임으로만 보면 나름의 예술 세계를 개척해 가는 창작 활동이다. 사회와의 문제는 그 다음 이야기이다. 결국 다양하게 표현하면서 새로운 예술 세계를 열어 가는 것이다.

사회와 문화예술은 공간을 새롭게 재구성하는 것에도 영향을 끼친다. 도시화가 진행되면서 건축물이 늘어 가고, 사무실에서 생활하는 시간이 길어지면서 일터를 아름답게 가꾸려는 활동들이 증가하였다. 문화예술은 이러한 자연공간, 거리, 대안공간alternative space과 같은 장소들을 '표현하는 공간'으로 바꾸고 싶어 한다. 그리고 이곳을 예술품으로 채운다. 이 활동들은 공공예술이라고 불리며, 예술이 사회를 재구성하는 움직임 중의 하나이다.

이 같은 '예술의 사회재구성력'은 지역사회와 예술이 밀착하여 예술 활동을 펼치는 커뮤니티아트로 발전한다. 나아가, 관객참여와 사회참여를 이끌어 내는 관계예술relational art로까지 이어지며 새로운 사회와 예술의 공진화를 이끌어 가고 있다.

공진화가 최종 목표

문화접착시대의 도래는 사회의 변화에 예술이 대응하는 것이고, 이는 기껏해야 서로의 '자리매김의 확인' 정도일 뿐이다. 다시 말하면 사회가 문화예술을 새롭게 받아들이는 보편적인 공존방식이다. 물론 이는 바람직한 '자리매김'이므로 발전이라고 할 수 있다. 이러한 자리매김 활동이 활발하게 일어나면서 사회와 문화예술이 만나 더불어 발전하면 공진화에 이르게 된다. 문화예술과 사회의 만남은 끊임없이 순환하여 공진화에 이르러야 비로소 목적이 달성되는 셈이다.

그런데 변화된 시점에 있어서 사회와 문화예술의 만남은 그저 자연스러

운 '현상'일 뿐인가? 아니면 이 '아름다운 공진화'를 나서서 주선하는 활동이 따로 있는가? 그렇다. 예술경영이나 문화정책이 사회와 예술의 만남을 주선하고 바람직한 방향으로 이끌어 가는 역할을 맡고 있는 것이다.

'맑고 밝은 사회'에서 사람들이 원활하게 창조적 표현을 할 수 있도록 여러 가지 정책과 수단을 엮어 가는 활동이 문화예술정책이다. 또 문화예술 활동을 활발히 펼쳐 창작자와 소비자를 연결하는 활동이 문화예술경영이다. 결국 이 두 가지가 문화예술과 사회를 연결하는 무지개 다리, 그리고 연결된 관계를 강력하게 접착시키는 문화사회의 두 기둥인 것이다.

2. 문화예술의 탄생과 순환

1) 탄생

사회는 문화예술의 탄생과 어떻게 관련되어 있는가? 결론부터 말하면 문화예술은 우리가 살아가고 있는 사회의 의미를 반영하여 탄생한다.

우리가 자랑하는 백남준은 미디어아트 예술가이다. 그는 예술의 표현을 위해 캔버스나 악보가 아닌 TV를 사용한다. 그런데 사회적으로 보면 TV는 그 시대에 중요한 소통 수단이었다. 다시 말하면, 그의 예술 세계는 '소통 가치'를 가지는 예술과 '소통 수단'으로 쓰이는 TV를 연결시킨 창작품으로 탄생되었음을 알 수 있다. 그 탄생된 작품들은 형식적인 면에서 파격적인 소재를 선택했기에 놀라웠고, 창작을 하는 과정에 관객들이 참여한다는 것도 전에 없이 특이했다. TV는 일상생활에서 일반적으로 사용되는 수준을 뛰어넘어 예술 창작으로 사회적 의미를 가지고 태어난 것이다. 백남준은 이렇게 설치예술, 행위예술이라는 실험 형식의 활동을 펼치면서 1960

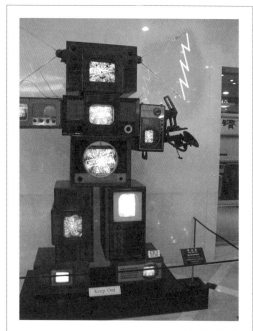

백남준 〈TV로봇〉
백남준의 TV 연작들은 텔레비전이라는 소통수단을 예술의
소통가치와 결합하여 탄생한 작품들로 높이 평가받고 있다.

년대 플럭서스Fluxus그룹의 중심에 서서 현대예술 활동을 이끌어 갔다. TV를 주로 사용하여 〈TV를 위한 선〉, 〈TV부처〉, 〈TV로봇〉, 〈 TV정원〉, 〈TV의자〉 등을 남겼다.

또한 사회에서 예술은 사회와의 만남, 다양한 창조 경험, 그 성과물의 전달 및 감상 과정에서 스스로 진화한다. 쉽게 말하면, 학습을 거쳐 습득되고, 집단적으로 공유되면서, 사회와 유기적인 관계를 유지한다. 이러한 폭넓은 문화 활동의 순환과정에서 재구성되고 더불어 함께 진화한다.

아울러 사회에서 예술의 변화와 발전을 가져오는 요인으로 실리와 유용성을 빼놓을 수 없다. 예술이라고 하는 개념 자체의 변화가 이와 관련되어

있다. 예술art의 뜻은 당초에는 생활용품 제작에 필요한 솜씨, 기술공예을 지칭하는 말이었으나 점차 그 의미가 교양으로 바뀌었다. 그리고는 문학, 음악, 미술 활동과 같은 '창작 활동의 성과물'을 예술로서 보게 되었다. 현대에 와서는 사회 활동으로서의 예술을 고려하여 '작품 창작과 감상으로 정신 체험을 추구하는 문화 활동'이라고 해석한다. 다시 말하면 쓰임새와 그에 대한 사회적 공감에 따른 수요에 알맞게 개념이 바뀐 것이다.

사회와 문화예술의 만남에서 우리는 사회에 대한 예술의 주체적인 역할을 존중해야 한다. 우리 인간사회는 물질경제를 한 축으로 두고, 정신과 행동을 또 다른 축으로 두며 이 두 가지가 균형 있게 지속 발전되기를 바란다. 바로 문화예술이 이러한 정신과 행동의 균형 잡힌 축을 담당하는 '사회적인 역할'을 한다. 사회가 변하면서 예술에 대한 기대도 바뀌었다. 이는 예술이 사회에 어떤 역할을 해 주고 있다는 점에서 생긴 기대이다. 샤를 바뙤Charles Batteux 프랑스 미학자 1713~1780는 예술을 기계예술, 미적예술시, 음악, 그림, 실용예술건축로 나눈다. 이 설명은 전통사회 때부터 현대사회에 이르기까지 예술의 특성을 종합하기에 적합하다. 기계예술은 예술을 과거에 공작품이나 공예처럼 삶에 필요한 물건을 단지 보기 좋게 장식하는 것쯤으로만

기계예술로서의 소금그릇

보았을 때의 개념이다. 미적인 예술은 이른바 '아름다운 예술'을 뜻한다. 그리고 실용예술은 생활과 예술을 엮어 주는 현대사회에 적합한 개념이다. 예술은 이처럼 사회에서 생활도구를 제공하고, 아름다운 감성을 불러일으키며, 생활 속에서 즐거움을 주는 역할을 하면서 스스로 발전한 것이다.

예술 활동은 사회의 기술 변화와 맞물리며 발전한다. 흔히 우리는 예술작품이 어느 유파에 속하고 누구 누구는 이와 비슷하게 활동을 한다고 나누어 설명한다. 이러한 설명은 그 예술의 사회적 역할을 뚜렷하게 보여 준다. 또한 예술작품의 탄생과 변화는 당시 사회의 각 부분에서 생겨난 기술 변화와 관련하여 매우 현실적 배경에서 전개된다.

예를 들면, 종래 미술작품에 나오는 인물들은 '모나리자의 미소'처럼 우아한 자태, 귀족적이고 근엄한 표정만을 짓는다. 이를 드러내고 웃는 모습은 천박해서 소재로 다루지 않았다. 그러다 언젠가부터 웃거나 자연스럽게 하품하는 모습은 물론 벌거벗은 채 엎드린 모습도 그리기 시작했다. 실은 치과 기술이 발달하지 않아 썩은 이를 드러내고 웃는 모습을 민망해서 차마 못 그렸을 뿐이었다. 그러다 나중에 의술이 발달되어 이를 드러내는 웃음이 자연스러워지자 그림에 표현하기 시작한 것이다.

백남준의 경우에도 처음에는 그림을 그리다가 설치예술로 바꾸면서 미래를 이끄는 예술가로 발돋움했다. 라디오에서 TV로 바뀌며 대량생산기술과 매체기술이 발달되는 시점에 기술의 변화를 예술에 담을 수 있었다. 미디어 시대가 요구하는 환경, 소통을 중시하는 시대가 만들어낸 작품으로 사회적 공감을 얻은 것이다.

2) 사회적 순환

예술작품은 탄생한 뒤에 사회적인 순환을 거치면서 그 가치가 커지거나 변한다. 그리고 여기에는 여러 사람들, 단체, 조직들이 추구하는 각자의 고유한 사회적 의미가 덧붙여진다. 물론 천재적인 예술가 한 사람의 창의력과 재능은 여전히 크다. 그렇지만 창작자 개인 못지않게 다른 예술가, 매개자갤러리 큐레이터, 공연장 매니저, 평론가 등, 향유자작품 구입자, 청중, 관객 등 등을 거

치는 순환과정에서 참값이 더해진다.

따라서 작품을 즐길 때는 관련된 의미, 사상, 상징을 함께 살펴야 한다. 또한 그러한 것들이 사회 변화와 어떻게 연관되는지 주목해서 감상하면 작품의 가치를 제대로 알 수 있다.

문화예술의 작품은 대개 창조 → 전달 → 향유와 같은 순환과정을 거친다. 향유하는 과정에서는 좀 더 세부적으로 평가 → 축적 → 교류 → 학습을 거쳐 재창조에 이른다. 물론 이 순환과정의 각 단계마다 창작에 피드백된다. 예를 들어 소비자가 문화예술 활동을 즐기면서 좀 더 높은 수준을 요구하면 창작이나 생산에 반영된다.

특히 현대사회에서는 대량소비라는 시대적 특징이 예술의 운명을 바꾸어 놓았다. 현대사회를 풍미하는 문화산업의 틈새에서 예술작품 또는 문화상품은 기성품으로 다루어지고 있다. 바람직한가 아닌가를 떠나서 현실이 그러하다. 비슷비슷하게 만들어지고균질화, 복제되어 대량생산되며, 대중문화의 길로 뻗어나가고 있다. 급격한 변화 속에서 감상자소비자들은 그저 흐름을 따라가기에도 바쁘고 벅차다.

이런 순환에 따라 나타나는 현상이 옳고 그른가의 여부는 각자 입장에서 다르게 이야기한다. 규격화되고 동질성을 가지게 되어 예술의 고유한 가치를 잃어버렸다고 비판하는가 하면, 다른 입장에서는 문화의 대중화, 문화민주화를 가져와 사회에 기여했다고 평가한다. 앞으로도 이 같은 사회적 순환 체제가 지속되면서 부가가치를 높여 갈 것이므로 예술의 가치는 이후에도 커질 것으로 본다.

3. 사회 목적 활동

　사회적 관점에서 보면 문화예술 활동이란 창작 활동을 통해 인간의 보편적 가치실현을 추구하며 사회와 도움을 주고받는 활동이다. 이는 문화예술이 추구하는 사회 목적을 달성하는 활동으로서 목적 달성의 수단 가치에도 영향을 미친다.

1) where to: 예술가의 창작

　사회적 예술 활동은 기본적으로 예술가의 창작동기와 능력에서 출발한다. 예술 활동가는 타고난 재능으로 사회적 인정을 받으며 명작을 만들고 오랫동안 명성을 누린다. 사회적 인정을 받는 것은 예술가의 재능인가, 아니면 사회 속에서 만들어지는 가치인가? 이는 어느 정도의 재능과 그에 못지 않은 사회적 노력으로 생겨난다고 보는 것이 타당할 것이다.

　그러나 사회와 문화예술의 관계를 보는 입장에서는 후자에 좀 더 가깝게 생각한다. 대중소비사회가 발달되지 못한 시대에는 예술적 재능과 창작성 덕분에 사회적 인정을 받는 일이 알맞을지 모른다. 그러나 현대사회에서는 고도화된 네트워크를 바탕으로 많은 예술가들이 함께 활동하고 있다. 서로 영향을 주고받으며 사회적 인정을 받게 되는 것이다. 다양한 노력에 따라서 작품가치가 올라가므로 예술가로서의 활동 경력은 일종의 직업 경력으로 보는 것이 맞다.

　좀 더 생각을 넓혀 보면, 예술인은 노력이나 사회적 소통에 따라서 발전 가능성이 있다. 따라서 시대를 보는 눈을 기르고 이를 위해 노력해야 한다. 살아 있을 때 별로 유명하지 않던 작가가 죽은 뒤 특정 시대에 인기를 얻는 것은 작가의 재능보다 그 작품을 보는 사회가 변했기 때문이다. 작가

와 작품은 사회의 거울이다.

사회에서 문화예술은 그 구성원인 인간에 목적을 두고 활동한다. 다시 말하면 사회 속 인간은 예술의 관심이자, 예술의 목적이다. 인간을 중심에 둔 예술 활동은 오랫동안 이어져 오고 있으며 앞으로도 이어져 갈 것이다.

"예술은 모든 사람에게 치유제가 된다."

영국의 비평가 존 러스킨John Ruskin도 이렇게 말했다.

인간은 예술과 어떻게 연결되는가? 2008년 중국 베이징 올림픽 때 엠블럼으로 중국 한자의 근원인 갑골문자에 등장하는 글씨를 사용했었다. 이 글씨는 사람이 서 있는 모양으로 읽을 때는 문文으로 읽는다. 이 시절에는 사람을 뜻하는 글씨 모양이 오늘날의 인人이 아니라 문이었다. 결국 '문 = 인'이라고 풀이할 수 있다.

중국 인장 춤추는 베이징
이 엠블럼은 사람 인人과 문화의
문文을 의인화하고 그 아래에
'Beijing 2008'이라는 글자를 전각
도장으로 찍은 현상이다.

그렇다면 '문화=인간화'이다. 문화culture의 어원을 보면 라틴어의 'cultus'에서 유래한 것으로 식물이나 인간을 잘 키워내는 활동을 의미한다. 문화라는 말에는 교육의 뜻이 들어 있는 것이다. 예藝라는 글자도 흙에 뿌리를 내린 나무가 잘 자라도록 돌본다는 의미를 담고 있다. 이런 점에서 보면 문화예술은 사회의 구성원인 인간들을 돌보는 데 초점을 맞추고 있다. 가장 인간적인 삶은 문화적인 삶이고, 인간화 정책은 결국 사회문화정책인 것이다.

문화예술 활동은 사회구성원인 인간들의 삶을 좀 더 사람 중심으로 가져가려는 노력이고 활동이다. 결국 문화예술은 인간을 중심에 둔다.

"예술가의 관심은 사람뿐입니다."

이라크전 희생자 가족을 위로하며 〈여왕과 국가를 위하여〉2007를 제작한 스티브 맥퀸Steve Mcqueen 영국 비디오아티스트이 한 말이다. 이 작품은 희생자 한 명 한 명을 우표로 그린 우표집이다. 말없이 희생자를 위로하는 이 작품에 대해 "이라크전 참가를 독려하는 선동"이라며 정치적으로만 해석하는 비판이 빗발쳤다. 이에 대해 작가는 조용히 말했다. "정치가들의 관심사는 정치뿐이지만, 예술의 관심사는 바로 사람뿐."이라고. 그렇지 않은가. 예술은 인간의 보편적인 감정에 호소하는 데에 뜻을 둔다.

인간의 가장 보편적 감정은 무엇인가? 끝없는 사랑, 평화로운 삶, 몸과 마음의 풍요가 바로 그것이다. 인간의 보편적 감정을 논리적으로 설득하고, 이성적으로 결정하는 정치적인 행동 못지않게 강한 메시지를 던지는 것이 예술작품이다. 인본주의 바탕의 문화예술이 사회 속으로 자연스럽게 순환되는 것이다. 그래서 한 작품이 가지는 '예술의 힘'을 우리 사회는 존경한다. 그리고 그 힘이 만들어 낸 사회 에너지가 퍼져 간다.

여기서 말하는 인본주의는 종교적 의미나 자연에 대한 비교우위를 뜻하는 것은 아니다. 앞에서 말했듯이 문화예술에서 인간이 최고이자 최선의 고귀한 중심적 존재가치를 지닌다는 뜻이다. 이런 점에서 인간은 예술 활동의 목적이고 미래이다. 이것과 가끔 혼동을 일으키는 인간중심주의anthropocentrism는 인간이 생태계의 중심이며, 자연은 인간들을 편하게 하기 위해 존재할 뿐이라는 믿음이다. 한편, 휴머니즘humanism은 신이 중심이 되는 신본위주의를 벗어나려는 움직임이다. 즉, 인간성을 제대로 실현할 수 있도록 신 중심의 권위적 압박에서 인간을 해방하려는 움직임이다. 인간성을 바탕으로 보편적인 생활을 누리도록 하자는 것이다.

문화예술이 인본주의를 실천해야 하는 이유는 무엇인가? 노동과 문화의 차이를 비교해 보면 분명히 드러난다. 인간은 일을 하면서 존립이유를 달성하고 삶의 수준을 결정한다. 그러나 문화는 인간의 의식에 영향을 미치고 생각하고 느끼며 행동하는 방식을 변화시킨다. 이처럼 문화는 노동보다 더 다양한 방식으로 인간을 지배하고, 인간의 삶에 더 많은 영향을 미친다. 더구나 삶의 질, 문화소비, 문화상품의 생산이라고 하는 가장 높은 수준의 인간 욕구 실현 과정에서 노동은 수단가치를 가지는 데 비해 문화는 그 자체가 목적가치를 가진다.

인간의 욕구 해결에 대한 노동과 문화예술의 접근 방법은 이처럼 서로 다르지만, 크게 보면 한 가지이다. 아름답고 편안한 삶을 만들고 인간화를 실현해 나간다는 것이다. 그렇다면 문화예술은 과연 인간과 사회를 얼마만큼이나 행복으로 이끌어 가는가? 다시 말하면, 사회구성원으로서의 인간의 행복 추구에 대한 갈증을 문화예술은 얼마나 해결해 주는가?

3) how to: 지속 가능한 발전

사회는 문화예술 활동의 터전이다. 따라서 그 터전 안에서 일어나는 일들이 문화예술 활동의 내용에 영향을 미치기 마련이다. 그 사회 안에서 작품소재를 찾고 예술 활동을 순환시킨다. 즉 사회는 문화경제적으로 보면 창작의 원천이자 소비자 시장이다.

넓은 의미에서 보면 문화는 사회 안에서 인간들끼리 공유하는 가치기반을 마련해 준다. 그 사회의 이슈가 사람들을 문화를 매개로 모으며, 그에 바탕을 두고 결집시킨다. 그리고 그들이 속해 있는 사회가 바른 방향으로 가도록 '문화의 힘'이 작용한다.

그러므로 복잡한 사회체계에서는 문화적 코드에 맞추어 사회 발전을 봐

야 한다. 만일 경제코드로 보게 되면 문화예술을 돈벌이 수단이나 소모적인 추가투자사업 정도로 평가절하하게 된다. 문화예술의 사회 목적 활동 가치를 다른 가치와 대등하게 두고 사회가 지속적인 발전을 할 수 있도록 활동을 펼쳐야 한다. 그럴 수 없다면 적어도 모든 사회 활동에 문화적 관점을 접착해야 한다.

그러므로 문화코드로 소비자들의 사회적 행태와 의미를 파악하여 사회 문화정책을 개발하는 것이 중요하다. 사회의 지속 발전 가능성을 문화예술이 담보하면서 양자는 더불어 사는共生 관계로 나아간다. 사회 개념의 범위를 좁혀서 지역사회나 마을 단위로 보면, 문화예술을 통한 마을 만들기 사업에서 예술의 힘을 제대로 실감할 수 있다. 사회의 텃밭에서 싹트는 문화가 그 사회를 이끌어 가는 에너지로 작용하는 것이다.

그런데 정보화와 국제화가 급속히 진행되고 예술의 변화와 흐름이 빨라지면서 문화예술의 단일화나 다양성 침해에 대한 우려가 많다. 문화예술이 과연 사회를 이끌어 갈 수 있는지 그리고 사회가 문화예술을 이끌어 갈 수 있는지도 중요하다. 수용론과 자극론이라고 표현할 수도 있는 이러한 상호 관계를 잘 조절하여 지속발전의 효과를 높이는 것이 반드시 필요하다. 지속 발전 가능한 환경을 만들어 가는 것이 문화정책 또는 예술경영의 새로운 역할이다.

4. 공진화

"시대에는 그의 예술을, 예술에는 그의 자유를"

오스트리아의 분리파 전시관제체시온 Secession 입구에 새겨져 있는 루트비히 헤페지Ludwig Hevesi 오스트리아 미술평론가 1843~1910의 말이다. 특정 시점에서 예술

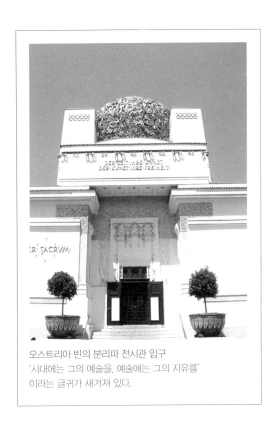

오스트리아 빈의 분리파 전시관 입구
'시대에는 그의 예술을, 예술에는 그의 자유를'
이라는 글귀가 새겨져 있다.

은 그 사회의 시대정신을 표현하며, 우리는 사회 속에서 꽃피는 예술혼을 존중해야 한다. 예술의 사회적 확산은 이렇게 이루어지고 문화예술은 자유 정신에 바탕을 두고 사회 변화를 이끌어 간다.

문화예술과 사회 변화 관점에서 지금의 '문화접착시대'에 어울리는 문화 예술이 꽃피고 있다. 시대정신과 사회 목적에 어울리는 방식으로 문화는 사회 발전에 기여하고 사회는 문화 발전에 기여한다. 더불어 발전하며 공 진화하는 것이다.

사회 발전이라고 하는 것은 단순히 변화하는 데 그치지 않고 사회가 질 적이고 구조적으로 바뀌는 것을 말한다. 문화는 이러한 의미에서 사회 발

전의 기폭제가 된다. 그러므로 사회 발전은 문화 발전의 또 다른 표현이다. 소비사회의 흐름 속에서 문화예술의 소비와 생산을 거듭하며 사회 또는 지역의 발전을 이루어 내는 것이다.

이 같은 질적인 변화를 위해서 예술의 창조성을 사회에 적용해야 한다. 다시 말하면 예술의 핵심이라고 할 수 있는 창조성을 활용하여 지금 사회의 모습과 다른 세상을 그리며 시간, 공간, 인간의 모습을 새롭게 바꾸는 것이다. 문화에 비해 예술은 예외적인 것에 관대하다. 말처럼 예술은 기존의 질서, 세계관에 의문을 품고 새로운 세상을 위해 사회와 결합한다. 사회 각 영역에 문화를 접착시켜 '모든 곳에 예술 향기'가 함께하는 문화예술 활동이다.

이처럼 예술은 사회의 여러 측면에 더해져서 경제, 사회, 교육을 새로운 틀로 바꾸어 가는 데 기여한다. 유토피아는 아닐지라도 현실 사회 속에서 공동체의 꿈을 실현하는 데 예술가들이 기여하는 것은 이처럼 풍성한 문화예술의 상상력, 창의력의 덕분이다.

예술이 사회에 미치는 이러한 영향은 '상상력의 실천자'로서의 예술가, 그것을 옹호하고 이끌어 가는 문화 사회와 더불어 발전하는 것이다. 이를 위해서는 사회와 문화예술이 공진화하기 위한 토대를 갖추는 것이 중요하다. 다시 말하면, 이처럼 현실 사회를 뛰어넘는 이상적 공간, 즉 공동체를 꿈꾸는 행위와 표현을 무한신뢰하고 존중하는 사회 분위기를 가꾸어 가야 한다.

2장.. 가치의 사회적 실현

참된 예술을 가짜와 구별하는 표식으로서 딱 한 가지 확실한 것이 있다. 예술의 전염성이 바로 그것이다.

－톨스토이

톨스토이는 『전쟁과 평화』 등을 쓴 소설가이다. 모두가 인정하는 러시아 문학의 대표적 거장이던 그는 어느 순간 사상적으로 크게 동요되어 『예술이란 무엇인가』(1898)에서 자기의 모든 과거 작품을 부정했다.

당시 서양사회의 미학을 상세히 분석한 그는 예술의 목적은 아름다움이고, 이 아름다움은 쾌락에 의해 인정되므로 결국 쾌락이 예술에 중요하다는 당시 팽배해 있던 생각을 부정한다. 다시 말하면, 예술 － 미 － 쾌락이라고 하는 관념적 연합을 부정하고 예술을 인간상호 간의 교류수단의 하나로 주장한 것이었다. 그렇다면 그는 바로 감정의 교류를 중요시했다.

예술은 인간이 자기가 경험한 바를 타인에게 전할 목적으로 자기 속에 불러들여 재구성하고 일정한 외부적인 부호로 표현하는 것이라고 그는 말한다. 예술 활동은 타인의 감정에 전염시키는 인간의 능력 위에 구축되므로 예술 － 감정 － 감염이라고 하는 관념연합이 성립된다고 하는 것이다.

－다니가와 아쓰시, 『예술을 둘러싼 말 II』

1. 가치증식의 시대

　오늘날 우리 사회 속에서 문화예술을 빼고는 무엇 하나 말하기가 쉽지 않다. 문화예술 활동들이 오랫동안 쌓인 결과로서 사회가 존재하고 사람들의 활동이 정당하게 대접받는다. 앞으로도 이러한 문화예술 활동들의 연장선에서 세상은 발전되어 갈 것이다. 이것은 과연 문화예술이 어떤 가치를 가지고 있기 때문인가?

　우리 사회에서 '살아 남을 것인가, 사라질 것인가' 하는 존재의 문제는 문화예술에도 그대로 적용된다. 어떤 예술가는 때로는 주류에서 분리되고, 창작의 벽에 부딪쳐 좌절하면서도 사라지지 않으려고 발버둥을 친다.

　문화예술이 가지는 이러한 존재가치 또는 활동가치는 과연 무엇인가? 먼저 가치란 무엇인가? 사회를 살아가면서 인간들은 서로 관계를 맺는다. 물론 상호관계가 모두 다 의미 있는 것은 아니다. 우리는 함께 느끼고 서로 믿음으로써 사회는 예측가능하게 되고 더불어 살아갈 수 있다. 이처럼 사회 속에서 함께 살아가는 인간끼리 맺는 의미 있는 신념체계를 가치라고 한다.

　이러한 가치가 '있다, 없다', '크다, 작다'라는 것은 어떻게 판단하는가? 제조된 생산품이라면 비용과 효용성에 따라서 가치를 산정한다. 쓸모가 많으면 가치가 크고 소중하지만, 쓸모가 적으면 그 가치는 떨어진다. 그런데 예술은 당장 내가 쓰고 있는가에 관계없이 가치를 평가한다. 언젠가는 쓸모가 있을 것이라 생각되어 존재하는 것만으로도 예술은 가치가 있다. 이를 문화예술의 옵션가치라고 한다.

　그런데 문화예술이 얼마나 큰 효용성을 가지고 있는지를 파악하기란 쉬운 일이 아니다. 논란이 있겠지만, 기본적으로 예술은 수준 높은 아름다움

41

에 의의가 있다. 음률에 의미 있는 가사를 붙이거나, 장르를 뛰어넘는 퓨전작품도 미적인 완성도가 높아야 한다. 가치를 높이려는 의도를 다양하게 담은 것이다. 그러나 그 정도를 측정하는 것은 개인차가 커 딱 잘라 말하기 어렵다.

문화예술의 가치는 시대가치

문화예술은 사회적인 가치 때문에 무한한 신뢰와 사랑을 받지만, 한편으로 다른 가치와 충돌도 겪는다. 시대의 변화에 따라 신봉하는 가치의 중심이 변하기 때문이다. 또 새로운 도전의 과정에서 새로운 관점에서의 가치가 정립되기도 한다. 이러한 치열한 존립노력과 가변성을 이겨내면 그 가치는 특정 시대에 살아남아 발전한다. 이른바 '시대가치'로 정립되고 인정받게 되는 것이다.

그런데 이 시대가치는 현실세계에서 다른 것들과 많이 부딪친다. 그 사회를 구성하는 제도와 질서, 사회에 필요한 산업경제, 공공질서 등과 충돌한다. 이처럼 예술은 시대상황에 따라 새로운 가치를 덧붙이게 된다.

시대변화에 따른 예술 개념의 변화를 보면 예술의 가치가 어떤 대접을 받으며 바뀌었는지를 잘 알 수 있다. 예술이라는 개념이 자리 잡기 전에 창작 활동은 단지 기술과 제작으로만 불렸다. 그 정도의 가치뿐이었다. 조각, 시, 음악도 기술자들이 맞춤제작을 주문받아 만든 '상품'에 불과했었다. 예술이라는 개념적 표현이 나온 것은 17세기 중반이었다. 그러다가 18세기에 비로소 예술가치의 개념이 싹텄으며, 19세기 중반에는 이른바 '예술의 신격화'가 판치기에 이르렀다. 당연히 예술은 독립적 가치를 존중받고 특권적인 자리를 차지하게 되었다. 예술가도 그 어느 직종 종사자보다 신성한 정신적 지주로서 존경받게 되었다. 시대가 가치를 창출한 셈이다.

문화접착에 의한 가치증식

문화예술은 시대가치와 더불어 새로운 영역으로 나타나게 된다. 문화예술의 시대적인 고유가치를 높이는 활동은 예술이 지속적으로 추구할 것으로 기대되는 가치를 존중하려는 노력이다. 오랜 역사가 증명하듯이 이를 위해서는 사회요구와 변화에 대한 대응이 이어진다. 다만, 사회의 어떤 부분과 밀접하게 연결될 것인가에 따라서 모습이나 정도에 차이는 생긴다.

이처럼 사회 모든 영역에 문화가 접목되면서 문화예술의 가치는 점점 더 커지게 된다. 가치증식 내지 가치체증의 시대이다. 이로써 예술의 고유가치가 확충되는 것이며, 사회 변화와 만나면서 그 변화를 이끌어 가기도 한다. 문화로 세상을 감싸는 '사회 돌봄 착한 예술'이 그 한 예이다. 이것은 '개념 없는 질주사회'에 대해 지고지순한 고유가치를 바탕으로 하는 문화예술의 새로운 치유 역할이다.

이런 가치증식 활동은 예술의 고유가치를 바탕으로 하는 것이다. 따라서 고유가치의 훼손이 아닌 새로운 가치가 덧붙여진 확장의 개념으로 보면 된다. 그 밖에도 자연환경을 보호하려는 예술, 사회안정을 염원하는 창작 활동, 교육적 의미를 심화시킨 예술 활동, 사회 격차를 배려한 문화복지 활동을 확대시키면서 예술은 사회와 더불어 공진화하는 것이다.

이러한 관점에서 문화예술의 가치로 고유가치, 소통가치, 이미지가치, 부가가치, 인본가치를 들 수 있다.

2. 고유가치

1) 무한가치의 예술

"예술은 그것이 존재하는 것 그 자체에 가치가 있다."

러스킨J. Ruskin의 말이다. 예술은 예술로서 존재하는 것만으로도 그 가치가 크다는 것이다. 예술 그 자체의 존재가 목적이라고 하는 이른바 예술지상주의 입장이다. 이것은 예술을 위한 예술l'art pour l'art이다. 예술 자체에서 뿜어져 나오는 아름다움 때문에 효용 여부를 따질 필요가 없다는 주장까지 나온다. 뒤에서 언급하게 될 다른 어떤 가치들보다도 예술 그 자체의 존재와 아름다움이 가장 뜻깊은 목적이라고 본다.

그래서 측정할 수 없는, 비교조차 할 수 없는 무한의 가치를 갖는 것이 바로 예술이라고 표현한다. 이를 줄여서 '무한가치'라고 한다. 이러한 예술의 무한가치priceless price는 예술이 가지는 고유가치에서 나온다. 예술품에 대하여 가치와 가격을 통계적 방법으로 판단하려 노력했던 그램프William D. Grampp조차도 그의 책 제목 『Pricing the Priceless: Art, Artist and Economics』1989에 이런 표현을 쓰고 있다.

2) 고유가치의 확대와 충돌

이러한 고유가치는 예술이 존재하는 이유와 정당성이다. 다른 가치들은 여기에서부터 생겨나는 파생적인 것이라고 본다는 점에서 고유가치를 본원적 가치라고 부를 수 있다.

고유가치를 인정받으면서 예술은 자율적인 활동과 영역 찾기로 나아갔다. 18세기를 지나면서 사회에서 예술은 오늘날과 같은 고유의 가치를 인

정받을 뿐만 아니라 그 가치가 확대되었다. 공예는 순수예술로 인정을 받고, 장인이라 불리던 창작자들은 예술가로 불리게 되었다. 그동안 물건을 만드는 '제작 기술'로 취급받던 방식은 예술품 창작의 '미적 경험'으로 인정받기에 이르렀다.

이러한 변화는 19세기 사회를 예술시대로 이끌어 갔다. 다시 말하면, 시대를 거쳐 새로운 흐름에 자연스럽게 동화되고, 새로운 기운 돋움을 위한 저항을 만난 것이다. 이 과정에서 예술 분야의 구분도, 순수예술과 공예를 넘어서는 다양한 예술 범주로 나뉘고 확대되었다. 예술이라고 하는 말도 순수예술로 다루었던 시, 음악, 그림을 벗어나서 작품, 공연으로 바뀌었다. 또한 문화라는 말도 가치, 자율적으로 제도화되는 것들을 뜻하게 되었다. 고유가치가 전반적으로 확대되기에 이른 것이다.

그러나 이러한 고유가치도 시간이 흐르면서 변화된 사회가치와 충돌하게 되었다. 고유가치를 존중하고 신봉하는 입장에서조차 고유가치는 이제 소멸되었다고 보고 저평가한다. 더 나아가 애당초 고유가치란 없었다는 주장까지 나오면서 단지 부속적인 가치만 있다고 말한다.

확실히 오늘날 문화예술의 고유가치와 경제가치 사이의 충돌, 순수예술과 문화산업의 충돌은 많은 논의를 불러일으킨다. 그러나 이러한 변화나 논란에 관계없이 새로운 예술 양식은 계속 등장하고, 새로운 예술이라는 이름으로 도전과 창조적 실험이 이어질 것이다. 또한 순수예술은 여전히 발전할 것이며, 오늘날 문화의 산업화 현상과 맞부딪치면서 때때로 협조와 갈등을 동시에 겪어 나갈 것이다. 이 과정에서 예술가치의 비교 거부와 사회적 가치의 공존, 공생, 공진화는 다양한 모습으로 나타날 것이다.

3. 소통가치

"예술가는 만인의 심경을 대변해 준다."

영화 〈써니〉2011의 강형철 감독은 한 인터뷰에서 이렇게 말했다. 〈써니〉는 사춘기 학창 시절을 공감하는 중년 여성 팬들로부터 크게 인기를 끌었던 영화이다. 인기가 있다는 것은 즉 많은 사람들과 소통에 성공했다는 것이다.

"마치 꿈을 꾸거나 그런 비슷한 속에 있는 것처럼 이 그림들은 매혹적이야. 논리적이진 않지만 어떤 진실이 느껴져…."

영화 〈타이타닉〉에서 여주인공 로즈가 피카소의 〈앙브루아즈 볼라르의 초상〉이라는 그림을 보면서 하는 말이다. 예술과의 소통은 이처럼 기쁨을 준다. 꿈을 꾸는 것처럼, 진실을 느낄 수 있는 것이 소통의 희열이다. 이것이 바로 '예술의 힘'이다.

1) 소통은 예술의 기본

예술은 스스로 좋아서 만족하는 작품 활동이라고 흔히 말한다. 자기만족을 위해 만든 작품이나 문화행사가 다른 사람들을 감동시키고, 많은 사람들에게 사랑을 받게 된다는 것은 작가에게 어떤 의미가 있는가? 작가는 결국 자기 예술의 고유가치를 타인에게 확산시킨 셈이다.

다시 말하면 자기자신과의 대화에서 시작해서 사회와 소통하며 고유가치를 확산시킨 것이다. 소통은 타인으로 그리고 대중에게로 확산된다. 물론 남에게 감동을 주려는 의도로 작품을 만든 것도 있을 것이다. 그러나 의도하지 않고서도 자연스럽게 감동을 불러일으키는 경우도 생겨난다.

이 그림은 신윤복의 〈월하정인〉이다. 젊은 남녀의 애틋한 사랑의 표정

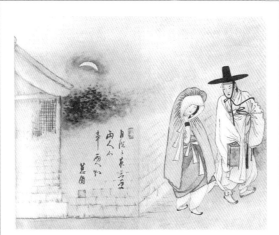

신윤복 〈월하정인〉
'달이 기울어 밤 깊은 삼경인데 두 사람 마음은 두 사람이
안다'라는 글귀가 보인다. 달빛 아래 헤어짐을 아쉬워하는
연인들의 절절함이 시공을 뛰어넘어 여운을 남기는 작품이다.

이 살아 있는 명화로 오늘날까지 전해오고 있다. 이 작품이 전시되던 기간
2011 내내 간송미술관 담 길을 따라 관람객의 줄이 이어졌었다. 이 작은 그
림 한점이 오늘날 많은 사람들의 가슴을 저릿하게 만든 이유는 무엇인가?
'사랑'이라고 하는 '보편적 가치'를 색과 선만으로 표현하여 몇 백 년 전의
작가와 현대인이 소통하고 있기 때문이다. 부분 월식 모습과 '야삼경'이라
는 문구를 과학적으로 풀어내 이 작품 속 데이트 시간이 1798년 8월 21일
밤 11시 50분경으로 보인다는 짓궂은 해석이 나올 정도로 사람들이 사랑
을 받으며 오랫동안 소통되고 있는 것이다.

"소통은 예술가의 임무."

톨스토이의 이 짧은 한마디는 예술가가 사회 속에서 어떠한 역할을 해야
하는지를 말해 준다. 이는 보다 적극적인 사회적 역할을 주문한 것으로도

47

해석된다.

종종 특정 시대를 살아가는 예술인이 그가 속한 사회의 문제를 지혜롭게 대처하고 해결하려는 적극적인 태도를 지녀야 한다는 당위성을 말할 때가 있다. 이에 대하여 톨스토이뿐만 아니라 모든 예술가들이 실제로 공감하고 있다. 참여예술이 그리 쉽지는 않겠지만, 사회적으로는 이미 보편성을 가지는 행동론이라고 해석할 수 있다.

영화 〈도가니〉가 잊혀져 가던 사건을 재조명하며 관련자들을 형사처벌 하도록 사회 분위기를 바꾼 것은 예술이 가져다준 '소통의 힘'이다. 또 영화 〈완득이〉는 다문화 가정을 새롭게 되돌아보게 만들기도 했다. 환경문제를 인식하게 하려는 요셉 보이스Joseph Beuys 독일 설치미술가, 화가, 1921~1986의 외침도 이런 맥락에서 볼 수 있다. 예술의 소통가치는 사회에 전달되면서 뜻밖의 메아리를 일으키는 힘을 보여 준다.

소통될 수 있는 것은 모두 다 예술

"예술이 뭐냐고요? 텍스트든 추상이든 인간에게 영향을 끼치고 소통되는 것은 모두 다 예술이라고 생각해요."

제니 홀저Jenny Holzer 미국 화가, 1950~는 이렇게 말했다. 홀저는 '텍스트'를 작업의 재료로 사용하는 미국의 개념주의 예술가이자 환경예술가이다. 특히, 인쇄물, 광고판, LED전광판을 이용하여 강한 메시지를 전달하는 작가로 "메시지는 언어와 이미지에 무감각해진 현대인들에게 깨우침을 유도한다."라는 소신을 가지고 있다. 그는 텍스트를 소재로 강력한 전달방법인 LED를 사용하여 사람들 눈에 잘 띄는 방법으로 소통한다.

홀저는 2004년부터 다시 그림을 그리고 있다. "정부가 발표하는 정보에 핵심이 생략된 데 착안해서 텍스트를 시커멓게 칠해 뒤덮는 추상 작업을 한다."라고 밝혔다. 지금이 소통 만능 시대임에도 불구하고 소통의 부재가

제니 홀저의 작품
홀저는 작품을 통한 소통, 즉 'Language as art' 철학을 바탕으로 누구나 이해할 수 있는 간소화된 메시지를 작품을 통해 전달한다.

생기는 것을 역설적으로 표현하는 것으로, 텍스트를 시커멓게 지워서 더 많은 호기심을 불러일으키는 방식이다. 이는 늘 깨어 있고 싶은 창작자들의 색다른 표현이 아니고 무엇이겠는가?

그는 작품에 대하여 한마디 덧붙인다.

" '사회의 초상'을 반영한 문장들에 '트루이즘'Truism이라는 이름을 붙였지요. 수많은 세상 사람들 중 단 한 명이라도 그 문장을 'truth'진리라고 받아들일 수 있는 거니까."

단 한명이라도 진심으로 소통이 된다면 예술가는 행복하고, 그의 임무를 해낸 셈이다. 그래서 소통가치를 예술의 중요한 가치로 삼게 된다.

2) 소통가치의 새로운 발견

소통기술의 발달과 소통의 새로운 발견

한류를 세계에 소통시킨 것은 유튜브의 힘이다. 편리해진 인터렉티브로 관객과 가까운 이웃처럼 소통한 셈이다. 이러한 소통 방식은 현대사회의

49

첨단 기계 기술의 하나이다. 인간들은 하고 싶은 말뿐만 아니라 감정의 전달과 각종 섬세한 표현을 정확히 하고 있다. 예술은 소리, 색, 빛을 적절히 활용하면서 효과를 크게 만들고 있다. 동시에 많은 사람들과 실감나게 소통하며 실시간 반응을 받아 반영하는 미디어아트들이 나타나고 있다. 이런 예술과 기술의 결합으로 스마트 사회, 웹 3.0 사회의 소중한 가치인 소통이 훨씬 부드러워진다.

예술작품을 이용한 예술가들의 소통 방식은 매우 다양하다. 전쟁이 치열한 전쟁터에서도 이를 표현하는 예술작품이 탄생한다. 가장 극명한 갈등을 가장 예술적인 감성으로 다가가 해결하려는 것이다. 그들에게는 모든 사회문제가 예술적으로 소통을 기다리는 작품 소재이다. 소통은 우리 사회의 다면적인 거리감을 극복하는 데 도움을 준다. 세대 간, 소득 간, 연령 간, 이데올로기 간의 갈등으로 생겨나는 간극을 따뜻한 문화예술의 힘으로 감싸 해결한다.

한편, 소통이 원활해지면 사회는 모두를 위한 문화예술, 문화의 민주화로 연결된다. 다양한 예술을 싼값으로 즐기는 것도 큰 혜택이다. 그러나 다른 한편으로는 과다한 소통으로 오히려 자국문화나 지역문화의 정체성 혼란 속에서 지내는 일도 생겨난다. 뿐만 아니라 이런 것들이 '예술의 균질화'를 가져온다는 비판을 받고 있기도 하다.

4. 이미지 가치

'함평나비축제'는 문화예술로 지역 이미지를 새롭게 만들어 간 성공 사례이다. 축제는 지역의 모든 것을 단시간에 압축적으로 보여 주는 데 도움이 된다. 나비축제의 성공으로 거둔 결실은 "함평은 나비가 살 정도로 청

정지역이다. 여기서 나는 농산물은 안심하고 먹어도 된다."라는 청정지역 이미지이다. 이런 이미지를 만들어 다른 지역사업의 마케팅에도 도움이 되는 전략으로 성공한 것이다. 문화행사로 지역 이미지를 만든 성공 사례는 생태환경을 활용한 지역문화 축제들지평선축제, 반딧불축제 등에서 많이 볼 수 있다. 예술의 이미지 가치를 제대로 활용한 것이다.

1) 예술은 바로 이미지

사람들은 경험하거나 생각했던 것들을 마음속에 몇 가지 형태로 정리해서 지닌다. 그런 점에서 이미지는 감정의 압축표현이다. 뭔가를 떠올릴 때 "아! 그것!" 하고 순식간에 떠올리는 것이 바로 이미지이다. 이러한 이미지는 감정선으로 연결된 쾌속열차와 같다. 그러다가 이미지가 점차 구체적인 것들로 연결되고 시간이 지나면서 굳어지게 된다.

어떤 순간에 "갑작스런 해방감을 주는 심리적 복합체"인 이미지는 문화예술 창작에서 흔히 중요하게 생각하는 부분이다. 예술의 이미지 가치를 쉽게 나타내면서 사람들의 시선을 모으는 것은 의상 패션쇼에서 잘 볼 수 있다. 이는 실용적 가치보다 이미지 가치를 극명하게 보여 준다. 이러한 이미지는 단지 예술 자체에서 뿐만 아니라 무형적인 것에서도 반복되면서 굳어진다. 예를 들어, 우리가 미국을 생각하면 자유의 여신상, 프랑스는 예술국가, 독일은 꼼꼼한 기술국가로 이미지를 떠올리게 된다. 이들은 그 나라의 문화를 상징적으로 표현으로서 이미지화된 것이다. 오랫동안 축적되어 온 문화가 결국 이미시로 굳어진 결과이다.

문화예술에서 이러한 이미지 가치는 그 참신함에서 먼저 두드러진다. 바로 이 때문에 문학작품이나 드라마는 등장인물의 이미지를 어떻게 설정할 것인가 깊이 고민한다. 큰 공감을 불러오는 산뜻한 표현이 이미지 가치인

51

것이다. 먼저 강력하게 떠오르는 이미지로 나머지 행동들이 줄줄이 뒤따라
온다.

　이러한 이미지를 표현하는 데 있어서 웅변이나 설득력 있는 문장보다 강
한 문구, 강한 색깔, 오래 기억될 캐릭터 등이 훨씬 효율적이다. 이러한 이
미지는 원래 본원적인 가치에서 시작되어 만들어지지만, 사실상 본원적 가
치와 무관하게 생성되기도 한다는 것이 통설이다. 문화예술은 이처럼 감정
을 압축적으로 표현한 이미지 가치를 가진다.

2) 이미지는 문화를, 문화는 이미지를

　문화는 새로운 이미지를 만들고 이어서 또 다른 이미지를 장식한다. 예
를 들어 세련된 문화국가 이미지로 자리 잡은 프랑스를 보면 13세기부터
사용한 프랑스 언어, 18세기의 철학 운동과 계몽정신 실천 등 유구한 역사
의 산물로서 좋은 이미지를 가지고 있다. 무엇보다 결정적인 것은 현대사
회에 접어들어 유명 관광지, 패션, 공연, 요리 같은 문화예술이 발달하고
이것들이 복합적으로 상승작용을 일으키면서 오늘날 예술국가 이미지로
굳어진 것이다.

　그러나 세상에 영원한 것은 없다. 최근 고도의 정보화 사회가 되면서 프
랑스는 기술 부족, 거만한 인간관계, 비싼 물가 때문에 좋았던 이미지가
실추되고 있다. 문화에 바탕을 두고 만들어진 이미지가 또 다른 문화에 부
딪치며 변하는 것이다. 네트워크, 과학기술, 인본주의를 새롭게 새겨보는
현대사회에서 문화예술의 이미지와 충돌을 일으키는 것이다.

　이미지는 소통에서 시작하여 기존의 인지관계를 바꾼다. 외국에 살던 어
느 유학생은 이웃 할머니로부터 한국 사람이라고 은근히 무시당하는 느낌
을 받았다고 한다. 그런데 어느 날 이 할머니가 한국을 제대로 알게 되었다

고 유학생에게 사과를 했다. 무슨 일이 생긴 것일까? 〈달마가 동쪽으로 간 까닭은?〉이라는 영화를 본 할머니는 한국의 자연 풍경, 한국인들의 높은 정신세계를 보고 그동안 자기가 생각했던 한국의 이미지가 잘못된 것을 알게 되었다는 것이다. 이처럼 이미지는 인지관계를 바꾸는 힘이 있다.

한때 우리나라는 노벨 문학상을 받아 보려고 애쓴 적이 있다. 단지 어느 작가에게 영광을 주려고 한 것이 아니다. 적어도 노벨 문학상을 배출한 나라에서 만든 물건이라면 뭐가 달라도 다르겠지 하는 문화국가 이미지를 얻을 수 있기 때문이다. 오늘날 한류열풍은 지구 반대편 사람들에게까지도 한국의 이미지를 바꾸는 데 성공했다. 많은 외교관들도 이루기 어려운 성과를 거둔 것이다. 의도적인 것이 아니었음에도 예술이 가져다준 이미지 효과는 이토록 크며, 산업 등에 대한 기존 인지관계를 바꾸는 데 실제로 기여했다.

이미지를 잘 활용하여 인지관계는 물론 실질적인 것을 추구할 수도 있다. 개인이나 사회에서 이런 일은 많다. 개인의 경우 예술작품으로 자기 이미지를 관리한 퐁파두르 후작부인Pompadour 프랑스, 1721~1764을 들 수 있다. 루이 15세의 정부였던 그녀는 자신의 초상화를 많이 그리도록 했는데 그 배경에 장서, 지구본 등을 반드시 넣도록 했다. 그 덕분에 신학문에 관심이 많고 재색을 고루 갖춘 귀부인으로 이미지가 만들어져 왕의 총애를 받으며 오랫동안 권력을 누리고 지내게 되었다. 물론 미술사적으로 보면 이러한 장식 문양, 거울, 액자, 초상화, 사랑 이야기 그림 등 로코코시대의 미술 특징과 잘 맞아떨어진 면도 있다.

3) 이미지 가치의 구체화

사회적으로 이미지 가치를 만들어 가는 데는 메시지만한 것이 없다. 현

대사회에서 "매체는 메시지다."라고 한 맥루한Mcluhan 캐나다 문화평론가, 1911~ 1980의 말처럼 표현 매체는 스스로 메시지를 내보내고 새로운 이미지를 만들어가게 된다. 현대사회에서 이 같은 대중매체는 무수히 늘어나고 표현 기술마저 놀랍게 변해서 이미지 구체화에 미치는 영향이 크다.

그런데 이미지를 강조하는 표현이 지나치면 예술작품의 고유가치가 자칫 축소될 수도 있다. 심혈을 기울인 작품 의도는 작아지고 작품의 겉모습이나 이미지만 크게 드러날 수도 있다. 특히, TV나 뉴미디어의 화면에서는 텍스트보다 영상이 더 실감나게 이미지화된다. 화면의 문화 콘텐츠는 무한증식 과정을 거치고, 이러한 자극에 젊은이들이 몰려들면서 예술의 이미지 가치가 점차 더 넓게 확산되는 것이다. 현대문화예술은 이러한 이미지 기술과 함께 어울리면서 사회 속 문화예술의 이미지 가치가 굳어진다.

예술 이미지로 도시재생

보다 실감나게 이미지를 변화시킨 예술 활동은 공공예술에서도 잘 나타난다. 문화예술을 활용해서 지저분한 지역 이미지를 바꾸고 관광객을 불러들이는 것이다. 실제로 조형예술품 덕분에 지역을 재생시킨 사례들이 많다. 영국 게이츠헤드Gateshead는 철강도시였으나 철강 산업이 쇠퇴되어 황폐해지면서 많은 사회 문제가 생겨났다. 실업이 늘고 거친 노동자들이 넘치는 폭동도시로서 축구와 맥주라는 이미지만 남기고 공동화되고 있었다.

이 도시는 이를 극복하기 위하여 거대한 공공예술품 〈북방의 천사〉를 만드는 창조 프로젝트Creative project를 추진하였다. 그리고 때맞추어 발틱 현대미술관, 세이지 음악당, 밀레니엄브릿지를 함께 활용하여 총체적으로 도시 이미지를 바꾸었다. 이러한 것을 통해 주민 스스로 작품에 애정을 가지고 문화적 자부심을 키워 나가게 되었다. 실제로 사회경제적 효과도 눈에 띄게 성장하였다. 남부지방에서도 이 사례를 참조해 예술로 도시를 재생하는

북방의 천사와 기획가로서의 안토니 곰리
(Antony Gormley, 영국 조각가, 1950~)

공공예술 프로젝트는 많은 사람들이 함께 가까이에서 보기 때문에 갈등을 불러일으킬 때도 있다. 〈북방의 천사〉도 처음에는 주민들이 심하게 반대했었다. 먹고살기 힘든데 이런 장식에 큰돈을 들인다는 것, 그리고 너무 커서 바람이 불면 위험하다며 주민 80%가 반대했다. 이때 안토니 곰리는 기획자의 입장에서 주민을 만나 안전성을 설득하고, 자치단체 세금 이외의 돈인 복권기금으로 사업을 추진하며, 투명하게 집행할 것임을 알렸다. 결국 공공예술은 허세예술이라고 외쳐대던 주민들을 설득해 우주와 교감하는 인간적 성찰을 표현한 대작을 완성하여 그의 이름을 드높였다. 기획가로서 그의 기획력, 끈질긴 대화, 작품에 대한 정신적 체험 존중이 도시 이미지를 새롭게 만들어 낸 것이다. 창작자 곰리의 기획자로서의 면모를 다시 보게 된다. 영국 언론 텔레그라프 Telegraph는 2008년 영국 예술계에 영향력이 큰 100인 가운데 곰리를 4위로 꼽았다.

창조 프로젝트는 전국화되었다.

그 밖에도 공공예술로서 지역 이미지를 바꾼 대표적인 사례로 스페인 빌바오의 구겐하임 미술관, 영국 런던의 테이트모던 미술관이 있다. 이 도시들 역시 창조 프로젝트에 힘입어 지역사회의 경제 발전, 사회공동체 효과를 거두었다. 미국 샌프란시스코의 '예르바 부에나 아트센터Yerba Buena Center 프로젝트'는 문화예술 지향적 도시재개발 사업으로서 지역사회에서 인적 교류, 사회문화교육, 청소년 범죄가 감소하는 효과를 가져온 것으로 나타났다.

그러나 이미지를 가꾸는 데 도움이 된다고 해도 문화예술은 그 자체로서 소중한 가치가 있다. 이미지 가치를 지나치게 중시한 나머지 문화예술을 이미지 정책의 도구로 전락시키는 도구주의화 자체는 지양해야 할 것이다.

5. 부가가치

문화예술은 문화 활동을 키우거나 발전에 도움이 되는 문화적 효과cultural impact를 불러오는 것이 기본이지만 그 밖에도 경제 효과, 교육 효과, 사회적 효과를 가져온다. 이러한 경제적·사회적 효과를 아울러 부가가치 효과라고 부른다. 순수한 문화예술 활동에 덧붙여 고용 창출, 관광 유발, 마케팅 소재 활용, 사회 통합, 공동체 활성화 등에 도움이 되는 것이다. 이는 문화예술이 처음부터 의도적으로 고려한 가치는 아니다. 문화예술 활동이 이어지면서 가치가 증식되고 확장된 것이다.

순수예술의 내재가치와 부가가치는 보완관계에 있다. 문화예술을 활용한 기획, 스토리 활용, 미술이나 음악을 활용한 영상물 제작, 각종 마케팅에 이르기까지 순수예술의 내용은 중요하게 활용된다. 뿐만 아니라 인력이나 정보, 콘텐츠를 제공하여 부가가치를 점점 높이는 데 기여한다. 이러한 보완관계 때문에 예술 교육의 원천은 순수예술의 고유가치를 정확히 이해하는 데 중점을 둔다.

자본주의가 성숙되면서 경제는 점차 문화쪽으로 기울어지고, 문화는 경제와 결합되고 있다. 우리 사회는 점차 경제의 문화화, 문화의 경제화가 동시에 진행되는 상황을 맞고 있다. 여기에 이런 현상은 결국 문화예술의 가치가 증대된다는 부분에서 긍정적인 면이 있다. 문화예술이 가지는 내재적 가치가 상징과 표상에 의해서 상품화되고, 수단적 가치를 결합하게 된 결과이다. 그러나 고유가치 또는 내재적 가치의 상대적 위치를 비교선택하는 데에서 그쳐서는 안 된다. 수단적 가치를 가지는 경제 활동에 문화적 가치를 결합시켜 경제가치증식과 실현에 도움이 되도록 활용해야 한다. 내재가치를 가지는 문화예술이 뿌리라면 수단가치를 지니는 경제는 그 열매라고 볼 수 있다. 뿌리가 튼튼해야 열매가 알찬 법이다.

부가가치의 실현은 문화산업에서 대표적으로 잘 나타나고 있다. 문화 콘텐츠를 가공하여 최종 상품으로 완성시킨 뒤에 다양한 부가가치를 실현하면서 수익을 창출한다. 복제산업이면서 대중문화산업으로 당당하게 소비자의 반응에 따른 결과이다. 그러나 문화예술의 고유가치와 부가가치 사이에는 늘 긴장관계가 뒤따른다. 순수예술과 문화산업의 내적 관련성이 매우 깊은데도 불구하고 시장경제의 현실에서 그 수익은 문화산업으로 편중되기 때문이다.

부가가치 실현은 그 밖에도 예술로 도시공간을 재생하고 실험적 공간으로 재편하는 활동에서 실현된다. 호기심을 자극하는 창조적 활동이며 동시에 소비자를 중심으로 하여 이루어진다. 이는 순수예술 활동에도 물론 도움이 된다. 예를 들면 테이트모던 발전소를 갤러리로 재생할 때 큰 공간에 맞추어 파격적인 대형 작품을 전시할 수 있어 예술가들의 창조적 실험에도 도움이 되었다. 외관의 파격이 내용물에 영향을 미친 것이다.

순수예술의 고유가치와 부가가치 사이에 긴장이 생기는 것은 현대사회에서 부가가치가 지나치게 강조되고 오히려 내재가치마저 지배하려 들기도 하기 때문이다. 이는 '순수예술 공동화'라고 과장될 정도이다. 앞으로 어떤 일이 생길까? 이익을 얻기 위한 목적, 다시 말하면 부가가치의 실현을 극대화하려는 욕구만 앞세우면 고유가치는 쉽게 그 바닥이 드러난다. 고유가치는 이른바 창조적 자기표현, 잠재적 능력 발휘, 끊임없는 자기연마에 바탕을 두고 생겨나는 것이다. 따라서 이러한 여건을 지속적으로 유지하도록 사회적 이해와 지원이 뒷받침되어야 한다. 다시 말하면 인력 자원, 재정 등 자원을 순수예술의 내재가치를 향상시키는 데에도 의도적으로 동원하고 배분해야 한다. 부가가치를 높이는 기술력은 점점 발달해서 무한한 가치증식이 가능해진다. 이에 비해 창작의 고뇌와 함께 서서히 커가는 고유가치는 상대적으로 지체되는 세태이다.

〈아바타〉 〈트랜스포머〉
부가가치 높은 상품인 영화

　문화예술의 부가가치·수단적 가치가 고유가치·내재적 가치를 뒷받침해
주는 관계에 기초해서 사회의 문화예술 가치를 증식시키는 것이 바람직하
다. 그래야 사회 전체의 예술적 창의성이 샘처럼 솟아나고, 인력과 재원이
열악한 순수예술이 지속적으로 발전할 수 있다.

6. 인본가치

　예술은 인간의 행복을 지키는 보루이다. 이것이 실제로 지켜질 수 있는
지는 차치하더라도 맞는 말임은 틀림없다.

1) 인간을 보는 눈

문화예술의 인본가치는 인간에 대한 생각의 정립에서부터 시작된다. 예술에서 인간은 지극히 근원적인 존재라는 입장이 있다. 그러나 다른 한편으로 인간은 예술에서 장식적인 가치를 가진다는 입장도 있다. 두 입장은 사뭇 대립적이다. 비록 인간이 예술에서 장식적인 가치에 불과하다 할지라도 예술을 통해 인간과 인간사회는 발전해 왔다. 이제 인간과 예술에 대한 생각은 '생활 속 예술'을 뛰어넘어 '모두를 위한 예술'로 보편화되었다.

"순수예술은 종교보다 더 다양한 정신적 통찰력을 세속적인 사회에 제공한다."

피터 L. 버거Berger 미국 사회학자 1929~의 말이다. 이는 순수문화예술의 엘리트층은 전통적인 종교에 바쳤던 것과 같은 느낌과 헌신을 예술에 투자한다는 것을 뜻한다. 인간의 문제는 원래 종교에서 소중하게 다루었다. 그러던 것이 종교의 대용으로서의 예술에서도 그 역할을 하기에 이르렀다. 예술과 종교는 모두 다 인간을 풍요롭게 해 줄 것이다. 이 두 가지 모두 근본적으로 인간의 정신적인 통찰력과 위안의 원천이기 때문이다.

그런데 종교보다도 예술, 특히 순수예술에서 정신적 중요성을 찾기 위한 관심사는 매우 컸다. 이것이 좀 너 커지도록 일상적인 예술의 용도와 즐거움을 결합할 필요가 있었음은 바로 인본주의를 실천하려는 의지의 발현이라고 볼 수 있다.

그런데 이에 대한 반대 입장도 있다. 플라톤의 이상국가론에 나타난 예술관에서 이를 찾아볼 수 있다. 이상국가는 어디까지나 "이성에 바탕을 두고 만들어야 한다."라고 플라톤은 주장한다. 따라서 이성에 근거하지 않고 모방을 일삼는 시예술는 추방되어야 한다고 하는 '시인추방론'을 펼쳤다. 나아가 "추방이 안 되면 이성적으로 검열을 받아야 한다."라고 주장하였다.

인간을 중심에 두는 것은 두 입장 모두 같으나 이성에 지나치게 편중된 입장이 감성에 흔들릴 것을 우려하는 생각인 것이다. 예술이 잘못 사용되어 인간성을 흐트러뜨릴 것을 우려하여 '정치의 예술화'를 경계하는 것도 이와 비슷하다.

2) 인간 관점의 보편화

예술에서 인간을 보는 관점이 처음부터 모든 사람을 행복하게 하는 인본주의 입장은 아니었을 것이다. 즉, 행복 그 자체를 목적으로 하지는 않았다. 사회 변화와 함께 예술이 발전되면서 인간관은 대상에 따라 변하였다.

후원자, 중개자, 소비자에 대한 예술의 관점도 사회 변화에 따라서 바뀌었다. 예술 발전 초창기에는 지배계급이라고 할 수 있는 후원자들이 예술발전에 크게 기여했다. 후원을 하는 자신들뿐만 아니라 창작예술인 그리고 더불어 함께 즐길 기회를 가지고 있던 잠재적 소비자 모두가 예술이 가져다준 인본가치의 수혜자들이었다. 후원자patron, 후원patronage은 상류계급층이 상류인 척하는 우월감을 느끼는 분위기에서 시작되었을지도 모른다. 그러나 결론적으로 이는 예술의 발전과 변화를 가져온 동력원이었다. 하지만 예술 발전의 입장에서 보면 돈을 후원받는다는 명목하에 다른 한편으로는 예술가의 표현자유와 자율성이 왜곡되는 결과를 가져왔을 것이다. 이른바 '자율과 의존의 패러독스'이다.

예술 확산에 기여하는 매개자에 대한 관점은 어떠한가? 예술품을 거래하는 중개인들이 등장하면서 중개자mediator들은 오늘날로 말하자면 일종의 예술비평가이자 기획자 역할을 하게 되었다. 혹은 적어도 이 역할을 병행하게 되었다. 창작자들은 비평가들의 눈에 띄어야 후원을 받을 수 있어 작품에서 남다른 '차이'를 드러내는 것이 매우 중요해졌다. 그러나 창작자의

60

창의력이나 감수성이 아무리 뛰어나더라도 중개자의 눈에 띄기가 그리 쉬운 것만은 아니다. 그럼에도 불구하고 중개자의 관점에 접근하려는 욕망은 끝없이 뻗어 가고 예술가는 지속적으로 이들을 쳐다보게 된 것이다.

창작예술의 최종 목표는 소비자층이다. 그런데 소비자에 대한 창작자의 입장은 문화예술 소비자가 대중화되면서 크게 바뀐다. 소비자 의존성이 더 커지고 다른 측면에서 보면 소비자층이 보편화되었다. 오히려 예술 본래의 창작에 전념하고 두터운 소비층에서 작품을 선호하는 시장원리가 적용된 것이다. 이는 보편적 인본주의에 더욱 가깝게 다가가기에 이른 것이다.

3) 인본주의의 구체화

문화의 대중화와 민주화에 따라 문화생활은 오늘날 하나의 기본적인 권리로 자리 잡고 있다. 이러한 문화적 권리는 인권의 하나로 중요시되고 있다. 이에 맞추어 유네스코는 인권으로서의 문화적 권리를 선언했다1968. 그 뒤 납세자의 중요한 권리로 보편성을 가지게 되면서 노동권, 여가권, 사회적 보장권에 못지않게 중요한 문화권cultural right을 확보하기에 이르렀다.

유네스코가 규정한 문화권은 어떤 내용을 담고 있는가? 무엇보다도 문화예술의 감상 기회, 문화 활동 참가 기회가 모두에게 고루 나누어지도록 권고하고 있다. 특히, 고령자, 신체장애자가 빠지지 않도록 하며, 문화와 관련된 정보를 누구든지 쉽게 알 수 있도록 하고 있다. 이를 위하여 전문직원을 배치하고, 정책화 시스템을 구축하며, 정책 방침을 명확히 하도록 예산을 확보하며, 정책 다원성을 확보하는 데 중점을 둔다. 문화예술의 인본주의가 제도적으로 보장되고 구체화된 것이다.

3장.. 실험과 사회적 변신

"예술은 손으로 만들어진다."

앙리 포시옹1881~1943, 프랑스 미술사상가이 예술이 어떻게 생겨나고 변하는가를 분석하는 미술사 연구에서 남긴 말이다. 그렇다. 예술은 손으로 만들어진다. 손은 창작 도구이면서 감각을 인식하는 기관이다. 예술가 특히, 미술가에게 손이야말로 최고의 보물이다. 그러나 이제 손 자체만으로 이루어진 예술표현은 큰 감동을 안겨 주기에 부족하다. 현대사회에서는 각종 기술과 발명이 손을 대신하고 있다. 그 기술들이 많은 작품을 더욱 아름답게 만든다. 레오나르도 다빈치가 그림을 '수공적 기술'artes mechanicae이라고 하면서도 '자유예술'과 '정신적인 가치'를 그토록 강조했던 것은 다양한 표현 방식의 실험들을 예상한 탁견이 아니고 무엇이겠는가?

"숭고는 이제부터."The Sublime is now

바네트 뉴만미국 화가 1905~1970이 에세이에서 담담하게 던진 이 한마디. 이제부터야말로 '숭고함'을 강조할 때이고, 우선 그림에서부터 새로운 전환

점을 찾아야 한다고 말했다.

각종 예술 실험이 휘몰아치는 미국 화단에서 색채 그림을 특별히 강조하는 '숭고론'을 쏘아올린 이유가 무엇인지 되새김할 만하다. 그는 유럽 '숭고론'의 전통과 그 연장선상에서 숭고론을 받아들이되, 그와는 질적인 차이를 보여야 한다고 강조했다. 그러면서 자기부터 스스로 숭고함을 가져야 한다고 수도승처럼 되뇌이고 있는 것이다.

기술과의 융합으로 온갖 예술 실험이 용광로처럼 들끓는 현대사회. 그 속에서 예술과 아름다움과 숭고함 사이의 정신적 갈등을 어떻게 풀어갈 것인가.

1. 소용돌이 시대

우리 사회는 소용돌이치며 급변한다. 복잡다양한 모습으로 흘러가며 계속 변하고 있다. 그 사회 변화 속에서 자칫 잘못하면 휩쓸려 가거나 길을 잃어버릴 수도 있다. 이처럼 급변하는 세상에서 일어나는 다양한 일들을 겪으면서 지혜로운 이들은 창작소재를 찾아내기도 한다. 창작 소재의 범사회직 존재 현상 속에서 무엇을 어떻게 찾고 가다듬을 것인가? 이 세상에 널려 있는 창작 소재들이 모두 창작자의 것이 될 수는 없다. 창작자가 찾아내서 자기 것으로 가다듬는 수고를 거쳐야 한다.

사회와 연관된 많은 문제들을 나와 상관없는 것으로 외면해도 되지만, 나와 어떻게든 연결되는 것으로 호기심 어린 눈을 가지고 끌어당길 필요가 있다. 창작자는 세상의 모든 문제를 눈을 크게 뜨고 활짝 열린 가슴으로 품어 안아야 비로소 소재로 보일 것이다.

이렇듯 창작자가 사회 문제를 예술과 연관시켜 보고, 소재를 골라내는

63

눈을 키우면서 사회와 만남을 준비하는 것은 당연하다. 그러나 이 일이 그리 녹록한 것은 아니다. 어쩌면 예술인들이 평생에 걸쳐 해야 할 근본적인 일일 수도 있다. 번뜩이는 영감과 감수성으로 의미 있는 문제를 자기화하는 것만으로도 성공한 예술가라 할 수 있다.

다양한 사회가치의 공유

사회 문제를 어떻게 소재로 끌어들일 것인가? 우리네 세상은 인간과 시간과 공간이 다면적으로 직조되어 흘러가고 있다. 이 소용돌이 환경 속에서 사회 문제가 부침하게 되고 이를 해결하려는 다양한 노력들도 스펙트럼처럼 나온다. 대화나 타협은 모두가 공유하는 사회가치로서 가장 바람직하나 갈등 해결 방법의 하나로 권력이나 돈이 등장하기도 한다.

예술의 입장은 어떠한가? 예술은 예술의 눈으로 이 문제들을 본다. 예를 들면 폭력적 해결방법인 전쟁은 인간성의 극단적인 파괴로 끝을 내는 것이므로 누구나 피하려 한다. 그러나 전쟁은 인간의 지혜가 발달되면서 줄어들지는 몰라도 없어지기는 어렵다. 예술이 이 같은 전쟁을 외면하지 않고 작품 소재로 다루는 것은 당연하다. 사회 문제에 대하여 문화가치가 새로 강조되고, 널리 공유되도록 예술작품의 소재로 채택하고 '예술의 힘'으로 이끌어 간다. 전쟁문학, 전쟁미술, 전투설화를 담은 음악이 오랫동안 예술사를 장식하는 이유이다.

이렇듯 사회는 다양한 예술 실험장이다. 사회급변의 용광로인 도시사회에서 예술 실험은 특히 많이 일어난다. 도시공간이 실험전시장 그 자체이다. 이같은 예술표현 공간의 확장으로, 도시사회의 삶터가 새롭게 변화된다. 시작은 예술 활동이었지만 결과는 사회의 변화로 나타나는 것이다. 고속발전하던 시절에 도시는 모든 것들이 아름답고 사랑을 받았다. 그러나 도시기능이 쇠퇴하고 인구가 줄어 외면받을 때 예술은 이러한 도시사회에

전쟁과 예술

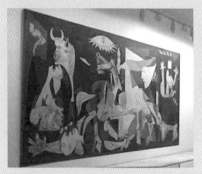

전시 중인 게르니카

전쟁이란 갈등의 극단적 · 이성적 표출이고, 예술은 감성적 · 간접적 표출이다. 전쟁을 소재로 한 예술작품 '게르니카'에는 많은 이야기가 담겨 있다. 흑백 대치의 색감이 주는 섬뜩함, 괴상하고 처절한 모습의 인물 묘사가 리얼하게 드러나는 걸작이다. 이 작품은 스페인 내전을 승리로 이끌려는 정치적 주문을 받아서 피카소(1881~1973)가 그린 작품으로 짙은 이념성이 담겨져 있다. 또한 완성된 뒤에도 당파 사회적 · 정치적인 다툼의 소용돌이 때문에 전시와 보관이 어려워 한가롭게 작품의 가치를 평가받을 수조차 없었던 작품이다. 사회 문제를 정면에서 그것도 날카롭게 그려낸 대가를 톡톡히 치룬 셈이다. 이렇듯 하나의 작품이 이 세상에 던지는 메시지나 영향은 결코 적지 않다. 나아가 사람들의 관심을 받으며 이 작품의 고유가치는 두고두고 커지고 있다.

또한 그룹 비틀즈의 리더 존 레논1940-1980은 대중예술의 선봉에서 인기를 누리면서도 반전시위로 평화라는 공감대를 얻어낸 것으로 유명하다. 아내 오노 요코Ono Yoko 일본 설치미술가 1933~와 함께 평화를 위한 캠페인 '베드인 반전'1969에서 침대에서 잠옷바람으로 누워 있는 퍼포먼스를 펼쳤다. 무대가 아닌 침대에서, 정규 공연 프로그램이 아닌 신혼여행 중에 펼친 이벤트. 이는 어떤 의미를 던져 주었는가. 처절한 전쟁터와 평온하고 휴식의 공간인 침대가 절묘한 대조를 이루며 노래가 아닌 무언의 비주얼로, 들려 주기보다 보여 주는 방법을 택한 가수의 몸짓 이는 개념미술가인 아내와의 융합 작품이기에 가능했고 더 뜻깊었다. '예술과 일상의 환상적인 융합'으로 평화라고 하는 '미지의 세계에 대한 호기심과 실험'으로 이 사회에 경종을 울렸다. 이러한 퍼포먼스가 요즘에야 흔하지만 당시 '인기가수와 개념미술가가 펼치는 무언의 비주얼'은 매우 창의적인 융합 표현이었다. 그러므로 사회 문제와 예술표현이 더불어 공존하는 시대적 표상으로서도 충분히 주목을 받았다.

활력소를 불어넣어 줄 수 있다.

　이를 잘 활용하여 성공으로 이끈 사례가 많다. 예를 들면 테임즈 강변 테이트모던 미술관의 대형 설치 활동, 일본 미토 시의 미토예술관을 중심으로 하는 시민 활동, 스페인 빌바오의 구겐하임미술관의 건축미와 이를 찾는 관광객들이다. 문화예술 활동으로 사회가 새로운 분위기를 맞고, 사회에너지원으로서의 예술을 중심으로 활력을 갖추어 간다.

　그 어느 것이든 이제 예술은 표현의 소재, 장소, 방법에 구애받지 않고 소용돌이 사회의 문제들을 창조적으로 재구성하여 다양한 실험을 즐긴다. 그 결과 사회적인 이슈에 불을 당기거나 해결 대안을 찾도록 압박한다. 영화 〈도가니〉, 〈부러진 화살〉은 사회 문제와 보편적 정의에 불을 다시 지폈다. 그런 것들이 쌓여 문화사회로 가는 밑거름이 된다.

　앞으로는 더 많은 실험에 실험으로 답하면서 예술과 사회가 끈끈하게 손잡고 사회 문제를 함께 고민할 것이다. 이렇게 되면 창조적으로 문제를 해결하면서 다양한 사회가치를 공유하고 우리 사회를 이끌어 가는 '큰 예술'의 위상을 지니지 않겠는가.

2. 경계 넘는 실험예술

　급변하는 사회 속에서 인정받으며 답습되어 오던 그동안의 창작 스타일을 과감하게 비판하면서 새로운 대안을 제시하는 일련의 흐름이 있다. 이는 표현상의 한계를 극복하고, 기존 스타일과 차별화하려는 창의적인 몸부림의 결과이다. 아울러 기술 발달과 적절하게 결합한 성과들이다. 이를 소재 초월, 표현 초월의 실험질주 현상이라고 말할 수 있다.

1) 실험적 예술

　한동안 음악의 개념은 그저 아름답게 표현하여 듣는 이를 즐겁게 하는 데에 중점을 두었다. 주기가 일정한 악음tone이 주로 사용되었고, 이를 소음과는 분명하게 차별했다. 그러던 것이 주기가 불규칙한 노이즈를 음악이라는 이름 속에 품게 되고, 전자음악의 등장으로 새롭게 개념화된 소리예술이 발전하게 된다.

　전자음악의 발달은 스튜디오에서 연주된 음악을 변주하거나 실제로 연주하며 새로운 변화를 가져왔다. 이런 양식은 구체음악具體音樂 musique concrete에서 시작된 실험이다. 당초 방송국 엔지니어가 자연의 소리를 녹음하여 처음으로 제시한 것으로 그 당시에는 음악성에 대해 논란이 일어났었다. 그리고 그 뒤 전자적 발진음만을 소재로 하다가 다른 음소재와 결합하면서 발전했다.

　전자음악은 다양한 기술에 힘입어 전자음향 장치, 녹음테이프의 발달과 함께 성장했다. 이른바 전기 플러그를 꽂아 사용하는 음악plugged music에 대한 파격적 접근과 실험으로 시작해서 자연스럽게 변화가 일어난 것이었다. 이 모두는 참신한 실험정신이 새로운 음향 세계를 낳고 발전시켜 정착하게 된 것이다. 물론 이 같은 테이프 음악과 함께 무대실연 예술도 여전히 더불어 융합발전하고 있다.

　미술 분야에서는 플럭서스Fluxus가 등장하여 또 다른 실험을 펼치게 되었다. 이는 1950년대부터 전위예술의 형태로 탄생한 것으로 1970년대에는 국제적으로 번졌고, 나중에는 사회 전반에 걸친 예술운동으로 발전했다. 한마디로 모든 예술이 부자연스럽고 의도가 인위적인 것에 대한 반발이다. 삶과 예술을 조화롭게 하자는 이러한 취지가 공감을 얻어 전 세계 주요 도시로 급격히 동시에 퍼져 나갔다.

처음에는 미술 분야에서 시작했으나 음악, 무대예술, 이벤트, 영화 등 다양한 형식을 가로지르는 통합예술로 발전하였다. 그 시작은 전통 또는 이전 예술에 대한 대책이었지만 결국 예술가의 개성 존중, 다양한 무대의 혼합으로 나타났다. 무엇보다 다양하게 실험하고 실천한 의식적인 예술 경향을 큰 특징으로 꼽을 수 있다.

전통적으로 미술이라고 하는 것은 정지된 시간에 보이는 모습을 그렸고, 보는 이는 이를 통해 인간의 욕구를 가늠하는 것이었다. 따라서 표현되기 어려운 부분이 많았다. 이에 대한 실험적 도전으로 나타난 것이 바로 행위예술로 해프닝, 이벤트, 퍼포먼스라는 말과 함께 쓰이는 방식이다. 이는 작품으로 표현된 결과보다는 표현해 가면서 변하는 모습을 그대로 보여 주는 '과정의 예술'이다. 몸을 이용해서 연극처럼 즉흥적으로 보여 주고 주제를 표현한다는 점에서 퍼포먼스라는 말로 대표할 수 있다. 대중이나 관객과 함께 만들 수도 있어 작가가 누구인지 잘라 말하기 어려운 경우도 있다. 행위예술도 장르의 경계를 뛰어넘는 통합예술로 발전하였다.

70년대를 특징짓는 예술 가운데 몸 예술body art 또한 주목의 대상이다. 이것은 오랫동안 창작 활동의 탐구대상이었던 몸을 스스로 소재로 쓰는 파격적 경향이었다. 또한 인간들의 행동 모습을 몸을 통해 보는 일종의 해프닝이고 퍼포먼스를 말한다. 태어날 때 이미 결정되어 버린 성, 성장하면서 바뀌는 본능, 사람마다 다른 욕망에 대한 도전적 실험이다. 이들은 사회적으로 오랫동안 내려오던 인간의 몸도 새로운 인식이며 소재이자 작품이 될 수 있다고 보았다.

2) 개념예술

기존 예술의 틀을 넘어선 것은 색과 형태에서도 과감했다. 이른바 색채

혁명이며, 형태 혁명을 넘어서는 파격이었다. 나아가 빛과 소리를 잠재우고, 캔버스라는 경계를 훌쩍 뛰어넘어 버린 예술이었다. 시각적인 요소만 존재하던 것을 새롭게 해석하거나 언어 등으로 바꾸어 표현하는 방식인 개념예술conceptual art이 이를 대표한다. 굳이 눈에 보이게 의도하지 않은 채, 그 숨겨진 의도를 파악하게 하는 것이다.

이 변화의 전조는 이미 뒤샹의 〈샘〉이라고 하는 작품에서 나타났다. 이 작품은 젊은 개념예술가들에게 본보기가 되어 많은 작품을 태어나게 한 원조격이었다. 물질문명에 반기를 들며 물건의 용도보다는 심리적인 성격을 작품에 반영했던 다다이즘도 이러한 개념예술이 뿌리에 있다.

앞에서 살펴본 것처럼, 광고판이나 전광판에 문장을 사용하여 그림처럼 보여 주는 제니 홀저의 작품은 개념예술의 극치이다. 작품에 등장하는 문장은 짧고 단순하지만 사회에 경종을 울릴 만큼 강한 메시지를 던진다. 홀저는 최근에 다시 캔버스 앞에서 그림을 그리기 시작하였지만, 이전의 작품세계에서 사람들은 많은 메시지를 받을 수 있었다.

아트워크artwork란 미술작품과 마찬가지로 여러 조건 아래서 디자인이나 직접 제작을 하는 방법이다. 예를 들어, 벽에 장식을 걸고 공간 디자인이나 캐릭터 디자인을 한다. 또는 가구나 조명기기를 설치하며, 오브제나 벽화를 거는 작업 등을 말한다. 이를 통해 그 공간이나 건축물의 존재의미를 표현하는 것이다. 조각도 아니며 건축도 아닌 그 표현 방법은 매우 다채롭고 자유롭다는 점이 특징이다.

또한 공간과 형태를 뛰어넘어 펼치는 랜드아트land art라고 불리는 활동이 있다. 이는 우리 삶의 터전인 자연을 캔버스 삼아 펼치는 다양한 예술 활동이다. 미술관이라고 하는 건물 안 전시공간의 틀을 훌쩍 벗어나 농촌, 섬, 산, 사막 같은 곳에서 펼쳐진다. 이것은 사람들에게 깜짝 놀랄만한 충격을 주며 자연과 더불어 즐겁게 표현하고 보여 준다. 많은 사람들이 함께 협동

69

작업을 한다는 점과, 누구라도 어렵지 않게 감상할 수 있는 파격연출과 대중성이 특징이다.

형태의 파격을 연출하는 사이트스페시픽site specific도 여기에 속한다. 이는 스튜디오에 고정된 채 하는 작업 활동이 아니라 어떤 특정 공간에 적합한 모습으로 맞춤예술을 펼치는 활동을 말한다. 창작품을 전시할 공간이 공공성을 가지기 때문에 일반 대중들을 고려해야 한다는 점에서 공공예술의 성격도 가지고 있다.

3. 기술지식 용해와 융합예술

1) 무한복제와 대중예술

연극은 특정 장소에서 특정 시간에 펼쳐진다. 무대 가까이에서 보는 사람에게 무한한 아우라를 풍긴다. 출연 배우나 작품에 대하여 소비자들은 각각 개별적으로 호응을 보낸다. 그러나 복제 기술이 등장하면서 사람들은 예술작품에 보다 쉽게 접근하고 대중적으로 반응하게 되었다. 수량에 관계없이 자유롭게 복제가 가능하므로 많은 사람들이 싼 가격으로 즐길 수 있게 되었다. 그 결과 '문화의 민주화'는 물론 '문화민주주의'를 실현하는 데 크게 기여했다.

새로운 형식으로 이루어지고, 작품에 대한 판단을 모두가 공유하는 수준에까지 이르게 되었다. 복제 기술을 활용하므로 편집이나 합성 기술이 덧붙여진 예술이다. 수많은 장면들이 개별적으로 만들어지고, 순식간에 합쳐지면서 경계가 사라진다. 개별적·이질적인 요소의 동질화가 자연스럽게 이루어지는 '융합과 융화의 예술'이다.

팝 아트popular art는 소재를 대중적인 데서 찾고 일상에서 쓰는 물건이나 소모품에서 지극한 아름다움을 찾아내 활용한다. 이는 매스미디어나 광고 같은 대중문화 속에서 활발히 이루어진다. 팝 문화가 보편화되고 확산된 미국이나 영국에서는 이 안에 사회 문제를 비판하려는 의도를 포함하는 경우도 있다. 사회의 관습을 문제시하고 이슈화시키려는 것이다.

그래서 순수한 의미의 예술에 대한 훼손이 아닌가 하는 논란이 오늘날까지 이어지고 있다. 그러나 사회 문제나 소재의 선택은 결국 어디까지나 소비자들의 선호와 기대에 따른 것으로 본다. 이미 사회의 큰 흐름이 이러한 방향으로 줄기를 틀었기 때문이다. 더구나 고급예술과 대중예술의 구분, 순수예술과 응용예술의 구분은 그 실익이 없어진 지 오래이다. 이는 사회의 흐름을 반영한 소비자 선택의 결과이다.

2) 기술 결합 엔터테인먼트

예술에서 기계와 기술이 다양하게 응용되면서 고정된 형태를 쉽게 깨트리고 자유자재로 움직이거나 편집할 수 있다. 또한 그렇기 때문에 재미를 더할 수 있다. 엔터테인먼트의 요소를 소비자 스스로 만들어 보여줌으로써 또 하나의 즐거움을 함께 만끽하므로 이에 열광할 수 밖에 없다. 그에 맞추어서 소비자들은 이를 언제 어디서나 다각적으로 볼 수 있다. '움직이는 작품', '디지털 예술'이 이러한 사회 흐름과 예술의 만남을 대표한다.

기계 결합 예술의 엔터테인먼트는 움직이는 예술 즉, 키네틱아트kinetic art에서 먼저 시작되었다. 고정적이고 시각적인 형태를 벗어나 움직이게 만드는 조립형 예술이다. 각종 재료를 모터에 연결하고 에너지를 가하여 움직이게 한다. 예를 들어, 장 팅겔리스위스 조각가 1821~1991의 〈뉴욕찬가〉는 자전거, 선풍기, 인쇄기 등을 모아 숨겨진 모터로 작동되도록 만든 작품인데,

불을 뿜거나 소음을 내며 변화된
모습을 보여 준다.

이것이 발전하여 영상을 만들
고 소리를 내며, 새로운 소재를
사용하여 자연이나 인공 빛을 내
는 등 다양하게 발전했다. 이러한
예술 흐름도 분명히 역사적 조류
속에서 움직인 것이었지만 70년
대에 들어서면서 급격히 쇠퇴하
고, 또 다른 방법으로 바뀌게 되
었다. 기계의 움직임 자체에 대한
의미보다는, 기계를 결합한 예술
이 등장한 것이다. 이 점에서 엔
터테인먼트 요소를 일찍부터 도
입했다는 데 주목할 만하다.

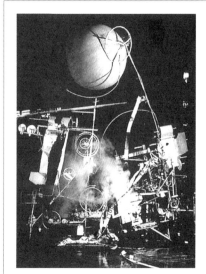

장 팅겔리 〈뉴욕찬가〉
1960년 전시된 이 작품은 '모든 것은 움직인다.
움직이지 않는 것은 존재하자 않는다'라는
키네틱아트의 본질을 잘 보여주고 있다.

디지털 기술이 이끌어 낸 디지털아트digital art는 인터넷에서 프로그램이나
디지털 기술을 활용하여 작품을 만드는 활동을 말한다. 대개 조각, 회화,
설치미술 등 다양한 행위로 구성되는 멀티미디어아트multimedia art, 웹아트
web art, 넷아트net art를 일컫는다. 이러한 작업은 컴퓨터그래픽이나 비디오
아트를 할 때 컴퓨터를 이용해서 후반 작업post production을 하는 데서 시작되
었는데, 주로 디자인, 동영상, 음악을 적절히 사용한다.

이는 원형을 바꾸거나 능숙하게 조합하는 등 재미있게 만드는 데 중점을
두고 작업을 한다. 또한 인터넷을 통해 관객과 함께 만들어 가며 쌍방향으
로 소통하는 예술interactive art의 장점을 살리는 것이 큰 특징이다. 디지털아
트는 디지털 기술의 무한보급과 활용, 방송영상의 대중적인 열광, 참여형

종합예술적인 성격에 힘입어 앞으로 더 오랫동안 표현 수단으로서 뻗어나
갈 것으로 보인다.

4. 배려와 동반예술

"문화예술적 자유를 확대하는 것이야말로 사회안정, 민주주의, 인간개
발을 촉진하기 위한 유일의 지속 가능한 방법이다."

국제연합개발계획UNDP이 2004년에 문화예술의 사회적 가치를 천명하며
한 말이다.

우리는 이미 민주주의, 인간개발 그리고 사회안정을 누리고 있다. 이런
열린 다원사회에서 문화예술을 이처럼 국제적으로 장려하는 것은 무엇을
뜻하는가? 예술이 고유가치를 넘어 '큰 예술'로서 사회적 기능을 확산시켜
힘이 되어 주기를 기대하는 것이다.

1) 큰 예술

시공간을 자유롭게 초월하게 되면서 우리는 자연히 열린 사회open society
로 넘어가게 되었다. 사회가 풍요롭고 여유가 생기면서 지역공간을 이동
하는 데 제약이 적고, 미래시간에 대한 예측 가능성이 높아졌다. 자유로운
표현으로 사회 갈등을 해소하고 사회 문제를 고발·해결하는 데 예술이 참
여히는 사례가 많아졌다. 즉, '맑고 밝은 사회'로 가는 데 문화예술이 기여
할 여지가 늘어났다는 것이다.

예술은 문화 사이의 소통과 이해를 증진시켰다. 결국 다른 여러 문화가
공존하게 되었고, 이는 곧 다양성의 이점을 잘 활용하는 열린 사회로 가는

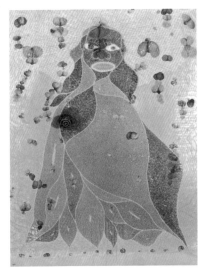

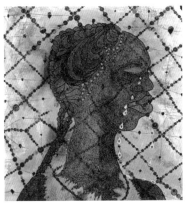

〈여자가 아니면 울지도 않는다〉

크리스 오필리의 작품들
그는 실험적인 젊은 예술가들에게 최고의
영예라고 할 수 있는 '터너상'(1998)을 수상한
최초의 흑인 작가이다.

〈성모 마리아〉

길이다. 문화예술의 지역화와 세계화가 동시에 일어나고 있다. 활기찬 문화사회 환경이 성숙됨에 따라서 생겨난 다문화가 더 많은 문화이해를 가능하게 하고 다른 문화에 대한 관심과 관용을 가져다준다.

문화 간 이해증진으로 '모두를 위한 사회'를 이끌어 가는 데 크리스 오필리Chris Ofili 1968~와 밥 말리Bob Marley의 예술이 이미 크게 기여한 바 있다.

크리스 오필리는 그의 부모의 고향인 나이지리아에 뿌리를 둔 예술 활동으로 유명해진 화가이다. 작품 소재로 흑인은 물론 코끼리똥을 주로 사용했다. 뉴욕에서 열리는 오필리의 작품 전시장에 간 줄리아니Rudolph William Louis Giuliani III 미국 뉴욕 시장 1994~2001 시장이 흑인 성모상을 표현한 〈성모 마리아〉The Holy Virgin Mary에 대해 비위생적이라는 이유로 철수명령을 내렸다고 한다. 정체성을 강조하는 예술가의 입장과 사회적 보편성이라고 하는

판단이 대립한 것이다. 오필리 작품은 현대 도시사회에서 특이한 문화를 다양하고 풍부하게 표현하는 것이었다. 그는 재료인 코끼리똥은 단지 배설물이 아니라 주거단열 연료로 흔히 사용되는 생활용품인 것을 먼저 이해했어야 한다.

줄리아니 시장의 처사에 대하여 백인우월적 인종차별, 다른 문화에 대한 이해부족이라는 비난이 이어졌다. 문화예술에 대한 이해가 비교적 높았던 시장이었지만 이 사건으로 곤혹을 치렀고, 크리스 오필리는 인종차별에 대한 저항의 상징으로 우뚝 섰다. 결국 문화에 대한 이해를 높이고, 흑인에 대한 사회적 편견을 깨는 열린 사회로 가는 데 기여한 것이다.

밥 말리Bob Marley도 이와 비슷하다. 그는 자메이카와 미국의 대중음악 양식을 혼합한 특징적인 음악으로 사랑과 평등을 노래해 왔다. 인간의 보편적 가치인 그의 노래 주제는 결국 자메이카 흑인들의 아프리카 복귀를 촉구하는 사회운동rastafarianism으로 발전하게 되면서 다인종 다문화 사회에 대한 관심을 불러일으켰다.

다문화 또는 다문화 사회는 예술가의 눈으로 보면 문화적 차이로 인해 나타나는 아름다움을 자연스레 보여 주는 소재이다. 그 차이는 서로 조화를 이루며 또 다른 창작으로 이어진다. 이러한 문화적 포용·통합과 끌어안기를 사회모순이나 정치적 시각만으로 비난할 수는 없다. 이는 문화의 차이를 받아들이고 사회 통합, 열린 사회로 이끌어 가는 '큰 문화 활동'이기 때문이다. 다문화를 따뜻한 시각에서 바라 볼 수 있도록 유네스코에서는 '문화적 표현의 다양성 보호 및 증진협약'을 채택2005하여 발효시켰다. 우리나라는 비준국기로 징식 발효2010하여 110번째 비준국가가 되었다. 그 뒤 문화다양성 협약과 그 내용을 문화정책에 포함하여 다양한 실행방안을 정부나 관련 단체들이 마련하고 있다.

2) 성숙사회의 동반예술

사람들은 안정적이고 균형잡힌 사회를 갈망한다. 자유와 문화가 넘치는 품격 높은 사회에서 살고 싶어 한다. 데니스 가보르영국 미래학자. 1900~1979는 이러한 사회를 성숙 사회Mature Society라 불렀다. 이는 양적인 확대보다는 생활의 질을 중요시하며, 정신적 가치에 보다 큰 비중을 두는 특징을 가지고 있다. 서로 배려하고 존중하며, 존재가치를 키워 주는 문화사회는 하루 아침에 이루어지기 어렵다. 개인의 자유, 존엄성, 가처분소득의 보장 등을 동반하면서 마련되는 것이다. 다시 말하면 상호발전을 통해서 가능한 협력적 성과이다.

이 같은 성숙사회에 이르는 길목에서 문화예술은 어떤 역할을 하는가? 모두가 함께 잘 살아야 하므로 소외 지역, 소외 대상이 없고 더불어 고루 기회를 가지는 사회로 가도록 문화적 복지를 펼쳐야 한다. 이를 위해서는 사회적 차원의 문화운동과 복지적 차원의 문화운동을 결합해야 한다. 실버 대상, 청소년 대상, 소외계층, 소외환경 생활자군인. 재소자, 농산어촌 주민, 도시 변두리 거주자들을 대상으로 베푸는 문화적 복지, 즉 새로운 문화소통 방식으로 삶에 다가가는 것이다.

성숙 사회, 지속 발전 가능한 사회의 문화예술은 다양한 측면에서 사회 발전을 돕는다. 사회 고발, 참여예술로 불의를 고발하고, 사회 모순을 파헤쳐 바른 사회로 가도록 이끈다. 예술의 사회적 외연을 확장하는 활동이다. 정치 문제를 예술가들이 다루는 것은 예술의 정치화를 의미하는 것이 아니다. 예술의 정치화가 아니라 '예술의 인간화'이다. 이는 평범한 사람들의 정치사회적인 생각을 예술적 방법으로 특이하게 표현하는 예술의 인본주의화로 해석할 수 있다.

문화예술은 사회 이슈로 등장하는 문제들에 대해 사회적 참여그룹을 형

성하고 이들에게 주어진 활동에 힘을 더해 주기도 한다. 예를 들면 제7의 대륙이라 일컫는 쓰레기 문제, 환경 문제들도 생태예술이라는 이름으로 중요하게 자리잡고 있다.

"예술과 자연은 육체적 삶에 해독제가 된다."

일찍이 존 러스킨이 천명한 말이다. 순수예술은 아름다움과 지성을 조화롭게 묘사하는 활동이다. 많은 사람이 문화예술에 거는 사회적 기대도 이와 마찬가지이다. 예술은 사회심리적 안정감을 준다. 이것이 예술의 품격이다. 이러한 사회적 활동은 심지어 사회복지비용의 지출을 줄이는 데 기여할 수도 있기 때문에 정부도 이런 문화예술 시설의 건립에 돈을 아끼지 않는다. 예술 활동은 모든 사람에게 치유제가 될 수 있다.

이러한 다양한 사회 문제에 예술이 참여하면서 품격 높은 문화소비사회로 나아가고, 사회는 좀 더 성숙한 발전을 이어갈 것이다. 여가 시간의 문화적 소비 모습을 보면 고품격 사회화 정도를 알 수 있을 것이다. 시간소비적인 여가 생활에서 문화소비적이고 예술친화적인 여가 생활로 변화하는 것, 이것이 사회의 품격이다.

문화예술은 시민사회의 대화 창구이다. 예술은 일상적인 경험을 넘어선 장소에서 이루어지는 자유로운 창작·지적·감각적 활동이다. 이는 우리 일상생활에 즐거움과 행복을 준다. 이러한 예술표현을 소통기제로 보고 시민사회의 대화 속에서 재구축해야 한다. '해설이 있는 음악회'나 '작가와의 만남'과 같은 행사들이 이런 창구 역할을 하고 있다.

지식가치의 확산과
융합융화

part 2

4장.. 창조성의 사회 확산

"그림을 그리며 엄청난 두려움을 경험했다.

뭘 그릴지 모를 때, 은연중에 누군가의 방식을 흉내 내는 스스로를 발견할 때, 애써 그렸는데도 그 결과물이 지리멸렬하게 보였을 때…."

화가 잭슨 폴록미국 화가, 1912~1956을 주인공으로 만든 영화 〈폴락〉의 감독 에드 해리스. 그는 제작을 위해 실제로 그림을 배우며 독창적인 그림을 그려 보려 애쓰는 가운데 이런 느낌을 받았다고 인터뷰에서 말했다.

창조는 이처럼 어렵고 부담스러운 고통을 동반한다.

1. 창 > 조 시대

창조성은 사회 변화와 더불어 그 범주와 필요성도 변하고 있다. 창조성이라는 것이 특별한 것인가에 대한 생각도 사회 변화와 함께 바뀌고 있다.

원래 창조라고 하는 말은 신에게만 해당되었다. 태초에 인간과 천지만물을 '창조'하는 창조주에게만 주어진 신성한 역할이었다. 신만이 이룰 수 있는 성역이었기에 숭배를 받았다.

81

그런데 16세기 들어와 창조라는 말이 '새 것을 만들어 내는 인간의 능력'이라는 뜻으로 사용되기 시작했다. 숭배 대상은 아니었지만 좀 더 특별한 천재의 활동으로 존중받았다. 18세기에 들어와서는 창조란 인간 누구나 가지고 있는 보편적인 능력으로 간주되었다. 과학기술과 예술 활동에서 좀 더 전문적인 능력 또는 활동 과정을 창조라고 부르게 된 것이다. 20세기에 이르러 창조성은 혁신Innovation, 상상력Imagination, 공상fantasy과 비슷하게 쓰이는 데 주저함이 없었다. 고전 미학에서 예술가들의 천재적인 활동을 일컫던 창조 활동과는 거리가 먼 누구에게나 보편화된 활동을 말하게 되었다.

더구나 산업사회를 넘어 현대 고도의 정보사회에서 창조성은 뛰어난 인간의 전문적인 영역에서 벗어났다. 컴퓨터가 해내는 기술쯤으로 평가절하되었다. 그러나 창조성의 보편화를 이처럼 단선적으로 봐서는 안 된다.

지식정보화 사회에서 문화예술은 창의력으로 연결되는 다리이다. 아이러니하게도 창조력은 정보기술이 발달할수록 더 필요하고 돋보이게 된다. 더구나 창조력은 사회구성원 개개인뿐만 아니라 사회 전반에 걸쳐 더 중요하게 여겨진다. 창조라는 개념이 보편적으로 쓰이면서 개인 창조력을 사회 창조력으로 확산시키려는 노력도 이어지고 있다. 창조적 성과가 미치는 파급 효과가 사회 변화에 결정적으로 작용하는 경우들이 사회 모든 분야에서 속속 검증되고 있다. 이처럼 사회 전반적으로 창조적 접근의 신화는 더 확산된다.

왜 이 시대에 창조력이 필요한가? 농업사회나 산업사회에서는 숙련되고 전문성을 갖춘 '숙련된 전문가'를 대접하였다. 더 빨리 더 많이 만들어 내는 재주를 쌓을수록 많은 보수를 주고, 높은 직위에 올려 주는 것이 당연했다. 그런데 산업사회 이후에는 생산을 기계가 맡아서 하다 보니 인간은 반복적인 일보다는 좀 더 새로운 것을 개발하는 창의적인 일에 투입되었다. 그래서 정보를 만들고 가공하며 활용하는 창조적인 일을 하는 '창조적 전

문가'를 대우하게 된 것이다. 지금은 창조적인 것을 무조건 선호하며 창조성만을 살 길로 생각하는 시대가 되었다.

창조지상주의(crephilia)

창조성이 특히 필요한 분야는 과학과 예술이다. 이는 창조에 이르는 서로 다른 길이다. 과학은 객관적 사실에 근거하여 이성적으로 판단하고, 끊임없이 사실적 성과를 내는 창조 활동이다. 반면, 예술은 주관적이고 감성적으로 판단하며 호기심으로 창조 활동을 펼친다. 비유해서 말한다면, 자동차 도로를 만들 때 물론 안전에도 관심을 두겠지만, 과학은 짧은 시간 내 도착하는 것을, 예술은 아름다운 풍경을 더 선호하는 것이다. 그런데 대비적인 이 두 분야의 종사자나 접근 방법이 완전히 다른 것은 아니다. 창조에 이르는 과정이 다를 뿐 도달하려는 곳은 같다. 우리 인간사회의 변화와 새로움을 추구하려는 목표는 동일하다. 다만, 예술가는 보다 더 자기판단과 확신에서 일을 하고, 완성 여부를 스스로 평가하여 끝낼 뿐이다. 그들은 자기전개성, 자기결정성이 더 강하기 때문이다.

창의력이 풍부하였던 갈릴레오는 과학과 예술을 넘나들며 창조 활동을 펼쳤다. 과학자이자 미술평론가이면서 음악과 문학을 함께 했다. 그는 미술 특히 드로잉에 원근법을 도입하여 달 표면을 그려내 우주과학 발달에도 한몫을 해냈다.

이렇듯 창조성은 문제를 새롭게 해결하고 연쇄적인 파급을 불러일으킨다. 그리고는 그 자체가 새로운 문화로 정착하면서 기존 시스템을 바꾸어 놓는다. 이제는 이러한 창조환경이 더욱 편리하게 개선되어 창조사회는 더 가속화된다. 예를 들면, 정보 커뮤니케이션 시스템의 발달로 사회안전이 강화되거나, 창조적 교육 방식의 도입으로 교육 성과가 가시적으로 높아진다. 현대는 창조력이 사회를 이끌어 가고 중요한 메커니즘으로서 언제 어

83

갈릴레오의 달 드로잉. 〈성계의 보고〉

디서나 작용하는 창조지상주의 시대이다.

이처럼 창조력이 경쟁력인 사회에서 예술은 어떤 역할을 할 수 있을까? 창조성은 예술 활동의 원천이다. 문화예술가에게 끊임없이 창작 에너지를 공급하는 생명선이다. 인간 내면의 상상력을 바탕으로 피어올라 생산적인 성과물로 연결해 주는 무지개다리와 같다.

창조성을 사회에 확산시키는 것은 예술가가 제 몫을 할 때 훨씬 효율적이고 효과가 크다. 예술이 가지는 창의력, 혁신력을 사회에 매개하면서 사람들을 사회 창의력으로 연결시킨다. 끊임없이 꿈을 꾸면서 실험하고, 창조적으로 사회 문제 해결의 길을 열어 준다. 상상력으로 만든 예술품들은 사회에서 현실로 만들어지고 있다. 예를 들면 만화에 등장하는 그림을 따라 지은 건축물, 공상소설의 유전자 변형을 활용한 치료, 세상에 없는 소리를 만들고 활용하는 음악치료 등으로 사회는 진화한다.

결국 창조적 접근은 인간사회를 아름답고 누구나 사람 대접을 받을 수 있는 곳으로 만들어 간다. 여기에서 중요한 것은 창조성이 그 무지개다리 역할을 한다는 점이다. 과학자로서의 뉴턴, 컴퓨터 공학자로서 스티브 잡스, 예술가로서의 세잔의 사과는 결국 우리네 삶에 '창조의 힘'이 얼마나

아담의 사과 뉴턴의 사과 세잔 정물화의 〈사과〉

세상을 바꾼 세 개의 사과(프랑스 화가, 모리스 드니Maurice Denis)

애플사의 로고 사과

위대한지 잘 보여 준다. 이른바 언제 어디서나 누구나 창조성을 좋아하는 crephilia 시대라고 말하고 싶다.

2. 창조력 이끌어 내기

1) 모방

"예술 작품의 내부분은 무엇인가를 축소한 모형이다."

프랑스 인류학자로서 구조주의 주장자인 클로드 레비스트로스1908~2009의 말이다. 예를 들어 시스티나 성당에 있는 미켈란젤로의 〈최후의 심판〉에 나타나는 테마는 시간의 종말이라는 주제를 축소하여 나타낸 것이다.

건축물은 우주의 상징이며, 크기나 조각의 색도 무언가를 축소한 것이라는 말이다.

음악도 이와 마찬가지이다. 음악은 대개 희망과 실망, 시련과 성공을 테마로 한다. 그리고 기대와 실현에 이르는 인생을 이미지로 축소하여 듣는 이에게 명확히 전달해 준다. 듣는 이는 작곡가의 손에 이끌려 자신의 정신과 감성이 소망대로 실현된 것처럼 감동과 행복을 느끼게 된다.

이처럼 예술작품은 '소우주'를 보고 느끼는 인식 과정의 연속이다. 인간은 자기 나름으로 재구성하는 모방을 통해 언어와 행동을 표현한다. 나아가 모방을 행동으로 실천하면서 저마다의 예술 분야로 다양하게 표현한다.

"남들이 도달한 곳에서 출발하라."

이 세상에서 완벽한 창조는 없다고 단언하는 사람들은 이렇게 권한다. 바닥에서 출발하면 보람은 있겠지만 성과를 내는 데는 효과적이지 못하다. 남들이 쌓아 올린 탑 꼭대기에 돌 하나를 얹고 스포트라이트를 받으라는 것이다. 지혜로운 사회생활의 전략이기도 하겠지만, 문화예술 창작자에게도 전혀 근거 없는 말은 아닐 것이다. 길게 보면 창조라고 하는 것은 바통을 이어받아 달리는 릴레이 경주와 같다. 결국 맨 마지막에 결승점을 통과하는 주자가 크게 각광을 받는다.

그렇다면 창조와 모방은 어떤 관계인가? 과연 모방은 창조에 이르는 과정인가? 모방이라기보다는 영향으로 보는 것이 더 적절한 경우는 없는가?

드뷔시Claude Achille Debussy 1862~1918와 라벨Joseph Maurice Ravel 1875~1937의 음악 세계를 두고 창조성을 이야기하는 경우가 있다. 드뷔시는 프랑스 인상주의를 열어 독창적인 새로운 음향과 텍스처를 만들어 낸 창조적 음악가이다. 라벨도 드뷔시와 비슷하게 인상주의에 크게 기여하였지만, 드뷔시를 모방한 것에 불과하다는 비난도 동시에 받았다. 물론 라벨은 드뷔시가 판치는 인상주의 흐름에서 벗어나려고 애썼다. 이러한 비난이 너무도 억울했던 라

벨은 "음향의 유사성, 독특한 소리의 울림은 비슷하다. 그러나 드뷔시를 모방한 것은 아니고 형식과 구조면에서 그와 다르다. 다른 분들의 영향을 더 받았다."라고 항변했다. 이를 놓고 평론가들은 라벨은 나름대로 훌륭하지만, 드뷔시보다는 덜 창조적이었을 뿐이다고 결론을 내리고 있다. 탄생 150주년2012을 맞는 드뷔시의 음악 세계를 포함해서, 예술가들 중 누가 더 얼마나 창조적이었는가를 가늠하기 어려운 창작의 세계를 보여 주는 사례이다.

그런데 인상주의 음악이란 다양한 화성과 음색으로 묘사적인 인상을 창조하는 작곡 양식을 말한다. 인상주의 예술은 음악과 그림이 모두 관련되어 있다. 샤를르 보들레르Charles Baudelaire 프랑스 시인 1821~1867나 말라르메Mallarme Stephane 프랑스 시인 1842~1898의 시도 이와 같은 부류이다. 모두 모형이나 형식보다는 색깔, 명암과 텍스쳐를 강조했다. 드뷔시의 인상주의 음악 첫 대표작 〈목신의 오후에의 전주곡〉은 다름 아닌 말라르메의 시 제목이다. 미술의 인상주의와 시의 상징주의를 모방해 화성 진행의 문법을 해체하는 새로운 음악 양식을 만들었다. 예술의 흐름에 새 골을 만든 것이다.

"좋은 예술가는 모방하고, 위대한 예술가는 훔친다." 이는 피카소의 말이다. 올바른 표현인지 모르겠으나 확실히 모방은 창조의 산에 이르는 '둘레길'과 같다. 가파르지 않게 돌아서 산 전체를 한번에 보면서 돌아가는 길인 것이다.

2) 경험

창조성은 인간이 경험의 바다를 건너야 도달할 수 있는 섬이다. 수영을 멋지게 할 수 있을 정도로 익숙해졌을 때 물속에 들어가겠다고 한다면 수영은 영영 배울 수 없게 된다. 물을 먹으면서, 생쥐 꼴을 두려워하지 않아

야 비로소 물 속에 들어가 수영을 배울 수 있기 때문이다. 창조성은 경험의 연장선에서 얻어진다. 이런 점에서 보면 창조성은 수많은 경험으로 다져진 전략적 이해와 노력으로 얻어지는 귀한 것이다.

이러한 경험은 교류에서 얻는다. 사회 격변기에 만나는 충격이 새로운 창조의 돌파구를 여는 계기가 된다. 예를 들면, 유럽 사회는 19세기 말 20세기 초에 팽창주의의 영향으로 중국, 일본, 자바 등에 관심이 많았다. 유럽 사회는 이러한 다른 문화를 만나면서 '소용돌이 사회'가 되었다. 과학기술을 만나면서 도시문화와 개개인의 삶이 바뀌었고 그 파도는 정치, 문화 등 모든 분야로 퍼져 나갔다. 예술 영역에 있어서도 마찬가지였다.

새로운 만남이 가져다준 경험, 그리고 그 변화가 문학까지 퍼져 상징주의 예술운동으로 나타났다. 미술과 음악에서는 인상주의가 싹트게 되었다. 인상주의 예술가들은 당시 아시아 사회의 이국적인 정서, 악기 등에 관심

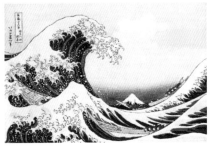

호쿠사이, 〈시나가와에서 파도 뒤로 보이는 후지산〉

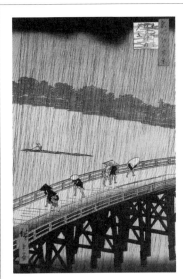

히로시게, 〈소나기 내리는 아와테 다리〉

일본 에도 시대 목판화, 우키요에

이 많았다.

일본의 우키요에를 받아들인 모네는 이를 〈해 뜨는 인상〉으로 재창조하였다. 파리 박람회에서 자바 음악에 충격을 받은 드뷔시는 이들 자신의 음악 세계에 끌어들여 창조적인 음악으로 진화시켰다. 드뷔시는 아시아 그림은 물론 악기에도 관심이 많았다. 드뷔시 기념관에 걸린 아시아 그림들이 이를 보여 준다. 드뷔시의 음악에 반영된 자바 음악도 모방이건 교류이건 영향을 준 것으로 보고 있다. 교류를 바탕으로 축적된 경험들이 창조사회를 만드는 것이다.

3) 결합 또는 융합

창조에 이르는 방법으로 요즘 융합에 대하여 많이 이야기한다. 결합은 무엇과 무엇을 합해서 새로운 것으로 만들어 내는 활동이다. 이 결합이 화학적으로 이루어지면 융합이라고 한다. 다양한 융합을 시도하여 '조화로운 창조'에 이르렀을 때를 '융합융화'라고 부르고 싶다. 원래 융합은 기술에서부터 시작되어 왔다. 예술이 이런 방식으로 창조의 길을 여는 것도 기술 못지않게 당연하다.

결합은 무엇과 무엇의 결합인가 하는 것이 중요한데, 가장 보편적인 것은 기술로 결합을 엮어 내는 방법이다. 예를 들면, 구체음악musique concrete은 전자기술과 음악을 결합한 형태로 만들어져 충격을 주었다.

새로운 것을 만들어 내는 방식끼리의 결합도 중요하다. 나운영의 음악 세계는 이러한 '방식의 결합'을 선택했는데 매우 창조적이라고 평가받고 있다. 나운영은 선율은 한국적으로, 화성은 현대적으로 엮어 현대성과 한국성을 절묘하게 결합시켰다는 점에서 높게 평가받는다.

우리나라의 전통 판소리를 가지고 '판소리 오페라'라는 말을 만들어 낸

사람은 아힘 프라이어독일 오페라 연출가 1934~이다. 국립극장에서 〈수궁가〉를 공연2011하면서 만들어 낸 극히 사실적인 용어지만, 우리에게는 새로우면서 적절한 느낌을 준다. 이 장르는 우리 방식으로 오랫동안 표현해 오던 '창극'이었다. 창극은 혼자서 다하는 판소리와 달리 배역별로 판소리를 나누어 부르는 데서 시작된 장르이다. 1902년 〈춘향전〉을 이런 방식으로 공연하면서 생겨났다. 한국의 전통예술인 창극을 독일 오페라 방식으로 전환시켜 관객의 눈길을 모은 것이다. 무대 배경 화면은 한국의 수묵화와 잭슨 폴록의 액션 페인팅 그림 방식을 결합했으며 배우들이 가면을 쓰는 가면극과 마당극의 재미도 불어넣었다.

또한 무대를 하나의 대형 화판처럼 쓰고, 의상과 도구를 새롭게 표현하고, 창을 부르는 배우가 마치 메시아처럼 분장하고 역할을 하는 등 사회적 이미지까지 고려했다. 정악인 '수제천'을 반주음악으로 사용한 것에 대해 민속악에 정악을 가져왔다는 점에서 놀랍다고 국악인들은 평가하였다. 전통극에 현대적 종합예술기교를 모두 결합시킨 충격 한마당이었다.

숫자를 응용한 그림도 이런 맥락에서 볼 수 있다. 몬드리안네덜란드 화가.

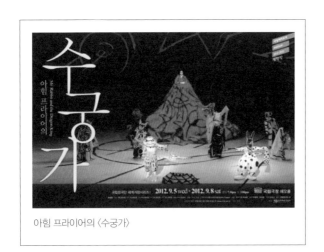

아힘 프라이어의 〈수궁가〉

1872~1944은 '피보나치의 수'에 착안하여 이를 그림에 응용했다. '피보나치의 수'란 나뭇가지나 꽃잎은 1,2,3,5,8,…의 숫자로 구성된다는 식물학에서 쓰이는 수 배열이다. 이것은 원래 나뭇가지가 바람이나 햇빛을 잘 받기 위해 진화한 결과로 본다. 몬드리안의 작품 가운데서 〈붉은 나무〉1908, 〈회색 나무〉1912는 이 같은 피보나치 수열을 그림에 적용한 것이고, 〈꽃피는 나무〉1912도 곡선을 적용한 것이다. 이에 그치지 않고 피보나치의 수열에서 앞쪽 숫자와 뒤쪽 숫자의 비율인 1.618은 이른바 20세기의 '기하학적 추상화'에 활용되었다고 한다.

이러한 결합은 '어울리지 않는 결합미스매치의 창조'이라는 점에서 뜻밖의 재미를 주고 있다. 대부분 아름다운 것끼리 합쳐 공감을 얻을 수 있는 매칭을 찾는다. 그러나 부조화의 조화, 미스매칭으로 새 구도를 만들어 내고 관심을 끄는 데 성공한 경우도 있다. 한국공연예술센터가 제작한 무용 〈솔로이스트〉는 통념을 깬 미스매칭으로 관심을 받았다. 전략적 기획이며 새로운 도전이었다. 스타급 무용수와 엉뚱한 안무가가 결합하여 만들어 낸 융합 작품이었다. 미스매치의 미학이 우연이 아니라 '의도된 우연'이라면 이 역시 창조로 봐야 할 것이다. 짝짓기의 융합 기술로서 이처럼 아주 다른 장르의 안무가나 젊은 신예 안무가 또는 해외 유명 안무가를 붙인 것은 파격이요. 창조 시도라고 볼 수 있다. 물론 작품이 잘 안되면 실패한 미스매치로 전락할 모험이기도 하다.

3. 창조성의 사회 확산

창조성을 확산시키고 공유하면서 사회에는 에너지가 발생한다. 이러한 사회 확산 과정에는 일단 공공예술public art이 많이 활용된다. 일상의 삶을

즐겁게 해 주는 '공공의 재생', '무의미한 공간의 창조적 재생'인 셈이다. 공공예술에는 많은 장점이 있으나 이에 못지않게 반론도 생겨난다.

이렇듯 문화예술은 창조성이라고 하는 사회가치를 공유하면서 사회를 이끌어 간다.

1) 공공 확산

사회에 창조성을 확산시키는 예술 활동은 공공 부분을 중심으로 이루어진다. 사회에 문화공동체들이 생겨나고 지속적으로 활동하면 주민들은 사회공동체에 소속되어 이를 보람과 자랑으로 여긴다. 이로써 지역사회는 화합이 이루어지고, 공동체 활동은 보다 건강하고 활기차게 이어진다.

공공예술이란 많은 사람들이 다니는 공간에 예술품을 전시하거나 공연하는 활동이다. 특정 장소를 정한 특별 맞춤예술site-specific art을 펼쳐 보임으로써 대중이 이용하는 공간을 밝고 맑게 가꾼다. 예술을 활용해서 삶터와 일터를 재구성하는 셈이다. 예술작품을 쉽사리 가까이에서 즐기도록 창작자들이 시민 곁으로 '찾아가는 예술 활동'이 대표적이다. 이런 점에서 공공예술은 시간·공간·인간적인 맞춤예술이다. 생활 가까이에서 만나는 직장인 대상의 점심시간의 음악회, 조명 없이 펼쳐지는 무용단의 열린공간 발표회, 찾아가는 예술열차 등은 그래서 반응이 좋다.

공공예술은 창의성 확산 외에도 이를 통한 도시재생과 활성화를 이룬다. 전통을 되살리거나 편리한 생활편의 시설을 도입하면서 감성사회를 만들어 간다. 나아가 사회 분위기를 더 활기차게 하고, 도시 미관을 살려 아름답게 해 준다. 이렇게 되면서 주민들은 생활 속에서 다양한 문화예술을 즐기며, 이를 위한 평생학습 프로그램도 활성화된다. 총체적으로 삶의 질을 높이는 데 기여하는 것이다.

공공예술의 대표적인 성공 사례로 지하철 예술을 들 수 있다. 우리는 간혹 지하철역에서 그림을 전시하거나 연주하는 장면을 본다. 바쁘게 지나가던 사람들도 잠시 눈길을 주면서 즐거운 시간을 가지게 된다. 패션쇼로 눈길을 끄는 외국의 지하철역 풍경도 이제 그리 낯설지는 않다.

런던의 지하철은 1863년에 개통되어 한때 영국의 자랑거리이자 자부심을 주는 명물이었다. 그러다 도시가 발전되고 지하철이 낡게 되자 지저분하고 불안한 공간으로 눈치를 받게 되었다. 이후 문화예술의 힘으로 이를 새롭게 재생하려는 바람이 불면서 지하철 예술 프로젝트Art on the underground 2007를 추진하게 되었다. 일상의 지루하고 평범한 공간을 예술로 새롭게 탄생시키는 공공예술public art인 것이다.

뉴욕의 지하철도 한때 계단이나 역에는 노숙자들이 넘치고 그라피티가 여기저기 그려져 있어 방치되거나 파손된 공간이었다. 그러나 더 이상 그대로 둘 수 없어서 예술 향기 넘치는 공간으로 재생시키려 'Art for transit'이라는 프로젝트를 추진했고, 많은 이용자들을 편하고 즐겁게 만족시켰다. 모두가 최대한 공감할 수 있도록 예술성을 갖추고, 공간특성에 맞추어 파손이나 변질없이 25년간 유지되고 관리하기 쉽도록 제작했다. 그리고 지하철역 25곳에서 음악 공연 150개를 펼치는 'Music under NY'도 열었다.

지하철역, 런던

이 결과 General Central역은 '지하철의 카네기홀'이라 불릴 정도로 수준 높은 공연이 열리곤 했다.

그 밖에 파리 시도 지하철에 특별히 공을 들여 지하철 입구부터 예술장식으로 꾸미기 시작하였다. 모스크바도 '인민을 위한 지하궁전'이라 불릴 정도로 장식을 해서 지하철역을 운영하고 있다. 스톡홀름은 지하철역 설계 때부터 아예 예술가가 참여하고, 100개역 110km를 전시장으로 꾸며 미술품 관리 예산만 연간 17억 원씩 들이고 있다.

이처럼 공공예술이 창조성 확산에 도움이 되는 데도 불구하고 사업진행 과정에는 많은 논란이 따라다닌다. 예술의 특성에 대한 대중의 생각 차이 때문에 창조현장에서 생기는 사회적 갈등이다. 창작 성과물인 예술을 많은 공공장소에 더구나 사람들의 눈높이에 맞추어 내기란 원래가 쉽지 않다. 그래서 공공예술에서 생겨나는 논란을 잘 이해시키고 주의해야 한다.

사회구성원들의 공동선을 만들어 내는 데는 여러 요소가 관련된다. 그것이 차곡차곡 쌓여 사회적인 약속으로 서로 믿게 되고 결국 문화가 된다. 특히 문화예술을 바탕으로 한 사회 에너지는 사회에 생기를 불러온다. 문화공동체가 예술 활동을 펼치면서 주민들의 결속력이 높아지고 생산성이 높아진다. 청소년 합주단을 만들어 운영했더니 지역사회가 활기차고 결속력 있게 움직인 '엘 시스테마 운동'이 바로 그것이다. 지역문화예술 활동이 청소년의 범죄율을 낮추는 데 영향을 미쳤다는 도시사회학 연구 결과도 이를 뒷받침한다.

사회의 창조성을 확산시키기 위해서는 사회 전반적인 분위기 조성이 필요하다. 문화예술은 우리 사회를 좀 더 원활하게 흐르도록 하는 것에circular of culture 기여한다. 특히 오늘날에는 지식정보사회가 동맥경화로 차단되지 않도록 개발과 흐름을 원활하도록 해야 한다. 결국 사회적 창의력, 집단적 창의력을 키워 나가는 사회문화적 전략을 만들어 가는 것은 미래경쟁전략

94

의 하나로 주목받고 있다.

창조성 확산과 그에 따른 갈등은 문화기획 등에서 매우 중요하다. 왜냐하면 공공예술 기획에서는 지지자와 비판자들의 의견을 잘 받아 조정해야 하는 부담이 많기 때문이다.

예를 들면 청계천 시작점에 마련된 올덴버그와 브루군 부부의 작품 〈Spring〉에 대한 논란은 끝이 없을 지경이었다. 서울 역사를 모르며, 청계천에 와 본적도 없는 사람이 맡았다는 점, 엄청난 예산, 주변 생태환경과의 부조화 등이었다. 그러나 올덴버그는 한국 한복과 옷고름이 바람에 날리는 이미지와 전통색을 살렸고, 도자기 모양, 친환경적 느낌의 다슬기, 환경과 조화, 작가의 상상력 등을 들며 논란을 잠재웠다. 그는 "조각에서 중요한 것은 크기나 주변환경과의 조화이다."라고 하며 6억원은 최저금액이라고 일축했다. 실제 이 비용은 정부예산이 아니고 KT에서 Art in culture사업의 일환으로 지원받아 지급됐다.

올덴버그와 브루군, 〈spring〉, 청계천

95

공공예술작품에 대한 논란의 시작은 〈기울어진 호〉Tilted arc 1981라고 하는 리처드 세라Richard Serra 1939~의 작품에서 시작되었다. 엄청난 크기 때문에 통행에 지장을 준다는 이유로 많은 비판과 반론 끝에 결국 작품을 다른 곳으로 옮기게 된 사건이다. 공공예술품의 장소성, 주변조화성, 생활공간과의 충돌 등 많은 생각할 거리를 남기고 사라진 예술작품이었다.

또 한 가지 사례로 마야 린Maya Lin의 〈베트남참전용사비〉Vietnam Veterans Memorial에 대해서는 전쟁 참여에 대한 찬양 의도가 숨겨진 것이라는 논란이 끊임없이 대두되었다. 이는 극히 개인적인 표현 활동의 표출인 예술품에 대해 많은 사람들이 서로 다른 생각을 가지는 데 따른 것이다.

2) 창출된 사회 에너지 활용

창조적인 사회 에너지를 활용하여 도시사회에 적용시킨 것이 창조도시이다. 오늘날 대부분의 도시정부들은 창조도시를 지향한다. 창조도시creative city란 인간의 자유로운 창조 활동으로 문화와 산업에서 창조적, 혁신적, 유연한 사회 시스템을 갖춘 도시를 말한다. 이러한 도시에서는 자연히 자유롭게 창조적인 문화예술 활동이 꽃피고, 도시 내 산업이 혁신적으로 발전되며, 도시 문제의 해결에도 보다 창의적인 방법이 활용될 것이다.

도시에서 창조적인 활동을 하는 사람들을 한데 묶어서 창조계급creative class, 또는 창조 집단이라고 부른다. 리처드 플로리다Richard Florida 1957~는 도시를 창의적으로 이끌어 가는 창조계급은 도시 발달과 밀접하게 관련되어 있다고 했다. 창조성은 인간의 근본적이고 내재적인 특징이다. 사람은 모두 창조성을 가지고 있으므로 창조 집단이 될 수 있는 잠재적 구성원이다. 구체적으로는 지식집약 산업에서 일하는 창조적 전문직으로 한정지을 수 있다. 예를 들면 음악가, 작가, 디자이너, 연기자, 감독, 화가, 조각가, 사

진작가, 무용수를 일컫는다. 지역 안에 이런 사람들이 얼마나 살고 있는가 보헤미안 지수에 따라서 창조도시 발달 정도를 가늠할 수 있다고 한다. 도시에 창조 집단이 많아지기 위해서는 예술인들이 스스로 모여 살면서 이루어지기도 하지만 주민들이 기술technology, 인재talent, 관용tolerance을 보다 더 중시하고 가꾸어 가는 데서 생겨난다고 한다.

유네스코는 문학, 디자인, 음악, 공예와 민속예술, 음식, 미디어 아트, 영화 등으로 나누어 창조도시를 선정하고 이들의 네트워크를 만들었다. 예를 들면, 문학 분야에서는 에든버러유명 문학인과 작품, 멜버른출판 산업, 아이오와 시도서축제, 아일랜드 더블린도서관과 작가발물관이 가입되어 있다. 음악은 이탈리아 볼로냐음악 전통, 스페인 세비야인종 언어초월 소통, 영국 글래스고국제 네트워크 구축, 터키 겐트음원 확보가 가입되어 있다. 미디어아트는 프랑스 리옹민간 게임 산업, 영화는 영국 브래드퍼드영화산업 발생지, 호주 시드니영화 산업과 시설등이 가입되어 있다. 이러한 선정은 그 도시가 창의적인가, 그 창의성을 키워 나가려면 어떻게 해야 하는가에 역점을 두고 있다. 2012년에는 우리나라의 전주를 음식 분야 창조도시로 선정했다. 창조성을 지역에 적용하여 지속 성장하는 데 도움이 되도록 하는 것이다.

또한 창조성을 사회적으로 확산시키면서 산업적으로 추진하는 창조산업creative industry이 최근 각광을 받고 있다. 이는 창조성이 풍부한 문화예술을 활용하여 창조적인 표현 산업 또는 지적인 가공 산업을 정책적으로 키우는 것을 말한다. 그동안 사용해 왔던 엔터테인먼트 산업, 문화산업과 비슷한 개념이다. 이 말을 처음 사용한 영국에서는 창조 산업을 활성화하여 국가 정체성과 국민 공동체성을 키우려 하고 일거리 창출은 물론 기업 투자를 키우는 것에 활용하고 있다.

또한 낙후된 지역을 개발하는 데 창조 프로젝트creative project를 추진하는 경우도 많다. 어느 지역을 거점으로 삼고 창조적인 활동을 하는 곳으로 집

중개발하여 점차 도시 전체로 확산시켜 가는 개발 사업이다. 예를 들면 공장지대에서 일하던 업체들이 옮겨 가면서 생긴 빈 공간, 경제수준이 많이 뒤쳐지는 지역을 문화적으로 재개발하는 사업들을 말한다. 서울의 구로동이나 금천은 과거 산업화 시절에 많은 근로자들이 모여 있던 곳이다. 지금은 정보 사회로 바뀌면서 문화예술을 매개로 창조 프로젝트를 추진하여 도시를 재생하는 작업을 펼치고 있다.

물론 이러한 창조 활동은 도시지역뿐만 아니라 국가 전체적으로 전개되고 있다. 창조국가 사업의 일환으로 미국은 창조미국Creative America이라는 슬로건 아래 문화민주주의를 강화하는 정책을 펼치고 있다. 이와 연결하여 미국 문화의 풍요로움을 강화하고, 문화 향유 기회를 다양하게 하며, 문화예술에 대해 독립적 지원을 넓히고, 문화 자본을 보전하는 정책을 실행하고 있다. 영국, 일본과 함께 우리나라도 창의한국을 위한 정책을 마련하여 발표하고 기조로 삼고 있다. 이렇게 창조적인 사회 에너지를 사회 발전에 활용하기 위해 나라마다 창조 인프라인 하드웨어는 물론이고 인력, 유동자본, 노하우 등을 적절하게 결합하도록 지원한다. 대표적 지원기관인 미국 NEANational Endowment for the Arts는 특히 창조적 공간 지원창작 공동체 마련, 발표 프로젝트 및 예술형식 다양성에 대한 지원이 이루어지고 있고, 이를 위해 지역단체나 주 정부도 협력을 아끼지 않는다. 일본도 예술문화진흥회에서 창조적 실험이 많아지도록 지속적인 뒷받침을 하고 있다.

4. 개인 창의력, 집단 창의력 키우기

"예술가는 자기 자신의 아류이다."
이는 오스카 와일드의 말이다. 예술가는 일반 사회 속의 한 '존재'로서 보

다 '새로운 것을 성취'하기 때문에 존경을 받는다. 예술가의 성취감은 '될 수 있는 것'을 뛰어넘어 자기 작품을 늘 새롭게 함으로써 완결을 체험한다. 일단 창의적으로 작품을 성취하고 나면 그 예술가 또한 역사적인 한 존재로 돌아가 자기 작품의 '아류들'의 일원에 불과할 뿐이다. 그래서 늘 깨어 있고 창조로써 다시 성취해야 한다.

그러나 창의력은 예술가들만의 전유물은 아니다. 누구나 창의력을 길러 생활에 활용할 수 있다. 창조력을 키우는 창의성의 실체는 무엇인가? 창의성은 물론 일반지능과는 다르다. 일반지능지적 능력은 어떤 방향으로 나아가거나, 과제를 해내기 위하여 생각을 집중시키는 것이다. 목적을 이루기 위해 생각을 집중하고 구속된 틀에 넣는 것이다. 이에 비해 창의성은 여러 가지 다양한 방향으로 생각이 뻗어 나가거나 보다 더 가치 있는 상상력을 펼친다. 새로운 목적에 이르도록 다각적인 영감을 발동하여 실현하는 방식이다. 인간은 창작 활동은 물론 실생활에서도 늘 상상을 한다. 생활을 좀 더 개선하기 위한 실용적인 상상pragmatic에서 발명이 나온다.

창의성이나 상상력은 지적 능력, 나이와 관련이 있는가? 지능이 높으면 상상력도 풍부한가에 대해 연구한 결론에 따르면 일반지능과 창조성은 관계가 없다고 한다. IQ 120 이하에서는 어느 정도 상관이 있지만 그 이상에서 창의성은 지능과는 무관하다고 한다. 뿐만 아니라 창의성은 나이와도 무관하다. 과거 실용적 창조에 큰 기여를 한 사람들이나 예술 창작에 기여한 노련한 예술가들이 이를 증명하고 있다.

개인이 창의력을 키우기 위해서는 어떻게 해야 할까? 흔히 모험을 두려워하지 말고, 큰 생각으로 정신석 도약을 꿈꾸며 의도적으로 노력해야 한다고 말한다. 과학자이자 예술가인 레오나르도 다빈치이탈리아 1452~1519는 호기심과 창조성을 자극하기 위해 예술 활동에 더 관심을 가지고 모험을 즐겼다. 그 결과 다빈치는 풍부한 상상력과 창의력으로 이탈리아 르네상스

99

기에 예술, 건축, 과학에서 뛰어난 업적을 이루었다.

"화가의 정신은 거울 같지 않으면 안 된다."

레오나르도 다빈치가 『회화론』에서 한 말이다. 거울은 자기의 모습을 그대로 보여 준다. 화가는 자연적으로 발생하는 형태를 자기의 정신 앞에 표현하지 않으면 안 된다는 뜻으로 자연스럽게 정신에 투영된 표상을 그대로 그려야 한다는 것이다. 자기 정신에 바탕을 둔 상상력으로 창작을 하는 것이다.

교육에서도 창의성을 일깨우는 방법에 관심을 가진다. 음악으로 창의력을 키워 가는 교육을 펼칠 수는 없을까? 시각적인 자료를 많이 쓰고, 그림을 보고 연상하도록 하며 끊임없이 상상할 기회를 만들어 주어야 한다. 어린이 대상의 음악 교육에서는 창의력을 키우기 위해 시각적인 것과 함께 그림을 보고 음악의 개념을 연상하도록 교육한다. 음악을 듣고 분위기에 취해 그 느낌을 그림으로 그려내거나 새로운 예술적 아이디어를 생각하고 상상력을 개발하도록 지도한다. 예술이 가지는 타자지향성을 창의성과 상상력 발동에 활용하는 것이다.

고전에서도 창의성을 키우는 방법을 이야기하고 있다. 논어 옹야편에서 공자는 "知者樂水, 仁者樂山"지자요수, 인자요산이라고 했다. 이는 여러 가지로 해석되지만 덕을 쌓고 행동하는 것에 대한 성찰로 보면 적절할 것이다. 지자知者가 물처럼 움직이는 것, 인자仁者가 묵묵히 서 있는 산처럼 차분하게 사유하는 것이 모두 도를 닦는 방법이라는 것이다. 이것은 도를 익히는 태도에 우열을 두는 것은 아니다. 부지런히 움직이면서 때로는 차분히 사유하면서 도를 닦아 일정한 경지에 이르는 방법을 알려준 것으로 보인다. 여기에서 도를 닦는다는 것은 창의성을 키우는 '자기화' 훈련으로서 선과 함께 적절한 방법의 하나로 활용된 것이다.

창조적 전문가는 교육을 통해서 쉽게 만들어지는 존재는 아니다. 자기화

를 통해서 만들어진다. 따라서 기존의 전문지식을 새로운 것으로 연결하고 자기화하는 작업을 거쳐야 하며, 새로운 문제를 발견하는 자기심리적 과정에 힘을 쏟아야 한다. 특히 예술가는 길포드J. Guilford가 분류한 이른바 수렴적 사고convergent thinking보다는 확산적 사고divergent thinking를 바탕으로 하는 새로운 발상, 참신한 아이디어 개발을 일상화해야 한다. 확산적 사고는 사고의 능력, 태도, 기술에 이르기까지 모두 다 창의력 키우기에 필요하다.

그 밖에도 표현력을 다양하게 하여 상상과 창의에 이르기 위해 문화예술 체험과 감성 표출을 일상생활 속에서 자연스럽게 펼치도록 해야 한다. 생활 속 패션이나 언어에서도 독창적인 자기표현의 훈련 과정을 겪다 보면 자연스럽게 상상력과 창의력이 커질 것이다. 또한 조직에서는 보다 폭넓은 창의성과 창조 분위기를 만들도록 힘써야 한다. 일상 업무에서도 새 아이디어를 내고, 실천되도록 지원하며, 사회 내 비주류의 목소리가 쉽게 나올 수 있도록 개방된 환경을 만들어 주어야 한다.

결국 창의력은 새로운 삶의 방식이나 사고방식에 대한 개방에서 나온다. 일상적인 삶에서 벗어나 자신의 고유한 생활방식을 찾고 창의적 문제해결 태도나 자세를 갖추어야 한다. 문화예술의 소비 활동이 창의성 제고를 위해 노력하는 개인들에게 도움이 될 것이다.

예술가의 개인 창의력과 사회의 집단 창의력은 서로 함께 공동으로 작동하면서 사회적 영향력을 키워 갈 수 있다. 현대문화예술의 생산 활동은 개인의 천재적인 활동 결과라는 관점과 사회 공동 활동의 결과로 보는 두 가지 입장이 있다. 여러 의견이 있지만, 예전에는 예술가가 자율적으로 창의성을 표출한 것이며 예술가의 자율성을 중시해야 한다는 입장이었다. 예술은 단순히 사회를 반영한 것이 아니라는 것이다. 그런데 최근에는 문화예술은 사회의 영향을 반영한 생산품이라는 견해가 지지를 받고 있다. 예술 활동은 산업 활동과 마찬가지로 사회적인 생산 활동의 하나이다. 따라서,

 질문을 잘하면 창의력이 커진다

우리가 안다 또는 모른다고 하는 것은 어떤 상태를 일컫는가? 알고 있다고 하는 것에는 알려진 앎known knowns 안다는 사실을 알고 있는 것과 알려진 무지known unknowns, 현재 우리가 모른다는 것을 아는 것이 있다. 그리고 전혀 알려지지 않은 무지unknown unknowns 우리가 모른다는 사실조차 알지 못하는 것도 있다. 무엇을 어디까지 알고 있는가를 먼저 파악해야 창의력이 생긴다. 다시 말하면 질문을 잘하는 것은 창의성에 이르는 지름길이며, 아는 것과 모르는 것의 명확한 파악이야말로 새로운 문제의식을 가지는 것이다.

감탄과 의문을 동시에 나타나는 기호
인테러뱅(interrobang)

모른다는 것을 밝히는 것, 올바른 질문을 던졌다는 것만으로 노벨상을 수상한 물리학자 유진 위그너Eugene Paul Wigner 미국 물리학자 1902~1995. 그는 원소 주기율표에서 '마법의 숫자'의 근거에 대한 질문으로 1963년 노벨 물리학상을 공동수상했다. 나머지 절반은 질문에 대한 해답을 발견한 두 명의 연구자가 수상했다.

천재적인 창작자 1인의 활동이 아니라 '공동 활동'의 산물이라는 것이다.

문화와 사회의 관계 연구에서는 사회와 관련된 사람들이 문화생산에 영향을 미친다고 본다. 이들의 견해는 복잡하지만 간단히 정리하면 예술창조 활동은 예술가와 예술계arts world가 함께 하는 공동 활동의 결과라고 본다. 특히 그 가운데 공식적인 조직이 중요 역할을 하는데 예를 들면, 인상주의가 대두할 때 그림 중개자나 비평가의 공식적 역할이 매우 중요했다는 것이다. 또한, 유통 관련 제도들이 문화생산품의 유통과정에서 게이트키퍼 gatekeeper로서의 역할을 잘 해 주어서 문화예술이 발달했다고 본다.

이러한 논의에 대한 결론은 귀요Guyau 프랑스 철학자 1854~1888가 『사회학상으

102

로 본 예술』에서 말했듯이 "예술적 충동은 개인생활과 사회 활동이 융합된 것"이라는 말로 정리하면 적절하겠다.

5장.. 융합융화의 미학

"나는 인문학과 과학기술의 교차점에서 살아가는 것을 좋아합니다."

스티브 잡스1955~2011, 기업인의 자서전에 남겨진 말이다.

컴퓨터뿐만 아니라 음악도 매우 좋아했던 잡스. 그는 스마트폰 개발은
물론 여러 부분에서 융합을 이루어 낸 실천융합론자였다.

"사람들은 익숙한 소리를 아름다운 소리라고 생각한다. 그런 생각이야말로 음악 발전의
걸림돌이다."

찰스 아이브스미국 작곡가 1874~1954가 한 말이다. 그는 무조음악의 대가인
쇤베르크와 동시대를 살았지만 훨씬 더 서정적이고 자연주의적인 음악가
이다. 그는 진정한 의미에서 미국 최초의 작곡가로 평가받는다. 이 말은
실험정신이 남달랐던 그가 창조적 실험을 강조한 말이다. 그의 대표작인
〈콩코드 소나타〉1939년 초연는 음악을 주관적 감정의 표현과 초월적인 계시
라고 생각하는 데서 출발한다. 이는 콩코드 마을의 초월주의자들에 대한
헌사로 만든 곡이었다. '융합'convergence이라는 제목의 음악 행사가 미국 링
컨센터 주최로 열렸던 적이 있는데2002. 8, 이는 찰스 아이브스의 실험정신

을 되새기기 위한 기획이었다

1. 모듬비빔시대

현대사회에서는 여러 분야에 걸쳐 수많은 융합으로 끊임없는 실험이 이루어지고 있다. 융합으로 창조와 상상의 날개를 펼치는 것이다. 융합 효과가 큰 기술을 바탕으로 여러 분야가 가지는 각각의 특징을 엮어 융합의 상상을 펼치고 현실적인 성과를 거두고 있다. 원래 인간의 활동 분야는 그 지적 토대나 활동 원리가 크게 차이나지 않는다. 여러 분야에서 창의적인 가능성을 뽑아내면서 더 큰 성과를 거두도록 되어 있는 것이다. 이런 점에서 융합은 전에 없던 새로운 경쟁력이 생기는 교차로로 여겨진다. 기술을 바탕으로 한 융합에서 생긴 에너지로 사회는 새 르네상스를 맞을 것을 기대하고 있다.

"한국문화는 비빔밥처럼 유명 외국의 문물을 섞고mix, 결합해서combine, 새 맛을 창출create하는 전략으로 나아가야 한다."

경제학자인 송병락 교수는 칭기즈 칸도 K팝 가수도 성공 비결은 '비빔밥 전략'이었다고 말한다. 이 말은 단지 문화예술의 부가가치를 계산한 것이라기보다는 우리 사회의 시대상황을 꿰뚫어 본 문화관으로 생각된다.

융합이란 무엇인가? 원래 융합은 기술 발달의 관점에서 시작되었다. 각자 독립적으로 존재하던 것들이 서로 결합하여 가치가 더 커지고, 새로운 것으로 창조되는 것을 말한다. 기술 분야에서 융합이라고 할 정도의 결합은 단순한 물리적인 결합을 뜻하지 않고, 화학적으로 결합하여 전혀 새로운 것으로 탄생되는 것을 말한다. 이를 이화수정異花受精이라고도 말할 수 있겠다.

이러한 융합 현상의 적용은 학문, 기술, 제품, 서비스, 산업 등의 분야에서 논의되면서 점차 확산되어 가고 있다. 현대사회의 모든 분야에서 이러한 융합 현상이 이루어지면서 융합과 관련된 융합미학이 새로운 사회 발전의 경쟁력 요소로 간주될 정도이다.

융합은 어떻게 시작되어 오늘날 이처럼 빅뱅으로 이어졌는가?

처음 융합을 보여 주고 실감나게 연출한 것은 역시 기술끼리의 융합 활동이다. 독립적으로 존재하던 기술들이 하나로 합쳐지고 발전되어 새로운 기술로 탄생된 것이다. 이러한 기술 융합으로 기능은 더욱 다양해지고 편리해지면서 기술 융합이 모든 분야로 확산되고 있다. 실용화된 예를 들면 통신과 정보기능이 융합된 텔레매틱스자동차와 무선 통신을 결합한 차량 무선 인터넷 서비스, 컴퓨터와 의학이 융합된 바이오메트릭스 등이 있다.

융합의 확산은 사회 서비스에서도 고객의 요구에 맞추어 다양하게 일어나고 있다. 또한 산업끼리의 융합도 예컨대 방송, 인터넷, 콘텐츠가 결합되어 방통융합이 IPTV, 스마트폰 분야의 신산업으로 발달한다. 산업융합은 독립적인 개별 산업들이 시장이나 고객의 수요에 맞추기 위해 새로운 하나의 산업으로 융합되고 있다. 예를 들면, 크루즈 관광여행은 조선, 호텔, 건축, 관광이 결합된 새로운 문화 산업으로 나아가고 있다.

지식이나 학문에서의 융합은 별도로 '통섭'統攝: consilience 또는 '지식의 대통합'이라고 불리면서 맹렬히 논의되고 있다. 서울대학교에서 공대와 의대에 예술 관련 교수를 초빙하는 사례는 앞으로 벌어질 통섭연구의 방향에 주목해서 이루어진 조치이다. 이런 현상을 보면서 혹시 학문끼리의 융합으로 특정 학문이 주도적 위치를 차지하고 또 다른 학문은 도구로 전락하는 것이 아닌가 우려하는 이도 있다. 그러나 학문융합은 지식사회의 공진화를 가져올 것이므로 이러한 기우는 학문의 발전에 도움이 되지 않는다.

학문과 문화예술의 융합은 사회 속에서 자연스럽게 자리매김하게 된다.

복잡한 문화현상을 연구하고 문화소비자들의 행동을 조사하는 문화연구cultural studies에서는 다양한 분야의 연구 방법을 활용한다. 그래서 자연스럽게 다양한 학문들을 꿰어 엮어 보는 횡단적 접근cross-sectional approach을 하게 된다. 예를 들면, 도시 디자인 정책에 문화예술 개념을 넣고, 경제학에서 문화를 공공재로 보기 시작하며, 문화정책 개념을 도입하여 예술의 공공성을 깊이 다룬다. 법학에서도 문화권과 창조의 자유를 크게 보게 된다. 이처럼 문화예술의 융합연구는 사람들의 일상생활 속에서 창조와 표현의 자유를 강화하고, 문화예술의 공공적인 측면에서 정책 개발의 폭을 크게 넓혀 주었다.

그런데 융합의 개념을 예술에 엄격하게 적용하기에는 무리가 따른다. 앞에서 보았듯이 '화학적 결합'을 이루어 이화수정에 이르는 것이 융합이다. 융합미학의 이해를 위해서는 융합과 융화 개념을 함께 봐야 한다. 퓨전과 융합 개념이 각각 나타나고 있으나, 이를 문화예술의 측면에서 적절하게 조절하여 조화롭게 녹여 내는 융화 개념을 덧붙여 조작화하는 것이 타당하다. 그래서 여기서 '융합융화'라는 용어를 쓰고자 한다.

이러한 융합융화의 미학을 예술의 발전 내지 진화의 하나로 볼 수 있는가? 아니면 일종의 변종으로 봐야 하는가? 물론 퓨전이나 융합은 기존의 예술표현 방식에 대하여 파격을 보여 주는 새로운 변이variation로 볼 수 있다. 생물의 진화처럼 예술도 변이종이 생기고 또 이에 대한 선택들이 이어지면서 진화한다고 볼 수 있다. 그러나 이처럼 새로운 기술의 체계적이고 다양한 결합으로 나타나는 융합은 분명히 예술 발전이다. 이로써 재미를 키워 가고 확장시키는 데 발전의 의의가 있다. 이러한 현상은 결국 새로운 취향을 좋아하는 소비자들의 욕구를 채워 주고, 새로운 기회가 열리면서 새로운 사람new commer들이 참여하여 시장이 확대되는 결과를 낳는다. 사회에 혁신의 확산이 가져오는 이러한 일반현상을 예술 분야에서 만나는 것이

107

part 2 지식가치의 확산과 융합융화

다. 이를 받아들여 사회가 좀 더 진화한다면 서로 도움이 되는 것으로도 생각을 넓힐 수 있겠다.

2. 융합빅뱅의 진화

오늘날 사회적 이슈로 대두된 융합융화는 퓨전에서 시작되었다. 음악도 퓨전아트로 발전하면서 새로운 관심을 불러일으켰는데, 1960년대 당시 전자악기나 록풍의 연주법을 도입한 새로운 연주 스타일이 흥미를 끌면서 시작되었다. 현대음악의 틀에 잡힌 경계를 넘어cross-over 재즈, 록, 클래식이 함께하는 대중곡들이 연주되었다. 이러한 퓨전장르는 1970년대까지 활발히 전개되었고, 1990년대에 들어와서는 대중과 더욱 친밀하게 어울리면서 보다 듣기 쉽게 발달했다. '현대적인 음악기법을 사용한 음악'이라는 뜻에서 미국 빌보드에서는 컨템퍼러리나 재즈에 분류되었고 모던 재즈와는 다르게 인식된다.

우리나라에서도 1980년대 들어 국악과 클래식, 대중음악과 성악이 조화를 이루며 많은 연주가들이 탄생되었다. 광고나 방송 프로그램에서 관심을 끌기도 하고, 때로는 무대에서 관객들의 환성과 함께 더 새로운 결합을 기대하게 만들어 왔다.

그런데 퓨전은 융합과 어떻게 구분되는가? 우선 융합 대상과 모습에서 차이가 있다. 퓨전은 기존 기술들을 재조합recombination하여 혁신적인 새로운 모습으로 탄생시키는 것이며 이로써 시너지 효과를 얻는다. 한편, 융합이란 공급 측면에서 보면 서로 다른 기술이 만나 새로운 기능을 창출하거나 기존 제품의 효율성을 증대시켜 준다. 예를 들면 통신 기술이 접목된 디지털컴퓨팅과 같은 것이다. 수요 측면에서 보면 다른 분야의 기술이 특정

요구를 만족시켜 줄 수 있도록 유사성을 갖추는 현상, 예를 들면, 정보통신의 글로벌 확산과 같은 것이다. 예술에서 시너지 효과, 효율성이라고 하는 성과는 예술을 통해 만족하게 되는 것이라고 해석할 수 있다. 즉, 새로운 기술적 결합으로 예술 활동이 더 즐겁게 표현되는 것이다.

이러한 퓨전은 창조 못지않게 뜻깊은 예술 활동이다. 좀 더 적극적으로 말하면 창작 활동의 하나이며, 융합을 통한 재창조의 기쁨이다. 그렇다면 어디까지를 창조 활동으로 보고 어디서부터를 융합 활동으로 구분할 것인가? 대개 창조 활동과 같은 범주에서 기술, 인간, 환경, 사회적인 관점으로 논의할 수 있을 것이다.

이러한 퓨전 열풍은 장르를 뛰어넘어 그라피티 아트Graffiti art에서도 재미있게 활용되고 있다. 그라피티는 벽에 낙서처럼 긁거나 스프레이 페인트로 그리는 그림이다. 뉴욕 브롱크스 거리에서 시작될 때는 골칫거리였으나 장 미셸 바스키아Jean Michel Basquiat 미국 서양화가 1960~1988와 키스 해링Keith Harring 미국 미술인 1958~1990과 같은 작가가 주목을 받으면서 현대미술에서 한 장르로 당당히 자리 잡았다. 이제는 문화 관광에 한몫을 단단히 해 뉴욕은 물론 유럽까지 뻗어 나가면서 전시되고 있다. 남원춘향제에 '그라피티 아트 페스티벌'을 열고 '사랑낙서'를 예술로 승화시킨 프로그램이 있었다. 남원만의 사랑 이야기와 전통문화를 보존하면서 동시에 새로운 퓨전 문화를 엮어 가는 발상에서 기획된 것이었다.

큰 틀에서 장르 간 융화에 포함되는 복합전시회와 교류회 형태인 복합아트art junction도 있다. 출품자들이 서로 작품을 함께하면서 뛰어난 점이나 새로운 매력을 공유하고, 다른 작품 가운데 장점을 찾아 배우면서 시야를 넓히는 전시회이다. 이는 전에 없는 새로운 교류로서 자신의 내면을 풍성하게 하며 제작 작품이나 예술가의 성장을 연계하는 일종의 융화형 전시라고 할 수 있다. 예를 들면, 일본 시부야에서 열린 'Spring Art'는 '정보와 소비

〈Best Buddies〉

그라피티 아트
도시의 골칫거리에서 현대미술로 자리 잡은 것은
장 미셸 바스키아(좌)와 키스 해링(우)의 공이 컸다.

〈흑인 경찰의 아이러니〉

의 결합'을 테마로 하는 예술과 패션의 융합 형태이다. 앞으로는 창문, 벽, 입구, 통로 등 건물 전체의 갤러리화를 꾀하는 형태로 전개하여 풍요로운 미술체험을 전할 계획도 가지고 있다고 한다.

개념예술에는 다양한 장르들이 융화를 이루는 것을 볼 수 있는데, 이는 해체와 결합을 반복하면서 연출되고 있다. 백남준이나 요셉 보이스가 개척해 간 행위예술performance art, 땅에 만드는 랜드아트land art 등이 그 예이다. 그 밖에 융화됨으로써 새롭게 의미를 전달하는 해프닝아트happening art 뭔가를 기대하는 사람들에게 아무것도 보여 주지 않음, 불가능의 예술impossible art 사막을 가로질러 가는 등의 무모한 행위, 언어예술word art 길거리에서 사람들에게 소리를 질러대는 행위, 옵티컬 아트optical art 선이나 점을 이어 가면서 흐릿하게 형상을 나타내는 눈속임 아트 등이 있다.

 워홀, "나는 기계처럼 되고 싶다."

미국의 유명한 팝 아티스트 앤디 워홀Andy Warhol 미국 미술인, 영화제작자, 1928~1987은 이와 같이 말했다. 기계란 주어진 틀에 맞춰 반복적으로 생산을 하는 도구이다. 워홀의 이 외침은 그동안 여러 가지 관념들에 의해 지속적으로 구성된 예술에 관한 신화를 깨트리자는 뜻이다.

그는 화가이면서도 영화를 150여 편이나 제작했다. 제작 방식이 특이한데, 카메라를 한 곳에 두고 잠자는 남자, 밥먹는 남자, 키스하는 남녀를 찍었다. 그림에서도 상업예술을 그대로 색채로 처리하고 나란히 배치하는 등 자본주의의 생산 이미지를 둘러싼 현대인의 상황을 보여 주었다. 자아, 내면, 창조 등 순수한 창작세계에 의지하기보다 예술을 비즈니스로 전개했다. 그는 자본주의 사회의 이미지를 반복하여 증폭시킨 그림을 즐겨 그렸다. 제작공방을 아예 팩토리라고 이름 붙이고 스스로 예술공장 공장장으로 부르며, 예술에 대한 고정관념을 부수고 일상과 예술과 상업 사이의 경계를 허문 융합형 인물이었다.

융합의 진화: 반작용 논란

융합은 난지 새로운 실험대상에 불과한가? 아니면 예술의 진화 과정에서 나타나는 사회 현상인가? 이러한 융합의 미학적 측면이나 진화 여부에 대한 논란은 신중해야 한다. 실제로 융합으로 새로운 기술이 발달되고 소비자들이 호기심을 가지고 참여하는 것은 예술의 역사만큼이나 길다고 보

아야 할 것이다. 이러한 방법은 창조의 고난보다는 좀 더 쉽게 접근하여 창작의 수고로움이 덜어질 수 있다. 보다 가볍게 즐길 수 있어 소비자들이 쉽게 다가왔다가 가볍게 떠나가는 휘발성이 강한 장르일 뿐이다. 예술이 창조와는 다른 모방, 형식, 기술에 대한 분화 형태로 이루어지는 것에 대해 바람직하지 않다거나 진화가 아니라고 보는 관점은 위험하다.

융합예술은 문화정체성과 대치되는 진화의 반작용인가? 결론부터 말하면, 이러한 변형 또는 변이는 예술로서 본질적인 것이 변하지 않고 단지 표현 방식만 바뀐 것이므로 정체성에 문제가 되지 않는다고 봐야 할 것이다. 다시 말하면, 문화융합은 역사성에 따라 이루어진 것이며 문화정체성과 대치관계는 아니다. 문화정체성이란 특정 지역, 특정 시점에 속해 있음으로서 형성되는 동질감이다. 그리고 지리적인 공간 근접성, 역사적인 공통시간의 경험, 현실에 대한 공통이해를 바탕으로 하는 것이다. 이러한 정체성은 얼마나 진정성이 있는가도 중요하다. 강대국들이 문화제국주의를 실현하려고 의도적으로 퍼트린 것이 오랜 시간이 흘러 자연스럽게 굳어져 버렸

 문화정체성

잉카 쇼니바레Yinka Shonibare, 영국 설치미술가, 1962–는 작품에서 바틱 문양을 자주 쓴다. 여기에는 아프리카의 자연을 나타내는 초록색, 원주민의 피부를 뜻하는 검정색, 피를 상징하는 빨강색이 담겨 있다. 그런데 이 바틱 문양의 천들은 아프리카의 정체성을 나타내는 것으로 즐겨 쓰지만 자생적인 것이 아니다. 원래 이 천 모양은 네덜란드 상인들이 인도네시아 수출용으로 제작한 것들이었다. 그런데 판매가 안되자 아프리카로 돌려 판매한 것이 뜻밖에 호응을 얻어 이어 내려온 것에 불과하다. 어느 특정 시점에 우연히 아프리카에 판매되어 호응을 받고 있는 데 이것을 과연 정체성으로 설명해도 되는가? 언제부터 언제까지가 정체성의 분류 대상 시점인가와 함께 생각해 볼 점이다(임근혜, 『창조의 제국』).

고, 이것을 정체성으로 생각하는 사례도 없지 않다.

또한 융합으로 하는 작업에 빠지다 보면 혹시 창조DNA가 쇠퇴되는 것
은 아닌가? 이러한 융합이나 퓨전처럼 쉽게 만들어졌다가 쉽사리 날아가
버리는 '휘발성 예술' 들이 결국 예술혼이나 창조DNA의 발전을 더디게 하
는 것은 아닌가? 결과로서 그렇게 갈 수는 있고, 다시 되돌려 놓을 수도 있
겠지만 궁극적으로 이러한 방식 때문에 창조DNA가 쇠퇴된다고 볼 수는
없다. 따라서 발전을 지체시키거나 변화 창조열이 둔해진다는 논의는 근거
없는 이분법이라고 본다.

3. 융합융화의 미학

1) 융합논리와 유형

"그림은 말없는 시, 시는 말하는 그림이다."

이는 그리스 시인 시모니데스Simonides BC 556~BC 468의 시에 나오는 구절이
다. 예술은 장르를 아무리 다르게 나눈다 해도 보는 행위, 다시 말하면 관
조예술이라는 점에서는 같다. 이른바 '자매예술론'에서 말하듯이 큰 맥락
에서 봤을 때는 모두 예술의 틀 안에서 아름다움을 추구하는 행위인 것이
다. 자매예술이란 예술은 큰 틀에서 보면 그 형태가 서로 밀접하게 관련있
다는 것을 말한다. 그래서 서로 융합해서 또 다른 예술로 융화시킨다 해도
큰 틀에서 어긋나거나 예술의 속성을 벗어나지는 않는다는 것이다.

융합미학이 예술의 조화나 창조성을 깨트리지 않는다는 점은 가족유사
성family resemblance이론에서도 찾아볼 수 있다. 예술 분야의 여러 장르가 개별
적으로 존재하고 있지만, 다른 부분을 융합하여 작품을 만드는 경우에도

113

아름답고 일관성이 있다고 평가받는 것은 바로 가족유사성 때문이다. 가족유사성이란 가족 구성원 모두에게는 공통적인 특성은 없지만, 부분적으로는 유사한 특성들이 연결되어 있어 가족구성원들을 하나의 가족으로 인정하게 만드는 성질을 말한다.

이처럼 자매예술론이나 가족유사성 개념에서 보면 예술은 융합융화를 거쳐도 여전히 서로 유사한 형질을 담고 있다. 또한, 개방 상태에서 본질을 가지고 있기 때문에 큰 틀을 깨트리기보다는 변화시킨 것으로 이해된다. 따라서 예술의 기술적·형식적 결합이 창조성을 떨어트리거나 정체성에 손상을 입힌다고 보는 것은 무리이다. 예술은 어떤 방식으로든 표현에 대한 창조본능에서 시작된다. 융합이나 융화가 바로 이러한 본능의 표출인 창작행위이며 또 다른 표현의 창조라고 본다.

물론 예술을 창조적인 것과 비창조적인 것으로 구분하여 특정화하기란 쉽지 않다. 그러나 이른바 미학이나 논리학적인 관점에서 이러한 시도를 할 수는 있다. 크게 보면 창조적 작품에 대한 모방模倣론, 새로운 표현 방식의 등장表現론, 색다른 표현 형식의 대두形式론등으로 시도된다. 그러나 이러한 기반에서 예술을 새롭게 보려는 논의는 어디까지나 시도에 불과하고 모두 다 속 시원하게 정리하기는 어렵다.

예술에서 가족유사성 개념은 이러한 어려운 점들을 전체적 맥락에서 조명하는 도구로도 활용되고 있다. 현대사회에는 많고 많은 예술창작품들이 있고 당연히 장르, 또는 작품별로 창작 활동과 그 목적이 다르다. 복제 가능한 것과 불가능한 것 등 성질별로도 다양하다. 더구나 퓨전이나 융합으로 장르와 작품의 고유한 특성을 찾기는 어려워진다. 이 때문에 모두를 한 개념으로 설명하기는 정말 힘들다.

그래서 가족유사성 개념은 이처럼 어려운 예술 이해의 한 단초를 제시해주는 개념으로 생각된다. 가족유사성 개념이 예술 이해에 활용되면서 다양

한 현대사회 문화예술의 맥락을 연결하여 그나마 논의의 장을 열 수 있게 된 것이다. 그런 면에서 이 개념은 융합미학의 근본적인 논리로 적절하게 쓰이고 있다.

예술가가 융합을 일으킬 수 있는 감각과 잠재력을 가지고 있다면 손쉽게 장르융합으로 발전할 수 있을까? 인간의 감각 능력은 개인차가 매우 크다. 특이하게도 두 가지 이상의 감각을 동시에 느끼는 사람들도 있다. 이 현상을 공감각共感覺 synesthesia이라고 한다. 고운 색을 보면서 맛을 느끼고, 아름다운 소리를 듣거나 냄새를 맡으면서 독특한 질감을 함께 느끼는 현상이다. 숫자를 보는데 색상이 떠오르는 경우도 있다. 예를 들면 13이라는 숫자를 보면 흰색과 노란색이 겹쳐진 바나나 같은 이미지를 생각하는 것이다. 이러한 것은 서로 다른 감각이 융합되어 존재하다가 특정 감각 정보를 인식할 때 다른 감각 정보가 동시에 활성화되는 경우에 나타난다. 감각 사이의 연합이라고도 말한다. 이러한 공감각은 예술가와 과학자 가운데 경험자가 많은 것으로 나타나고 있다. 따라서 그들은 융합융화를 이루어 내는 데 훨씬 더 뛰어난 것이 아닐까?

공감각과 비슷한 성격으로 장르융합을 이루어 낸 예술가들이 있다. 서로 다른 장르를 연결시키는 칸딘스키, 스크랴빈의 예술 세계에서 이러한 융합 세계의 감성도발을 볼 수 있다. 칸딘스키러시아 화가 1866~1944는 악기마다 색이 있다고 보았다. 다시 말하면, 음악 개념을 미술에 적용한 것이다. 그의 작품 〈최후의 심판〉1912, 〈즉흥 26〉1912은 이처럼 음악으로 표현된 미술인 셈이다. 한편, 스크랴빈러시아 작곡가, 피아니스트 1872~1915은 색을 음악에 적용한 작품을 만들었다. 이른바 신비주의 화성mystic chord이라고 하는 것인데, 그에게서 '도'는 빨강색을 의미한다고 한다.

2) 융합융화 영역

문화예술은 또한 시시각각 변하는 정보와도 융합융화되며, 그 영역은 상상을 뛰어넘어 이루어진다.

다양한 영역 간 이루어지는 융합융화 가운데 의학과 예술의 결합에 대한 극적인 표현은 "몸 해부과정 자체가 예술행위"라고 주장하는 생트 오를랑Saint Orlan 프랑스 행위예술가 1947~ 의 바디아트에서 볼 수 있다. 그녀는 의술과 예술을 하나로 보고, 자기 몸을 하나의 작품으로 본다. 자기 몸에 대한 수술을 일종의 퍼포먼스로 간주하여 관중들에게 보여 준다. 인간의 몸이 자연적으로 변하는 것은 순리이다. 그러나 작가는 이에 저항하여 자기의지대로 몸에 변화를 일으키기 때문에 일종의 창조 활동이라는 것이다. 심지어

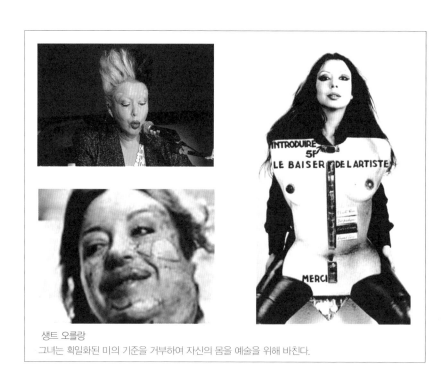

생트 오를랑
그녀는 획일화된 미의 기준을 거부하여 자신의 몸을 예술을 위해 바친다.

오를랑은 "내 육신은 내 콘텐츠이다."라고 주장한다. 그의 이런 활동은 그의 말대로 창작인가? 자기 몸은 투쟁의 대상이고 창작의 성과물인가?

"픽사는 할리우드의 문화와 기술 분야의 문화를 모두 존중하는 곳이었습니다."

스티브 잡스의 말이다. 기술과 예술의 관계는 예술의 탄생에서부터 융합융화에 이르기까지 이처럼 많은 논란의 주제를 달고 다닌다. 픽사가 제작한 애니메이션에서 기술과 예술의 융합은 자유로운 사고관을 가지고 있던 스티브 잡스의 매개를 통해 적극 추진되었다.

그러나 오랫동안 그러했듯이 기술과 예술의 결합에 대해서 원론적인 찬반이 엇갈린다. "실리콘밸리 사람들은 할리우드의 독창적인 유형들을 별로 존중하지 않아요. 그리고 할리우드 사람들은 기술 분야 사람들을 필요할 때 쓰면 되지 교류하고 그럴 대상은 아니라고 생각해요." 기술인과 예술인들의 융합융화가 어려운 점을 제대로 간파한 스티브 잡스는 이렇게 단적으로 말하고 있다. 그러나 잡스는 양자의 장점을 찾아 연결시키는 뛰어난 능력이 있었다.

한편 과학기술 발달과 문화예술의 만남이 사회에 나쁜 영향을 미친다고 보고 이를 경계하는 입장도 있다. 이른바 다다이즘 주창자들의 생각이다. 이들은 과학의 발달이 인류에게는 오히려 재앙 덩어리라고 심하게 표현한다. 그리고는 과학이 그렇다면 예술도 같은 맥락에서 비판받아야 한다고 말한다. 그들은 이러한 입장을 예술작품에 계속 반영하였다. 과학 발달을 성토하는 전위적 예술을 펼치며 과학과 예술의 만남을 못마땅하게 비판했다. 그런데 이는 정확히 말하면 기술 중심의 발달에 대한 우려로 받아들일 수 있다.

융화의 관점에서 생활과 예술을 보자. 생활 속에 녹아드는 예술, 예술과 생활의 경계를 무너뜨리는 살아 있는 음악 활동은 많은 예술 창작자들이

〈up〉

〈토이스토리〉

픽사의 영화
픽사는 인수 당시 그래픽 전용 컴퓨터를 개발하여
의료업계에 판매하려고 하였으나 사정이 여의치 않아,
하드웨어 사업 포기 후 장편 애니메이션 영화들을
제작하여 잇따른 성공을 거두게 된다.

꿈꾸는 바이다. 문화예술 소비자들도 이처럼 예술 같은 생활, 생활 속 자연스러운 예술로 우리 사회가 더 아름다워지기를 소망한다.

이 같은 생활 속 예술은 예전에는 상상조차 어려웠다. 예술은 보다 더 우아해야 하고, 아름다운 모델만을 골라 그리던 시절이 있었다. 사회의 일상생활이 작품 소재로 등장하게 된 것은 19세기 말에나 가능하게 되었다. 이것은 이른바 베리스모 운동verismo 진실주의, 사실주의으로 불리던 당시 사회에 불어닥친 새로운 바람 덕분이었다. 당시 이탈리아 사회에서 일상생활의 평범한 사람들, 빈민층, 창녀 등 현실적인 사람들을 표현하는 집단이 등장한 것이다. 그들은 예술 안에 생생한 현실의 생활을 그대로 반영하였다. 예를 들면, 에드가 드가Edgar De Gas 프랑스 화가 1834~1917의 작품 가운데 〈다림질 하는 여인〉1869, 〈별, 무대 위의 무희〉1878, 〈목욕통〉1886이 이런 사회 흐름 속에 발표되었다. 이 작품들에는 하품하는 여인이 출현한다. 또한 그는 위에서 구도를 잡고 목욕통 속에 구부린 채 뒷모습을 보이는 여인을 화폭에 옮

겼다. 이는 당시에 매우 꺼려하던 표현이었으나 파격적으로 과감하게 시도하였다.

푸치니 이탈리아 작곡가 1858~1924도 〈라보엠〉을 이러한 관점에서 만들었다. 그의 음악은 이른바 '베리스모 오페라'라고 불릴 정도로 공장, 시장, 술집 여자 등이 나온다. 일터의 사회생활과 노동을 예술적으로 표현했기에 당시로서는 꽤 전위적인 작품으로 평가되었다. 이러한 작품의 파격적인 융화활동이 융합융화의 미학으로 생겨난 인본주의 예술 발전이 아니겠는가.

이러한 변화를 거치면서 모든 예술 활동은 생활 속에서 자연스럽게 융합융화되고 있다. 개념예술에서 무모하리만큼 시도되어 익숙해지면서 장르화되고 있다. 예를 들면, 농업과 예술의 융합융화도 대지예술, 농업예술 farm art이라는 이름으로 예술과 생활수단인 농업과 만나 논밭에서 이루어진다. 자동차도 이미 조립제조업을 넘어서 음향, 디자인, DMB들이 구입 결정에 영향을 미칠 정도로 깊이 결합되어 있다. 또한 관광에서도 도박과 예술이 적절하게 융합하며 새로운 수요를 불러오고 있다. 라스베가스에 있는 '윈 라스베이거스'의 벨라지오 미술관Bellagio Gallery of Fine Art은 피카소, 모네, 고흐, 세잔, 르누아르, 고갱 등의 작품을 전시하고 있다. 이는 상트페테르부르크 허미티지 미술관과 뉴욕 구겐하임 재단이 공동으로 구겐하임 허미티지를 베네시안 호텔 안에 개관함으로써 이루어진 것이다. 인간의 말초적인 부분을 자극하는 소비지에서 감성적인 고전미술작품을 전시해 융화로 이끌어 가는 것이다.

유튜브와 공연의 만남이 대중음악에 크게 기여한 것도 같은 맥락이다. 아이돌 그룹의 불모지나 다름없는 프랑스나 미국 대중음악 시장에서 청소년들은 또래들만의 문화와 동경의 대상이 필요했다. 그들이 유튜브로 세계의 또래 스타들을 비롯한 한국 아이돌 그룹과 접촉하게 된 것은 기술과 대중예술의 융합융화이다.

4. 융합융화 생태계

1) 융합융화의 미래지평

융합융화 예술의 발전은 CIT기술융합을 거치면서 상상할 수 없었던 혁명적 변화를 맞고 있다. 특히 생산자와 소비자는 물론 매개자들의 창작 참여, 소비자 개방, 생산자와 소비자의 소통 가치가 크게 살아났다. 이러한 융합은 이른바 웹 3.0 개방사회의 문화예술 활동에서 요구되는 시장 수요들 가운데 하나이다. 이것은 현대사회 전반에 확산된 최종소비자 우선의 풍조와 잘 어울리기 때문에 널리 퍼지고 있다. 여기에서 CIT융합이란 방송통신Communication Information, 문화기술CT, 정보기술IT의 융합을 뜻한다.

융합환경에서 문화 콘텐츠는 생산, 유통, 소비를 거치면서 많은 부가가치를 높이는데, 이러한 사회순환과정에서 최종소비자가 어떻게 받아들이느냐에 따라서 상품의 가치가 결정된다. 따라서 최근 융합적 상품을 좋아하는 네오필리아neophilia형 소비자들의 요구를 빨리 반영하는 문화 콘텐츠 생산 활동이 성공적인 것으로 평가받는다. 개방적인 환경에 어울리며 다양하게 전개되는 문화소비에 대응하는 능력이 '융합의 힘'이다. 결국 문화 콘텐츠는 융합으로써 문화 콘텐츠 가치사슬을 강화하며 상품가치를 높인다. 이것은 생산자와 소비자에게 만족을 주기에 충분하다.

이처럼 융합환경이 발달되면서 CIT융합 콘텐츠에는 새로운 상품과 서비스의 기회가 늘어나게 된다. 이는 글로벌 사회의 변화에 따라서 문화의 산업화로 급격히 치닫고, 이른바 '소리 없는 문화전쟁'으로 불리며 진화하고 있다.

변화의 핵심은 소비자, 생산자, 매개자 모두에게 미친다. 좀 더 구체적으로 말하면 콘텐츠 가치사슬value chain에 변화가 생긴다. 가치사슬이란 생산·

유통·소비 활동을 거치면서 새로운 부가가치가 생겨나 덧붙여지는 과정을 말한다. 그런데 전통적으로 문화 콘텐츠는 독립된 각각의 플랫폼·네트워크·단말기에 따라서 개별적으로 가치사슬을 형성하고 있었다. 그러나 디지털 융합 구조에서는 콘텐츠 가치사슬이 수직적인 관계에서 수평적인 관계로 구조적인 변화를 겪는다. 그에 따라서 콘텐츠 관련 활동자들이 각자의 고유한 가치사슬을 넘나들면서 경쟁하게 되고, 참여자 간의 수평적 관계는 더욱 두드러지게 되었다. 당연히 더 많은 부가가치를 창출하게 되는 것이다. 이에 따라 앞으로는 융합이 생산·유통·소비 측면에서 어떠한 특징을 가지고 변화될 것인가를 파악해야 한다.

먼저 소비자 측면에서 봤을 때 양적인 변화보다도 질적인 변화가 더욱 중요하게 나타날 것이다. 소비 부분에서 살펴보면, 무엇보다 소비자의 행동 변화가 뚜렷해진다. 소비자가 과거에는 수동적이었으나 보다 적극적인 소비자로 바뀐다. 또한 생산자 내지는 참여자로 활동하게 된다. 특히 그동안은 미디어가 콘텐츠를 제작하고 필터링을 했는데, 이제는 이용자가 제작하고 필터링하는 것으로 바뀌게 된 것도 중요한 변화이다. 또한 미디어 콘텐츠의 선택도 내장된 형태embeded content format 그대로 이용자에게 전달·소비되던 것이 점차 '이용자가 통제하는 콘텐츠'user controled content format로 변하고 있다. 콘텐츠를 이용하는 시간, 장소, 포맷 자체를 이용자가 마음대로 하게 되는 것이다.

생산 유통의 변화는 속도와 양적인 면에서 나타난다. 콘텐츠 생산 측면에서는 새로운 기회가 많아지는데 영역이 넓어지고, 공동참여의 기회가 늘어나며, 결국 상호작용이 확대된다. 나아가 협력관계에 도달하여 디지털 융합으로 완전히 새로운 상품이나 서비스를 생산하고, 협력할 기회를 가지게 된다.

콘텐츠 유통 측면에서는 유통속도가 빨라진다. 이는 디지털 기술의 발

달, 브로드밴드 인터넷 보급, 미디어 융합, 유선인터넷으로부터 무선인터넷으로의 전환, 이동통신의 보급, 위성이나 디지털 방송의 보급 등으로 생긴 큰 변화이다. 즉, 콘텐츠 제공수단이 다양해지고 속도가 빨라져 융합 콘텐츠의 발전 가능성이 커진 것이다. 더구나 융합화가 진전되면서 단말기나 배포 플랫폼은 더욱 개방되고, 이용자 중심으로 콘텐츠가 재편되어 유통환경에 미치는 비중도 더 다양해진다. 또한 이러한 장점을 가지는 플랫폼이 콘텐츠 특성에 부합하게 개발되고, 사용자에게 편리해져 콘텐츠 유통에 미치는 영향이 양적으로 늘어나고 질적으로 변한다.

이렇듯 융합의 개념적 특성, 콘텐츠 자체의 내재적 특징과 변화, 콘텐츠 가치사슬의 변화를 가져온 융합환경은 콘텐츠 산업 전반에 영향을 미치고 있다고 볼 수 있다. 특히 콘텐츠의 가치강화, 가치사슬의 기회를 이야기하면서 콘텐츠 생태계의 공존cross platform · 공생symbiotic relationship · 공진화co-evolution를 가져오게 된다.

2) 충돌하는 트렌드 세터들

융합의 뿌리는 순수예술에 있기 때문에, 순수예술과 융합하려는 시도들이 끊이지 않고 있다. 순수예술의 입장에서 보면 융합이란 예술적 영감을 갈구하는 각층의 트랜드 세터들의 몸부림이다. 다시 말해 여러 장르의 융합과 충돌이 생길 기회를 마련하여 이루어지는 활동인 것이다. 생산자와 소비자, 대중문화와 고급문화, 학문과 실천, 연구와 창작이 함께 어울리면서 융합적 발전을 도모한다.

이러한 순수예술과의 만남 또는 충돌의 현장에는 창작 모임, 잠재 고객, 투자자와의 만남과 후원이 함께 한다. 또한, 순수예술과 다양한 콘텐츠 기반의 활동이 서로 충돌하면서 에너지를 키우는 창작놀이가 전개된다. 그들

122

의 활동 분위기는 치열한 전쟁이 아니라 장난스럽고, 친밀하고, 들뜬 상태에서 이루어진다.

이러한 융합예술의 발전을 위한 지속적인 실험과 도전은 지금 전 세계적으로 폭넓게 장려되고 있다. 런던 현대예술원ICA: Institute of Contemporary Arts은 장르를 초월한 첨단예술의 흐름을 온몸으로 체험할 실험예술 기회를 제공하는 모임이나 대화의 장을 열고 있다. 이 모임에서는 복합문화 활동으로서 첨단 이슈를 다룬 전시, 영화, 공연, 토론회를 개최한다. 때로는 정치, 경제, 문화, 예술, 철학 등 여러 분야에 얽힌 토론 모임도 가진다. 이 모임에서 경계를 초월한 창조동력이 샘솟는 셈이다.

또한 이 현대예술원은 영국의 창조 산업 원동력인 창조 프로젝트를 논의한다. 전통과 미래, 순수와 응용, 인문과 사회과학을 한곳에 모아 발전 용광로로 이끌어 가는 도시사회의 쌍끌이 발전 전략이라고 볼 수 있다.

이와 비슷한 활동이 퐁피두 센터 내 현대음향음악연구소IRCAM: Institute de Recherche et Coordination Acoustique에서도 펼쳐지고 있다. 이곳도 역시 과학, 작곡, 연주가 모두 함께 모여서 새로운 음악에 대한 모험을 즐긴다. 디지털 음악의 메카로서 음악의 소재에 대한 근본적인 발상의 전환을 위해 여러 각도에서 노력한다. 특히 대학들과 협동 과정을 통해 음악 창작, 연주, 연구 활동을 병행하고 있다. 미래의 융합형 인재들이 기성 인력들과 함께 새로운 실험을 여는 '융합형 인재 만들기' 공간으로서도 중요한 역할을 하고 있다.

이러한 융합융화는 현재보다 미래에 더 가능성이 많은 활동이다. 미래를 꿈꾸는 사회에서 많은 관심을 가지고 있다. 밀레니엄 프로젝트의 유엔 미래보고서에서는 미래의 새 직업을 연구한 바 있다. 이 가운데서 문화예술 분야의 미래 전문가로 미래 예술가, 디지털 고고학자, 특수효과 전문가, 내로캐스터narrowcaster, 나노섬유의류nanotech fabric fashion 전문가, 캐릭터 MD-

123

merchandising director 등을 꼽았다. 모두 순수예술에 바탕을 두고 미래기술이나 융합융화가 가능한 대상들이다. 따라서 순수예술은 그것을 바탕으로 한 융합융화의 질에 영향을 미치므로 순수예술의 발전이 없는 디지털 융합예술은 한계가 있다.

3) 융합형 활성인재

"특성이 서로 다른 사람들을 많이 아는 것이 경쟁력이다."

이 말을 한 L. 홀Lengnich Hall은 과학자이자 예술가였던 다빈치를 모델로 한 이른바 '다빈치형 인간'이 이 시대에 필요하고 이것이 바로 경쟁력이라고 말했다. 이러한 융합융화형 인재는 지식의 소재와 흐름을 잘 알고 이를 연결시켜 활성화시킬 수 있다고 보기 때문에 오늘날 중요시하고 있다.

지식정보사회가 발달된 오늘날에는 지식의 양과 질에서 종적으로는 더 이상 나무랄 데 없이 진행되고 있다. 문제는 횡적인 연결과 융합이 이루어지지 않은 상태의 지식정보는 '울타리 안'에서만 효율적일 수 있다는 점이다. 많은 관련 지식을 알되, 질문들의 연관성, 정보 해석 방법의 관련성을 알아야 '활성화된 지식'을 가지게 된다. 그리고 무엇보다 흐름과 관련성을 배제한 개별 지식은 모듬비빔시대에는 쓸모없는 정보가 될 수 있음을 알아야 한다.

이러한 '활성화된 지식'은 살아 있는 지식정보의 역할을 할 수 있다. 이는 활용할 수 있는 '통찰력 있는 상상력'의 기반이 중요함을 뜻한다. 이를 바탕으로 다양한 융합이 가능하다. 예를 들면 새로 등장하고 있는 '건축음향학'은 두 분야의 인재가 만나거나 융합형 능력을 가지고 있는 인재에게 기대할 수 밖에 없다.

예술과 과학의 만남, 창조적 융합형 인간으로의 발전이 새로운 가능성을

연다. 영화에서 힌트를 얻어 새로운 자동차를 개발하거나, 만화에서 힌트를 얻어 건축 설계에 응용하는 일들은 그동안에도 많았으나, 이는 창조를 위한 끊임없는 자기성찰을 통해 가능한 일들이다. 융합형 인재는 '예술과 사유'를 통해 쉼 없이 소통을 이루어나가는 과정에서 생겨난다.

구체적으로 어떤 분야끼리의 융합융화가 이루어질 수 있는가? 특히 문화예술과 사회의 어떤 분야와 융합하여 사회융합화로 진행될 것인가? '사회문화적 맥락으로서의 예술'이 새로운 창조로 이어지도록 '융합은 제2의 창조'라는 적극적인 입장을 가져야 한다. 큰 틀에서 보면, 시간융합정보화, 생비자, 공간융합글로컬라이제이션, 한류, 기술융합디지털, 3D, 전승활용융합콘텐츠 원형으로 전개된다. 나아가, 장르융합퓨전, 감각융합요리예술, 문화융합이문화, 다문화 등 다양하게 사회의 새로운 영역을 만들어 간다.

오랜 역사 동안 우리 사회의 발전에 큰 획을 그으며 기여했던 사람들은 다름 아닌 융합형 인재들이었다. 예를 들면, 예술가이면서 과학자였던 레오나르도 다빈치, 알브레히트 뒤러A. Durer의 다면적 창조 활동이 두드러졌다. 니콜라우스 코페르니쿠스N. Copernicus나 루이 파스퇴르는 과학자이면서 예술가로서 기여한 바가 많다. 그 밖에도 오일러A. Euler, 슈바이처A. Schweitzer, 아인슈타인A. Einstein 등 역시 수학자, 과학자, 음악가의 영역을 동시에 누비던 사람들이다.

특히 과학자 가운데 예술 활동을 함께 한 이들이 두드러진다.

"가장 혁신적인 과학자들은 언제나 미술가, 음악가, 시인이었다."

이는 네덜란드 화학자 야코부스 반트 호프Jacobus Henricus Vant Hoff, 1852~1911의 말이다. 여러 분야를 융합융화시키는 능력은 앞에서도 보았듯이 또 다른 창조력임을 확인할 수 있다. 융합융화형 인재가 되려면 다양한 아이디어를 조합, 재해석하는 과정에서 창의성이 발현되고 융합융화력이 생기는 이른바 '코페르니쿠스적 전환방법'에 주목해야 한다. 사실 지동설이라고

하는 것도 완전히 새로운 학설이 아니라 기존의 3개 이론을 조합한 결과물이었다. 다시 말하면, 태양중심설고대 이래의 학설, 삼각함수, 천문학 데이터를 조합하여 분석한 결과로써 지구가 돌고 있다고 생각하기에 이른 것이다.

융합융화는 창의적 전문가가 되는 길이다. 예술적, 과학적, 인간적 특성을 아울러 융합형 인재로 발전되려면 어떤 마음가짐을 가져야 할까? 우선 새로 발달한 기술지식을 기존의 예술과 적절히 결합하는 지식정보와 인간성을 가져야 한다. 예술적 창의성을 살리기 위해 느낌, 감동, 상상, 창의성, 즐거움을 지닌 생활 태도가 뒷받침되어야 할 것이다. 아울러 과학적 합리성을 가지도록 지식, 논리, 문제 발견, 객관적 태도를 익혀야 할 것이다. 또한 이러한 활동들이 현대사회에서 협업으로 이루어짐을 감안해 본다면 인성이 중요하므로 상호배려와 존중, 사람 중심성의 마음가짐을 지니고 실천해야 할 것이다.

융합형 활성 인재를 키우기 위한 교육과 학습은 사회관계자본의 관계망 형성에서 인간관계의 역할을 넓혀 준다. 창조적 융합형 인간은 다른 분야를 넘나들며 곁눈질하는 것만으로도 생긴다. 꼼꼼하게 앞뒤를 재면서 기획하여 대비하기보다 예고없는 돌발에 대처하는 능력을 키우는 것이 바람직하다.

6장.. 콘텐츠의 사회학

27살의 어느 젊은 환자가 조셉 헨더슨이라는 의사에게 치료를 받는다. 그 환자는 16살부터 음주벽이 있었던 터라 정신분열치료 중이었다. 상담과 치료를 위해 그는 종이에 그림을 그려 갔는데 36장에 83점이나 되었다. 1960년대 어느 날, 이 의사는 자기 환자의 작품전이 열린다는 기사를 보았다. 깜짝 놀란 의사는 환자의 기록 차트를 뒤져 도록을 만들고 전람회를 가졌다. 그 환자 아니 화가의 이름은 폴록(1912~1956). 그 그림들은 "나는 자유다."라고 외치며 추상표현주의적인 드리핑 페인팅, 혹은 포드 페인팅 기법으로 유명해진 화가의 드로잉 작품이었다. 나중에 폴록의 부인이 이 차트 그림에 대해 반환소송(1997)을 걸었으나 결국 패소했다.

1. 콘텐츠 제왕의 시대

산업사회에서는 각종 기술이 무엇보다 중요했다. 아름답게 표현하는 기술을 가지게 되면 그것만으로도 경쟁력을 지니게 되었다. 그러나 사회가 발달함에 따라 기술의 격차가 좁혀지고 비슷비슷해지면서 오히려 콘텐츠가 중요해지게 되었다. 지금 헐리우드 영화 시장은 기술력보다는 콘텐츠 빈곤이 더 큰 위기라 보고 있다. "콘텐츠가 왕이다."라는 말은 콘텐츠의 풍요 속 빈곤에서 나온 말이다.

콘텐츠란 무엇인가? 매체를 통해서 표현되는 예술을 모두 콘텐츠라 일컫는다. 정확한 이해를 돕기 위해 조금 좁혀서 보면 "문자, 영상, 소리와 같은 정보를 제작, 가공해서 소비자에게 전달하는 상품"을 말한다. 이런 의미에서 보면 우리가 사회 생활에서 만나는 모든 것들이 콘텐츠가 될 수 있다. 우리 사회는 콘텐츠 보물창고인 셈이다. 물론 광산의 암반 속에서 찾은 다이아몬드 원석을 다듬어서 보석을 만드는 기술이 그에 뒤따라야 드디어 콘텐츠로 인정을 받을 수 있게 된다. 색깔이 찬란하고 모양이 아름다워야 보석으로서 가치가 있듯이 콘텐츠도 개성 있고 예술적인 느낌을 받을 수 있어야 가치가 있다.

다시 말하면 가공창작으로 문화적 요소가 강조되는 것이 문화 콘텐츠이다. 이와 같이 발굴, 가공해서 쓰임새 있게 만들면 당연히 재산가치를 가지게 되는 데 이를 지적 재산Intellectual Property이라고 한다. 이는 지적 재산권을 가지고 문화적 요소가 강조되는 것을 말한다. 다시 말하면 지적 재산권이 보장됨으로써 콘텐츠로 발전하게 되는 것이다. 원래 가지고 있던 기능성에 문화적 가치가 더해진 것에 큰 의미가 있다. 콘텐츠로 가공하고 활용하기 전에 우선은 수많은 자원 가운데에서 콘텐츠를 발굴하는 것이 중요하다. 이를 활용하기 좋게 가공하는 것은 그 다음이다.

콘텐츠의 사회적 가치

콘텐츠는 사회적 활용 목적에 따라 중시하는 요소에 조금씩 차이가 있다. 다시 말하면, 콘텐츠는 역사 발달, 사회의 구조, 사회적인 인식에 따라 그 가치를 다르게 평가받고 있다. 또한 콘텐츠에서 무엇을 중요시 하는가도 사회마다 다르다. 사회문화의 발달 배경이나 역사와도 관련이 있어 콘텐츠 가치평가는 매우 중요하다.

그렇다면 콘텐츠가 가지는 어떤 측면의 가치를 높게 평가하는가?

콘텐츠가 가지고 있는 창의성 가치를 중요시하는 경우에는 콘텐츠를 창조적인 측면에서 본다. 이를 산업으로 발전시키려는 관점에서 '창조 산업' creative industry이라고 부른다. 영국은 이러한 산업적 관점에서 콘텐츠 활동의 노동주체나 산업 투입물의 성격에 초점을 둔다.

콘텐츠의 발굴·가공에 따른 비용과 지적 재산권으로서의 가치를 중요시하는 경우도 있다. 이 경우 오래 발달되어 온 시장경제 원리에 맞추어 재산적 권리로서의 저작권에 중점을 두고 콘텐츠를 '저작권 산업'copyright industry 으로 강조한다. 이는 콘텐츠를 산업 활동에 따른 상품으로서의 가치에 중심을 두는 발상이다. 미국은 이처럼 저작권 산업적인 가치와 함께 콘텐츠에 대해 즐거움을 주는 엔터테인먼트 속성을 중요하게 여겨 '엔터테인먼트 산업'으로 역설하기도 한다. 또한 쉽게 복제될 수 있으므로 복제방지와 수익구조에 역점을 두고 복제산업, 문화산업으로 표현하기도 한다. 같은 맥락에서 경제적 생산성 개념에서 접근하면서 이를 바탕으로 국가경쟁력을 키우는 데 활용한다. 이런 점은 일본에서 중시되는데 쿨재팬cool japan전략의 하나로 콘텐츠 가치를 보고 있다.

콘텐츠의 사회적 역할을 중요시하는 경우도 있다. 문화국가라는 자부심이 큰 프랑스에서는 '문화산업'cultural industry으로 키우고 있다. 산출물이 사회에 부과하는 문화예술적 역할에 가치의 초점을 두고 있는 것이다.

그리고 기술과 결합한 콘텐츠 산물의 결합가치효과에 주목하는 경우가 우리나라이다. 그래서 '콘텐츠 산업'content industry이라고 한다. 물론 앞에서 이야기 한 다른 나라의 산업적 가치도 모두 중시하고 있어 함께 부르기도 한다. 개념적으로는 우리와 유사하나 가치증식을 위한 정책적 접근은 강조하는 요소마다 매우 차이가 크다.

예술 분야에서는 디지털 기술과 콘텐츠라고 하는 산물의 결합 효과에 주목하여 콘텐츠 산업의 가능성을 보고 있다. 물론 문화기술의 발달을 바탕

129

으로 한 기술집약적 산업의 가능성도 중시한다. 그러나 이러한 접근 전략은 재원의 산출 효과가 얼마나 큰가를 지나치게 강조하다 보니 콘텐츠 고유가치는 상대적으로 위축되는 모습이다.

2. 메인 스트림

현대는 '창 > 조의 시대'이다. 제조나 조립보다는 창의성을 통해 높은 부가가치를 실현하는 것을 선호한다. 문화사회에서는 콘텐츠들을 발굴하여 어떻게 창조로 연결시키는가하는 사회화 과정이 핵심이다.

콘텐츠를 어디에서 찾을 수 있을까? 산재되어 숨어 있는 콘텐츠의 사회적 관심에도 메인 스트림이 있다. 역사 속, 인문학 속, 대중의 일상적인 삶 속 또는 디지털 기술과의 결합에서 찾을 수 있다.

역사문화 콘텐츠

역사 속 재미, 지혜, 교훈, 공포 등은 예술작품의 훌륭한 소재이다. 역사문화 콘텐츠는 이와 같은 전통문화와 문화유산에서 나온다. 이러한 콘텐츠의 성격상 낡고 진부한 것이라는 선입견을 가지게 되지만, 역사문화 콘텐츠가 가지는 공감가치는 크다. 대중적 관심을 환기하는 데 기여하고, 국가의 문화정체성 확립에도 중요하다. 최근에 미국 등 서구에서는 콘텐츠 빈곤을 극복하기 위하여 아시아의 콘텐츠에 주목한다. 왜 그럴까? 역사가 오래된 국가들의 콘텐츠가 많은 이야기를 담고 있어 값진 것이기 때문이다. 그런데 역사문화 콘텐츠는 소비자의 연령대별로 좋아하는 정도에 차이가 크다. 또한 가공하기 쉬운 정도와 시장성을 넓혀 가는 것에도 큰 차이가 존재한다.

인문 콘텐츠

인문 콘텐츠는 문학, 역사, 철학에 기반을 둔 인문학적 상상력과 소양에 바탕을 두고 발전되는 콘텐츠이다. 인문학적 관점에서는 모든 콘텐츠가 인문 콘텐츠에 속한다고 보고 있다. 지식기반 산업의 관점에서 보면 인문 콘텐츠는 다른 콘텐츠와 뚜렷하게 차이가 난다. 우선, 다른 분야보다 생명력이 길어서 오랫동안 활용될 수 있다. 교육용으로 다양하게 활용될 수 있어 엔터테인먼트보다는 학습자료로서의 가치가 크다.

또한 인문 콘텐츠는 다른 콘텐츠에 비해 창의성이 풍부하고 이를 바탕으로 얼마든지 부가가치를 창출할 기회를 만들어 낼 수 있다. 아울러 다른 장르에서 계속 새롭게 활용될 수 있어 가치가 더 크다. 그에 따라 네트워크 효과가 선명한 미디어콘텐츠와 결합하면서 다양한 통로가 생긴다. 이 때문

TV만화 〈올림포스 가디언〉
세계적으로 가장 많이 읽히는 역사서인 그리스 로마 신화는 만화, 동화, 애니메이션 등
다양한 콘텐츠로 가공되어 소비자들에게 제공되고 있다.

131

에 지속적으로 이익을 창출하고 쌓아갈 수 있는 한계수확체증 콘텐츠이다. 무엇보다 창작자가 스스로 뜻깊다고 생각하는 본질적인 가치를 수요자나 소비자의 반응에 관계없이 깊게 다룬다는 점이 특징이다.

대중문화 콘텐츠

대중문화 콘텐츠는 수많은 대중들의 삶 속에서 찾아낸 것이므로 공감하는 사람들이 많아 상대적으로 높은 대중성을 가진다. 따라서 발굴하기 쉽고, 향유, 참여, 창작 활동으로 자연스럽게 연결된다. 한편 문화적 측면에서 봤을 때 대중문화 콘텐츠는 가공만 잘하면 적은 비용으로 큰 부가가치를 창출할 수 있게 된다. 동시대 전 세계 모든 사람들이 쉽게 공감하고 그대로 이해할 수 있기 때문에 문화 할인cultural discount이 낮아 문화 영토를 뛰어넘는 글로벌 소통이 용이하다. 문화정체성 문제identity crisis를 심각하게 생각하지 않으면서도 널리 공감대를 얻는 특징을 지닌다. 그런데 콘텐츠의 속성 면에서 보면 지적 재산권으로서의 저작권을 침해당하기 쉬워서 이의 권리 보장이 중요하다. 또한 문화와 경제의 유기적 관계에서 산업화나 시장 마케팅에 유리할 수 있다. 정보화와 관련성이 많은 상품이 대량생산될 수도 있다.

뉴미디어 콘텐츠

뉴미디어 콘텐츠란 주로 뉴미디어에 활용되는 콘텐츠를 말한다. 여기에서 뉴미디어는 스마트폰 어플리케이션, UCC, 웹툰, DMB, IPTV, 3D방송 등을 말한다. 오늘날 우리 사회에서 생겨나는 많은 현상들은 콘텐츠로 활용된다. 이러한 세상에서 뉴미디어의 돌파력과 파급력을 잘 활용한다면 앞으로 막강한 파워를 이끌어 낼 것이다. 뉴미디어 콘텐츠는 보다 더 전문적 기술에 따라 얼마든지 다르게 제작, 지원할 수 있다. 따라서 독특한 방

 디지털 융합 콘텐츠

디지털 융합이란 전화, TV, PC 등 단말기가 결합하는 것을 말한다. 따라서 디지털 융합 콘텐츠란 디지털 기술을 바탕으로 디지털기기, 기반기술, 콘텐츠가 유기적으로 융합하며 생산·유통·소비되는 콘텐츠이다. 이러한 개념에 비춰서 콘텐츠의 특징과 변화를 눈여겨봐야 한다. 앞으로 디지털 융합 콘텐츠는 더욱 고도화되고 새로운 융합으로 가속화될 것이다. 따라서 보다 더 편리해지고 다양해질 것이다. 시장 파이도 급속 성장하며, 새로운 수익모델로 발전하고, 신규매체의 등장으로 발전에 가속도가 붙을 것이다. 이처럼 발전하면서 새로 등장하는 것 가운데 특히 주목할 만한 것을 '차세대 융합 콘텐츠'라고 부른다. 예를 들면, 가상세계 콘텐츠, 방통융합 콘텐츠, 가상현실, CG, U러닝 콘텐츠를 말한다.

법으로 콘텐츠 서비스, 운영, 마케팅을 펼칠 수 있어 주목받고 있다.

앞으로 뉴미디어 콘텐츠는 콘텐츠 제공, 디지털 영상, 솔루션 개발, 포털 및 네트워크 지원 등 다양한 분야로 세분화되어 발전할 것이다.

3. 콘텐츠의 가치 쌓기

1) 발굴

창작자들은 소재 발굴에 늘 목말라한다. 차별적이고 신선한 창작 소재를 찾아내는 눈을 가지기 위해 사람들과 대화하고, 책을 읽고, 여행하면서 보고 느낀다. 창작 역량을 키우는 노력은 바로 이러한 방법으로 자신을 넓히는 활동들이다.

또한 창작 소재를 개발하고, 이를 자유롭게 조합·분해시켜 다양하게 활

133

드라마 〈별순검〉

영화 〈왕의 남자〉 　　　　　드라마 〈뿌리깊은 나무〉

영화 〈왕의 남자〉는 풍자적 공연으로 연산군 앞에 서게 된 광대들과 연산의 기구한 운명을 다룬
영화로 천만 관객 이상을 동원하였다. 〈별순검〉은 대한제국 시기를 배경으로 추리와 과학이 만나는
퓨전 사극으로 인기를 끌었으며, 〈뿌리깊은 나무〉는 조선시대 한글 창제에 대한 이야기를 다루었다.

용한다. 우리 역사 속에 전해 내려온 소재를 발굴하고 가공해서 활용하는
것도 많다. 특히 순수예술 및 인문학 중 전통문화를 테마별로 창작소재화
하여 영화, 드라마, 소설에서 활용하는 작품들이 속속 등장하고 있다. 이
른바 우리 문화 원형 콘텐츠에 주목하여 성공한 사례들이다.

　이렇게 발굴한 콘텐츠는 가공하여 활용된다. 콘텐츠를 가공한다는 것은
산업적인 활용licensee방법을 찾는 과정이다. 원형을 바탕으로 2차적 저작물
을 개발하고 여기에서 부가가치를 창출하는 창조 산업 활동이라고 볼 수
있다.

가장 잘 활용되어 많이 알려진 것은 〈왕의남자〉, 〈모던보이〉 등의 영화와 드라마로서는 〈주몽〉, 〈별순검〉, 게임으로 〈거상〉이 있다. 그 밖에도 게임, 출판, 음악, 캐릭터, 광고, 모바일 등 다양한 분야에 활용될 가능성이 있다. 또한 건축, 실내장식, 방송, 애니메이션, 산업 디자인, 패션에도 폭넓게 쓰이고 있다. 최근에는 더 나아가 OST음반, 핸드폰 벨소리와 컬러링, 아바타, 캐릭터, 광고 등에서 파생적인 상품 시장에까지 진출한다. 그야말로 끝없이 부가가치로 연결하는 활동을 전개할 수 있는 것이다. 뿐만 아니라 이는 새로운 시장 개척으로 이어져 자체 매출을 늘리는 효과를 거두고 있다.

2) 가치 키우기와 활용

콘텐츠를 이용하여 가치를 키우는 활동이 서로 비슷비슷하게 쓰이면서 혼동을 일으키기도 한다. 우선 겉넓이로 보면 문화 콘텐츠 산업 활동 < 문화산업 활동 < 창조 산업 활동의 크기 순서로 구성된다.

이 세 개념을 지적 재산, 고유의 기능, 일상생활의 관점에서 대비적으로 설명하면 다음과 같다. 문화 콘텐츠 산업 활동은 문화가 지적 재산Intel-lectual Property의 형태를 갖춘 콘텐츠를 다루는 산업 활동이다. 예를 들면, 출판, 영화, TV, 라디오, 음악, 게임 등이다. 문화산업 활동은 본래의 고유기능을 살리는 산업에 문화적 요소가 덧칠해져서 강조되는 활동을 말한다. 즉, 기능성과 문화가 결합된 것이다. 예를 들어, 옷이라고 하는 기능을 살려 좀 더 멋있게 만드는 패션 산업이 있다. 그리고 그 밖에 건축, 공예, 공연 등도 이와 같은 결합으로 산업화된 것들이다. 창조 산업 활동은 일상적인 삶에 기능성과 문화적 콘텐츠가 결합하여 삶의 질을 향상시키는 활동이다. 즉, 문화산업과 생활의 결합으로 이루어진다. 그 외에도 관광, 스포츠,

135

문화유산 전시, 컨벤션 등이 있다.

이러한 활동으로 콘텐츠의 가치를 어떻게 파악하고 활용할 것인가? 콘텐츠가 가지는 가치를 어떻게 활용하면서 적절하게 가치 변화와 이동을 일으킬 것인가?

가치 쌓기

콘텐츠는 한 번 쓰고 버리는 소모품이 아니라 지속적으로 활용되면서 점차 그 가치를 쌓게 된다. 다시 말하면 콘텐츠를 활용하는 문화 향유자들이 여러 차례의 경험을 통해 가치들을 축적하는 특성을 가진다. 또한 콘텐츠는 다양하게 활용되는 범용성을 가진다. 예를 들면, 함께 즐기면서 개인적 관계를 증진시키는 기회로 이용되거나 스트레스를 해소하는 치유적 가치 또는 영적가치, 전이가치도 가지는 것이다. 교육적 가치로도 활용할 수 있는데 엔터테인먼트 요소를 결합하여 이를 에듀테인먼트edutainment라고 부르기도 한다. 이때 프로모션이나 향유자 스스로의 발견에 따라서 그 콘텐츠 가치층이 쌓이는 정도에는 차이가 생긴다.

가치공유와 전달

문화 콘텐츠는 문화의 소통가치에 편승해서 널리 쉽게 활용될 수 있다. 이때 여러 사람이 공감하며 가치를 나누어 가지면서 콘텐츠의 가치가 커지는 것이다. 예술 종류에 따라 가치공유의 범위는 차이가 있다. 순수예술과 달리 대중예술 콘텐츠의 경우는 쉽게 소비되는 장점을 지니므로 가치공유가 쉽고 범위가 넓다. 그래서 시장 형성이 쉬워 대박으로 치달을 수도 있다. 이에 비해 전통문화 예술은 어렵고 대중성이 약하므로 이를 강조하는 연령층에서는 절대적으로 중요시하는가 하면 젊은 층에서는 어려워하고 접근하려 하지 않아 가치공유가 쉽지 않다.

문화 콘텐츠의 경우는 콘텐츠로서 얼마나 중요한지에 대한 판단과 유행, 그리고 소비 시간을 길게 또는 짧게 갈 것인가를 결정하고 전달하는 것이 중요하다. 또한 생산과 소비에 들어가는 막대한 비용의 가치를 함께 인식해야 한다. 이것이 문화 콘텐츠를 얼마나 넓게 또는 많이 전달할 것인가를 판가름하는 기준이 된다. 문화 콘텐츠는 이러한 가치 전달의 범주가 넓으면 그 진가를 높게 인정받는다. 문화 콘텐츠는 가공과 생산에 막대한 비용이 소요된다. 따라서 그러한 비용을 들여서라도 공유하고 전달할 만한 가치를 가지는지 판단하는 것이 매우 중요하고도 어렵다.

가치이동

콘텐츠 가치는 어떻게 이동되는가? 문화 콘텐츠 향유자는 새로운 상품이 나오면 이를 사용해 보고 가치전달에 드는 투입_{시간, 비용}을 변경하여 생산과 소비의 우선순위를 바꾼다. 또한 새로운 경쟁상품과 어떻게 상호작용할 것인가를 감안해서 가치이동을 하게 된다. 즉, 신상품이 기호에 맞으면 기존 상품의 소비 시간을 줄이고 새로운 것에 매달린다. 이러한 과정을 통해 새로운 유행을 불러오기도 하고 상품가치가 떨어지면 당연히 가치는 이동되는 것이다. 대중문화 콘텐츠는 이런 가치휘발성이 다른 문화상품보다 더 강하다. 가치이동이 빠르기 때문에 전통문화상품보다 회전도 빠르다. 인기를 얻기도 쉽지만 소비자로부터 외면당하기도 쉽다. 선풍적 열기에 의한 대박과 썰물처럼 빠져나가는 쪽박의 차이가 비교적 분명하다.

4. 사회적 재구성

1) 문화원형의 변환

콘텐츠를 발굴하고 재구성할 때 특정 문화영토에서 오랫동안 곰삭은 문화원형에 먼저 주목하게 된다.

문화원형이란 특정 사회에 특화되어 있는 소재를 말한다. 예를 들면, 우리의 전통문화유산이나 역사적 사실을 문화원형으로 본다. 이러한 원형을 발굴하여 현대적 감각으로 활용하도록 디지털화함으로써 소비자들이 쉽게 접근할 수 있고 부가가치도 높일 수 있다. 이러한 문화원형의 발굴 및 활용으로 우리는 현대라는 시간을 과거로 되돌리거나, 미래로 투영하는 기발한 접근으로 시간을 재구성한다. 원형에 뿌리를 두고 상상력을 결합하여 새로운 관점에서 창작하는 기회를 만든다.

문화원형들은 대개 전통문화 중 민족의 고유성을 가지고 있는 것이다. 그러나 이러한 문화원형을 창작 소재로 활용하여 콘텐츠로 개발하려면 동시에 글로벌적 보편성을 함께 포함하고 있는 것이어야 재구성의 성공 가능성이 높다.

이러한 문화원형 콘텐츠의 가치는 어디에서 찾을 수 있는가? 그 고유가치와 응용가치를 찾아야 한다. 다시 말하면, 문화원형을 소재로 하여 그 내용을 재분석하고, 거기에 포함된 의미를 재부여하는 과정을 거쳐야 비로소 새롭게 재구성되는 것이다. 그리고 나서 이를 디지털 콘텐츠로 바꾸기 위해서는 문화기술CT 적용과 다양한 매체로의 변환이 가능한지를 검토해야 한다. 문화원형의 디지털 콘텐츠를 개발하는 데 중요한 것은 디지털 복원이다. 이를 바탕으로 2차적 저작물을 작성하기 위한 리소스를 개발해야 한다. 이러한 절차들을 거친 변환이 성공 가능성을 보이면 부가가치를

138

실현하도록 제작한다. 이 모든 과정이 끝나야 문화원형은 디지털 콘텐츠의 가치를 가지고 재구성된다.

문화원형을 개발할 때 고려해야 할 점이 있다. 우선 문화원형은 아무리 재미있는 요소를 붙여 가공을 한다 해도 조사연구와 고증을 먼저 거쳐야 한다. 역사 서적에서 발견한 단 한 줄의 기록이라도 스토리를 전개하는데 바탕이 된다면 신뢰와 공감을 얻을 수 있다. 그리고 창의적으로 기획하고 관련 지식과 정보를 덧붙인다면 풍성하고 감동적인 스토리의 서사구조를 이루면서 원형 콘텐츠는 얼마든지 새로운 재미를 준다.

문화원형은 의식주와 같은 실생활이나 인문학적 연구에서도 뽑아낼 수 있다. 예를 들면, 이야기, 전설, 신화, 설화, 생활양식의식주, 역사적 기록, 사건, 건축, 가치관, 사상, 전통 예술, 향토민속 등이 모두 훌륭한 문화원형의 보물창고이다.

정부 공공조직으로서 한국콘텐츠진흥원은 이러한 문화원형 콘텐츠를 발굴하고 창작 소재로 활용하는 데 도움을 주고 있다. 영화, 애니메이션, 음악, 게임, 캐릭터, 방송, 만화, 출판, 광고, 패션 및 공연 등을 포괄하는 개별 정책지원을 펼치고 있다. 또한 콘텐츠의 건전한 활용을 위해 디지털 콘텐츠 기능, 불법 소프트웨어 단속을 하고 있다. 중앙정부 주도적인 콘텐츠 정책을 보다 현장 중심의 진흥정책으로 통합추진하고 있으며, 이는 '콘텐츠산업진흥법'2010에 바탕을 둔다.

2) 시간의 재구성

전통문화유산 콘텐츠는 사회가 현대화될수록 희소가치를 지니면서 다양한 문화예술 활동에 소재로 활용될 수 있다. 무엇보다도 전통적인 음악·무용·공예를 현대에 되살려 활용하면서 문화가치를 증식시키고 있다. 뿐

만 아니라 사회적인 부가가치까지 생겨나 전통 콘텐츠에 바탕을 두고 지역 및 생활문화예술을 재생시킬 수 있으며, 각종 교육 소재로도 적합하다.

그런데 이처럼 활용도가 큰데도 불구하고 보전이나 활용에 비용이 많이 든다는 속성적 한계가 있다. 또한 인적 단절로 인한 계승의 어려움이 있고, 지나친 전통 고수는 오히려 창조성을 저해한다는 아쉬움도 없지는 않다. 그러나 새로운 것에 목말라하는 젊은 층의 관심이 늘고, 차별적으로 수요가 증가하고 있어 콘텐츠로서의 역할은 낙관적이다.

이 콘텐츠를 현대산업사회적 특성에 맞게 산업으로 개발하기 위해 문화적으로 시간을 재구성하여 활용한다. 그 결과 우선, 창의성을 바탕으로 높은 부가가치를 창출하게 된다. 문화산업의 특징인 새로운 창작물 제작기회가 줄줄이 생겨나는 줄줄이 효과window effect를 실현할 수 있으므로 끝없이 수요를 창출할 수 있다. 또한 전통문화유산 콘텐츠를 미디어 콘텐츠와 결합하여 다양한 통로가 생기고, 이익이 창출되며, 네트워크에 연결하여 수확체증으로 나아간다. 물론 이를 위해서는 보다 더 현대적인 기획 감각을 살리고, 서사적 역량을 키워야 한다. 그래야 현대사회의 다양한 문화 향유자들의 수요를 충족시킬 수 있다.

특히, 현대에 적합하게 잘 활용될 수 있는 문화원형은 아무래도 생활문화 분야에서 찾을 수 있다. 예를 들면 전통적인 건축과 생활공간의 특성, 전통 의복의 문양 및 색채, 우리의 전통 설화에 등장하는 동물과 자연의 소리 등을 재미있게 활용하는 것이다. 그 밖에도 양반과 상민의 전통 한옥 생활공간과 가옥 구조물을 현 시대에 맞게 재구성하거나 한발 더 나아가 조리 책에 나타난 음식, 식품 재료, 도구, 조리법, 음식 유래담을 새롭게 구성할 수도 있다. 또한 현대사회에서 사라져 버린 기생, 그림, 유적지, 구전, 기록 자료를 세련되게 각색하여 기생스토리나 아바타로 개발하면 흥미 있을 것이다.

이러한 전통문화유산 콘텐츠를 국내외에서 폭넓게 활용하려면 정보사회 기술에 맞추어 다양하게 개발해야 한다. 수요에 맞게 전통문화유산을 정리하여 활용하는 것도 콘텐츠의 사회가치를 증식시키는 활동이다. 나아가 세계화의 첨경인 한류의 새로운 가능 영역이며 문화정체성을 세계화하는 방법으로 활용될 것이다. 전통문화유산 콘텐츠는 우리나라의 인지도와 이미지를 높이고 국가브랜드로 이용될 수도 있다. 또한 전통문화유산 콘텐츠를 디지털화하고 창작 소재로 제공한다면 문화 콘텐츠 산업의 경쟁력 향상에도 도움이 될 것이다.

5. 미래 콘텐츠 인력

문화예술 창작 및 기획 분야에서는 어떠한 콘텐츠 인력이 필요한가? 현대 콘텐츠 전성시대의 창작은 고독한 개인의 열정만이 아니라 많은 사람들의 도움을 받아 이루어 내는 집단의 성과이다. 특히 콘텐츠 발굴, 개발, 활용이 산업적 측면으로 연결되므로 관련 조사자들의 실력이 무엇보다 중요하다. 이런 점에서 미래의 콘텐츠 창조 인력들에게 필요한 바람직한 자질은 무엇인가?

우선, 일반적인 크리에이터가 갖추어야 할 능력은 콘텐츠 인력에게도 기본적으로 요구된다. 콘텐츠의 성공 여부는 집단적 창작 활동과 사회적 활용에서 영향을 받는다. 따라서 크리에이터의 '사회관계자본 능력'은 무척 중요하다. 최근 정보통신 발달과 네트워크화에 따라서 사회에서 맺는 관계와 능력이 그 사람의 역량을 결집시키는 데 중요한 잣대가 되고 있다.

'사회관계자본social capital'이란 무엇인가? 개념적으로 보면 신뢰성, 서로 도움을 주고받는 호혜성, 커뮤니케이션 능력, 사회상식, 비즈니스 능력,

경험치와 전문지식과 같은 업무정통성을 말한다. 이런 것은 기존에 사회활동이나 사회에서 성공을 위한 자기관리의 전략 요소쯤으로 거론되었던 것들이다. 그러나 최근에는 창조사회에서 네트워크 능력을 발휘하는 데 관련된 요소로 새롭게 각광받고 있다.

다음으로 크리에이터에게 중요한 것은 전문 기술력이다. 콘텐츠를 새롭게 가공하기 위해 기술적 접근 능력이 탁월해야 한다. 특히, 디자인 능력, CG소프트기술, 프로그래밍 능력이 요구된다. 이는 최근에 디지털 콘텐츠의 감각적 활용수준을 높여 주는 기술로 주목받고 있다. 앞으로 이러한 기술은 더 많은 수요가 생기게 될 것이다.

이런 업무를 잘 수행하는 데 있어 크리에이터의 인성은 중요한 기본요소이다. 사람의 됨됨이는 전통적인 도덕적 개념에서 벗어나 지식정보사회의 실생활 개념으로 뿌리내리고 있다. 집단 창작 활동을 하는 데 있어 창조적 파트너십을 발휘하고, 목표 달성을 위해 스스로 솔선 행동해야 한다. 새 창조물을 작성하기 위한 정보를 탐구하는 데 필요한 인적 네트워크를 가동시키는 능력도 이 범주에 포함된다. 스티브 잡스는 본인의 성격이나 능력 못지않게 이 같은 네트워크의 활용 능력이 뛰어난 사람이었다.

덧붙여 미래의 콘텐츠 기술 인력의 수요가 어떤 분야에서 일어나는지 미리 파악해야 한다. 특히 멀티미디어 콘텐츠의 성공을 위해 필요한 일반적인 콘텐츠 기술 인력으로는 창조성, 예술성, 콘텐츠 작성, 콘텐츠 관리 등의 기술 인력이 요구된다. 또한, 시스템 구축이 가능한 프로그램 인력도 여기에 포함된다. 콘텐츠 전문기술인으로서 갖추어야 할 것은 컴퓨터 애니메이션 그래픽CGA, 특수효과Special Effects 분야이다. 그리고 총괄적으로 콘텐츠 산업의 경영관점에서 프로젝트 매니지먼트, 영업, 마케팅, 커뮤니케이션, 대인관계, 적응력을 갖춘 경영 기술 인력의 확충이 필요하다.

콘텐츠 가공 인력

콘텐츠의 가치를 높이기 위해서는 콘텐츠 가공 전문 인력이 중요하다. 여기에서 콘텐츠 가공은 다시 말하면 기획과 활용이다. 또한 프로듀싱을 담당하는 프로듀서는 문화예술 창작성과 사회를 연결한다. 향유자에게는 창작자 못지않게 중요한 역할이다. 즉, 프로듀서가 창작 결과를 새롭게 다시 한 번 더 태어나게 하는 셈이다.

이러한 일을 총괄하는 기획자에게는 우선 새로운 기획 능력, 콘텐츠 내용의 평가 분석, 콘텐츠 기획개발 능력이 요구된다. 콘텐츠를 작품 속에 스며들게 하는 준비와 섬세한 표현 능력 역시 총괄 기획자의 역할이다.

나아가 산업으로 키우기 위해서는 산업화 자본과 판매에 관련된 능력이 필요하다. 따라서 콘텐츠를 제작하는 데 소요되는 비용을 동원하는 능력, 마케팅니즈에 대한 정확한 파악, 실제로 마케팅을 추진하는 능력들을 갖추어야 생산 유통 규모들을 파악할 수 있다. 현대사회에서 콘텐츠의 멀티유스multi-use를 실현하기 위해서는 뉴미디어에 대응할 새로운 비즈니스모델 구축 또는 개발력을 갖추어야 한다.

그 밖에도 사업에 대한 충분한 이해력과 방향 제시 능력, 통솔력, 프로젝트 매니지먼트 능력, 계약서 작성 등 일반 경영 관리 능력도 필요하다. 이러한 사항들은 지속적인 교육으로 충족시킬 수 있으므로 이 분야의 교육 수요로 봐도 될 것이다.

사회인 기초 능력

문화 관련 단체나 콘텐츠 활동을 하는 데 있어서 최근에는 조직이나 사회 속에서 다양한 사람들과 함께 일하기 위한 기초적인 능력이 더 많이 필요하다. 이를 콘텐츠 분야 사회인 기초 능력이라고 한다. 이를 위해서는 우선 인간성과 사회적인 생활습관을 바탕으로 하여 탄탄한 기초학력이 뒷

받침되어야 한다. 또한 사회인으로서 갖추어야 할 사회관계자본 지식과 능력, 전문지식을 조화롭게 갖추어야 한다. 이러한 지식들은 문화예술에 대하여 충분히 학습·응용함으로써 습득할 수 있다.

현대의 사회관계를 형성하는 데 필수적인 커뮤니케이션 능력, 기초학력, 책임감직업인 의식, 적극성, 비즈니스 매너, 행동력과 실행력, 자격취득, 미래지향성과 탐구심, 건전한 직업의식과 노동관 등도 사회인으로서 갖추어야 할 덕목이다.

 ## 콘텐츠 인재가 왕이다

콘텐츠 시대의 핵심은 콘텐츠의 질과 양 못지않게 콘텐츠를 지속적으로 만들어 나가고 생명력을 불어넣는 콘텐츠 관련 인재이다.

콘텐츠 인재라 하면 콘텐츠를 창출하는 창조자, 엔지니어만 생각하기 쉽다. 그러나 최근에는 콘텐츠의 보호와 활용에 직접적으로 관련된 콘텐츠 전문인재로서 지적 재산권 전문변호사, 기업 내 지적 재산 담당자 역할이 커지고 있다. 또한 콘텐츠 생산 경영을 맡는 콘텐츠 매니지먼트 인재인 콘텐츠 기업 경영자도 포함시킬 수 있다. 콘텐츠 인재는 국제적인 전략을 가지고, 첨단기술에 대한 이해가 높고, 다양성에 대한 포용력이 있고, 지적 재산 경쟁에서 이길 수 있어야 하며, 중소기업이나 지역에 도움이 되는 벤처형 인재여야 한다.

무엇보다 늘 신선한 상상력으로 깨어 있어야 하는 크리에이터가 되려면 창작자로서의 창작력, 디지털 콘텐츠를 둘러싼 최신의 기술 동향이나 업계·저작권법상의 지식을 갖추고 활용할 수 있어야 한다. 뿐만 아니라 보다 더 오리지널리티가 있는 새로운 표현수법을 개발할 수 있어야 하며, 국제적으로 경쟁력 있는 콘텐츠를 창조할 능력이 넘쳐야 한다.

특히 콘텐츠 프로듀서는 시대 변화를 받아들이고 변화를 리드할 수 있어야 한다. 그러기 위해서는 업계 실태에 관한 기초지식은 물론 최신 기술, 저작권이나 계약, 자금조달 시스템 등에 관한 지식을 비즈니스에 활용해야 한다. 미디어의 변화에 민감하고 비즈니스 전개에 필요한 자금조달, 예산·시간관리, 협상 및 교섭 등의 능력을 갖추어 이를 잘 이용해야 한다.

이러한 콘텐츠 인력을 사회에서 육성하기 위해서는 우선 양적 수요와 공급의 균형을 유지하도록 인력 시장의 기본요건을 파악해야 한다. 이 분야의 전문인력 수급구조와 역량 제고의 어려움을 해소하고, 특히 미디어 콘텐츠 산업의 정의와 기술 급변을 고려하여 산업구조적인 문제에까지 좀 더 적극적으로 준비해야 한다. 콘텐츠 인재의 시장 규모, 미디어 콘텐츠 산업 이외의 콘텐츠 인재 수요도 예측해야 한다. 물론 다양한 수급 또는 업계 기대 사이의 차이나 업계 요구도 정확히 파악해야 한다. 공급기관인 교육기관 그 자체의 문제도 시대적 수요에 맞게 조정되어야 하며, 새 영역에 대한 접근전략도 마련되어야 할 것이다.

인력이 재산인 지식경쟁 시대이다. 인력의 유출이 심하므로 이제 경쟁력의 관건은 인재 확보이다. 인재에 대한 다양한 관심과 새로운 전략개발이 사회의 미래를 담보한다. 새롭게 떠오르는 콘텐츠 인재를 귀하게 섬겨야 한다.

사회문화자본의
재구성

part 3

7장.. 스마트 지식의 문화생태계

기술과 사람의 변화를 알게 되면 미래를 어떻게 준비해야 할지에 대한 답도 얻을 수 있다.
—유엔 미래보고서 2025, 2012

인터넷 혁명은 기술 혁명이 아니라 정체성 혁명이다. 인터넷을 통해서 우리는 우리 자신을 본다. 우리의 새로운 자아와 사고방식과 영혼을 만난다. 다양성과 자유가 최고로 발현된 세상, 관리자도, 억압도, 금기도 없는 세상에서 우리는 자신의 진짜 모습을 알아 가는 기쁨을 맛본다. 이곳에 우리의 진짜 모습이 담겨 있다.
—데이비드 와인버거, 신현승 역, 『인터넷은 휴머니즘이다』

1. 스마트 시대

산업사회 이후의 사회postindustrial society에서 지식정보는 또 한번 소용돌이 친나. 현재 진행 중이므로 잘라 말하기는 어렵지만 이에 대해 몇 가지 공통적인 특징으로 설명할 수는 있다.

이 시대에 들어서면서 유형의 상품보다는 무형의 서비스 공급이 더 중요해졌다. 전문기술직에서 창조적인 일을 하는 사람들이 더욱 소중하게 대접

받는다. 또한 이 사회에서는 기술을 창조하는 데 필요한 지식, 경험지식보다는 이론지식, 성과에 대한 평가지식 등이 상대적으로 더 중요하다. 특히 사회문화적인 흐름이 자연스럽게 자기실현, 자기만족, 감성주의를 존중하는 방향으로 변동에서 일게 되었다. 따라서 이 같은 지식, 문화 영역들을 함께 생각한다면 사회는 당연히 지식사회로 가고, 지식생태계는 보다 더 스마트 지식 쪽으로 방향을 잡을 것으로 보인다.

이제 다가온 지식사회는 어떤 특징을 가지는가? 무엇보다 주목할 만한 특징은 지식이 더욱 중요해지며 하나의 산업처럼 발달한다는 점이다. 이른바 지식 산업knowledge industry이 팽배하는 사회가 된 것이다. 이 지식 산업이라는 말은 처음에는 연구소나 대학처럼 지식의 생산·유포에 관련된 일을 뜻하는 것으로 비판이론가들이 사용했으나 최근에는 폭넓게 사용되고 있다. 지식사회에서는 지식과 지식 산업이 사회에 큰 영향력을 미치면서 사회 모든 영역 전반에 걸쳐 지식정보가 지배적인 위치를 차지하게 된다. 지식정보시대의 지배적인 사회문화적 가치는 지식, 공유, 개방이다.

이러한 지식사회가 한 차원 더 발달해서 우리는 오늘날 성큼 다가온 스마트 사회를 맞이하게 되었다. 스마트 사회의 도래로 사회 발달 과정은 전에는 없던 큰 충격과 맞부딪치고 있다. 사회를 이끌어 가는 혁신지식이 나타나면 우리는 흔히 한 시대를 규정하는 잣대로 삼곤 한다. 되돌아보면, 농업이나 산업사회에서는 노동, 자본, 기술이 사회성장의 동력이었다. 많은 저임금 노동자, 이자율 낮은 자본, 앞서가는 기술이 경쟁력이었다. 그리고 지식사회에서 중요한 문화적 가치는 공동체와 규범이었다.

그렇다면 미래를 이끌어 갈 혁신 주도력은 무엇일까? 아직은 확실히 알 수 없지만 미지의 스마트파워smart power라고 포괄적으로 말할 수 있다. 스마트파워란 하드파워와 소프트파워를 적절히 결합하여 '실력'과 '매력'을 함께 지닌 '똑똑한 힘'이다. 이 힘은 네트워크와 개방적 협력으로 생겨나는

지식을 말한다.

스마트 사회는 문화대응으로 이루어진 꿈

스마트 사회에서는 기존의 삶과 일이 크게 바뀐다. 보다 더 창조적인 직업, 활발한 소통, 일하는 방법, 창조적 전문가에 이르기까지 폭넓은 변화의 물결이 늘 넘실거린다.

이 같은 스마트 현상들은 광범위하게 나타나고 이를 이끌어 가는 것은 스마트폰, 스마트TV, 스마트카, 스마트그리드이다. 이들은 이미 생활 속에서 활용되고smart life 있다. 스마트 기술을 응용한 산업경제에서는 소프트웨어, 방송통신융합, IT융합산업의 형태로서 벌써 성공한 모습을 보여 주고 있다. 이렇듯 우리 사회는 스마트 기술을 이용하여 사회 각 영역은 물론 개인 삶의 질까지 변화시킨다. 스마트폰을 예로 들면, 스마트폰 어플리케이션, 스마트폰 콘텐츠, 모바일 광고에서 문화예술이 활용되고 있다. 약 3천만 명이 사용하기에 이른 스마트폰과 더불어 스마트캠퍼스, 스마트워크, 스마트오피스 등 언제, 어디서, 누구든anytime, anywhere, anyone 활용할 여건이 갖추어지고 있다.

스마트 사회가 되면서 사람들은 어떻게 바뀌고 있는가? 스마트 기술지식이 발달되면서 우선 사람들의 사고방식과 행동양식이 변하였다. 연결성, 집단지성collective intelligence, 즉각적인 반응이 대표적인 특징이다. 이러한 사회에서 적응하기 위해 역동적이고 협력적인 행동으로 진화되는 것이다. 뿐만 아니라 늘 창의적인 방법을 찾고 새로운 지식을 개발하는 등 지식생태계의 구조적 변화가 이어지고 있다.

사회 각 분야가 이토록 달라지면서 문화예술 콘텐츠를 담고 실어 나르는 방법 또한 먼저 변하고 있다. 이른바 스마트 기술지식을 최대한 활용한 미디어컨버전스가 활기차게 이루어지면서 기존 미디어와 뉴미디어 사이에

151

경쟁이 치열하게 전개되고 있다. 그러다 보니 콘텐츠가 더 필요해지고 콘텐츠의 질적 수준에 대한 기대수요도 더 높아진다. 소비자들은 과거처럼 단선적이고 개별적인 통로로 소비하기보다는 융복합적인 소비를 즐기게 되었다.

스마트 사회를 재구성하는 원동력은 무엇인가? 기술인가, 아니면 다른 무엇이 존재하는가? 그리고 그것들은 어떻게 재구성되어 가는가? 결론부터 말하면 스마트 사회는 기술이 시작했고 지원했지만, 창의성이 이끌어 가고 있다.

스마트 사회에 대한 오해로서 폴 비릴리오Paul Virilio 프랑스 사회학자 1932~의 질주론dromology에 매몰되지 말아야 한다. 질주론에서는 교통통신, 컴퓨터화와 같은 기술 변화에 따라 각종 경계들이 붕괴되는 것에 관심을 가지고 연구한다. 이에 따르면 공간과 시간은 갈수록 분리하기 어려워 '속도거리'라는 개념을 사용한다. 물리적이고 공간적인 차원이 무너지므로 우리는 대중매체와 같은 매개 기술로 사회 현상을 간접적으로 보게 된다는 것이다. 이에 따르면 우리와 매체들 간에 경계선도 없어진다. 따라서 인간은 주체적인 존재라기 보다는 '수동적인 원격 관객'이 된다. 문화예술사회론에서 질주론이 시사하는 바는 많지만 지나치게 기술경도적인 관점이므로 이 역시 경계해야 한다.

스마트 사회의 사회지식 재구성

스마트 사회의 사회지식 재구성은 문화예술의 입장에서 특히 중요하다. 스마트는 단순한 기술이 아니라 인간의 지혜이고 지식이기 때문이다.

스마트 사회란 사회 전반의 창조성 확대를 위한 문화예술의 노력과 새로운 기술이 사회적으로 확장되면서 만난 것이다. 또한 스마트 문화예술로 나타난 새로운 지식이다. 그 결과로 창조적인 사회에서는 커뮤니케이션 가

치를 높이고 집단 창의성과 사회집단 시너지 효과를 높이는 소통가치를 제고시킨다. 그동안 소통 메커니즘의 걸림돌이었던 시간과 공간의 제약을 한꺼번에 무너뜨려 효율적인 정보지식 소통이 가능해진 것이다.

스마트 사회의 지식 재구성은 기존 틀에서 벗어나 새로운 아이디어를 생각하고 현실화시키는 방향으로 이루어진다. 지식의 재편은 나아가 지식공유와 교류 네트워크로 연결된다. 지식 소재, 지식 노하우뿐만 아니라 연결망과 상호소통의 실현을 위한 재구성이 불가피하다. 그리고 이 같은 소셜 역량social competence은 끊임없이 업그레이드되어 새롭고 차원 높은 수준으로 재편되고 스마트하게 유지된다.

사회지식을 재편하는 데 앞장서고 있는 것이 소셜미디어이다. 페이스북, 블로그, 유튜브, 트위터 등으로 대표되는 SNS들은 기존 미디어와는 다른 메커니즘을 가지고 있다. 적어도 시간, 비용, 대상의 측면에서 파격적이다. 이러한 미디어의 관계구축 방식과 신뢰성 정도는 지식은 물론 문화예술 생태계 조성과 활성화에 중요한 촉매 역할을 충실히 해내고 있다. 이와 아울러 클라우드 컴퓨팅 시스템은 문화예술에 스마트 기술지식예: 구글 클라우드, 애플 icloud을 유기적으로 작동시키는 윤활유로서 부드러운 환경을 만들어 준다. 스마트 사회에서 소셜미디어의 위상과 역할은 이제부터 시작되는 셈이고 문화예술에 미칠 영향은 현재 진행형이다.

2. 스마트 지식의 문화 확산

1) 문화예술 스마트 지식의 심화

스마트 환경에서는 예술적 표현 방식의 감각과 감성이 경쟁력이다. 텍스

153

트의 융합적 표현, 이모티콘, 비주얼 콘텐츠 등으로 문화예술과 접목하게 된다. 따라서 지식정보 생태계의 변화에 대해서 문화예술은 다른 어느 분야 못지않게 예민하게 반응할 것이다. 창작, 매개, 소비 분야에서 어떤 일이 생기는지 살펴보자.

먼저 창작 분야에는 스마트 기술과 접목하면서 보다 실감나게 표현하는 작품을 만날 수 있다. 스마트 기술은 초기에는 콘텐츠 확보 수단으로 이용되는 데 그칠지 모르지만, 점차 창작 네트워크를 구축하고 디바이스장치로 사용되는 데까지 나아간다. 예를 들면, 아이패드를 게임 디바이스로 활용하여 큰 화면으로 모바일 게임을 즐기는 앱스토어들이 눈길을 끌고 있다. 이른바 '컨버전스의 컨버전스' 현상을 창작 활동 가까이에서 실현하고 있어서 창작자들의 뜻을 더 실감나게 펼치게 된다. 당연히 소비자들도 다른 데로 눈을 돌릴 수가 없게 된다.

뿐만 아니라 실시간 소비, 양방향성 추구가 가능한 스마트 환경에서 소프트파워는 더욱 다양하게 발전할 것이며, 특히 콘텐츠와 엔터테인먼트 분야에서 주목을 받고 활용될 것이다. 또한 엔터테인먼트 요소를 다른 여러 분야에 적용, 확산시키면서 활용 영역을 넓혀갈 것이다. 그동안 우리는 '프랑스의 문화예술, 미국의 엔터테인먼트'라고 하는 이항대립을 당연한 것으로 받아들여 왔다. 이에 따라 엔터테인먼트에 대해서는 사회적으로 시각차를 가지고 소홀히 다루었으며, 편중된 소수의 수요로 간주해 버려 아쉬움도 많았다. 그러나 세계화, 정보화, 삶의 질을 넘어선 인생의 질에 대한 보편적 관심으로 엔터테인먼트에 대한 생각은 이제 중립적인 감식의 눈을 가지게 되었다. 문화예술과 엔터테인먼트의 이화수정은 지속 가능하고 글로벌한 의미에서 조화로운 발전이라고 누구나 평가할 것이다.

당연한 결과로 엔터테인먼트는 이제 산업으로 발전되었을 뿐만 아니라, 시장 경제의 새로운 영역으로 확대되었다. 또한 감수성을 자극하는 새로운

교육 방법으로, 사람들의 삶에 궁극적인 행복을 안겨 주는 복지 영역으로까지 넓혀지고 있다. 그동안 엔터테인먼트에 대한 관심은 체계적인 연구보다는 현장 경험에 대한 재미있는 접근과 이해에 그쳤었다. 그러나 이제 모든 분야에 엔터테인먼트 요소가 함께하여 생활 속으로 들어와 있다. 나아가, 체계적인 학문의 대상으로 우뚝 서게 되었다. '즐겁지 않으면 유죄'인 세상에 스마트 기술이 기름칠을 해 준 셈이다.

예를 들면, 독일 음악 소프트회사 셀리모니Celemony Software에서는 DNADirect Note Access라는 프로그램을 개발하여 음률을 정확히 분리해서 각각의 음표 혹은 키를 만들어 내도록 하였다. 단 하나의 음률만을 이용하여 완전한 음반을 만들어 낼 수 있게 된 것이다. 이는 인간과 기계의 미래를 향한 음악의 화합으로서 자연스러운 표현기술의 발전으로 이해된다. 이제 꾸준한 연습만이 음악 발전의 길이라고 장담하기 어렵게 되었고, 복잡한 과정이 없이도 멋진 음반을 만들어 낼 수 있게 되었다.

매개 분야의 영향

문화예술이 매개 분야에 미치는 영향은 더 클 것이다. 우선 문화전달 방식에서 스마트 기술이 다양하게 활용된다. 창작자가 개인적으로 보유하는 창작 기술은 네트워크를 기축으로 하여 좀 더 폭넓게 활용되고, 그에 따라 새로운 가치나 부가가치를 더 창출할 수 있게 된다. 창작 공동체나 창작 집단은 '열린 관계'로 소비자와 활발하게 소통하며 집단지성을 이룰 것이다. 예를 들면, 교육에 접목된 에듀테인먼트, 노동에 접목된 레이버테인먼트, 여가에 적용된 웨저weisure: work + leisure등의 용어가 이를 잘 나타낸다. 또한 최근 유행중인 리얼리티 프로그램은 등장인물과 나를 동일시하여 참여하는 것 같은 기분을 주며, 판타지를 주고, 훔쳐보기로 궁금증을 채워 주는 즐거움 때문에 젊은이들이 열광하고 있다.

155

창작 집단 등의 집단지성collective intelligence은 알려진 지식정보에 대하여 피드백을 계속하면서 업데이트되는 결과가 나타나기도 한다. 데이터와 정보, 지식, 소프트웨어와 하드웨어, 개인과 그룹의 끊임없는 협력 작용으로 이루어 내는 성과이다. 앞으로 이러한 창작 집단지성은 단지 서비스하는 공유물 단체에 그치지 않고 권리로서 당당히 대접받을 것이다.

그런데 창작 집단지성에서 독립된 지성의 판단과 축적은 신중해야 한다. 단지 사회적 모임의 숫자만 늘어나거나, 모방만 늘어나 양떼 목장처럼 되어서는herding effect 안 될 것이다. 즉, 창조성이 반드시 뒷받침되고 건전하게 피드백되어야 한다.

이러한 문화예술 활동의 사회관계에서는 창의, 소통, 신뢰, 통합이 소중한 가치로 다루어지게 될 것이다. 이른바 '스마트 신뢰'라는 사회문화적 현상은 낯선 사람에 대한 수용, 문화적 차이에 대한 폭넓은 이해와 같은 관용정신이다. 그렇다면 사회구성원 간의 상호작용이 문화예술에서도 커질 것이다. 생산과 소비의 구분이 어려워지는 것도 이 때문이다. 협력이라고 하는 것도 산업사회와는 다른 차원에서 사이버공간과 현실공간을 넘나들면서 이루어진다. 일대일이 아닌 다수 대 다수의 협력도 밀도있게 진행된다.

이런 현상의 대두와 필요에 맞추어서 참여 제도, 공존 전략, 신뢰 기반 시스템 등의 생태계가 신속히 갖추어진다. 당연히 예술경영이나 문화행정에서도 폭넓게 활용된다. 개방형 소프트웨어 플랫폼을 구축하고, 융합서비스 플랫폼을 제공하는 등 이른바 플랫폼을 갖추는 것이 문화행정이나 예술경영에서 우선 과제로 대두된다. 예술경영이나 홍보 마케팅에서 SNS 활용도가 높아지고, 이는 소통가치를 극대화시키는 선순환 효과로 나타나게 될 것이다.

끝으로 문화소비자나 체험자들에게 미치는 영향이다. 이들은 예전처럼 문화시설이 제공하는 정보를 받아서 움직이기보다는 스스로 정보를 찾아

156

나선다. 서비스 기관과 관객의 쌍방향 움직임으로 정보공개가 이루어지고 즉각적으로 반응하는 양방향 커뮤니케이션이 활성화된다. 소비자들의 관람평이나 요구사항도 예전처럼 통계화해서 절차를 거쳐 대응하기보다는 신속하고 선별적으로 직접 반영한다. 특히 언제 어디서나 활동하는 환경이므로 개인 맞춤 서비스를 할 수 있다.

2) 스마트 엔터테인먼트

문화예술에 스마트 기술을 입혀 부가가치를 높이는 효과는 무대예술과 엔터테인먼트 분야에서 크게 나타난다. 보다 선명하고 감각적인 영상, 프로그램 구성에 따라서 얼마든지 재미 요소를 넣을 수 있어 다채롭게 콘텐츠를 제작할 수 있다.

문화예술에 접목시켜 부가가치를 키우는 스마트 기술은 감성기술emotional technology, CG, 감성기술을 적용한 IT기기들에서 나온다. 스마트 TV도 이제는 생활문화 도구로서 도서관, 미술관, 극장의 역할을 손색없이 해내고 있다. 스마트 접목으로 나타나는 놀라운 현상은 몸짓으로 컴퓨터를 제어하는 기술동작 인터페이스gestural interface로 무대 현장 분위기를 느끼게 하는 데서도 맛볼 수 있다.

태블릿 PC에서도 3차원 영상편집이 가능한 '클라우드 스트리밍' 스마트폰에서 DVD 플레이어와 같은 되감기, 빨리감기 등을 실시간으로 사용 기술은 TV처럼 편하게 사용하면서 관람할 수도 있다. 그리고 '소셜인덱스social indexing'로는 사용자가 필요한 문화 정보는 물론 취향까지도 웹사이트에서 수집·활용하여 맞춤 문화정보를 제공하고 실시간으로 교류할 수 있다. 예를 들면 사용자가 인터넷에서 공연을 보다가 특정 버튼을 누르면 다른 사람과 관람평을 나눌 수 있고 평가에 따라서 개인별 맞춤 정보를 제공할 수도 있다.

뿐만 아니라 디지털 조명으로는 기존 조명을 대체할 LED를 손쉽게 사용함으로써 다양한 연출, 색상 조절, 조명기구 디자인에 이르기까지 생활 속에서 혁명적인 무대 연출 변화를 이룬다. 좀 더 나아가 증강현실, 생체 인식 기술과 접목하면서 문화소비자들은 제품이나 서비스를 스스로 구성해서 활용할 수도 있다. 이것이 게임이나 모바일 광고에서는 더욱 실감나게 사용되면서 소비자들의 문화소비 폭발에 불을 당기게 된다.

10년 후 스마트 시대가 더욱 확고해지면, 문화예술 및 미디어 분야에서 떠오를 분야는 무엇일까? 유엔 밀레니엄 프로젝트에서 델파이 기법으로 미래에 주목받을 직업 분야를 조사한 바 있다. 그 결과 문화 외교와 교류를 위한 소셜네트워크, 전자 출판, 미디어 해독 능력, 미디어와 예술, 사용자 개발 콘텐츠 기술이 제공하는 콘텐츠 창조의 민주주의, 세상을 긍정적으로 변화시키는 게임 등이 언급되었다. 물론 이러한 지식기술을 활용한 체계적인 교류는 더 활발해지겠지만, 이들의 실현 가능성은 이 순위와는 많은 차이가 있을 것이다.

그런데 한편에서는 엔터테인먼트에서 이처럼 기술지식의 전횡이 이루어진다면 순수문화예술이 품어내던 아우라가 소멸될 것에 대한 우려가 있다. 이러한 우려는 오래전부터 각종 기술이 순수예술창작에 도입될 때마다 제기되어 왔다.

"복제기술이 속속 진행되는 동안 작품이 가지는 아우라는 소멸되어 가고 있다."

발터 벤야민독일 평론가 1892~1940이 오래전에 문화비평을 하면서 한 말이다. 예술표현 방식의 발달에 있어 복제기술 도입은 분수령이 되었다. 역사적으로 보면 목판, 동판, 금속인쇄 등으로 이어지면서 다양한 예술작품의 재생산방식이 발전해 왔다.

사진의 발명과 영화의 탄생으로 예술작품의 일회성이 가지는 특징은 완

전히 소멸되었다. 아우라도 그만큼 사라지게 된 것이 사실이다. 이러한 입장에서 아우라 상실을 걱정하는 논리는 대개 일회성의 극복, 거리감각의 소멸, 진짜 예술작품의 가치 상실을 우려한 것이다. 그러나 냉정히 생각해 보자. 들판에서 느끼는 '산들바람'을 그림에서 그대로 감지할 수는 없더라도 어느 정도의 복제된 느낌에 자기감정을 더할 수는 있지 않을까? 사진에서 본 '푸른 잔디'와 고향집 언덕의 '푸르고 푸른 잔디'는 그 표현 방식의 차이가 실제로 아름다움의 차이를 가져오는가? 과연 예술은 그것이 자연 속에 있는 것처럼 보일 때만 아름답다고 부를 수 있는 것인가?

이와 더불어 또 하나의 우려는 스마트 기술과 만나면서 예술이 점차 인본주의적 입장에서 멀어지지는 않을까 하는 점이다. 스마트 기술의 발달로 인간은 점차 기계 부속품으로 전락하는 것은 아닐까? 아니면 적어도 스마트 문화예술이 인간적인 측면을 도외시하지 않을까 걱정한다. 그러나 인간이 만든 지식기술이 인간을 외면한다는 것은 측은한 상상이다. 공진화의 입장에서 생각해 보면 복잡한 절차 없이 문화소비자와 문화행정 주체를 연결해 주면서 전에 없던 '디지털 인본주의'를 형성할 수도 있다. 또한 컨버전스에 친화적인 입장을 가진 트랜스휴머니즘transhumanism적 입장이 우세할 수 있으며, 반컨버전스 성향이라 할 수 있는 네오휴머니즘neohumanism이 역설적으로 공존하면서 서로 영향을 미칠 것으로도 본다.

이러한 추세에 맞추어 문화예술 인재나 문화예술 소비자는 보다 더 조화로운 인재purple collar로 성숙해질 필요가 있다. 문화예술 교육의 중점도 단지 기능이나 기술 전문가를 뛰어넘어 창의적인 인재로 바꾸어 가는 방향으로 옮겨 갈 것이다.

이제 스마트 기술과 예술의 만남으로 인해 문화예술 어플리케이션의 진화에 따라 무한가능의 길이 열린 것이다. 과거 휴대전화는 하드웨어에서 제공하는 내장된 어플리케이션만을 받아쓸 수 있도록 만들어졌다. 소비자

159

관심 콘텐츠를 소비자가 해결하기 어려운 상황이었다. 그런데 지금 스마트폰은 이른바 '앱스토어 골드러시'라고 부를 정도도 다양한 예술 분야 어플리케이션을 만들어 올리고 받아쓸 수 있게 되었다. 전화기 자체의 기능보다 어플리케이션 시장의 재미가 더 두드러진다. 또한 관광용으로 주변 소식, 공익광고, 이벤트 광고를 쓸 수 있으며, 위치정보와 증강현실 기술을 활용하여 문화예술 서비스와 연결해서 이용할 수 있다. 외국어 서비스도 다양하게 나오면서 글로벌 활용이 가능하게 되었다. 지금 어플리케이션은 문화 콘텐츠, 엔터테인먼트, 소셜네트워크, 소셜커머스, 예술 체험, 교육, 생활문화 등에 걸쳐서 매우 다양하게 개발되고 있다. 그 가능성만으로도 스마트 시대 사회문화예술의 지평은 재구성되고 있다.

3. 실험과 재구성

1) 끝없는 창작 터치

스마트 지식기술이 사회에 미치는 파급 영향은 모두 그대로 문화예술로 밀려든다. 창작에 대한 실험적 도전이 이어질 것이며, 차원 높은 지식센터로 안내하고 네트워크화된 소비자를 대상으로 하는 예술경영이 펼쳐질 것이다. 아울러 다양한 방식의 협동적 네트워크를 실험하는 즐거움도 생길 것이다.

스마트 지식은 끊임없이 예술 창작을 터치하면서 창작자의 생각을 보다 쉽게 실현할 수 있다. 문화예술 창작과 소비 활동은 개인 취향에 따라 결정되는 부분이 많다. 사람들의 생각과 선택이 이처럼 다양하기 때문에 새로운 것을 창작해야 하는 예술가들의 부담은 크다. 바로 이러한 창작자들의

심적인 부담을 스마트 기술이 함께 하도록 스마트 사회 환경이 바뀌고 있다. 문화기술과 사람의 생각이 합쳐지고, 스마트 기술이 보조역할을 하면서 문화예술창작은 더 새롭게 발전한다. 새로운 생각을 쏟아내는 것이 창작자의 일이라면, 이를 기술로서 구현하는 것은 기계 프로그램이 맡게 된 것이다. 예를 들면, 인쇄, 사진, 녹음과 같은 복제와 관련된 스마트 기술이 나날이 발달하여 사람들의 생각과 보는 눈을 새롭게 일깨워 준다. 색채 인쇄술이나 동화상은 이를 더 크게 한다. 문화기술에 '정보기술'이 접목되어 복제기술, 문화기술과는 다른 차원으로 세상을 뒤집어 놓는다.

다른 기술들과 결합하면서 창조적 실험과 도전은 계속된다. 기술 결합은 디지털화, 글로벌화, 엔터테인먼트화, 상품화의 네 바퀴가 더불어 함께 움직이면서 가속도가 붙은 자동차와 같다. 이러한 기술들이 상호작용하면서 문화예술의 변화와 활용 기회도 급속히 더 많아진다.

스마트 지식기술은 예술경영에도 폭넓게 활용된다. 이미 소비자들은 네트워크화 되어 있고 예술경영의 역할도 바뀌고 있다. 스마트 기술이 적용되면 예술경영에서 중요한 매개 기관인 문화공간의 역할이나 임무도 새롭게 바뀌기 마련이다. 도서관, 박물관, 미술관은 공연전시 공간 이상으로 증강된 정보 수집, 축적, 증식을 담당하게 된다. 뿐만 아니라 '새 예술'을 실험하고 미래예술을 이끌어 가는 '창조관' 역할을 맡기에 이른다. 예술이라는 형식을 사용하는 차원 높은 통합 '지식센터'로 전환하게 되어, 지식과 정보를 아우르며, 정보문화와 스마트 기술을 적절히 접목시키는 공간으로 거듭나는 것이다.

이들은 무엇보다 서비스를 제공하는 데 있어 다른 차원으로 활용된다. 일반 서비스와 별 차이 없이 언제 어디서나 이동서비스를 할 수 있고 서비스 방식도 진화하여 최적으로 서비스하며, 보다 실감나게 고품질을 고속으로, 믿을 수 있게 서비스할 것이다. 이를 위해 플랫폼 거버넌스를 활성화

하며, 개방형 환경에서 개방형 소프트웨어 플랫폼을 구축하고, 융합서비스 플랫폼 제공이 필요하다. 담당자는 복잡한 절차 없이 인터넷으로 예술경영상의 문제점을 해결하게 된다. 특히 소통가치의 극대화를 위해 SNS를 통한 예술홍보 마케팅이 절정에 이를 것이다.

협동예술 네트워크의 실험

또 하나의 협동예술적인 결합의 실험과 도전이 스마트 기술로 이루어질 것이다. 우선 사회관계자본으로서의 인간관계에서 온라인과 오프라인을 절묘하게 결합하는 기막힌 기술이 생활 속으로 파고들어 올 것이다. 또한 새로운 지식기술의 과감한 수용예상되는 기술 활용은 더 늘어나며 발전한다. 예를 들면, 전자책, 증강현실, 생체인식, 네트워크 게임, 모바일 광고, 스마트 교육 등에서 속속 변화가 생길 것이다. 이로써 문화예술 창작자와 매개자 및 소비자 사이에서 디지털 인간관계는 더욱 새롭고 과감히 변한다.

또한 협동예술이라는 이름으로 네트워크 사회의 커뮤니티망을 이용한 집단 창작예술 활동을 펼치게 된다. 이는 대중들이 직접 참여하여 함께 완성해 가는 예술로, 주로 3D, 4D를 활용하거나 신소재를 이용한 예술 창작이다.

그 밖에도 서로 다른 예술 분야들이 결합음악과 미술, 교육과 음악, 놀이와 창작, 기술과 예술하여 즐거움을 더해 주는 예술로 재구성될 것이다. 매시업문화mashup culture가 퍼져 음악, 동영상, 사진, 컴퓨터 프로그램, 어플리케이션 등 각각 다른 창조물을 융합한 새 창조물을 만들어 낸다. 이러한 사회 문화가 보편화되기에 이르는

매시업의 universal logo
(Zohar Mano-Abel 제작)
두 개의 아치형 대문처럼
보이는 것은 영어의 M을
의미하고, 위로 솟은 화살표는
up을 의미한다.

문화예술과 현대사회 그 아름다운 공진화

것도 스마트 기술로 인해 훨씬 앞당겨질 것이다.

특히 문화예술 관련 어플리케이션을 잘 이용하려면 기술에 대한 이해가 선행되어야 할 것이다. 그러나 이에 못지않게 창작자와 매개자들의 문화예술 기획 역시 매우 중요하다. 문화기획은 특히 엔터테인먼트, 광고, SNS 분야에서 대폭 활용되기 때문이다. 뿐만 아니라 더 정밀해지고 세련되게 제작·활용되어 감성과 창의력이 요구되므로 창의력 소유자들은 협동하여 소비자의 입장을 최대한 반영해야 한다.

2) 스마트 리터러시

현대사회에서 사람들의 생각이나 생활 스타일은 과거와 달리 빠르게 변하고 있다. 더 큰 폭으로, 더 짧은 주기로, 더 복합적 기술로 바뀌는 스마트 환경 때문이다. 이에 맞추어 변화를 잘 받아들이고 활용하기 알맞은 스마트 적응력·응용력이 급속히 발전하고 있다. 사람들의 생각, 가치관, 태도가 적응적 변화를 일으키며 따라가고 있는 것이다.

먼저 사람들의 생각이 달라지고 있다. 사람들은 산업화 시대처럼 일벌레 homo faber로 살지 않고 좀 더 신나고 폼나게 살고 싶어 하는 인간homo loquens으로 바뀌고 있다. 금욕보다는 쾌락을 찾고, 절약보다는 소비를 더 미덕으로 생각한다. 새것을 찾아 지금 당장here and now 즐기며, 생각의 울타리를 뛰어넘는 데 큰 고민이 필요하지 않다. 즐거움 앞에서 정의나 철학은 거추장스러울 뿐이다. 즐거운 경험이 학력 못지않게 더 좋은 스펙이 될 수도 있다. 지식노동자는 자유, 진실, 책임, 자기실현에 대한 욕심을 더 소중하게 생각한다.

컴퓨터는 다정한 친구로 바뀌었다. 탄생 당시1946 컴퓨터는 계산기로서 놀라운 능력을 보여 주었다. 지금은 문자 처리 뿐만 아니라 인간의 두뇌 노

릇을 하며 사람 냄새가 나는 기계마술사가 되었다. 특히 최근에 들어서는 다정한 이야기꾼_{story telling machine}으로서 친구처럼 지내기에 이르렀다. 이러한 컴퓨터가 스마트 적응력을 높여 주고 있다. 나아가 스마트 사회를 이끌어 가면서 사람들의 능력도 함께 진화하고 있다. 스마트 사회의 좋은 점을 속속 받아들이고 있는 것이다.

이렇듯 사회 구성원들은 새로운 스마트 관련 지식을 활용하여 문화전달 방식을 바꾸고 있다. 문화예술교류는 개인의 개성과 창의성을 토대로 하여 공유된 지식정보로 새로운 가치를 창출하는 활동이다. 주로 네트워크를 기본 축으로 사용하므로 문화예술의 생산·소비를 구분하기가 어렵다. 이러한 문화전달 방식에서 공동체나 집단은 열린 관계로 상호작용한다.

이에 따라서 스마트 사회를 이끌어 가는 새로운 약속을 실천하는 스마트 윤리가 중요해진다. 이 점은 스마트 사회에서 중요한 약속이다. 이 사회의 시대를 이끌어 가는 핵심가치는 책임, 신뢰, 창의, 공정, 소통, 상생통합 등 이라고 할 수 있다. 거듭 말하지만 스마트 신뢰 확보를 위해서는 도덕적 밀도_{사회구성원간의 상호작용 밀도}를 증가시켜 낯선 사람에 대한 수용, 문화적·정치적 차이를 인정해야 한다. 소통이 원활한 구조로 신속히 확대될 것이기 때문이다.

또한 새로운 관계의 형성에 대응하기 위한 스마트 시대의 인간상은 조화롭게 연결될 수 있는 사람이다. 지식정보로 무장된 이러한 사회를 이끌어 갈 주도세력은 창의적이고 개방적인 인재들이다. 그리고 그들이 활동배경으로 쓸 가치는 유연, 창의, 인간 중심이다. 이러한 스마트 파워는 세상의 변화와 자기 자신의 중심에서 어떻게 연결고리를 가지고, 세상에 어떤 부가가치를 창출하는가에 따라서 커지거나 작아질 것이다.

나아가 새로운 가능성이 열리는 가상현실, 인공지능, 프로슈머, 바이오 경제에도 주목해야 한다. 또한 주요가치의 변화에 적응하기 위해 드림소사

문화예술과 현대사회 그 아름다운 공진화

스마트 문화예술 리터러시

스마트 기술이 가깝게 다가오므로 문화예술 관객은 프로슈머로 더 쉽게 변화할 것이다. 관객은 이제 주체이자 대상이며, 관람객이자 행위자로 바뀐다. 따라서 높은 향유 능력을 가진 소비자들이 창작자의 수준에 영향을 미치며, 질 높은 문화예술의 존재 또한 소비자의 향유 능력을 함께 높이게 될 것이다.

이러한 좋은 여건에서 정작 중요한 것은 스마트 문화예술 리터러시이다. 적극적인 관심과 활용으로 효용가치를 높여야 하므로 이에 대한 학습이 필요하다. 우선 첨단기술 특히 디지털 최신기술의 동향에 대하여 관심을 가지고 지식을 쌓아야 한다. 기술구조나 원리에 대한 전문적인 이해가 필요한 것은 아니다. 단지 작동과 활용지식을 자기화하고 필요한 부분을 좀 더 체계적으로 습득하면 된다. 나아가 지적 재산권과 관련된 활용 및 보호지식을 학습해야 한다. 콘텐츠 개발이나 창작자의 경우라면 다양성에 대한 포용력, 창의적인 새로운 표현수법, 국제적인 콘텐츠 창조 능력 등을 갖추어야 경쟁력있는 스마트 인재가 될 것이다.

특히 콘텐츠 보호를 위해 콘텐츠 매니지먼트 담당 프로듀서, 콘텐츠 기업 경영자와 같은 콘텐츠 지적 재산 관련 보호 및 활용이 가능해야 한다. 곧 이러한 콘텐츠 전문인재가 왕인 세상이 오기 때문이다.

이어티, 하이컨셉 하이터치 개념에 익숙해지도록 학습 과정이 필요할 것이다. 이러한 것들은 모두 다 문화예술의 겉넓이 안에 있으며, 스마트 사회의 특징인 융합대상에 포함된다.

8장.. 문화영토의 재구성

젊은이들에게는 이제 전 세계가 똑같구나 하는 생각이 들었습니다.

—스티브 잡스, 자서전

1. 노노드(KnowNode)의 시대

농업시대나 산업시대에는 문화교류가 그리 원활한 편이 아니었기 때문에 문화영토도 비교적 한정적이었다. 당시에는 교통통신이 발달되지 않아서 지식정보의 습득이나 활용이 경쟁력 바로 그 자체였다. 정보습득의 기회를 마련하는 데 경제 여건이나 권력이 거의 절대적이었고, 습득된 정보는 또 그 권력을 유지하는 데 도움이 되었다. 그래서 정보, 돈, 권력의 편중이 지속되고 편차가 심해졌다.

문화예술교류도 이와 같은 맥락에서 제한적이고 격차가 불가피했다. 그래서 이 시대에는 무엇보다 노하우KnowHow가 중요했고 문화교류나 지식정보의 수집과 축적이 무엇보다 큰 과제였다. 그러나 후기산업시대 또는 지식정보시대에 들어오면서 여건은 많이 달라졌다. 교통통신수단의 발달로 지식정보의 편중은 상당 부분 해소되었다. 지식정보의 습득 그 자체보다는

지식정보가 어디에 집중되어 있는지가 중요해졌다. 그래서 노하우보다는 노웨어KnowWhere에 주목하게 되었다. 지식정보의 분석 방법이나 활용은 이미 기술적으로 발달·보편화되어 버려서 더 이상 문제가 되지 않았다.

지금 현대사회는 국제화와 정보화가 빠르게 진행되고 있다. 방대한 지식정보를 누구나 실시간으로 활용 가능하게 되었고, 사회는 시간과 공간의 압축적 발전을 이루고 있다. 지식정보는 양, 질, 축적, 활용에 이제 거의 격차가 없고, 누구나 언제 어디서나 골고루 활용되고 있다. 그래서 노하우나 노웨어는 더 이상 부나 권력으로 연결되지 않는다. 다시 말하면 지식정보의 축적 기술, 지식정보의 소재 파악은 더 이상 필수요소가 되지 못하였다. 그렇다면 이제 이 시점에서 중요한 것은 무엇인가?

바로 지식정보의 흐름과 교착점을 파악하고 활용하는 것이다. 노플로우KnowFlow와 노노드KnowNode가 핵심인 세상이 된 것이다. 구체적으로 말하면 노하우 시대를 뛰어넘는 노플로우 시대가 되면서 지식정보의 이동과 문화교류를 파악하는 것이 반드시 필요해진 것이다. 또한 노웨어 시대를 넘어 노노드 시대가 되면서 지식정보와 문화예술이 모여 있는 결절지, 연결점, 집약지, 길목을 잘 아는 것이 중요해졌다.

비교하자면 산업화시대에는 개미처럼 부지런히 발품을 팔고 피땀 흘려 물어 나르며 부를 축적하는 것이 현명한 방법이었다. 그러나 고도지식정보의 국제화 사회에서는 거미처럼 연결망을 잘 만들어 충분히 파악하고 그 길목을 지키면서 지혜롭게 먹거리를 거두어들이는 것이 중요하다. 노노드는 이처럼 온오프라인에서 문화교류와 분배를 재구성하고, 문화영토를 재구성하는 지혜를 제공한다.

이제 세계는 정보화, 글로벌화, 지방화를 동시에 누리며 지식정보와 문화교류의 노노드를 확보하기 위해 다투고 있다.

167

2. 글로벌 교류

현대사회에서 교통, 철도, 통신 등 국가기간산업의 사회자본은 유형 네트워크로서 사회순환에 활력을 불어넣는 데 꼭 필요하다. 한편, 이에 못지 않게 중요한 무형자산이자 무형 네트워크로서의 문화예술도 사회순환을 보다 의미있게 역동적으로 전개할 수 있게 해 준다.

1) 진화에서 문화교류로

교통통신 발달 이전에는 일정 지역 안에서 문화예술이 스스로 발전하면서 자연스럽게 진화하여 자리매김하였다. 개념적으로 문화란 좋고 나쁨, 수준의 높고 낮음이 없다. 있는 모습 그대로를 문화라고 보기 때문에 자연스런 변화 그 자체를 문화발전으로 받아들였다. 따라서 문화예술의 정체성이 중요하고 단일민족문화라고 하는 것은 자랑스러운 전통이었다.

이처럼 농경정착 시대, 전근대화 시절에는 지리적인 문화영토가 절대적으로 중요했다. 사회가 개방적이지 못했기 때문에 문화예술교류는 기껏해야 강대국 중심의 일방적인 문화전달뿐이었다. 강력한 국가들이 국가정체성과 상징을 갖추기 위해 역사가 긴 문화국가들의 문화예술품을 전리품으로 가져다 자기문화화하려 애쓰는 것도 이런 점에서 스스로 자기정당화 하였다.

한편, 약소국가들은 문화교류를 제국주의의 피해라고 보고, 문화예술의 발달과 침략 부분을 구분하여 자기논리로 방어해 왔다. 이렇듯 산업화시대 이전의 진화주의는 역사의 흐름으로 문화발전을 살펴보고, 현재 있는 모습을 중시하면서 발전논리를 활용한다는 점이 특징이다.

산업화 시절을 거치면서 문화는 유입과 교류를 통해서 발전하는 것으로

인식되었다. 이른바 문화전파주의의 입장이다. 문화는 지리공간적 소통이 기본 속성이다. 인적교류로 문화예술을 학습하고, 유입된 문화예술이 기존 문화예술에 영향을 미치면서 새롭게 발전되는 것이다. 이 시대는 개방사회적 관점에서의 문화정체성보다는 문화창조성을 더 중시하는 입장에서 문화의 발전을 이해했다. 물론 산업화 이전에도 유럽의 그랜드 투어grand tour, 일본에 영향을 미친

그랜드 투어
17세기 중반부터 19세기 초반까지 유럽의 상류층 자녀들 사이에서 유행한 여행으로 주로 고대 그리스 로마의 유적지와 르네상스를 꽃피운 이탈리아, 예법의 도시 파리를 필수 코스로 여행하였다.

조선 도자기예술, 신사유람단, 유학 체험 등은 관련 국가들 간의 문화유입의 통로가 되었다. 근대를 거쳐 현대에 이르러서는 기술력 중심 사회의 문화가 활발하게 이동하면서 문화교류가 더욱 확산된 것이다.

　그런데 오랜 역사를 거치고, 급격한 사회변동을 겪으면서 문화발전에 대하여 다시금 생각하게 되었다. 진화와 교류가 모두 함께 문화 발달에 크게 영향을 미친다는 사실이 경험적으로 확인되고 있다. 이른바 '진화주의'와 랠프 린톤Ralph Linton 미국학자 1983~1953의 '전파주의'라고 하는 두 관점을 균형 있게 조화시켜 보아야 한다. 이는 소위 '통합주의' 전략에 따라 문화발전이 이루어진다는 것이다. 생각해 보면, 문화는 공간 환경의 영향과 교류를 거치면서 발전해 왔다. 시회골격사회생활의 구성과 활동이나 역사는 이러한 문화발전의 바탕 위에서 틀을 갖춘다. 사람들의 가치관, 정신문화적인 틀, 다문화 소통은 통합주의적 관점에서 접근해야 진정한 문화발전을 이룰 수 있다.

2) 교류와 문화발전

그동안 문화교류란 물리적 장소를 벗어난 새로운 문화가 유입되어 흘러 들어와서 새로운 문화영토를 만들어 가는 것으로 생각했었다. 그러나 정보 통신과 교통의 발달로 글로벌화가 진행되면서, 문화교류는 단지 '지리 공간' 문제가 아닌 '소통 공간'의 문제로 바뀌었다. 다시 말하면 소통의 속도 와 함께 문화영토를 인식하는 개념인 것이다.

결국 문화교류를 바탕으로 발전하는 문화예술은 공간과 시간을 엮어 변 화된다. 이에 따라 인간의 거리감도 재구성된다. 모든 문화교류가 이제 참 여와 소통의 관점에서 파악된다. 장소 특정성의 의미가 점차 사라지게 된 것이다.

현대사회에 들어와서 이와 같은 예술교류는 특히 풍성해지고 있다. 예술 교류라는 것은 문화예술작품이나 관련 인사들이 서로 만나 영향을 주고 받 는 과정이다. 주로 사람끼리 교류하는 데서 출발하는데 아무래도 예술가, 학자, 전문가, 단체들이 그 주체가 된다. 사회에서 인적교류의 기회가 늘 어나면 또 다른 사회문화적 기회도 늘어난다. 방문교류나 초청교류에 사람 들이 먼저 반응을 보이고, 점차 물질적, 사회경제적 변화로 이어진다.

역사적으로 교통 나들목에서 문화가 먼저 발달하고, 문명사회가 싹튼 것 도 이처럼 문화교류의 기회가 많았기 때문이다. 마치 물이 흘러가듯이 새 로운 곳으로 문화가 흘러가면서, 새로운 문화 공간으로 넓혀지고, 더 큰 시장과 새 기회가 생기게 된다. 이런 과정을 거쳐 사회가 보다 활기차게 되 고, 문화예술 아닌 다른 분야에서도 그 영향이 확산된다.

문화예술교류에 있어서 예술가의 역할은 매우 중요하다. 예술가는 교류 활동에 기본적으로 자신의 예술성이나 예술철학을 반영한다. 또한 그가 살 고 있는 사회를 반영하는 감성을 지니고 있다. 따라서 예술가의 작품이나

170

교류 활동은 사람들 사이의 관계를 친밀하게 하는 매개 수단으로서의 역할을 한다. 이른바 '친밀권역'이 형성되는 것이다.

무엇보다도 문화교류는 문화의 다양성을 높이는 데 도움을 준다. 문화예술에서 다양성이라고 하는 것은 창조력을 높이는 결정적 요소가 되기 때문에 무척 중요하다. 현대사회는 자체적인 발전으로 다양성을 확보하면서, 동시에 교류를 통해 더 폭넓은 여러 방식의 문화예술이 꽃필 기회를 가진다. 뿐만 아니라 이주자를 통해 형성된 문화적 다양성은 사회 창조성을 넓히고 노노드를 구축하는 데 기여할 것이다.

예술교류는 무대예술 공연음악, 드라마, 무용, 비영리단체의 모임, 미술관과 박물관의 전시, 전문가의 강연 같은 방식으로 이루어진다. 공식·비공식적으로 문학, 미술, 음악, 무용 등 순수예술은 물론 음식, 패션, 언어 등에서도 폭넓게 교류가 이루어지고 있다. 교류의 방법은 대관 기획, 기획전, 전시교류 등 다양하다. 공연교류는 특별한 계기성 행사 때 초빙을 하고 방문하는 형태로 젊은 층이 많이 참여한다. 공동제작으로 생긴 교류, 외국에서 경비를 지원하는 초청의 경우 대개 많은 비용과 시간이 걸리지만 그에 못지않게 그 효과는 크다.

문화예술교류가 많아지면 예술애호가들은 감상의 기회가 풍성해지고, 사회는 새로움에 힘입어 활기차게 된다. 또한 교류 기회가 있을 때마다 전시회와 품평회를 함께 열고, 자국 상품 선전과도 연결시켜 나라의 이미지를 만들어 가는 부수적인 효과도 거둔다.

문화예술교류에서 생겨나는 부가효과가 이처럼 커지자 예술가나 전문가 위에도 많은 주체들이 문화예술교류에 나서고 있다. 정부 관련 부처, 공공단체, 민간 비영리단체 등이 협력하여 문화예술교류를 넓히고 있다. 이를 통해 다양한 효과를 거두고 있어서 이제 문화교류는 종합적인 국가정책의 차원에서 이루어지고 있다.

171

3) 국가 초월 지역 네트워크

오늘날 현대사회의 문화예술은 전 세계 많은 국가들에 영향을 미치고, 전 지구적인 현상으로 뻗어 나가는 글로벌화 현상을 기본으로 한다. 문화를 인류학 관점에서 연구하는 이들은 문화가 세계적으로 교류되면서 문화적 동질화와 함께 이질화가 생기고, 이들 사이에 긴장이 늘어나는 것에 주목한다.

대개 문화라고 하는 것은 새로운 것들이 서로 만나 창조되고 또한 교류되면서 발전한다. 여기에서 문화 간 긴장이 싹튼다. 이에 따라 지방의 문화 또는 특정 지역의 문화가 글로벌화에 저항, 흡수, 희생될 수도 있다. 그런 반면에 지역 문화가 전 세계적으로 확산될 가능성도 많다. 지나치게 경계하며 소극적인 피해의식을 가지고 볼 필요는 없다. 국토권역을 초월하는 지역문화의 글로벌화가 사회에 미치는 긍정적인 영향은 얼마든지 생길 여지가 많다.

유네스코의 창조도시 네트워크 홍보 브로슈어 http://portal.unesco.org

문화예술과 현대사회 그 아름다운 공진화

글로벌화가 지역사회의 발전에 미치는 영향은 이론적으로 사회진화론의 관점에서 볼 수 있다. 사회진화론은 문화가 한 방향에서 흐르면서 적응과 돌연변이를 통해 보다 세련된 형태로 변화해 간다는 것이다. 물론 이와 반대되는 입장에서 세계문화권은 어차피 하나의 공동체 속에서 움직이는 것으로 볼 수도 있다. 또한 기본적으로 공동체 실체에 영향을 주거나 또는 영향이 없이 제각기 움직이는 경우도 있다고 본다.

어떤 입장이든 이제 문화예술은 아무리 지역성을 지닌다 해도 국가 단위나 영토 개념을 뛰어넘어 무한확대될 수 있다. 예를 들면, 백남준의 예술세계는 국제화된 새 기술에 아시아적 정신문화를 담아 보여 주면서 동양과 서양을 하나의 예술 속에서 통합시켰다. 이러한 문화통합은 각종 미디어와 정보통신 발달에 따라 글로벌하게 전개된다.

글로벌화와 지역화가 동시에 일어나는 현상을 학자들은 글로컬현상glocalization이라고 부른다. 이는 지역사회에 복잡한 영향을 미친다. 이러한 환경에서 지역사회에서는 나름대로 중심이 되는 선도예술leading art이 생겨나는데, 이는 지역의 문화적 특징을 이끌어 가는 것에 도움을 준다. 글로벌 시대와 지방문화시대가 만나면서 지역사회에는 다양하고 개성있는 문화가 꽃피고 있다. 지역예술은 바로 이러한 측면에서 소외지역사회의 주민들이 가진 납세자로서의 문화 향유권을 향상시키는 데 복지 차원에서 기여한다.

오늘날 대부분의 지역사회들은 문화적 인프라를 훌륭하게 갖추고 있다. 지역사회의 젊은 예술가들의 창작 활동에 도움을 주며, 주민들도 참여체험 기회를 즐기고 있다. 지방정치에서도 이제 문화예술이 이슈가 된다. 지역 내 문화자원과 관계없이 외부에서 주도적으로 문화예술을 이슈화시켜 지역에 뿌리내리는 사례도 많다. 생활문화공동체 사업은 이런 점에서 성공적이다. 이는 외지의 문화단체들이 프로그램을 만들어 적정한 지역에 이식시키는 전문가 중심의 외부주도적 지역문화발전의 사례들이다.

클러스터로 지역문화특화

더구나 각 지역은 지역문화예술을 활용하여 사회경제적 성과를 기대하면서 클러스터를 만들어 특화시켜 가고 있다. 예를 들면, 경기도 이천의 도자기 클러스터, 청주의 공예 클러스터 등은 지역 전통 산업에 기반을 두고 문화예술을 발전시켜 가고 있다. 전 세계적으로 지역특화 클러스터의 성공 사례는 많다. 지방정부는 중앙정부와 협력하기 위해 대응교부 시스템 matching grant system을 만들어 문화재정을 확대시키면서 사업을 추진하고 있다. 이렇듯 지역은 다양한 문화예술 사업들을 다양한 방법으로 조성하고 있다.

그런 과정을 거치면서 이제 지역문화는 국내 대표를 넘어 글로벌 경쟁력을 갖추어 가고 있다. 지역의 수많은 국제페스티벌들이나 지역에서 열리는 엑스포 등이 이러한 발돋움이다. 물론 성공 여부는 또 다른 판단이다. 이처럼 지역사회는 문화예술 활동을 글로벌 수준으로 충분히 끌어올려야 비로소 문화의 국제교류와 문화를 통한 지역활성화를 이룰 수 있을 것이다. 또한 지역문화의 글로벌화는 교류나 자매도시 연결방식으로도 늘어나고 있다. 적절한 프로그램이나 전략으로 글로벌 문화예술을 지역 단위에서 쉽게 향유하고 체험하게 된 것이다.

나아가 지역은 나름대로 특유한 방식으로 문화예술을 산업으로 자리매김하고 있다. 이탈리아는 이런 문제에 대해서 문화협동조합의 방식을 추진하고 있다. 이는 문화재 보수, 인쇄, TV프로그램, 극단 등의 조합 형식을 지역에서 성공적으로 운영하고 있는 방식으로서 새로운 본보기로 대두되고 있다. 특히 아방가르드적인 도시로서 볼로냐 지역은 협동조합방식을 이용하여 지역사회의 문화와 경제가 꽃핀 곳으로 유명하다. 문화, 기술, 사회적 신뢰에 기반하여 클러스터화된 제3섹터 방식의 운용 전략을 펼치는데, 오래된 문화 산업, 실크 산업 분야의 글로벌화를 주목할 만하다.

3. 다인종 다문화

1) 문화적 공생

　다문화 사회는 다인종 사회에서 시작된다. 사회에 인적교류가 늘어나고, 외국인 노동자나 국제결혼으로 인한 정착자가 증가하면서 사회가 다문화인들로 구성되고 있다. 이제 다문화 사회로 바뀌는 것은 필연인데, 이를 어떻게 보고 받아들일 것인가?

　다문화 사회를 중시하는 가치관을 다문화주의multiculturalism라고 한다. 다문화주의란 사회에서 다른 문화권 출신이라는 이유로 차별하지 않고, 서로 존중하고 공존하는 방안을 모색하는 것이다. 다양하고 이질적인 문화배경이 사회 발전에 긍정적으로 투입될 수 있다고 받아들이는 관점이다. 이는 결국 한 사회에서 여러 문화가 공존하는 것을 옳다고 보고 긍정적인 점을 보다 적극적으로 평가한다는 것이다. 이러한 갈등은 다문화주의를 일찍부터 경험한 서양에서 이민자와 원주민들의 갈등을 해결하기 위한 노력으로 시작되었다. 즉 이민자들의 다양한 문화를 이해하려는 시도였다.

　색다름과 호기심이 생활에 녹아들면서 공존, 공생하려는 노력은 다문화를 이해하게 한다. 예를 들면, 미국 LA폭동1990으로 한때 한국인과 흑인들 간 갈등이 격화되었고 사회 분위기가 험악했었다. 그 뒤 우리는 국력신장과 더불어 민족 간 이해를 높이려는 노력을 지속적으로 펼쳤다. 그 결과 현재는 상호공존을 통해 문화차이를 생활 속에서 함께 녹여 내고 있다.

　이러한 다문화주의를 자연스럽게 받아들이는 사회를 다문화 사회multicultural society라고 한다. 다문화 사회는 서로의 문화적 차이를 인정하며 한 사회에서 더불어 살아가는 관계이다. 또 그러한 것을 국가정책으로 추진하고 있는 나라를 다문화 국가라고 한다.

175

다문화 사회의 발전 과정은 다민족국가인 호주, 캐나다에서 볼 수 있다. 이민, 난민, 외국인 노동자, 국제결혼으로 구성된 사회에서 자연스럽게 실리적 수요로 싹튼 것이다. 실제로 이 나라들은 다문화를 국가정책으로 받아들인다. 캐나다는 두 개의 언어정책과 다문화주의법1988을 공식적인 국가정책으로 추진하고 있다. 미국도 주 정부 예술지원기관들이 다문화주의에 따른 다양한 소그룹의 문화 활동에 대한 지원을 점차 늘리고 있다.

다문화 문화예술

다문화 사회의 문화예술이 가지는 의의, 문화예술발전에 미치는 영향은 사회 발전에도 중요하다. 다문화 사회에서 다른 문화에 대한 관심이 커지고 이를 이해하기 위해 애쓰다 보면 문화교류가 자연스럽게 활성화된다. 다른 문화에 관련된 사회문화 활동도 더욱 증폭되어 양적으로 늘어나 접촉 기회가 생겨난다. 또한, 다른 문화를 소재로 하는 문화예술도 다양화되기 마련이다.

다문화 사회에서는 문화를 바탕으로 하는 평화적 공생을 위해서 문화단체를 중심으로 문화확산 전략을 펼친다. 초기 단계에는 다문화 가정에게 문화이해를 위하여 교육을 실시하는 것에 우선을 둔다. 문화정체성에 대한 이해를 높이려면 자국문화를 의도적이고 일방적으로 심어 주려고 애쓰기보다는 이해하고 포용하려는 태도를 갖추어

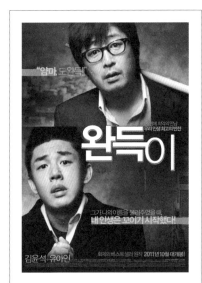
영화〈완득이〉
다문화 가정의 주변 이야기를 다룬 작품이다.

야 한다. 다른 문화에 대한 존중, 이해, 통합의 순서로 발전시켜 나가는 것이다.

나라 간 문화예술의 장벽을 허물고 공생하는 데 가장 바람직한 것은 그 나라의 예술을 학습하면서 그 나라를 이해하는 방식의 학습과 교류이다. 다문화 교육을 위해서는 확고한 문화예술 교육철학을 가져야 한다. 우선 교육과정에 다양한 문화 요소들을 포함시켜 스스로 다양한 문화에 대한 관점을 가지도록 도와줘야 한다. 다문화 교육은 소수 대상의 특별 프로그램이 아니다. 국민 모두에게 다문화 사회를 살아가는 '책임있는 시민'으로 활동하는 태도와 지식을 제공해야 한다. 특히 대중매체가 미치는 영향이 크므로 대중매체를 통해 문화적 다양성을 이해하도록 프로그램에 신중해야 한다.

2) 이해 프로그램

다문화와 사회문화적 정체성의 관계에 대해 오해하는 견해가 많다. 즉, 다문화 사회로 발전하면 국가의 문화정체성은 흐트러지는가? 문화정체성 침해에 대하여 어떤 관점을 가져야 하는가?

문화정체성은 일정한 지리적 공간에서 풍토, 산업, 문화 등을 특색있게 강화하고 발굴하는 것을 말한다. 따라서 지역문화 정체성이라고 하면 지역의 문화적 개성을 추구하고 독자성을 확립하는 것을 말한다. 이로써 문화의 공동체 의식이 발생하는 것을 당연하게 받아들인다. 물론 여기에서 다문화 충돌이 생겨날 수 있다. 그러나 지역사회에서는 이러한 문화정체성을 지키면서, 새로운 문화를 받아들여 지역문화를 재생산하고 개성있게 꾸려가는 것을 중요하게 생각한다.

프랑스 남부 마르세유는 오랜 독자적 문화와 정신을 지켜 오고 있는 도

시이다. 그런데 산업 쇠퇴에 따라 인구공동화가 발생하고, 외국인들이 이주해 오면서 다문화 공생 도시로 발전했다. 그 뒤, 다양한 측면에서 다문화 도시화를 위한 노력을 펼쳤고 그 과정에서 정부의 지원에 힘입어 큰 예술도시로 발전해 가는 데 성공했다. 그러나 정체성의 문제는 전혀 언급되지 않는다.

4. 문화영토의 확산, 한류

1) 문화가치의 확산

글로벌 시대에는 사람, 자본, 정보의 이동이 쉽고 그 기회가 양적으로 많아진다. 그러나 양적인 팽창만으로 교류효과를 기대하기는 어렵다. 다양한 문화주체들이 협조하고 참여하는 기획에 의해서 각자의 자원을 최대한 나눌 수 있다. 글로벌 시대의 문화교류는 사회전체를 통합하고 재구성하는 과정이 자연스러워야 한다. 그래야 질적 수준이 보장되는 결과에 이르게 된다. 우리나라는 월드컵2002으로 개방이 봇물처럼 터져 다양한 분야에서 교류가 이루어졌고, 국가 전체적으로 수많은 기회를 가지게 되었다.

오늘날 세계문화예술의 조류는 아시아로 이동하고 있다. 문화예술의 중심이 서구에서 벗어나고, 브랜드 창출도 아시아 시장을 주목한다. 이에 따라 앞으로는 세계문화예술의 중심이 아시아로 넘어올 것으로 예상되고 있다. 대중문화는 특히 시장을 따라가는 특성이 뚜렷한데 소비자가 가장 많은 아시아 사회의 취향에 자연스럽게 맞추어지고 있다는 것이다. 글로벌화의 문화적 이점을 아시아 시장에서 먼저 누릴 수 있을 것이다.

K-pop의 확산

이러한 맥락에서 한류 현상은 우리나라 대중예술이 문화영토를 재구성하는 대표적인 모습이다. 일본 대중문화를 개방할 때1998, 일본 문화가 우리 시장을 침식할 것을 우려했었다. 그러나 오히려 아시아 대중문화라는 큰 틀 안에서 우리 문화가 인근 국가로 퍼져나가는 계기가 되었다. 아시아 시장의 문화영토 확충의 교두보를 일본에서 구축한 것이다.

그 뒤 드라마, 영화라는 장르에서 우리 문화예술은 새롭게 인식되었다. 수요의 증가에 맞추어 기획사들은 더 적극적인 전략으로 문화확산에 나서 문화영토가 넓혀지게 되었고, 이것이 한류로 이어졌다. 한류는 처음 드라마나 영화의 수출만으로 문화영토 확장의 문을 열었다. 그리고 급기야 자생적 글로벌 문화로 발전되기에 이르렀다. 그 배경에는 기획사의 훌륭한 프로듀싱 기법이 있었다. 잠시 침체되는 듯하던 한류가 K-pop이라는 이름으로 다시 발전하는 데 기여한 것은 ICT기반의 유튜브 커뮤니티였다. 오프라인상에서 소극적으로 시작된 한류는 온라인으로 옮겨가면서 더 글로벌화되고 다양화되었다. 문화교류의 차원을 넘어 문화발전을 이룩한 것이다. 싸이 열풍과 같은 한류의 저변에는 노노드 시대의 정보 네트워크와 인터넷 플랫폼의 적절한 활용이 있어 성공한 것으로 평가된다.

"K-pop은 여러 차원의 융합결과로 나온 것이다. K-pop은 가수들의 노래, 춤, 의상, 이미지, 매너, 언어, 건강 관리 등이 잘 융합되어 있다. 또한 미국, 일본, 중국 등 여러 나라의 해당 분야 최고 전문가들의 노하우도 융합되어 있다. 그 뿌리에는 한국 특유의 융합문화가 있다."

경제학자, 송병락 교수의 말이다.

179

미국이나 유럽의 팝 음악이 아시아를 주름잡던 시절이 끝나고, 한류스타들의 댄싱뮤직으로 뒤바뀐 결과를 어떻게 볼 것인가? 이러한 현상은 문화예술이 가지는 소통가치 면에서 봤을 때 우리나라의 문화국가 이미지나 경제성장에 어울리는 역동적 국가 이미지를 만드는 것에 크게 기여했다. 현지인들과의 사회관계자본을 구축하는 데 있어서도 서로 많은 도움이 되었다. 나아가 한류 관광객이라 불리는 관광객의 부가가치를 넓히고, 우리나라의 다른 산업에까지 많은 영향을 미치고 있다.

국가 브랜드나 문화국가 이미지를 높이려고 오랫동안 정부외교 차원에서 노력해 왔지만 이러한 정도에는 이르지 못했다. 물론 K-pop은 소수 마니아층의 열광에 불과하다는 말도 있다. 비록 그렇다 하더라도 우리가 특정 부분에서 아시아를 넘어 유럽에까지 이토록 글로벌한 영향을 미친 적이 있었는가? 다름 아닌 바로 '예술의 힘'으로 이루었다는 점에서 우리 문화예술의 사회적 가치를 제대로 평가받아야 한다.

그렇다면 한류 성공의 직접적인 계기는 무엇인가? 그동안 한류의 확산은 각각 다른 내용으로 주된 역할들이 있었다. 초창기 한류의 흐름은 드라

오프라인 공연장에서 환호하는 온라인 디지털 한류소비자들

마을 중심으로 한 자생적 팬덤이 이끌어 갔다. 그런데 최근의 K-pop 중심의 한류 열풍은 기획사들의 프로듀싱 시스템이 훌륭한 역할을 했다. 싸이의 〈강남스타일〉은 미국의 아이튠즈와 빌보드차트, 영국 오피셜 UK싱글차트에서 상위 순위로 고공행진을 이어 갔다. 싸이의 이러한 현상에서 보듯이 유튜브와 국제기획사의 역할이 체계적으로 온라인과 오프라인을 넘나들며 네트워크화된 청중networked audience을 휘몰이하고 있음을 알 수 있다.

결국 한류는 플랫폼과 매스컴을 활용하여 대중문화화로 유도한 교류 방식이 주효한 결과였다. 이러한 전략에 대해서는 사회적 입장과 문화적 입장이 일부 대립되기도 한다. 또한 한류가 한국의 정체성이 있는 문화 활동인가에 대해서도 논란이 있다. 그러나 구태여 정체성과 관련지을 이유가 없이 각국의 장점을 골라 융합시킨 엔터테인먼트라는 점에서 이해하면 된다. 운동선수를 키우듯이 스타를 제조해 내는 기획사의 양성 방법에 관해서는 스타의 개성을 존중하고 창의성이 떨어지지 않도록 개선해야 할 것이라는 점에 의견이 모아진다.

UCC형식의 교류 방식은 시대적 장점이며 문화정보 선진국가로서 이를 적절하게 활용한 장점을 살리되, 오프라인상에서의 상품판매나 수익구조 배분에서 불이익을 받지 않도록 개선해야 할 것이다. 한류가 아이돌 또래 문화의 한 모습에 불과하다는 지적도 있다. 이러한 사실은 불가피하지만 팬덤 수준을 넘어서 지속 발전하도록 다양한 콘텐츠를 개발하는 것이 타당하다. 한류에 대한 팬덤은 유튜브나 인터넷과 흐름을 같이하고 있다. 따라서 클라우드 컴퓨팅이 보편화되면서 한류에 디지털 영향이 더해질 것이다.

이제 한류가 스스로 확대재생산이 가능한 수준에서 계속 펼쳐질 것인지에 대한 관심이 많다. 디지털 컨버전스의 새로운 수요에 어떻게 맞추어 가며, 기존의 한류 전략은 여전히 유효할 것인가? 또한 문화교류와 관련하여 한류가 얼마나 성과를 거둘 것인가? 이와 함께 예술경영과 관련하여 몇 가

지 논란거리도 생겨나고 있다. 이제는 한류를 새로 보아야 한다.

　이제 이러한 대중문화 분야를 뛰어넘는 새로운 분야에서도 K-pop과 같은 글로벌 수요가 늘어날 수도 있다. 이미 스포츠나 순수예술에서 우리의 예술영재들이 가능성을 보이고 있다. 영화, 드라마, 게임과 같은 분야 외에 음식, 정신문화의 콘텐츠에서도 세계적인 독창성이 돋보이고 있다.

9장.. 생산하는 소비자

나의 관점에서 보면 '문화소비자'란 클래식 음악을 듣고, 콘서트, 연극, 오페라, 댄스리사이틀 혹은 예술영화를 감상하고, 미술관이나 갤러리 등을 방문하는 사람, 혹은 예술에 관심을 불러일으키는 책의 독자라고 자의적으로 정의한다. 또한 프로든 아마추어든 우리가 보통 예술 활동이라고 부르는 것에 참가하는 사람들을 포함한다.

…문화소비자는 대개 젊은 층이고 경제적으로 여유가 있고, 학력이 높은 사람들이다. 또한 가족이 전문직인 경우가 많으며, 지리적으로 자주 이동하는 사람들이다.

앨빈 토플러는 그의 저서『문화소비자』(The Culture Consumers)에서 현대사회 문화소비자의 특징을 이 같이 파악하고 있다.

1. 문화폭발시대

예술은 그 갈래가 세분화되면서 사회 여러 분야에 영향을 미치고, 점차 대중화의 길로 간다. 이에 따라 사회 전반에 문화예술 의식이 확장되고 사회적 순환이 이루어진다.

그 확산 과정과 모습을 보면, 우선 문화예술 활동에 참가하는 기회가 늘

183

어나면서 동시에 활동의 장이 많이 마련된다. 사람, 작품에 대한 교류와 접촉, 경험이 증가하고 거래가 이루어지는 것이다.

"문화는 폭발이다."

오카모토 타로_{일본 화가 1911~1996}는 문화소비 폭증 현상에 대해 이렇게 말한다. 그의 말처럼, 이 같은 문화소비 증가에 따라 개인 소비자가 적극적으로 관심을 보이게 되면, 그야말로 문화참여 폭발cultural explosion로 이어지는 사회 현상이 나타난다.

관심집단이 늘어나면 문화예술단체의 활성화와 자발적 활동도 함께 많아진다. 이렇게 되어 문화단체의 '자기전개적 운영'이 가능하게 된다면 매우 이상적이다. 자기전개력을 가지는 것이야말로 문화단체 활성화에 가장 중요한 필수요소이다. 나아가 문화 활동의 영역도 대중적 수요 장르에 치우치지 않고 골고루 퍼지게 된다. 문화예술가들이 소외층을 끌어안는 '착한 문화 활동', 기업의 메세나 활동 등이 함께 늘어나는 것이 그 예이다.

결국 이 같은 문화소비 폭발 현상으로 문화생산이 증가하고 이와 함께 문화사회로 가는 길목이 열린다. 자연스럽게 문화예술에 대한 창조 에너지가 승화하고, 이른바 '창조하는 소비자'가 늘어나게 된다. 사회 안에서 문화예술의 시장이 커지는 것이다.

소비 폭발에 따른 예술의 위상

대량생산 대량소비사회에서 대중들의 문화예술 소비는 어떤 의미와 위상을 가지는가. 대개 문화소비 폭발 또는 '문화예술 붐'이 일어나면, 문화예술의 질이 떨어지거나 저속화될 수 있다고 생각한다. 특히 문화 향유 능력이 없는 대중들에게 예술 활동이 넓게 퍼져 나가면 자극적이고 대중적인 곳에 쏠림이 나타난다. 또 이러한 시장 왜곡이 생겨나면 생산자도 이 쪽에 발을 들여놓게 되어 전반적으로 좋지 않은 영향을 미치는 것이 된다.

또한 문화예술 활동에서 노동집약적인 '재화의 질', 다시 말하면 문화생산에서 질의 저하로 연결될 수도 있다. 이에 대해 보몰미국 경제학자 1922~은 이른바 '보몰 질병'Baumol's disease에 따른 귀결로 이를 설명하고 있다. 문화예술 생산에 드는 비용이 매우 높아서 수익이 나지 않게 되면 예술 활동 참가자에 대한 소득분배에 영향을 미치거나 셀프서비스 등에 의해서 활동의 질이 떨어질 가능성이 있다는 것이다.

그런데 아무리 대량소비사회라고 하더라도 문화소비자들은 일반상품소비자와는 다르다. 문화예술 상품의 내재적 특성, 서비스, 소비자의 개성 등을 이해해야 한다. 흔히 예술작품을 문화산업이 생산해 내는 기성품으로 보는 경우가 있다. 대중문화 이론가들조차 소비사회의 문화예술을 규격화된 동질적인 것으로 비판한다. 문화소비자를 그저 수동적인 대중으로 간주하고, 그렇고 그런 소비자들로 본다. 그들은 수동적인 존재이며 창작자들이 보여 주는 대로 따라 움직이는 소비자 집단이므로, 획일적으로 복제된 문화와 휩쓸려 다니는 대중문화 소비 현상으로 파악한다. 그런데 잘 들여다 보면, 잠재관객 → 관객 → 열성관객으로 변하는 과정에서 소비자는 진화한다. 사회 발달과 문화의 산업화를 분명하게 파악하여 대중소비 지향적 예술의 위상을 명확히 하는 입장도 있다. 이들은 순수예술과는 구분되는 예술상품의 소비자들인 것이다.

이 같은 문화소비나 소비자 입장과 관련하여 문화소비 사회론을 보자. 문화소비가 사회적 트렌드나 유행으로 물결치며 폭발하면, 문화소비 활동들이 힘을 받게 되어 사람들이 생산논리에 휘말리지 않게 된다. 일시적인 현상에 그칠 수도 있지만 결국 그 사회는 소비논리에 따라 움직이게 되는 것이다. 그러나 일반적으로 문화생산과 소비의 경우에는 소비자가 뚜렷한 주관과 개성을 가지고 활동을 한다. 특히, 현대 대량소비사회에서 문화예술 소비는 일반상품과 달리 소비자가 뚜렷한 주관을 가지고 주체적으로 소

비한다. 바꾸어 말하면 문화소비자의 경우에는 '소비자 인격'이 비교적 분명하다는 것이다.

이러한 주관과 선호가 확고한 소비자들의 소비 활동은 양질의 생산에도 영향을 끼친다. 그러므로 문화소비 폭발로 문화예술 활동의 질적 수준이 반드시 저하될 것으로 보는 것은 지나친 편견이다. 이는 문화예술 생산자와 소비자가 서로에게 미치는 영향에 따라서 다르게 나타난다. 다시 말하면, 질이 높은 수준의 소비자 소비 활동은 창작자에게 긍정적으로 반영되고, 양질의 예술 활동을 불러일으킨다. 소비자가 향유 능력을 높이고 생산자가 양질의 활동을 펼치는 과정으로 연결된다. 이것이 각각 다른 존재가 서로 영향을 미치면서 진화하는 이른바 공진화이다.

이러한 바람직한 공진화 활동은 좀 더 구체적으로 해밀턴과 맥아더의 '진화적 안정 전략'evolutionary stable strategy을 이용하여 잘 설명할 수 있다. 이에 대해서는 이른바 '진화 게임'의 분석을 통해 검증되었다. 분석 결과에 따르면, 생산자가 최적상태에서 생산 활동을 벌이고, 소비자도 올바른 소비학습을 할 경우에는 각자가 적응 활동을 적절하게 변화시키면서 균형을 유지하고 안정적으로 진화한다는 것이다. 이 같은 고차원적인 균형이 진화적으로 안정조건을 만족시키기 위해서는 정책적으로 대응하지 않으면 안 된다.

앨빈 토플러도 그의 저서 『문화의 소비자』에서 문화소비 증가가 오히려 문화생산의 질을 높이는 것이 아닌가 하고 조심스레 말하고 있다. 그런데 결국 질이 떨어지게 되어 소비자로부터 외면당할 가능성이 있다는 것도 부연 설명하고 있다. 앨런 피콕Alan T. Peacock 영국 경제학자 1922~은 '소비자 주권론'을 바탕으로 이에 동조하고 있다. 그는 학습과 교육 투자에 의해 소비자 선호를 발전시킴으로써 예술의 수요와 공급의 공진, 사회와 예술의 공진을 가져온다고 강조하고 있다.

결국 이런 논의들을 종합해서 보면, 소비폭발 시대의 문화소비로 '문화

예술 생산과 소비의 순환적 고리'가 반드시 생기게 되고, 결국 문화예술 소비자는 예술의 지성, 감수성과 예술 정신을 감안해서 소비할 줄 알게 된다. 따라서 소비자는 물론 예술의 위상도 제자리를 잡게 된다.

2. 문화소비 트렌드

1) 소비자 행태

문화소비라는 말은 '소비'라고 하는 경제용어를 이용해서 문화현상을 표현하는 말이다. 이러한 표현에 거부감을 가지는 순수예술가들도 있다. 그렇지만 문화소비는 문화 향유, 문화 향수보다 보편적이고, 객관적이며 중립적인 뜻으로 쓰인다. 이것은 문화예술 활동에 참여하면서 공감하고 기쁨을 맛보는 향유, 만들어진 행사에 수동적으로 참가하여 맛보는 향수와는 다르다. 자발적으로 나선 것이 아니더라도 문화예술 활동에 참가한 것을 모두 포함하여 말한다.

우리 사회에는 요즘 들어 이 같은 문화소비가 늘어나고 그것이 미치는 영향이 적지 않다. 이렇게 나타나는 문화소비 폭발은 일정한 모습으로 지속되기 때문에 사회는 문화역량을 축적하는 계기가 마련되는 셈이다. 예술경영의 입장에서는 이 같은 사회특성을 반영하여 창작자 중심에서 소비자 중심으로 경영 전략을 바꾸게 된다. 문화예술정책 역시 문화소비와 생산이 공진화하는 사회가 되도록 이끌고 있다.

이런 환경에서 문화소비자들의 모습은 다양하게 나타나고 변하고 있다. 문화소비 폭발로 드러나는 사회 모습 가운데 두드러지는 것이 먼저 소비자 개개인의 욕구 변화이다. 소비자들은 예술 참여를 통해 인간의 욕구 가운

데서 가장 높은 수준인 자기실현을 이루려 한다. 그런데 이는 기본적인 생존 욕구, 생활 욕구를 실현하고 난 뒤에나 가능하다. 문화 활동에 대한 적응 또는 부적응 메커니즘이 따로 존재한다는 것이다.

이는 매슬로Maslow 미국 심리학자 1908~1970의 욕구단계설에서도 잘 나타나고 있다. 그는 인간의 욕구라는 것은 생체 유지, 안전, 사회적 존재감, 존경, 자기실현 등의 욕구가 순차적으로 단계를 밟아가면서 실현된다고 주장한다. 문화적 욕구를 실현하려면 바닥에 깔린 욕구가 우선 실현되고, 삶의 여유가 있어야 한다는 것으로 받아들일 수 있겠다. 결국 문화소비 과정에서 발달된 감성의 변화에는 삶의 질이나 모습이 투영되어 새로운 욕구로 나타나는 것이다.

또한 개인 문화소비자의 수가 늘어나고, 소비 행태가 변화한다. 문화예술 소비에 영향을 미치는 것으로 알려진 실질가처분소득, 시간, 경험은 물론이고 지식, 기술이 동반발전하면서 결국 문화예술 소비시장은 커진다. 이러한 시장환경의 변화로 창작품의 성격과 함께 사회의 예술생명력이 활기를 가지고 문화예술 순환이 빨라지게 될 것이다.

소비 폭발에 따라 특정 소비자층이 두드러질 수도 있다. 예를 들면, 40, 50대들은 시간과 비용에 여유가 있어 소비하는 데 별 문제가 되지 않은데도 불구하고 막상 문화 활동에 참여하려면 마땅한 프로그램이 없어 주저하게 된다. 이를 '소비시장의 구조적 불황'이라고 한다. 소비자 행동은 전반적으로 시간이나 죽이는 '시간소비적 문화 활동'에서 돈을 들여서라도 제대로 된 프로그램을 소비하려는 '비용소비적 문화 활동'으로 바뀌게 된다. 한때 '귀족티켓'이라고 불리며 고비용지출 특권층을 대상으로 했던 값비싼 관람권은 일종의 틈새 마케팅으로서, 문화폭발이 가져다 준 재미있는 사회현상이었다.

미시적으로는 문화소비자가 스스로 진화함을 알 수 있다. 소비 행태를

보면, 처음 소비 때는 대개 친구나 가족이 동반하는 소비 형태로 이루어지는데, 이때는 잠재적인 관객으로 볼 수 있다. 나아가 스스로 판단해서 참가하는 자발적 소비자 관객이 되고, 나중에는 스스로 즐기는 향유 단계에 이르러 열성관객으로 발전하면서 자연스럽게 향유자, 생비자, 촉매자가 된다. 웹 3.0시대에서는 이러한 참여단계별로 소비자의 역할 변화가 어떻게 이루어지는지가 소중하다. 비참여만족과 참여만족 등 의미 있는 문화예술 참여자들이 결국 프로튜어proteur나 생비자prosumer로 바뀌면서 문화의 발전에 영향을 미칠 것이다.

2) 네오필리언 트렌드 세터

혼자서 소비하면 단지 관심에 불과하다. 그러나 많은 사람이 소비하며 패턴을 이루면 트렌드가 되고, 여러 사람이 오랫동안 함께 소비하면 문화가 된다.

최근 젊은 층을 중심으로 나타나는 문화소비 폭발은 소비자가 주도적으로 조정하면서 소비하는 모습이다. 또한 인기나 여론보다도 자기 마음에 들어야 선택하는 개성주의 문화소비egonomics 특징을 나타낸다. 이들은 여럿이 함께 즐기기보나는 자신만의 공간에서 자신만의 방법으로 즐기려 한다. 이것은 1인 1티켓, N스크린과 같이 문화소비의 개인화로 나타난다.

소비 품목을 선정하는 데 있어서 늘 새로 등장한 감성적인 것만을 찾아다니는 네오필리어neophilia 인간형 소비도 새로운 특징 가운데 하나이다. 신기술로 가공한 콘텐츠 소비는 말할 것도 없고, 멀티미디어를 수단으로 하는 문화에서도 현기증이 날 정도로 빠르게 소비 패턴이 바뀐다.

그 밖에도 해설이 있는 클래식 프로그램처럼 고급문화를 대중이 알기 쉽게 펼치는 '고급문화의 대중문화화' 현상은 소비시장을 크게 확대하고 있

다. 브랜드에 열광하는 듯 하면서도 어떤 부분에서는 전혀 무관심한 노브랜드의 공존, 모든 사회 활동에 문화 끼워 넣기 등도 예술시장의 다변화를 가져오는 특징의 하나이다.

이러한 특징들은 현대사회의 문화소비에서 이미지 소비가 많은 비중을 차지한다는 점에서 나오는 경향이기도 하다. 이러한 방식의 문화소비가 일종의 트렌드로 이어지기도 하는데, 이 트렌드 세터들을 부추기는 데는 다양한 미디어의 영향이 크다.

사람들은 문화상품에 내재되어 있는 질적인 기능보다 미디어에 의해 '만들어진 이미지'에 열광하며 '따라잡기 소비'를 반복한다. 장 보드리야르프랑스 사회학자 1929~2007는 이를 흉내내기시뮬라시옹 simulation라고 부른다. 예를 들면 디즈니랜드가 미국의 문화를 대표하는 것은 미국사회의 이미지 만들기에 소비자들이 좇아가면서 소비한 결과이다. 상징적인 언어를 모두가 약속이나 한 것처럼 획일적으로 따라 사용하거나, 얼짱 스포츠 선수에 대하여 실력보다 외모에 열광하는 일들이 이러한 현상이다. 또한 방송에서는 비현실

네오필리언 소비자
새로 출시된 최신 모델 상품을 구매하기 위해 장사진을 이루고 있다.

적인 일을 진짜처럼 비추어지게 반복해서 하이퍼리얼리티hyper reality로 만들어 오늘날 문화소비의 새로운 중심축으로 자리 잡게 되기도 한다.

그런데 이러한 문화예술 소비는 생활필수품 소비와는 달리 소비자 간 격차가 매우 심하다. 경험치, 소비 시간, 경제적 여유 등 문화예술이 가지는 소비 여건 등의 특징에 따라 달라진다. 그럼에도 불구하고 국민들의 평균적인 문화소비나 문화 향유 경험은 큰 변화가 없이 이어지고 있는 것으로 나타난다. 그러나 지역, 소득 수준, 세대 사이에서는 여전히 문화소비의 격차가 보이고 있다. 각종 관람률은 특히 저소득층에서 꾸준히 증가하는데, 세대별로 보면 10대가 압도적 다수를 차지하고 있다.

이러한 통계수치가 사회적으로 어떤 의미를 가지는지 국가나 시대를 비교해서 좀 더 파악해 봐야 할 것이다. 그러나 실제 소비에 영향을 미치는 요인 중에는 여전히 시간이나 경제적인 부담이 크다는 점에서 평균수준은 그리 빨리 바뀌지 않음을 알 수 있다.

3. 창작을 이끄는 소비자

1) 창작의 질 높이는 우수소비자

문화는 사회 속에서 창작, 유통, 소비의 과정을 거치며 순환되고 발전을 거듭한다. 이른바 문화의 사회적 순환모델이다. 순환 경로를 크게 구분해 보면 창조 → 전달 → 향유로 이어진다. 그러나 향유 과정은 평가 → 축적 → 교류 → 학습 등으로 구체화된다. 그리고 마침내 재창조에 연결된다. 다시 말하면, 예술의 향유와 소비는 창조에 이르는 과정임을 알 수 있다. 창조 능력이 있고 없는가의 문제는 그다음 논의 사항이다.

문화소비자가 창조 활동에 영향을 미친다고 할 때 그 창조 성과물에만 집착하여 전문 예술 활동과 비교하는 것은 바람직하지 않다. 왜냐하면 문화예술 소비 활동은 창작의도와 작품 속에 담겨진 의미들이 소중하기 때문이다. 즉, '의미의 생산'이라는 관점에서 보아야 한다. 소비자는 재화와 서비스의 소비를 통해서 예술이 가지는 의미를 학습하고 획득한다. 그래서 전문 창작자가 아닌 일반 소비자의 의미 생산 능력은 현대교육의 중심이며 문화환경의 조성요소를 구축할 때도 빼놓을 수 없을 정도로 중요하다.

이 같은 소비자의 의미 생산 능력의 심화·확대는 현대의 대중적인 문화 생산의 관점에서 더 생각할 점이 있다. 기본적으로 대중문화가 문화소비의 대부분을 차지하고 있으나, 대중문화는 생산자와 소비자의 뿌리가 깊지 않고 오히려 더 얕다고 할 수 있다. 다시 말하면, 생산 과정이 짧고, 생산자와 소비자의 거리가 가까우며, 창작의 대상과 소재를 일상에서 구할 수 있다. 콘텐츠가 특수하거나 전문적인 것은 없다. 소비자의 전문적인 지식도 생산자와 큰 차이가 없다. 생산기술은 생산자에게 특권화되어 있으나 소비자도 쉽게 따라갈 수 있다. 그렇다면 눈썰미 있는 소비자의 경우 생산자의 창조 능력에 크게 영향을 미칠 수 있지 않겠는가?

한편, 대중예술이 아닌 순수예술에 있어서도 소비가 창작에 영향을 미칠 개연성은 매우 많다. 좋은 작품을 만드는 창작자가 소비자에게 감동과 영향을 미치는 것은 소통의 자연스러운 결과이다. 대중소비시대에는 감성상품으로서의 예술품이 소비자에게 미치는 감동도 더 멀리 퍼지고 오래 갈 것이다. 반대로 수준 높은 소비자는 감상 결과를 창작자에게 피드백하므로 창작에 영향을 미친다고 보는 입장도 있다. 창작품이 성황을 이루거나 혹은 외면받는 것은 창작자가 의도한 소통이 어느 정도나 성공을 거두었는지 가늠할 수 있는 잣대가 된다. 당연히 창작자는 다음 작품에 이러한 것들을 반영하는 등 간접적이나마 영향을 받는다고 보는 것이다. 이처럼 예술소비

자들의 요구에 따라 높은 수준의 예술이 창작되는 것을 '수요 측 요인에 의한 예술의 질 향상'이라고 한다. 창작자에게 영향을 미치는 정도는 소비가 감상 목적인지 계승 목적인지에 따라서 다르다.

감상형 소비는 단지 문화예술 향유와 기쁨을 누리기 위해 하는 소비 활동이다. 이는 작품에 대하여 사전에 충분한 지식을 가지고 취미나 체험의 형태로 소비하는 것이다. 한편 계승형 소비는 이를 배워서 직업으로 계승하려는 목적으로 소비하는 일종의 학습에 가까운 활동이다. 예술 창작이나 창작자에게 미치는 영향은 감상보다는 계승 활동의 경우가 훨씬 더 크다. 전통예술 같은 경우 도제식 학습이라면 이는 거의 절대적이다. 그리고 감상형 소비에서는 생산자와 소비자가 명확히 구분되지만, 계승형 소비에서는 구분이 안 된다. 경우에 따라 소비 활동을 하면서 생산 활동을 병행하는 수도 있어 더욱 창작에 영향을 미친다.

그런데, 문화소비자가 어떠한 과정을 거쳐 소비행동을 보이는가 하는 점은 창작자나 기획자에게 매우 중요한 판단자료가 된다. 특히 관객의 심리 변화를 감안하면서 마케팅이나 홍보를 펼칠 수 있다.

보통 소비자는 대개의 상품소비처럼 문화소비를 할 때도 소비 욕구에 대한 인식에서 출발하여 관련 정보를 찾고, 선택을 위한 대안 탐색을 거친 후 결정을 한다. 그리고 소비 후에도 적절한 행동을 추가한다. 이 소비 후에 이어지는 행동이 추가적인 예술상품의 판매, 관객수 증가, CD구입, 입소문, 생비자로의 전환 등으로 이어진다. 대안평가를 거쳐 소비하는 단계에서 구체적으로 관심을 정리하고 소비를 시도하며, 긍정적인 평가로 수용하고 확신을 가지는 이러한 과정이 창작의 질을 높이는 데 특히 중요하다.

2) 콘텐츠 생비자들

오늘날 대량생산 대량소비시대의 특징이 가장 잘 반영되고 있는 분야는 문화산업과 콘텐츠들이다. 콘텐츠 소비의 특징은 즉시성, 분명한 선호성, 신규 추종성, 생비자화로 요약할 수 있다. 언제 어디서든 적극 참여하고, 소비자이면서 생산자처럼 전문 콘텐츠를 만들고 스스로 진화한다. 자기중심의 얼리어댑터로 행동하고, 관심 없는 콘텐츠는 즉시 필터링해 버리고 접근경로도 변경한다.

이처럼 '소비자 천국'을 누리는 소비자들은 능동적이고 적극적인 소비 행동을 통해 창작자들에게 보다 실감나는 창작성과 판단할 수 있는 계기를 마련해 준다. 미디어를 통해 콘텐츠가 거래되다 보니 과거에는 직접 미디어가 제작, 필터링을 했는데 최근에는 소비자가 직접 제작, 필터링하는 세상이 되고 있다. 콘텐츠 선택도 내장된 형태embeded content format에서 스마트폰에서처럼 이용자가 통제하는 콘텐츠user controlled content format로 그 범위가 넓어지면서 보다 파격적인 소비가 보편화되고 있다. 한마디로 소비 시간, 장소, 포맷 자체를 소비자 마음대로 정하는 소비 행동으로 콘텐츠 생비자의 행동이 적극화되고 있다.

이러한 생비자들은 인터넷이 보편화된 덕분에 네트워크를 이루어서 활동하고 있다. 그에 따라 생산에 미치는 영향은 더 커지고 직접적으로 바뀌면서 마치 생산자 조직 또는 소비자 조합처럼 행동한다. 이들의 특징은 주체적이거나 중심적인 실체가 없고, 협력성이 강하며, 또한 특별한 고민이나 생각 없이 행동을 쉽게 바꾼다는 점이다.

이 때문에 콘텐츠 생산자가 어떤 방식으로 통제하거나 관리를 위한 조치를 할 수가 없다. 소비자들은 전 세계적으로 동료관계를 이루며 서로 지식을 공유하고 경험 결과를 나누며 공동체로 활동하기에 이르렀다. 더구나

194

네트워크화된 생비자
문화 활동 동호회원들이 공연을 펼치고 있다.

이런 네트워크화된 생비자 행동들은 일상다반사로 반복되면서 강력해지고 지속적으로 생산의 질을 높이고 있다. 순수예술 부분의 생비자와는 전혀 다른 모습의 콘텐츠 생비자들이 이 세상을 바꾸어 가고 있다.

소비자중심의 시대에는 이러한 소비자 행동에 대하여 사회문화적인 측면에서 바람직한 방향으로 지원할 필요가 크다. 일단 소비자 집단의 입장에서 이용하기 편하게 해 주어야 할 것이다. 또한 소비자의 권익이 침해당하거나 불편하지 않도록 법제도를 현실적으로 바꾸어야 하며, 발 빠른 소비자들이 편리하도록 기술 발달에 따라서 콘텐츠 단말의 표준화나 플랫폼 기술이 제공되어야 한다.

이미 사회현상으로 자리 잡은 이러한 모습들이 사회적 관계유지에 걸림돌이 되지 않도록 사회문화적인 기반환경을 구축해야 한다. 특히 공공적인 조건과 시장조건은 사뭇 다르기 때문에 사회적으로 문화지체가 생기지 않도록 신속하게 공진화에 근접할 수 있을 것이다.

4. 문화소비와 생산의 공진화

소비자들에 대한 예술의 입장은 사회 변화와 함께 바뀐다. 문화폭발이 일어나기 전에는 문화예술 향유가 보편화되지 않아 당연히 특수한 계층만 소비자였다. 그러다 예술시장이 확대되고 문화소비가 대중화되면서 신규 진입이 늘어났다. 문화폭발이 가져다준 문화감성의 이동이었다. 그 결과 예술가들은 소비자들과 함께 문화예술을 만들어 가게 되었다.

이처럼 문화소비자가 늘어나면서 사회적으로 문화학습의 기회가 많아졌다. 학습으로 세련된 소비자들은 더욱 진화되어 결국은 문화시장까지 영향을 미친다. 문화시장이 소비자의 수요와 함께 협동적으로 생산하지 않으면 안 되는 세상이 된 것이다.

이러한 협동은 서로 더불어 발전해야 하는 입장에서 결국 공진화를 이루게 될 것이다. 프로그램을 소비자에게 맞게 생산하게 되고, 창작 활동에 참여하는 소비자를 존중하며 의견을 반영할 것이다. '개방, 참여, 소통'이라고 하는 웹 3.0 시대의 사회환경은 더 가속화되고, 이러한 문화소비의 수급은 적절히 조절되며 발전되는 것이다. 여기서 협동적 생산 개념은 매우 중요하다. 문화발전이나 예술에 대한 제도적 접근에서 예술창작은 협업에 의해 이루어지는 협동적 활동으로 간주되기 때문이다.

결국 높은 향유 능력을 가진 소비자가 고품질의 예술생산을 불러일으켜 생산과 소비의 선순환과 공진화를 가져온다. 양질의 문화재화가 시장에 공급되면 소비자의 능력이 높아지고, 생산자의 질적 수준을 긍정적으로 자극하게 된다. 그리고 생산자는 소비자의 눈높이에 맞추기 위해 노력하여 양질의 문화예술을 생산하기에 이를 것이다.

그런데 이러한 공진화는 소비의 양적 증가만으로 저절로 이루어지는 것은 아니다. 앞에서 보았듯이 사회적 여건을 갖추어야 하고, 일정한 수준의

경영 전략이 함께 뒷받침되어야 한다. 특히 문화예술 소비자는 본질적으로 각각의 눈높이와 능력에 따라 다양하게 소비층을 형성한다. 그러므로 이른바 대량소비시대의 창작 생산과 공진화를 이루기 위해서는 경영 전략상 진화적인 안정 전략을 채택해야 한다.

더구나 공공예술과 같은 소비자 중심의 예술은 소비자와 작가의 눈높이 차이 때문에 늘 논란이 생겨난다. 이러한 점에서는 소비자인 시민과 생산자인 작가가 다 함께 토론하고 합의해야 한다. 예술이 작가의 자기과시적인 활동에 그쳐서는 안 된다. '작가도 소비자 중의 한 명'이다. 이러한 맥락에서 볼 때 대량문화소비 사회에서 작가는 고고한 예술가이면서 동시에 소비자에게 매개의 끈을 이어주는 매개자이다.

또한, 공진화가 이루어지기 위해서 '예술이라고 하는 노동'에 대하여 예술가 스스로 새로운 인식을 가져야 한다. 예술에 대한 사회적 조건의 하나로서 생산자인 문화예술 관련자creative labor들에 대한 사회의식도 새롭게 바뀌어야 한다. 자기가 좋아서 하는 일이고 스스로 선택한 저임금이므로 자기책임이라고 해서는 안 된다. 이들을 문화진흥과 예술발전을 위한 사회적 측면에서의 문화정책을 추진하는 파트너로 생각해야 한다.

이러한 문화예술 관련자 또는 사회인으로서의 예술가는 문화사업이나 예술 프로젝트를 추진할 때 다양한 사람들과 함께 일하게 된다. 프로듀서, 감독, 예술가, 큐레이터, 경영자 등이 참여자들과 각자 맡은 바를 분담한다. 여기에다 공적인 문화 활동이라면 공무원, 기업이 관련되면 기업체 직원, 비영리단체, 시민단체들이 직간접적으로 관여하면서 성과를 낸다.

그러나 안타깝게도 개인 창작보다 집단적 활동으로 창작 성과품을 마련하는 예술가들의 노동 여건은 썩 좋은 편이 아니다. 불안한 고용기간, 보험이나 사회보장 등이 일반 직종보다 불안정한 상태에서 예술노동자들의 권리는 보장되지 못한 채 '자발적 만족과 그에 따른 저임금'이라고 간주되

197

어 버린다. 예술 활동에 대한 생활보장이나 관련 제도 설계를 사회 내 다른 직종과 같이 대접하지 않는다. 언제까지나 예술이 사회실험의 하나로 이렇게 대우받을 수는 없다. 다양한 사회구성원들의 참여와 협동으로 문화시설과 단체들이 함께 만들어 가는 협력적 창조 활동으로 대우받아야 한다. 그래야 사회 속에서 예술이 스스로 지속 성장하고 발전하게 된다. '예술의 사회화'에 알맞는 '협동의 예술화'가 이루어져야 한다.

자본 논리에 포섭된 문화예술의 구제

소비와 생산의 공진화를 위해서는 몇 가지 사회적 조건이 충족되어야 한다. 우선, 대량소비사회의 진전에 따른 시스템 구축에 유의해야 한다. 대량소비사회는 말할 것도 없이 자본주의가 발달되면서 생겨났다. 그런 현상이 극단적으로 나타나는 곳은 주로 도시이다. 자본주의가 발달하면서 문화예술이 자본에 포섭되는 현상이 도시주민들의 문화소비에 영향을 미친다.

자본의 논리와 힘에 따라 예술 활동이 좌우되는 것은 문화사회의 본래의 아름다운 모습과는 거리가 멀다. 더구나, 문화소비자가 배제된 상태에서 이루어진 예술 활동은 예술의 고유목적을 거스른다. 나아가 이것이 지속되면 결국은 소비와 생산의 공진화에도 걸림돌이 될 것이다.

이러한 사회 여건을 고려해서 특별히 소비자 중심의 문화정책을 추진하는 수요자 중심의 문화정책 전달체계를 구축하는 노력이 중요하다. 또한 같은 맥락에서 문화 향유의 기반 확대나 대중의 예술 접근성을 높이는 방안이 필요하다. 아울러 아무리 불가피하다 해도 문화 향유의 격차는 시정해야 하고, 이를 위해서는 향유자를 위한 지원 방안도 균형잡힌 정책의 하나로 전개되어야 한다. '사랑티켓'이 좋은 사례이다.

 프로슈머의 공진화

프로슈머라는 말에는 두 가지 뜻이 담겨 있다. 그 하나는 소비와 생산을 병행하는 생비자 producer+consumer라는 뜻이다. 또 하나는 똑똑한 소비자professional consumer를 일컫는다. 생비자가 만든 성공 신화는 문화예술계에서 심심치 않게 떠오른다.

똑똑한 소비자는 끊임없이 아이디어를 내고 비판적으로 지지하는 일에도 앞장선다. 이는 예술의 질을 높이기도 한다. 얼마 전까지만 해도 많은 사람들이 아침부터 밤낮으로 드라마만 보여 준다고 비난했었다. 그러나 그렇게 축적된 노하우로 우리나라 드라마가 한류 바람을 일으키지 않았는가. 시청자의 입김 때문에 작품 완성도를 높이기 어렵다고 푸념하는 작가도 있지만, 재미에 재미를 더하는 드라마로 결말지을 수밖에 없게 만든 것도 열성 시청자들이다. 프로그램 속에서 관객은 주체이자 대상이며, 관람객이자 행위자로 커 나간다.

이런 것들을 아울러 '문화소비와 생산의 공진화'라고 부를 수 있다. 높은 향유 능력을 가지는 소비자의 존재가 생산자에게 질 높은 문화적 재화의 공급을 촉진하기 때문에 함께 발전하는 공진화가 이루어진다. 또한 질 높은 문화적 재화가 존재함에 따라서 소비자의 향유 능력도 다시 함께 높아진다.

어떻게 이에 도달할 수 있을까? 우선은 교육으로 소비자의 눈높이를 키우는 것이다. 될 수 있으면 감수성이 활발할 때부터 정규 혹은 비정규 교육에서 감수성 교육을 시켜야 한다. 청소년 시절의 감수성 교육이 21세기 소프트강국으로 나가는 방안이고, 문화생산을 늘리는 핵심정책이다.

그 다음은 문화소비자를 귀하게 여기는 문화정책이다. 문화 활동의 끊임없는 과정에서 문화소비와 생산의 공진화가 이루어진다. 이를 위해 생활 속에서 소비자들이 문화를 즐기도록 해야 한다. 소비에 필요한 돈, 시간, 분위기를 만들어 주는 것이 문화소비자를 늘리고 생산증대로 연결시켜 주는 정책이다. 문화기관들은 이러한 프로그램을 대폭 늘려야 한다. 최근에 이런 문제를 프로그램으로 접근하는 사례가 체험학습이다. 그렇게 단순히 한 번 찾아와 본 관객이 계속 오고 싶어하도록 해야 한다. 막연히 알고는 있었지만 문화공간을 찾지 않던 인지고객을 깨워 줘야 한다. 이러한 인지고객은 지속적인 관리로 충성고객으로 바뀌게 된다. 그들이 결국은 생산에 자극을 주는 양질의 문화소비자가 되는 것이다. 다양한 프로그램으로 인지고객을 충성고객으로 전환하는 것이 최근 문화기관의 실적으로 평가받기 시작했다. 이런 기관들이 좀 더 나아가 여러 예술 분야를 결합하여 흥미를 돋우고, 창작공간도 차별화하고, 프로그램을 다양하게 한다면 더할 나위가 없겠다. 이른바 공진화를 위한 단계적 접근이다.

199

이제는 어떻게 하면 자발적 소비자가 아닌 보통 사람들의 문화소비 능력을 키우고, 문화적 재화의 소비를 증가시킬 것인가가 관심거리다. 한걸음 더 나아가 어떻게 새로운 동기 부여와 한 단계 높은 학습을 시킬 것인가? 또 다른 소비 유발의 선순환으로 자연스럽게 연결시킬 전략은 무엇인가?

이 모든 것들은 오늘날 이른바 '모두를 위한 문화정책', '찾아가는 문화정책', '소비자 중심의 문화정책' 으로 불리며 문화정책의 중심을 차지한다.

모두를 위한
모두의 문화사회

part 4

10장.. 생활문화복지

"예술가라고 하는 것이 특별한 인간은 아니고, 보통의 인간이 특별한 예술가이다."
이렇듯 예술가로서의 인간이 아니더라도, '생활 속 예술가'로서의 인간적 삶을 누리고 싶은 호모아티펙스(Homo artifex)들은 나름대로의 예술세계를 꿈꾸며 산다.

−사쿠라바야시 히토시, 『생활의 예술』

1. 감성생활시대

생활인들은 자유시간의 틈새에서 예술소비를 한다. 긴장된 생활 속에서 정신적 만족을 얻는 아름다운 삶을 창조하는 활동인 것이다.

예술 활동은 감성적인 환경 속에서 이에 적응하며 이루어진다.

그런데 아름다움을 위한 예술은 생활의 실용성과는 거리가 먼 순전히 미적인 체험이다. 아름다움 그 자체에 대한 자기봉사로 이루어지지 않으면 안 된다. 생활이라고 하는 일상적인 가치와 아름다움이라고 하는 비일상적인 가치가 자유시간의 틈새에서 만나는 것이다.

그러나 좀 더 생각해 보면, 아름다움을 체험하는 것 그 자체도 사실은 삶이다. 모든 사람이 소망하는 최고 수준의 '생활 경지'가 바로 미적인 생활

205

이기 때문이다. 우리네 생활이라고 하는 것은 모든 일에 시작은 있지만 끝이 없다. 힘들고 지긋지긋한 생활이 끝나거든 예술을 생활 속으로 끌어들여 우아하게 즐기겠다고 생각한다면 이는 평생 어렵다. 예술이라는 이름으로 다양하게 활동하며, 예술 또는 예술 비슷한 것을 생활에 밀착시켜 함께 어우러지는 삶이 예술적 생활인 것이다. 그 가운데 삶이 생기 있고 평안해지며, 순수한 상태로 조화롭게 몸과 마음이 기능할 수 있다면 '생활의 예술화'에 이르렀다고 본다.

다만 중요한 것은 '미적인 통일성'을 생활 요소요소마다 배치하고, 생활 태도와 예술의 가치가 일관성을 가지게 스스로 자기전개를 이루어야 한다는 것이다. 예술을 전문 공연장, 전문가와 같은 차원이 다른 세계의 것으로만 생각해서는 안 된다.

그런 점에서 예술 활동은 생활을 꽃피우는 마음 씀씀이다. 예술의 원형이라 할 수 있는 리듬, 균형, 조화를 생활 속에서 발견할 수 있는 마음가짐이 중요하다. 행복은 어디에서 찾는가? 흔히 마음에서 행복감을 느낀다고 한다. 생활 속에서 피부로 느끼는 체험의 조각들을 엮어 놓으면 그것이 행복한 삶이다. 유기적으로 통일성을 가지는 미적 체험을 생활 속에서 이어가고, 다른 조각들과 엮어 가는 상쾌한 삶이 바로 생활의 예술이다.

사회생활의 예술화

이러한 생활의 예술화는 개인 차원에서부터 사회 차원에 이르기까지 매우 폭넓게 펼쳐진다. 사람들의 예술소비는 당초에는 개인 수준에서 만족하나, 점차 참여에 의한 공감으로 확대되어 간다.

자기설계에 따라서 선택하고, 체험을 넘어 학습으로도 바뀐다. 미술, 예능, 음악이나 연극, 문화 탐방, 예술가의 해설이 있는 음악회 등에 참가하는 등 이른바 '관계성 중시'의 사회 활동에 참여하는 기회를 늘려 나간다.

206

문화공동체를 만들어 생활 속에서 활동하는 모습

또한 예술 관람과 참여를 통한 유사체험에서 생생한 현장예술체험으로 바뀐다. 그간은 가벼운 예술상품이나 디자인 아트를 구입하거나, TV시청, 콘서트나 연극 관람 등의 소비를 하면서 유사체험으로 만족했다면 점점 보다 적극적으로 생생한 현장감을 느끼며 즐기는 자기전개력을 키우게 되는 것이다.

이처럼 개인생활의 예술화를 넘어서 사회생활의 예술화가 함께 이루어지는 것이 중요하다. 이를 위해 개인 차원의 예술생활화가 일관성 있고, 지속적으로 유지, 가능할 수 있게 사회적 환경이 성숙되어야 한다. 생활예술화나 생활문화는 우리 생활의 사회적·문화적 측면을 중시하면서 함께 봐야 한다. 이러한 예술이 가져다주는 행복감을 사회생활 속에서 만끽할 수 있는 '사회생활의 예술화' 환경을 만들어 주는 것이 중요하다.

다행스럽게도 감성생활시대기 도래하면서 생활의 예술화를 사회적으로 확산시킬 여건이 형성되고 있다. 우선 사람들의 가치관이 물량 중심의 소비시대에서 질적인 만족을 우선하는 소비로 바뀌고 있다. 자기 나름의 가치기준을 중시하는 성숙한 문화생활 스타일, 생활의 예술화를 추구할 수

207

있게 된 것이다.

또한 보다 실질적인 여건으로 사람들의 자유시간이 증가하고 그의 개성 있는 활용이 가능해졌다. 노동시간 단축, 휴가시간 증가, 여가 활동의 중요성이라는 현상과 함께 획일적 여가보다는 자유시간의 활용, 개성과 능력에 따른 마음의 여유가 뒷받침되고 있다.

예술의 생활화가 지속되기 위해서는 예술환경과 그 교류 여건도 더 잘마련되어야 한다. 나아가 창작 집단과 소비자가 적절히 연결되도록 예술경영에 힘써야 한다. 또한 포괄적 의미에서 예술 활동의 공공성과 사회성이잘 보장될 수 있게 인력과 조직이 마련되어야 한다.

2. 문화생활의 자기전개력

1) 자유시간 셀프헬프

인간의 몸과 마음은 생리적으로 감성 변화에 적응하도록 조절되며, 환경에 맞추어 가거나 거부하게 되어 있다. 미적 경험의 경우도 마찬가지이다. 그리고 이러한 미적 경험은 서로 연계되어 함께 발달한다. 예를 들어 음악적 감각요소의 구성에 자극을 하면 문학적 감성 이미지 형성에도 영향을미친다. 예술가가 아닌 '생활자로서 인간'이 이러한 '적응으로서의 예술 활동'을 생활 속에서 자연스럽게 이어 가도록 이끌어 주어야 한다.

생활 속에서 예술을 즐기려 할 때 예술에 소질이 있다면 더 말할 것 없이다행이다. 그러나 내재적 요소가 아닌 경험적 활동만으로 개인생활의 예술화를 전개하기란 그리 쉽지 않다. 먼저 자유시간, 다양한 경험, 비용 등 여러 요건을 결합해야 한다. 그리고 정신적으로 적응하면서 감성지각훈련을

거쳐야 할 것이다. 예술심리학이 이를 체계적으로 연구하고 있다.

"예술은 기술이 아니고 예술가가 체험한 감정의 전달이다."

이는 톨스토이의 말이다. 전문적인 창작자들에게도 경험은 중요한 소재가 된다. 감동을 받고 그 감동을 공유·확인하는 활동은 창작뿐만 아니라 생활예술을 실천하는 방법의 하나이다. 그 가운데 체험은 예술학습의 방법으로써 무엇보다도 좋은 전략이다. 또한 창조적 예술 교육으로 이어지는 간접적인 창작 활동이라고 할 수 있다. 우선은 체험이라는 방법으로 문화생활의 자기전개를 시작할 수 있다.

문화공동체

누구와 함께 하는가도 생활예술을 지속하는 데 중요한 요소가 된다. 개인문화생활은 문화공동체에 소속되면 폭넓게 확대될 수 있다. 공동체 문화활동은 대개 공동작업으로 자기들의 공통가치를 실현하며 정체성을 실현하는 활동들이다. 예를 들면, 환경문제를 다루는 연극 단체를 만들어 문화적 의미와 창의력을 표현하면서 환경운동을 펼치는 것이다. 그러므로 개인은 이러한 창작 단체의 취지에 공감하고, 공동체의 일원으로 기꺼이 참여하면서 생활의 예술화를 이룬다.

예술체험으로 자기만의 내적 구조를 바꾸어 나가면서 생활의 예술화를 이루는 것은 어느 정도 한계가 있다. 생활 속 문화공동체 활동은 여기에서 생기는 한계를 극복하기 위한 바람직한 활동이다. 단순한 체험을 넘어서 자기관점이 생기게 되고, 자기전개를 위한 전략을 고려하게 될 것이다. 뿐만 아니라 문화공동체 조직의 구성원, 관심 주제, 공동체 봉사, 창작 활동참여는 개인의 발전으로 이어질 것이다. 이러한 공동체 예술 네트워크에 관여하면서 더욱 다양성 있는 확산이 이루어지게 된다.

그렇다면 우리들 삶의 대부분인 업무 속에 예술을 접목시키는 것이 과연

생산성을 높이는 데도 도움이 될 수 있을까?

예술은 노동의 고통에서 인간을 구제할 수 있다. 특히 노동과 같은 개인의 일상생활은 사회성 유지에 중요한 요소이다. 그래서 생산성의 양과 질, 기계화와 여가시간 등은 '인생의 질'을 결정하는 중요 요소로 존중될 뿐만 아니라 현대사회의 문제 중 하나로 다루어지고 있다. 예술 활동은 일터에서 생산성을 높이는 데 좋은 분위기를 만들어 주고, 쉼터에서는 인간성을 회복시켜 준다. 연구 결과에 따르면 노동음악은 생산성을 높이고, 사고를 줄여 주며, 근로자의 생활태도에도 긍정적으로 작용한다고 한다. 이렇듯 음악의 기능주의적 역할뿐만 아니라 여러 장르의 예술들이 각자의 생활 분야에서 삶의 질에 영향을 미치고 문화생활의 자기전개력을 늘려 준다.

2) 감성사회 적응력

현대사회에는 가정폭력, 차별, 학대, 개인정보 악용 등 사회병리를 넘어선 신종 사회악이 늘어나고 있다. 이에 대해 이성적 판단만으로 대처하는 데는 한계가 있으며 오히려 처음부터 감성적인 대책이 필요한 것들이 있다. 실제로 이 문제를 합리적으로 처리하는 기업, 병원, 단체, 가정에서는 감성적인 해결책을 먼저 고려해야 한다. 사회 문제는 이처럼 감성적인 해결의 사전선택이나 사후병행이 필수적이며 실제로 더 큰 효과를 내는 사례도 많다.

감성사회 속에 개인을 조화롭게 녹여야 하는 이유는 현대사회의 특징을 함께 보면 더 뚜렷하게 알 수 있다. 기계기술이 지배하면서 생긴 플러그드인plugged-in 사회에 인간들이 신속히 적응하면서 사회적 생산 활동은 모두 합리적 성과 판단에 맞추어져 있다. 사람들은 인간 네트워크의 한 노드node로서 각자 역할을 담당하면서 혹시 성과제고 대열에 끼지 못할까 초조해하

고 너나할 것 없이 빠르고 간결한 합리적 결정에 몰두한다. 여기에서 감성은 사악하거나 현실에서 도태된 유희로 전락될 수도 있다. 그래서 감성정보 처리에 대한 인간공학적 접근이 필요할 수도 있다. 이처럼 감성사회에 새로운 적응 학습이 절실히 필요하게 된 것이다.

사회적 감성

그런데 감성은 개인에만 국한되는 것은 아니다. 사회적 감성도 있다. 원래 감성은 공동체 속에서 형성되고 사회적 성격과 더 강하게 연결될 수 있다. 그렇게 형성된 감성은 또 다시 공동체에 반영되고, 그 과정에서 공동체에 고유한 감성도 재생산된다.

그리하여 감성은 사회를 반영하는 동시에 사회를 지향한다고 말할 수 있다. 이런 점에서 시대감성은 사회적 감각, 공동체 감각이라고도 불린다. 이처럼 사회적 감성이 팽배된 사회가 감성사회이다. 이러한 감성사회는 생활 곳곳에 영향을 미치며 새로운 변화를 일으키고 있다.

감성사회에서는 다양성과 창의성이 주된 가치로서 존중받는다. 합리성에 근거한 단 하나의 유일한 해결책을 최선으로 간주하지 않는다. 변화가 극심하기 때문에 현재의 최적 대안이 미래에도 영원한 대안으로 유지되리라고 확신하지도 않는다. 이를 감성사회의 유동성이라고 할 수 있다. 이러한 감성사회의 유동성 때문에 경험에서 얻은 생활 체험과 지혜를 소중하게 생각한다. 그래서 감성사회에서는 행동과 경험 기회를 많이 가지는 것이 중요하다. 감성사회에서 지혜는 감성행동량과 비례한다고 본다.

이 같은 감성사회의 변화에 맞추어 가기 위해 개개인의 적응훈련이 필요하다. 더 이상 시스템과 매뉴얼 중심으로 사람을 움직이는 사회가 아니다. 감성사회 적응을 위해서는 이러한 비성찰적 관행에서 벗어나야 한다. 이를 위해 인터넷 중심의 지식정보사회에서 마비되었던 감성을 다시 살려내고

대신, 적절하게 결합할 감성학습을 의도적으로 펼쳐야 한다.

　어린 시절에는 감성이 풍부하고 누구나 끝없는 감성 변화를 느끼며 산다. 그러나 어른이 되면서 감성을 억제하고, 고정관념으로 짓누르며, 평균화된 눈으로 보며 살고 있다. 성장기 학교의 학습도 국제화·정보화, 과학기술 중심의 교육, 지식 중심의 학습에 치우쳐 있다. 감정, 정서를 발달시키고 사회성을 늘려 나가는 교육은 들어갈 틈이 없다. 그런 상태에서 사회생활을 하는 생활자들이 일상적인 생활 속에서 감성자극학습으로 자기를 일깨우기는 쉽지 않다. 그러나 어른들도 감성과 이에 바탕을 둔 창의성이 얼마든지 함께 늘어날 수 있으며 교육 기회로 이를 개발해 갈 수 있다. 이를 위해서는 무언가 자극적이고 비일상적인 특별한 기회가 있어야 한다. 그래서 감성사회에서는 경험 특히 문화 경험을 소중하게 생각하고, 이를 위한 문화학습 참여에 관심을 가진다.

3. 감성사회 적응학습

　사회에서 성인을 대상으로 하는 창조적 예술 교육은 예술을 통한 사회교육이다. 예술가를 양성하거나 예술작품을 만드는 것도 아니고, 그렇다고 학교 교육처럼 보다 훌륭한 인격을 형성하기 위한 것도 아니다. 어떤 형태로든 완성된 한 인격체로 간주되는 성인들에게 사회와 문화예술을 이해하는 눈을 밝혀 주고, 감수성이 풍성한 감성사회 적응력을 높여 주려는 것이 목적이다.

1) 감수성 학습

　문화 수준이 높아지면 교육 수준도 높아지고, 교육 수준이 높아지면 문화 수준도 자연스럽게 높아진다고 보는 것이 일반적인 생각이다. 물론 문화와 교육은 각각 개별적인 것이라고 보는 입장도 있다. 예를 들어 일본 문화 인류학자 우메사오 다다오_{일본 문화인류학자 1920~2010}는 "교육은 충전이고, 문화는 방전."이라고 하며 이 두가지를 전혀 다른 분야라고 강조하고 있다. 그런데 이는 문화와 교육을 분리하려는 일본의 정치행정 구조를 감안하여 의도된 말이다.

　문화예술과 교육은 부분적으로 상관관계에 놓여 있다고 보는 견해가 지배적이다. 사회 발전적 관점에서도 이 같은 통합적인 관점이 바람직하다. 다시 말하면, 문화예술 활동은 뛰어난 교육적 자기개발 활동이기 때문에 학습대상일 뿐만 아니라 훌륭한 교육 방법이다. 결국 문화를 높은 뜻으로 보고 넓은 범주로 보아서 교육, 학술, 예술과 함께 생각하는 관점에서 봐야 한다. 이렇듯 문화예술 학습은 사회에서 지식제고에 기여하고, 지식정보사회의 수요를 충족시키는 데에도 기여한다.

　문화예술은 아시아적 전통개념에서 보면 자기수양, 자기학습과정이었다. 그리고 이는 감성사회를 이끌어 가는 사회교양 학습과정이었다. 전통사회에서는 예술과 학문을 같은 차원에서 보고 앞에서 말한 통합론적 관점에서 교육으로서의 문화예술, 문화예술을 통한 교육을 한 것이다.

　"예에서 노닐다."_{遊於藝} 이는 공자의 논어 제7편 '술이'_{述而}에 나오는 말이다. 원전은 "志於道, 據於德, 義於仁, 遊於藝"인데 풀이하면 "도에 뜻을 두고, 덕에 의거하며, 인에 의지하고, 예에 놀지니…."이다. 이는 학문의 태도, 마음가짐, 여가생활은 육예로 해야 한다는 삶의 태도를 가르치는 것으로 도, 덕, 인, 예를 생활방식으로 정하고, 이른바 교양과목으로서의 육예

강희안, 〈士人詩吟圖〉
옛 사람들의 육예를 그린 작품이다.

六藝를 즐긴다는 의미이다. 여기에서 육예는 예禮·악樂·사射·어御·서書·수數를 말한다.

예로부터 현대감성사회에 이르기까지 감수성 학습은 이처럼 소중한 과제였다. 창조적 인력을 개발하고, 창의성을 키우기 위해서 어떻게 감수성을 학습할 것인가? 현대 지식정보사회의 학교 교육은 지식의 전수를 뛰어넘어야 한다. 지식을 전수하는 역할은 이제 디지털 교과서나 인터넷에서 맡아서 하고 있다. 지식정보사회에서는 학교에서 무엇을 가르친다는 뜻의 교육·지육·덕육·체육 그 이상을 기대한다. 이제는 인성 키우기, 팀워크, 창의성, 의사소통과 결정 능력, 문제 해결 능력, 분석적 사고 등의 '학습 능력'을 키워야 한다. 이때 무엇보다 필요한 것은 창조적 사고이며, 이를 키

214

우는 것은 다름 아닌 문화예술이다. 이른바 문화예술을 통해 암묵적 지식을 길러주는 것이 지식정보사회에서 중요해졌다.

거듭 말하자면, 감성사회에서 암묵적 지식은 매우 중요하다. 암묵적 지식이란 형식적, 형태적 지식과 대비되는 말이다. 이 말을 만든 마이클 폴라니Michael Polanyi 영국의 철학자는 『암묵적 지식의 차원』1996에서 인간과 사회는 하위수준으로 환원될 수 없으며, 상위수준으로 올라가야 하는데 이는 창의성으로만 가능하다고 했다. '암묵적 지식의 통합'으로 인간사고의 혁신을 일으켜 상위수준의 사회로 나아가야 한다고 강조했는데, 이 과정이 바로 문화창조이다.

이러한 논의에 대하여 이는 추상적인 개념의 나열이며, 현장이나 현실 적용을 어떻게 할 것인가가 더 중요하다고 비판하기도 한다. 대안으로 제시된 것이 환경의 변화로, 이를 위해 커뮤니티를 만들어 가야 한다는 것이다. 암묵적 지식은 형식적 지식을 만드는 학문경제학, 사회학을 통해서는 얻기 어려우며 문화예술을 통해서만 가능하다. 따라서 '예술인 + 예술환경 + 예술정책'으로 나아가야 창의적 사회로 갈 수 있다.

그렇다면, 여기에서 강조하는 학습대상인 감수성이란 무엇인가? 감수성이란 '외부 세계의 자극을 받아들이고 느끼는 성질' 즉 인간의 오감을 자극하는 것이다. 이러한 감수성은 상상의 세계에서 창의적 아이디어를 탄생시키는 모태 역할을 한다. 이는 우리가 주변에서 보고, 듣고, 느낀 것들을 창의적 아이디어로 연결시켜 준다.

감수성이 생기는 경로는 먼저 주의를 기울이지 않던 것들을 '주의 영역'으로 끌어오는 데서 시작한다. 그것이 바로 창의적 몰입으로 빠져드는 첫 계단인 감수성이다. 감수성이 예민한 상상가들은 우리가 무심코 지나쳐 버리는 것들 속에서 상상의 재료를 찾아낸다. 그리고 재미있는 창조물을 만들어 낸다. 이런 과정을 반복하면서 인간의 감수성이 풍성하게 길러진다.

215

이 같은 감수성 제고로 인해 하는 일의 성취도가 높아지고 성과도 향상된다. 보다 차원 높게 생각하게 되고, 관행적인 생활이나 학습을 자극한다. 그리고 긍정적인 반응을 유도해 성과를 높이는 데 기여하게 된다.

2) 소통, 표현, 체험

요즘 예술 교육과 학습은 일찍 시작되고, 오랫동안 이루어진다. 학습효과에 대한 논란에도 불구하고 피아노나 미술학원에서는 놀이식 학습으로 조기예술학습을 한다. 현직에서 은퇴한 어른들도 '이모작 인생'의 출발점으로 노래교실이나 서예 등 취미예술 활동을 펼친다. 직업생활을 하는 직장인도 자유시간에 가장 선호하는 것이 예술체험, 감상 등 예술학습이다. 사회예술학습의 빛과 그림자가 함께 하고 있다.

이러한 사회학습, 문화학습이 모여서 사회소통의 매개 역할을 한다. 소통 만능 시대의 소통 부재 패러독스, 또는 천박한 상상과 습관적 오해를 불러오는 세상에서 사회문화에 대한 지식은 지식인의 기초 소양이자 덕목이다. 소통을 통해 정서적 안정을 얻으며, 사회적 활기도 느낀다.

사회예술학습은 감상, 교류, 창조의 삼위일체로 이루어지는 것이 가장 바람직하다. 그런데 창조성의 육성면이나 교류정보 네트워크가 아직 미흡하고, 주류예술이나 대도시로부터 나오는 일방적인 흐름에 따르는 경향이 있다. 바로 이러한 격차를 좁혀 주는 데 문화예술 단체들이 나서고 있다.

감성사회의 감수성 학습은 표현, 소통, 체험에 중점을 두고 '감성의 즐거움'을 만끽하도록 이루어지는 것이 바람직하다. '이는 말랑말랑한 두뇌구조'를 이끌어 내는 최적의 학습이다.

표현 교육

"예술은 자기표현에서 시작하고, 자기표현으로 끝을 맺는다."

일본 근대소설가이면서 문학과 미술분야 전문가인 나쓰메 소세키1867~
1916의 말이다. 그는 예술의 최초·최종·최대 목적은 다른 사람과 교섭하지
않는 것이라는 극단적인 말을 서슴치 않았다. 쉽고 어렵고를 떠나서 이것
이 예술이 추구하는 길이며, 다른 사람의 평가에 신경쓰면서 창작하면 안
된다는 것이다. 철저한 자기표현을 통해 창작하는 것을 예술가의 자격이라
고 그는 말했다. 독설이고 개인주의적 입장이지만 자기표현이 중요하다는
것으로 받아들일 수 있겠다.

이 시대의 거장 피카소조차도 〈아비뇽의 처녀들〉을 그릴 때 500번 넘게
습작을 그렸다고 한다. 이렇게 해서 피카소는 평생 5만 점이 넘는 작품을
그렸다. 완성된 자기표현은 이처럼 중요하고도 또한 어려운 작업이다.

소통 교육

"사람들은 왜 꽃을 이해하려 하지는 않으면서 그림은 이해해야 한다고
생각하는지 모르겠다."

피카소의 말이다. 이 말은 예술은 반드시 소통이 되어야 한다거나 또는
소통가치가 반드시 중요한 것이 아니라는 뜻은 아니다. 굳이 작품의 내용
과 철학, 미술사적 의의를 이해하려고 고민하지 말고, 있는 그대로를 보고
즐기면 충분하다는 뜻이다.

그런데 보통 생활인들은 예술작품을 대할 때 이렇게 생각하지 않는다.
실제로 예술작품 감상 시 작가와 감상자가 소통하는 것은 중요하다. 그렇
다면, 예술 교육에서 소통가치란 어떤 것이며 왜 중요한가? 앞에서 언급한
바 있는 뒤샹의 작품 〈샘〉을 가지고 예를 들어 보자. 이 작품의 재료는 원
래 일상생활에서 사용하기 위해 만든 변기였다. 이를 뒤샹이 작품으로 인

식하고, 전시장에 올려 놓는 행위를 거치면서 '일상용품'이 아닌 '예술작품'이 된 것이다. 작품을 만들 때의 제작 의도, 만든 사람, 모양의 아름다움은 여기서 그리 중요한 것이 아니다. 기성품이었지만 예술가가 예술적 관점을 부여했기 때문에 예술품으로 인정받는 것이다. 또한 전시장에 작품으로 전시될 기회를 만들어 주었기 때문에 상품이 아닌 작품이다. 직접 만든 것은 아니지만 뒤샹이 작품에 이름을 부여하여 명명함으로써 하나의 오브제로 의미를 가지게 되었고 예술작품으로 탄생하게 된 것이다.

예술은 이처럼 작가와 소비자 간의 소통에 의해서 작품으로 탄생되는 것이다. 그래서 예술에서 소통가치가 소중하며, 예술 교육에서 의미를 찾고 부여하는 작업, 즉 소통 교육이 더없이 중요하다.

체험 교육

"예술은 인간과 세계의 근원적인 교섭을 통해 새로운 세계를 여는 것, 그런 의미에서 창조적 행위 자체이다."

존 듀이John Dewey 미국 철학자, 교육학자 1859~1952가 『경험으로서의 예술』에서 한 말이다. 예술 활동은 경험재라고 흔히 말한다. 경험으로 축적된 것에서 자연스럽게 창조 활동은 물론 문화예술 소비 활동이 이루어진다는 것이다. 만일 예술이 예술을 위한 예술로만 커 간다면 박물관에 들어갈 수밖에 없다. 그러므로 인간들의 생생한 생활과 분리되어서는 안 된다.

이렇듯 학습과 훈련을 지속하면 예술품을 감상하는 눈이 저절로 생기는가? 인간과 비교할 수는 없겠지만, 비둘기를 지속적으로 훈련시킨 결과 피카소와 모네의 그림을 각각 구분해 냈다고 한다. 와타나베 시게루게이오대학교 심리학교수를 비롯한 학자들이 이를 연구해서 학술지에 실었고, 이그노벨상을 받은 바가 있다. 이 실험은 대학 예술사 강의실에서 학생들에게 하는 것처럼 비둘기들에게 비디오테이프를 보여 주면서 반복시켰고, 성공하면

218

삼씨를 주는 방식이었다. 그 결과 나중에는 거꾸로 뒤집힌 그림도 알아맞힐 뿐만 아니라 90%까지 정확히 맞추게 되었다는 것이다. 그들은 이어 그림이 아닌 바흐의 음악과 쇤베르크의 음악을 구분하도록 훈련시키는 데도 성공했고, 비둘기가 아닌 제

도자기 만들기 체험 학습

비에게서도 성공했다고 한다. 상징적 실험에 불과하지만 예술에서 학습체험은 분명히 새로운 세계를 열어 준다.

문화학습의 사회적 전개

이처럼 소중한 문화학습은 개인 차원을 넘어 사회 차원으로 확산시켜야 한다. 특히 지식정보사회에서 이루어지는 문화예술 사회학습은 문화적 규범을 보급하고 문화 향유와 창조 능력을 키우는 데에 중점을 둔다. 무엇보다 참여를 통해 사회적인 창조성을 키우게 해야 한다. 이런 활동이 사회에서 문화소비와 연계되고, 학습을 통해 이해, 재구성, 창조로 전개되면서 자연히 사회문화 형성에 영향을 미친다.

이를 효율적으로 추진하는 방법이 평생학습이다. 이를 통해 인간 개인의 발달단계와 교육 과정이 조화를 이루게 된다. 또한, 가정·학교·사회 교육을 통합체계로 운영하여 국가정책으로 선개시켜 나아가는 것이 바람직하다. 문화예술 교육의 사회적 확대는 몇 가지 실천적인 내용을 갖추어야 한다. 우선 문화시설과 행사를 연계시킨다. 그리고 문화시설을 지식사회의 문화 교육 요람으로 생각하며, 학교 문화예술 교육의 현장화를 실현해야

219

한다. 또한 문화행사의 프로그램화를 추진하면서 자연스럽게 문화 활동으로 나아가야 한다. 놀이식 교육eduatinment방법으로 행사를 통한 학습효과를 높이고, 프로그램, 부대행사, 자원 확보를 통해 다면적 대상의 교육 효과 제고에 기여할 것이다.

4. 생활문화복지

1) 생활예술운동

예술은 원래 생활 속에서 이루어지는 형태였으므로 근대 이전의 예술은 노동이며 생활이기도 했다. 이렇게 보면 예술도 새로운 생활을 창조한다는 시대적인 요청과 함께 진보된 것으로 볼 수 있다. 그러다가 현대에 들어와서 종합예술의 개념으로 발전되었고, 여러 양식을 아우르는 창조를 향한 아름다움을 찾는 움직임으로 승화시킨 것이다.

예술을 대예술과 소예술을 구분하여 말하는 경우가 있다. 예술로서의 고유가치를 살린 조각, 그림, 건축 활동을 대예술the great arts, 생활 속에서 이루어지는 장식예술 활동을 소예술the lesser arts이라고도 부른다. 이 가운데서 소예술은 존 러스킨John Ruskin 영국 비평가, 사회사상가 1819~1900 사상에서 나와 이의 영향을 받은 윌리엄 모리스William Morris 영국 시인, 소설가, 장식미술가 1834~1896가 예술과 공예를 묶어 생활예술로 발전시키면서 본격화되었다.

이렇듯 오늘날 예술은 '창작의 성과물'만으로 만족하지 않는다. 사람들의 삶을 새롭게 엮어 가고 치유하는 영역까지도 그 범주에 포함하기에 이르렀다. 예술의 고유가치, 인본주의적 가치가 특정 영역에서 제 몫을 다하면서 소통가치, 인본가치를 실현하고 사회적 예술 활동의 정점에 올라 대예술,

220

소예술을 뛰어넘는 포용예술인
것이다.

모리스의 벽지 그림

　모리스는 노동자들이 예술 활
동을 할 여가 시간이 없는 것에
대하여 안타깝게 생각했다. 그리
하여 일과 예술이 분리되지 않는
사회를 만들기 위해 열정을 가지
고 사회문화운동을 펼쳤다. 그런
점에서 그의 활동 영역은 주로 공예, 디자인, 시 같은 생활 중심의 실용예
술이었다.

　이렇듯 모리스나 존 러스킨은 생활 속에서 즐기는 예술을 매우 높게 평
가하고 있다. 특히 생활 스타일에 맞는 예술 활동으로 즐겨야 한다고 강조
한다. 그의 생활예술론은 사회성이 강한 일종의 사회운동이었다. 인간이
숨을 쉬듯이 문화예술을 자연스럽게 즐길 수 있도록 마음가짐과 생활태도
를 가져야 한다는 것이었다. 이러한 점은 오늘날에도 생활복지로서 새롭게
각광받고 있어 그 의미가 크다.

　이러한 생활 속 문화예술의 즐거움도 처음에는 누구나 쉽게 접근할 수
있는 사회학습을 통해 시작한다. 감수성의 눈을 뜨게 하고 높이기 위하여
표현, 지식 습득, 감동, 교류를 하며 사회학습 속에서 이런 기회에 먼저 발
을 들여 놓는다. 좀 더 나아가면 이런 학습을 기점으로 박물관, 자료관, 문
학관 등에 자발적으로 방문하면서 더 적극적인 생활예술을 즐기게 된다.

　그렇다면 생활 속 예술학습을 어떻게 실천적 사회운동으로 발전시켜 확
산할 수 있는가? 모리스는 공예를 중심으로 생활예술을 펼쳤는데 이를 민
예 운동이라고 부른다. 그가 당시에 그렸던 벽지 그림, 창문 디자인, 패턴
디자인 등은 오늘날까지도 이어져 내려오며 사랑을 받고 있다. 전통과 현

221

대의 조화를 이루며, 협업콜라보레이션으로 생활과 다양한 예술 세계를 접목시키려는 노력을 한 성과이다.

사회학습은 이렇듯 생활 속의 좋아하는 분야에서 자연스럽게 시작하여, 그 범위를 넓히면서 이어 가는 것이 의미가 있고 또한 생명력도 길다. 현대사회의 다양한 현상을 문화적 관점에서 재해석하여 문화화enculturation하는 과정이 생활 속에서 학습하고 내재화시키는 운동으로 확산되고 있다.

2) 인생의 질

현대사회의 산업구조와 노동구조가 바뀌면서 점차 여가 시간이 늘어나고, 의학의 발달로 장수사회가 되면서 생활도 변하고 있다. 아울러 개인가처분소득이 증가하면서 여유있는 삶이 가시화되고 있다. 여가 의식도 적극적으로 변하고, 학력이 높아지면서 여가 속 문화생활의 대중화를 이루는 여건이 갖추어지고 있다. 이러한 사회 속 개인생활 변화에 따라 복지 활동의 하나로 생활문화 활동이 확산되고 있다. 그중에서 문화예술학습은 여가 활동의 중요한 코스가 되었다.

사회의 문화예술학습은 주로 성인을 대상으로 한다. 지식정보사회의 성숙한 인간상을 실현하고, 생존이 아닌 생활자로서 문화예술을 즐기도록 안내한다. 그래서 이러한 문화예술학습은 이제 평생학습이 되었다. '삶의 질'을 뛰어넘어 생애주기에 알맞은 '인생의 질'을 추구하는 생활문화복지를 달성하려는 새로운 수요에 맞춘 것이다.

이는 또한 사람들이 적극적으로 사회의 문화 개발자 역할을 할 수 있도록 만든다. 따라서 문화사회로 가는 길을 사회학습에서도 찾을 수 있으므로 이러한 문화학습은 이제 개인 차원에서 해결하게 놓아둘 수가 없다. 사회적 '생활문화복지'로 이름 붙여야 한다. 감성사회, 문화소비 폭발 사회에

알맞게 새로운 관점을 가지고 접근해야 한다. 이런 사회적 움직임이 궁극적으로는 생활문화복지의 완성을 이루고 이것이 곧 사회문화에 이르는 지름길이다.

생활복지로 문화 붐

사회생활자가 노동 시간, 가족과 함께하는 시간, 여가 시간을 포함하여 자기가 스스로 행복하다고 느끼면서 돈을 쓰는 것을 '생활복지'라고 한다. 생활문화복지란 '생활자로서 보통 사람이 당연히 받아야 하는 문화적 혜택'이라고 말할 수 있다. 즉, 문화를 통해서 생활복지수준을 높이는 소비 활동을 생활문화복지라고 본다. 이 생활문화복지 개념은 흔히 말하는 소외층 대상의 문화복지정확히는 문화적 복지와는 다르다.

생활문화복지는 구체적으로는 문화사회의 한 구성원으로서 존재가치를 인정받고, 사회에서 문화적으로 균등하게 대접받고, 생활 속에서 다양한 문화예술 활동 참여를 보장받는 것을 내용으로 한다. 이러한 생활문화학습이 다양해지면서 이른바 '문화 붐'을 불러온다. 생활문화복지는 자연스럽게 문화 향유 과정에 변화를 가져올 것으로 기대되므로 문화발전에 적지 않은 파급 영향을 미칠 것이다. 생활문화복지의 효과는 문화학습 과정에서 생기는 동반소비잠재관객 → 자발적 소비관객 → 향유자 → 생비자프로튜어 → 촉매자로 진화되는 과정을 거치며 확산될 것이다.

이러한 생활문화복지 혜택은 일반적인 문화예술소비 활동과는 다르다. 생활문화복지 활동은 순수예술과 달리 궁극적으로는 인본가치를 실현한다. 시민으로서 사회구성원으로서 당연하게 존재할 뿐만 아니라 시민성장을 몸소 체감하게 된다. 소통을 실현하면서 자기 스스로 자기를 만들어 가게 된다. 가장 중요한 것은 자신에게 맞는 예술 형식을 선택하여 향유하면서 개인 차원의 문화복지를 실현하는 것이다.

223

여성 중심 생활문화복지 운동

감성가치가 경쟁력인 사회 분위기 속에서 여성이나 노령층의 생활문화복지 욕구가 새롭게 주목받고 있다. 특히 여성의 생활문화 활동은 이를 바탕으로 가정이나 사회에 확산되기 쉬우므로 여성의 생활문화복지는 중요하다. 따라서 문화사회로 가는 길목에서 여성의 생활문화복지 활동은 핵심적인 통로가 될 것으로 생각된다.

생각해 보면, 지난 20세기에 일어난 사회 변화 가운데 여성의 문화적 권리 신장은 가장 눈에 띄는 변화이다. 전 세계 노동력의 40%나 되는 비중을 차지하고, 구매력의 70%를 맡고 있는 여성은 막강한 사회문화적 지위를 가지고 있다. 여성 경제력의 신장으로 사회 활동과 여가 시간이 늘고, 보다 적극적인 문화예술소비의 양적 질적 변화로 나타난 것이 변화의 핵심요소였다. 현대사회에 이르러 여성은 예술대상이자 소비자로서 전에 없이 소중한 위치를 가지게 되었다. 특히 감수성이 남성에 비해 풍부한 여성의 문화 활동은 예술 대상, 활동 주체, 소비 주체, 교육 담당자 등 다양한 입장에서 사회관계를 맺는다.

소비 중심의 사회가 급속히 도래하기 전 남성 중심 사회에서 여성 문화 활동은 매우 미미했다. 여성 가운데 위대한 예술가는 탄생되기 어려운 것으로 생각될 정도로 창작 활동은 물론 소비 활동조차 어려웠다. 그러나 남성 중심의 도덕·윤리·풍습·가치관을 뛰어넘고 사회적 공감을 얻게 되면서, 여성의 예술 활동은 활발해졌다. 급변하는 사회 속에서 남녀 모두 공동체로서 사회문화관계를 공유한다는 점이 예술 세계에 당연한 논리로 받아들여진 것이다. 여성의 사회적 지위가 높아지고 경제 활동의 주체로 부각되면서 사회문화예술에서도 여성이 직접 기획하는 예술 활동이 활발해졌다.

처음 창작과 기획에서 여성은 타율적인 존재 또는 단지 작품의 대상에서

문화예술과 현대사회 그 아름다운 공진화

지본주의(知本主義)사회의 끝

현대사회는 이른바 자본주의에서 지본주의로 넘어왔다. 지식정보 중심의 사회이며 학습사회이다. 지식으로의 접근이 쉬워졌고, 양적으로도 늘어나 풍성한데도 불구하고 지식에 대한 갈증은 더 많아졌다. 분야도 더 다양해진다. 지본사회의 이러한 특징은 '지식의 자기증식' 때문이거나, 전문화에 따른 '전문지식 갈증'과 함께 일어나는 현상으로 봐야 할 것이다. 우리는 지금 '모두에게 모든 것을 배우는' 학습시대에 살고 있다. 제파디 퀴즈쇼에서 보았듯이 이제는 컴퓨터가 인간의 지능을 뛰어넘게 됨에 따라 일정 부분은 컴퓨터에게 맡기고, 인간이 꼭 해야 할 일을 찾아 보편화시킬 필요가 있다는 생각도 든다.

제파디 퀴즈게임은 1964년 처음 방송을 시작해 장장 37년간 그 인기를 유지해 온 미국 최장수 TV 퀴즈게임쇼다. 각종 분야의 질문을 하는데 웬만한 사람은 한두 문제 맞추기도 힘들 정도로 어렵다. 그러나 인공지능 컴퓨터인 왓슨의 우승은 그 차원이 조금 다르다. 그에게 있어 도서관에 있는 모든 책을 저장하는 것 정도는 이제 아무것도 아니다. 다만 그 많은 정보를 어떻게 처리해서 가장 합리적인 답을 찾아내느냐가 문제이다. 인간의 언어를 음성으로 알아듣고 대화하며 어떤 질문이든 몇 초내에 분석해 정확한 답을 음성으로 말해 주어야 하는 점이야말로 인공지능 프로그램의 가장 큰 어려움이었다 한다. 미스터 왓슨은 지금도 계속해서 배우고 있고 경험을 통해 점점 더 스마트해지고 있다. 농담, 속어, 그리고 비꼬는 말까지도 알아듣고 거기에 적합한 답을 도출해 내는 모습은 섬뜩할 정도다. 참고로 왓슨Watson은 IBM 창업주 가문의 성Last Name이다

이런 추세 속에서 우리는 지식정보사회의 뜻을 잘 새겨야 한다. 양적·질적 확대 현상을 제대로 인식하고 사회 발전에 연결시키기 위해서는 사회가 필요로 하는 창의성 발현에 도움이 되는 암묵적 지식tacit knowledge을 키워야 한다. 암묵적 지식은 형식적 지식explicit knowledge에 대비되는 개념으로서 감수성을 키우고 아이디어를 만들어 내는 데 중요한 감성지식이다.

출발했다. 그러나 여성은 시대환경 변화에 따라 겨우 이미지에만 머물러 있던 것에서 벗어나 실체로서 등장하게 된 것이다. 순수예술에서 남성 전유물의 창작권은 여성에게도 개방되었다. 자본주의 발달과 함께 여성들의 창작과 활동은 오늘날 감정을 자유롭게 표현하는 아름다운 생활예술 활동의 하나로 발전하여 생활 속에서 확산되기에 이르렀다.

11장.. 사회 돌봄 예술

1. 절대행복의 시대

우리는 이 사회에서 존재하는 것만으로도 행복하기를 기대한다. 말하자면 우리는 지금, 언제, 어디에서나, 누구나 행복해야 한다고 생각하는 '절대행복의 시대'에 살고 있다.

그럼에도 불구하고 다양한 사회 환경과 개인차 때문에 다면적 격차가 불가피하다. 그래서 현대사회를 '격차 사회'라 부르기도 한다. 책임 있는 사회나 국가라면 이를 외면해서는 안 된다. 물론 문화예술과 사회가 이러한 격차로부터 직접적인 충격을 주고받는다고 보기는 어렵다. 그러나 문화적인 힘으로 사람이 사람답게 살 수 있도록 감싸고, 격차를 해소하는 일은 절대행복시대의 사회정책으로 추진해야 마땅하다.

이처럼 행복한 삶에 대한 개인의 소망 내지 사회 트렌드는 확고하다. 그럼에도 불구하고 소시민의 작은 행복을 지킬 사회 안전망은 한없이 취약하다. 개인가처분소득이 평균적으로 증가했음에도 사회적으로 돌보아야 할

대상은 많다. 그래서 행복 추구는 단지 개인의 목표에 그치지 않고 국가나 사회차원의 중요한 정책과제로 올라와 있다.

우리 사회는 '낮은 사망률, 낮은 출산율' 형태로 인구구조가 바뀌고 있다. 그 결과 고령사회가 진행되고, 고령계층에 대한 배려가 중요해졌다. 인구는 줄어들고 살아 있는 사람들의 수명은 늘어난다. 높은 연령까지 일을 하게 되면서 일거리를 가지고 자력으로 살 수 있게 되어 자녀들의 부양 부담은 줄어든다. 결국 모든 연령대에서 문화예술에 대한 소비는 늘어날 것이다. 이에 따라 생애주기별로 각 연령대에 대한 맞춤 프로그램을 충분히 공급해야 할 것이다.

경제 여건이 좋고 사회 분위기가 좋을 때 문화예술소비는 당연히 늘어난다. 그것은 사회적 에너지를 만들어 내고 더 분위기를 좋게 하는 데 기여한다. 사회적으로 침울한 경제 상황, 불안한 사회 여건에서 모든 사회 활동처럼 문화예술도 사회병리를 치유하는 데 이바지할 수 있기를 바란다. 이를 위해서는 공존·공생·공진화 사회로 가는 길을 가로막는 사회병리와 한계를 문화예술이 외면하지 않아야 한다.

다면적 격차 사회에서는 한계선상에 놓여 생활이 버거운 계층이 많다. 소외된 지역에 살거나, 절대빈곤을 벗어나지 못하는 대상들도 적지 않다. 의료복지, 기초생활보장 등의 복지정책으로 그들의 몸은 돌봐줄 수 있다. 그러나 피폐해지고 누추해진 마음을 달래주는 일은 '예술의 힘', 바로 문화예술의 몫이다. 그들에게 문화예술이 다가가 행복바이러스를 안겨 주는 것을 '문화적 복지'라고 부른다.

우리 사회의 풍요와 총체적인 발전 속에서도 배려해야 할 소외계층들은 상대적으로 늘고 있다. 경제적 소외계층으로서 기초생활수급자, 차상위계층, 임대주택거주자들이 이에 해당된다. 뿐만 아니라 사회적인 소외계층으로서는 장애인, 고령자, 사회복지시설(재활원, 요양원, 보육원, 쉼터) 이용자, 소아병

동환자, 외국인 노동자들이 문화예술의 돌봄을 기다린다. 그리고 넓은 범위로 보면 특수소외계층이라는 이름으로 교정시설 수용자, 군인, 탈북자들도 이에 포함된다. 또 지리적 관점에서 보면 농산어촌의 읍면동, 도서섬, 산간벽지, 공단지역주민에게도 찾아가는 문화 활동, 생활문화공동체 참여가 필요하다.

이러한 소외계층들에게 알맞은 예술적 돌봄을 통해 사회의 지속가능한 성장을 담보할 수 있을 것이다.

2. 생애주기 맞춤 문화 돌봄

현대사회의 인구구조 변화에 따라 문화예술의 새로운 역할도 늘어나고 있다. 따라서 저출산, 고령화, 다문화 가정의 생활문화에 알맞는 촘촘한 사회문화 안전망이 필요해졌다. 세대 간 문화격차, 인종 간 문화이해 갈등도 서서히 새로운 사회동맥경화로 등장하고 있다. 이에 대해서 우선 세대 간 문화수요에 맞추어 가면서 생산적인 생활문화복지를 펼치는 대응적 노력이 요구된다. 또한 창조적인 예술 활동 욕구를 살려 생계로 전환시키는 체계적 처방도 필요하다.

어린이 체험

초등학생들은 생활에 자유시간이 많지 않으면서도, 수업 없는 토요일 자유시간대에는 마땅한 프로그램이 없다. 부모와 이야기하는 시간, 친구들과 노는 시간 등 어린 시절에만 할 수 있는 일들을 놓치고 지낸다. 그 결과 감성보다는 경쟁심, 과정보다는 결론, 따뜻한 포용보다는 냉철한 자기관리로 감성이 메마른 채 커 간다.

따라서 그들이 느끼는 문화적 이질감을 이해하고, 문화코드로 부족함을 감싸고, 체험적 참여 기회를 늘려 주어야 한다. 탈북가정 자녀, 결혼 이주자 자녀 역시 우리 사회의 주인공이며 국방과 답세 의무를 담당할 대상이다. 문화이해와 배려 속에서 그들이 문화예술을 이해하며 풍요로울 수 있도록 돕는 프로그램이 중요하다.

학교에 입학하기 전 어린이들을 위한 보육시설에도 문화예술 맞춤 프로그램을 개발하여 운영하도록 해야 한다. 어린이를 중심으로 진행되는 가족 맞춤 문화체험 프로그램으로 개발하고, 특히 모자가 함께 참여하는 어린이 감상교실을 개설하도록 한다.

고령층 돌봄 예술

고령층이 늘어나면서 젊은 시절에 꿈으로만 남겨 두었던 문화예술생활로 '2모작 인생'을 즐기는 활동이 늘고 있다. 이들에 대한 물질적 복지는 많이 개선되고 있지만 문화예술적 배려는 아직 미흡하다. 특히 최근 나홀로 가정이 늘면서 아름답게 나이 드는 데 대한 문화정책 배려가 요구되고 있다. 양로원, 노인시설에서는 고령층의 다양한 활동 속에 예술을 포함시키고 있다. 예술학습이나 경험을 확대하며, 댄스, 대화모임, 글쓰기, 연극, 그림 그리기, 공예, 노래 부르기 등 다양한 프로그램을 거치면서 '새로운 것을 창조하는' 즐거움을 생활화하게 한다.

공동체를 만들어 감상이나 창작 활동을 자율적으로 기획하고 펼치면 정신건강을 즐겁게 키우고 치료meditainment하는 데 도움이 된다. 인지 능력과 감성 훈련을 위해 엔터테인민드 프로그램이나 기능성 게임을 즐기면 청각과 시각기능을 높이는 데도 좋다. 지역 단위에서는 노령층을 주축으로 하여 전통문화를 지역 선도예술leading art의 거점층으로 이끌어 가며 할 일이 많다. 이제 노령층은 더 이상 시혜의 대상이 아니라 문화시대와 장수시대

다초점 렌즈를 개발한 벤저민 프랭클린(78세)

론다니니 피에타 상을 조각한 미켈란젤로(89세)

구겐하임 미술관을 설계한 프랭크 로이드 라이트(90세)

오페라 〈팔스타프〉(Falstaff)를 만든 베르디(80세)

예술적 창의성 높은 작품을 만드는 노령층들

를 이끌어 가는 새로운 문화리더들이다.

창작 활동의 주도 가능성과 관련하여 노령화가 되면 자연히 창의성이 쇠퇴될 것으로 우려하는 목소리도 있으나 실제는 그렇지 않다. 노령층의 창의성 발현 사례는 많다. 다초점 렌즈를 개발한 벤저민 프랭클린78세, 피에타상을 조각한 미켈란젤로89세, 뉴욕 구겐하임 미술관을 설계한 프랭크 로이드 라이트90세, 오페라 〈팔스타프〉Falstaff를 작곡한 베르디80세 등은 나이와 관계없이 창의성을 보여 준 사례들이다. 호기심은 사람을 젊게 한다. 고령화시대에 인생의 황금기를 행복하게 보낼 수 있도록 노령층의 창의성을 자극하고 감성을 일깨우는 맞춤 프로그램이 절실하다.

노령층에서 선별하여 고령층 문화예술 활동을 적극적으로 추진할 전문적인 강사나 매개자, 예술 지도자를 육성해야 한다. 특히 경제 여건이 뒷받침되는 고령층은 이 같은 '계승형 학습'을 통해 자격증을 받고 활동하도록 한다. 이러한 과정을 거친 준전문가 노령층은 또래 고령층에 대한 문화지원 활동을 펼치며 취업도 할 수 있다. 국악, 건강, 스토리텔링, 전통공예 등에서는 젊은 층보다 더 경쟁력이 있을 것이다.

젊은 층 스마트 예술

오늘날 젊은 층들은 대부분 모바일 수단으로 소통을 즐긴다. 다양한 감각과 감성을 동원한 스마트 예술 세계에서 새로운 매력을 뿜어내고 있다. 정제된 간단한 문구나 이모티콘으로 자기 생각을 재미있게 표현한다. 생활 속에서 텍스트와 말을 대체하는 스마트 예술이 보완적 기능을 넘어 이제는 절대적 기능으로 작용한다. SNS의 친화성, 노래 가사에 춤이 연결된 비주얼 퍼포먼스 등 젊은 층은 생활에서 콘텐츠로 즐거움과 다중적 의미polysemy를 함께 살린다.

또한 감성을 살린 감성기술emotional technology을 써서 여기저기서 새로운 예

술로 승화시킨다. '심리 게임' 형태의 미디어 예술 사이버 치료를 통해 젊은 층은 즐거움과 함께 새로운 힐링테크 사회를 열어 간다. 이러한 방식으로 음악, 무용, 연극, 그림, 형태적 음환경 등을 활용하여 기능성 게임으로 발전할 여지는 많다.

원격장소나 가상장소에 있는 사람과 신체적으로 현장감 있게 접촉하게 하는 텔레프레전스telepresence도 예전 같으면 공상영화에서나 나올 법했지만 이제는 현실에서 실현된다. 공간 개념의 압축 내지 재편성이 이루어지는 삶이다. 장기간 해외로 출장 갈 때는 자기의 모습을 부모님이 계신 거실로 보내 대화를 나눌 수 있도록 하는 홀로텍holodeck기술을 쓸 수도 있다.

젊은 층이 즐기는 생활 광고는 스마트 기술의 종합결정판이다. 정치뿐만 아니라 사회 각 활동에서 아름다운 비주얼과 메시지를 결합하여 제공함으로써 생생한 즐거움을 준다. 스마트 기술은 사무실에서는 스마트 워크를, 학교에서는 스마트 캠퍼스의 즐거움을 선사하여 생활의 주요 요소로 자리매김하고 있다. 이처럼 사회문화현상의 변화와 함께 스마트 예술을 생활 속에서 누리는 미래형 생활문화의 예술화도 진행되고 있다.

3. 사회 돌봄 예술

1) 소외계층 돌봄 예술

복지의 개념이 바뀌고 있다. 원래는 소득, 주택, 의료가 중심이 되는 것이 복지welfare였다. 그러나 요즘은 사람답게 사는 것well-being으로 바뀐 것이다. 특히 인간이 다양한 상태로 존재하면서 조화로운 사회로 나아간다는 인본주의 가치관이 중요하게 자리하고 있다. 여기에 예술이 할 역할이 생

Art meets care 운동
문화 바우처 제도는 단순히 소외계층에게 문화예술 공연을
보여 주는 데만 그치지 않고, 문화를 통해 잠재능력을 기르고
삶의 질을 높이려는 활동이다.

겨난다.

'사회 돌봄 예술'은 예술치료보다 더 넓은 의미로서 보호, 배려, 아낌을 펼치는 문화 활동을 말한다. 예를 들면, 일본에서 펼쳐지는 'Art meets care 운동'은 시민들과 전문가가 힘을 합쳐 전개하는 사회운동이다. 함께 음악을 듣고, 춤을 추며 여행도 하면서 기쁨과 공동가치를 나누는 활동으로 삶의 질을 높이는 것이다. 사람을 소중히 여기며 배려하는 인본주의 문화운동인 셈이다. 이렇게 함으로써 사회 소외층에게 예술의 힘을 불어넣고, 활기찬 삶으로 자신과 주위를 밝게 해 주는 것이다. 미술, 공예, 공연, 문학, 캘리그라피 등 다양한 장르에서 인간으로서의 문화권을 찾고 동시에 행복을 키우는 것이다.

만일 예방 차원의 사회 돌봄 예술 활동이 있다면 완성형 복지사회를 위해 매우 바람직할 것이다. '엘리베이터 음악이 감기를 치료한다'는 연구가 이그노벨상gnobel prize을 받은 적이 있다. 엘리베이터에서 나오는 음악이 면역 글로불린 항체 A의 생산을 촉진함으로써 감기를 예방하는 데 도움을 준

233

다는 것이다. 감기와 비슷한 질병이 생기거나 진행될 때 음악으로 치유를 하고, 인간의 몸에 더 많은 글로불린 항체 A를 생성시킬 보편적인 음악 활동을 만들어 낸다면 새로운 보건음악으로 독립할 수도 있을 것이다.

자연의 소리를 샘플링해서 음악으로 만든 환경음악, 스무드재즈smooth jazz 등을 가정에서 상비약으로 준비하는 생활은 상상만으로도 즐겁다. 실제로 독일의 한 연구 결과에 따르면 의료비 지출을 줄이는 문화예술 지원정책이 가능하다고 한다. 덧붙여 소리경관soundscape도 최근 주목받는다.

춤으로 인성 교육을 시키는 워싱턴 DC의 취약 지역 청소년 프로그램Positive Directions Through Dance은 춤을 가르쳐 주면서 청소년들에게 긍정적 삶의 방향을 제시하였다. 위험에 노출되기 쉽고 부정적인 상황에 많은 영향을 받는 청소년들에게 춤은 해독제가 된다. 참가 청소년들은 발레·힙합·라틴 댄스까지 온갖 춤을 배워 감정을 몸으로 표현하고 공연장을 찾아 통합문화 교육을 받는다. 커뮤니티 댄스community dance도 같은 맥락이다.

영국 버밍엄Birmingham 일대와 울버햄프턴Wolverhampton 지역은 청소년 범죄 율이 높은 곳인데, 이곳의 문제 청소년들을 선발하여 발레를 교육시키고 공연했다. 교육은 참가자 개개인의 인성 개발Personal development training과 함께 이루어졌다. 버밍엄 로열 발레 전문 단원들과 참가자들이 한자리에 모여 발레를 연습하고, 함께 공연무대를 기획했다. 그 결과 이 학생들은 스스로 인생에서 자신의 가치를 높이고, 자신감을 회복했으며 팀워크 협동 능력을 기를 수 있었다고 한다.

이 같은 분야에서 성공한 대표사례가 엘 시스테마El sistema운동이다. 이는 원래 베네수엘라에서 음악 교육을 통해 청소년을 바른 길로 이끌어 가려는 취지로 만든 프로그램이었다. 슬럼가의 불우한 청소년들을 모아 무료로 음악을 교육시켜 밝은 청소년과 지역사회를 만들어 냈고, 이 운동은 전 세계에 퍼져 나갔다.

이후 많은 나라가 소외된 지역이나 저소득층의 초중고학생들을 학생 오케스트라로 활동할 수 있도록 해서 예술적 감수성과 인성을 키워주는 프로그램으로 진행하고 있다. 우리나라에서도 교육과학기술부와 서울시가 자치구에서 소외계층을 단원으로 구성해 한국형 엘 시스테마를 운영하고 있다.

엘 시스테마는 어떻게 성공할 수 있었을까? 연구 결과에 따르면 국가의 사회정책과 깊이 연관지어 추진한 것을 첫째로 꼽는다. 이어서 활동 목적의 세부적인 설정, 글로벌 수준의 활동, 계속성을 중시하는 추진 등이 성공 요인이라고 밝혀졌다.

엘 시스테마
스페인어로 '시스템'이라는 뜻이지만
베네수엘라의 빈민 청소년의 음악 교육
프로그램을 지칭하는 말로 통용된다.
정식명칭은 '베네수엘라 국립청년 및 유소년
오케스트라 시스템 육성재단'이다.

2) 문화단체의 케어

우리 사회는 어두운 곳을 돌보는 제도가 비교적 잘 갖추어져 있고, 단체니 사람들도 적지 않다. 그런데 이러한 돌봄만으로 사회복지를 달성하기는 어렵다. 근본적으로 제도가 인간을 구하는 데 한계가 있고, 제도 피로감도 생긴다. 인간 자체가 원래 복잡한 존재인데 복잡해진 사회 속에서 인간이 인간을 보살피는 일 역시 무조건적으로 가능하지는 않다.

사회적으로 배제된 사람들이 생기는 원인은 워낙 복잡하고 그들에게 조

235

치되는 삶의 질 향상에 대한 수준도 다양하다. 우선 사회적 관계망으로부터 고립되지 않도록 하는 것이 중요하다. 특히 시간과 공간이 밀착되어 가는 정보사회에서 인간관계자본은 새롭게 각광받고 있다. 호혜, 신뢰, 네트워크라고 하는 삼각관계가 원활히 작동하면서 맑고 밝은 사회로 가는 것이 바람직하다. 그 가운데 스스로 세파를 헤쳐 나가기 어려워 누군가가 연결 다리가 되면 삶이 좀 더 부드러워질 수 있다. 그래서 문화예술만이 사람을 케어할 수 있을지도 모른다.

'사회를 돌보는 예술'이라고 하는 쉽지 않은 명제를 걸고 삶의 최고 기술로서의 예술을 사회에 고루 나누어줌으로써 사회를 보살필 수 있다. 우선 개인 삶의 시간·공간·인간 즉, 사이를 부드럽게 연결하고 사회를 총체적으로 돌보는 예술의 힘을 나누는 재능 나눔이 사회 돌봄의 시금석이다. 이를 통해 돌봄을 받는 이들이 미래를 꿈꿀 수 있고, 그들이 처한 현실의 어려움을 극복할 수 있는 힘을 주는 사회 분위기 조성이 가능해진다. 사회 그늘 속 외로운 삶, 뛰어오를 생각 자체가 사치스러운 이들에게 따뜻하게 다가가 손 내미는 배려도 예술가들이 사회에 가지는 의무 중 하나이다.

뜻있는 문화단체들은 이처럼 사람들의 삶터, 일터, 쉼터를 즐겁게 엮어준다. '시공간의 압축'으로 떠밀려가거나 잠시 머무는 데 그치지 않고 신나는 시공간으로 바꾸어 주는 예술 활동을 생활 가까이에서 만나게 해 준다. 이처럼 예술이 해낼 수 있는 것들을 결집하여 제시하는 모델을 개발할 필요가 있다.

이런 활동을 펼치는 단체들은 우선 많은 모임을 가지고 강연, 발표, 토론, 정보 교환, 교류를 가져야 한다. 그리고 예술 활동을 펼쳐 공연, 전시, 봉사는 물론 단체와 기업을 연결하여 활동 기회를 최대한 늘려 나가야 한다. 이러한 활동을 뒷받침할 수 있는 연구조사, 포럼, 심포지움, 프로젝트도 추진하면서 공감대를 형성해, 나아가 관련 기업, 국내외 유사단체들과

236

교류한다면 사회 속으로 넓혀 갈 수 있다.

이러한 활동들은 삶의 기술로서의 예술에 대한 이론과 실행을 함께 병행한다는 장점이 있다. 가급적이면 수익사업이 아닌 비영리단체 활동으로 펼치고, 특정 분야의 돌봄 활동을 뛰어넘는 융합적 활동이어도 좋을 것이다. 다양한 분야에 참여를 바탕으로 한 학제적 연구 활동으로 지평을 넓히는 전략으로서 확충해야 할 것이다.

3) 장애자 예술 활동

사람들이 신체적 문제 때문에 사회적으로 배제되지 않고, 인간의 '다양함 그 자체를 존중하는' 사회야말로 문화선진국의 또 다른 표현이다. 장애인들을 사회적으로 배제하는 것은 바로 그들의 무력화로 연결된다. 잠재능력, 인간 발달human development을 위해서는 기회를 고르게 제공하는 것이 열쇠이다. 이데올로기, 종교, 빈부 차이에 따른 차별보다 더 슬픈 것은 신체 부자유에 따른 차별이다.

문화예술은 이들을 행복으로 연결시키는 꿈의 다리가 될 수 있다. 잠재력을 개발하여 스스로 노력해서 훌륭한 예술가로 성공한 스토리는 많다. 예를 들어, 스티비 원더Stevie Wonder 미국 가수 1950~는 미숙아망막증으로 시각을 잃은 채 태어났지만 어려서부터 모든 악기를 다루는 뛰어난 능력을 발휘하였고, 뮤지션으로서 수많은 히트곡을 냈다. 20대에는 교통사고 후유증으로 후각까지 잃어버렸지만, 재즈 보컬과 같은 독창적 창법과 창작으로 더 크게 일어섰다. 전 세계적으로 1억 장 이상의 앨범을 판매하며 로큰롤 명예의 전당에 오르는 영광1989도 누렸다.

현대산업사회에서는 태어날 때부터 핸디캡이 있는 장애인을 비롯해 산업현장이나 이동 중 생긴 장애로 삶이 어려워진 대상들이 늘고 있다. 이들

의 문화예술 활동은 곧 일이자 생계수단이 된다. 장애인들에게 예술창작교육을 시켜 전업작가로 생활하도록 하는 가능성의 예술운동able art movement이라고 하는 사회단체의 운동도 있다. 이는 단지 장애자 개인의 문제가 아니므로 문화사회가 지속 성장할 수 있는 여건을 만들어 주어 예술의 사회적 역할을 높이는 활동으로서도 가치가 크다.

이 운동은 예술을 통한 사회 문제 해결, 커뮤니티 재생, 시민의 정체성 확립, 사회적 포용에 목표를 두고 있다. 사회적 활용가치가 낮다고 평가되는 장애자들의 능력을 예술에서 높여 주는 것은 자연히 장애자들의 사회적 지위를 높여 주는 결과를 가져온다. 그들의 작품은 전시회를 통해 사회에 알려지고 백화점에서 판매되기에 이른다.

장애자들에 대한 사회적·교육적 관심은 근대산업사회 후기에 들어오면서 일어난 장애자 인격운동에 힘입어 활발해졌다. 장애자의 참여와 체험이 인간의 가장 높은 욕구인 자존심self-esteem을 세워 자기존중감self-respect과 자기수용감self-acceptance을 불러내면서 자기실현을 가능하게 한다.

이렇게 그들은 예술을 함께 즐기면서 사회적 고립에서 벗어나 당당한 사회구성원으로서의 동질감을 가지는 것이다. '사회적 통합'과 배려를 위한 프로그램, 교육, 시설의 마련으로 경제 성장에 버금가는 사회 성장과 성숙사회로서 예술의 숭고한 인본가치를 제대로 실천하도록 하는 것이다.

4) 예술치료

예술 활동은 삶을 긍정적으로 바꾸고, 자극과 영감을 불러일으킨다. 정신질환이나 신체적으로 문제가 있는 이들이 음악, 시각예술, 연극, 문학 등의 예술 활동을 하면서 질병을 치료하는 효과를 얻게 되는 것을 예술치료라고 한다. 몸과 마음의 병을 예술로 치료하는 것이다. 치료뿐만 아니라

예방도 된다.

이들은 각종 문화 활동에 참가하여 예술 감상, 댄스, 합창, 영화 감상, 각종 이벤트 등을 경험하면서 정서적 안정과 진취적 기상을 가지게 되고 새로운 인간관계를 형성하게 된다. 시민대학이나 박물관 문화학교 등과 같은 좀 더 체계적인 단체 활동도 있다. 고령자들도 여기에 소속되어 지속적인 예술 체험, 취미 생활, 생애 학습 강좌나 견학을 하면서 정신건강을 회복한다. 스포츠나 각종 댄스 등으로 몸을 움직이면서 신체와 마음의 균형을 찾게 되는 것도 치유의 하나로서 예술치료의 중요한 부분이다. 이렇듯 예술치료는 오랫동안 부분적으로 즐거움과 이해 또는 소통의 수단으로 활용되어 왔다. 최근에는 이러한 치유 효과가 검증되고 그 의미가 커지면서 사회적으로 확산되고 있다.

예술치료가 효과를 거두기 위해서는 장르별 특성과 대상의 특징을 감안하여 구성해야 한다. 예를 들면 문학치료는 이미지와 감성에 맞게 적용하고 이해 표현력을 높이며, 인간관계와 현실감각을 높이는 목적에 적합하므로 이러한 효과가 필요한 대상에 적용한다. 미술치료는 인격의 통합이나 재통합을 돕는 데 도움이 되며 무의식이나 갈등치유에서 효과를 거둘 수 있다.

한편, 음악치료는 우울증이나 자폐증 같은 정신질환에 도움이 된다. 특히 음악이 사회적으로 쓰임새가 많으므로 사회문화의 증진과 연결지어 즐거움과 사회 통합 목적에도 활용된다. 연극치료나 드라마치료는 일종의 응용예술로시 사회적 소수자를 대상으로 맑은 사회 만들기에 기여하는 바가 큰 것으로 임상실험 결과에 나타나고 있다.

239

4. 사회 회복 예술

1) 그늘 속 착한 예술

문화예술은 사회 문제에 자극을 주고, 직접 치료에 나서기도 한다. 예술가들은 전쟁이라고 하는 비참한 사회 문제를 작품을 통해 고발해 왔다. 앞에서 보았듯이 피카소는 그림을 그려 사회적 경각심을 깨워 달라는 의뢰를 받아 〈게르니카〉를 제작했다. 이 작품은 제작된 뒤 사회정치적으로 많은 논란에 휩싸였다. 한편 존 레논은 평화 존중이라고 하는 사회 문제를 예술가의 입장에서 스스로 인식하고, 부인 오노 요코와 함께 사회운동으로 전개했다.

사회 갈등 속에서도 치유력이 생기는 것이 문화예술의 힘이다. 문화예술은 사회에 대하여 파괴자와 재구성자의 역할을 동시에 하고, 사회도 예술을 파괴 또는 지원하기도 한다. 비슈누Visnu와 시바신Shiva을 한 몸에 지닌 것이다.

사회가 평화롭고 안정될 때만 문화예술이 꽃피는 것이 아니다. 사회불안이 대중예술 폭발의 계기가 될 수도 있다. 케네디 미국 대통령이 피살되어 염세주의가 유행할 때 비틀스의 음악은 사회를 치유하고 밝은 사회로 이끌어 가는 데 큰 도움이 되었다. 당시 그들의 음악은 모두 '사랑'을 주제로 다루면서 사회를 낭만주의적인 흐름으로 이끌었다.

사회구성원인 개인들의 삶에서 치유가 필요한 경우에도 예술이 직접 활동에 나선다. 각 장르에서 힐링아트의 효험이 속속 검증되면서 개인은 물론 건강한 문화사회 조성에 한 발짝 다가서고 있다. 예술이 생활 속에서 잠깐씩이나마 치유력을 발휘하도록 생활 속 음원, 음향, 음악에까지도 전문적인 관심이 필요하다.

240

가족해체가 심해진 최근에는 가정 결집용으로 개발된 각종 문화예술 프로그램으로 가정 불화의 치유력이 높아졌다. 알콜중독에 걸린 아내를 치유하기 위한 음악으로 자기음악 세계의 방향을 바꾼 가수도 있다. 1인 가구 싱글족들은 믿을 만한 문화공동체 참여 활동으로 삶을 부드럽게 이끌어 가고자 한다. 또한 앞으로 점점 미술이나 음악 치유가 사회공동체 재생력을 높이는 데 기여할 것이다. 힐링아트, 힐링시네마들도 점차 그 공감대를 넓혀 가고 있다.

사이버 치료도 미래의 대안으로 떠오르고 있다. 그렇지만 그 바탕에는 문화 콘텐츠가 있다. 이 콘텐츠는 사람들에게 특정 뇌파를 동조시키는 방법을 가르치는 데 사용된다. 예술에 기반을 둔 심리치료는 전통적인 대화 방식의 치료처럼 사람을 소중하게 여기는 인본가치를 지니고 있어 치료 효과를 거둔다.

병원에서 예술치료를 병행하면 그 효과가 더 커질 것이다. 오사카의 Coco-ACommunity-Colaboration Art 활동은 병원 안에서 직원이나 환자가 함께 예술 활동을 직접 추진한다. 기본적으로 워크숍 형태로 예술을 이해하고 환자와 직원이 전문가의 도움을 받아 직접 체험 창작을 펼치는 것이다. 이 활동은 병원의 직원, 환자는 물론이고 병원 경영까지도 큰 성과를 거두었다고 알려져 있다.

2) 건강한 소셜아트

산업화로 인한 자연환경의 훼손이 심각한 국제사회적 위협이 되고 있다. 예술이 이를 묵과할 수 없다. 요셉 보이스Joseph Beuys 독일 미술가 1926~1986는 인간과 문명을 아우르는 예술가로서 자본주의나 환경문제를 주제로 창작 활동을 하였다.

241

"사람은 각자가 사회를 구성하는 요소이며, 따라서 누구나 예술가이다."

이것이 그의 예술철학 논리이다. 이러한 그의 예술 논리는 제도에 대한 저항이고, 권위에 대한 반발이다. 처방전 없이 질주하고 있는 현대사회에 대하여 예술이 그 처방전을 들고 나서는 것이다.

그의 대표작품 〈코요테, 나는 미국을 사랑하고 미국은 나를 사랑한다〉 1974의 퍼포먼스는 유명하다. 여기에서 그는 자연을 외면한 문명은 존재할 수 없으니 함께 공존해야 한다는 메시지를 보여 준다. 인디언들이 숭배하는 코요테, 이것이 미국인에 의해 멸종되었다. 이제 지구상에서 그 다음 멸종 대상은 인간이 될 지도 모른다는 내용의 퍼포먼스였다. 브레이크 없는 돌진의 끝에는 물질 만능의 문명 파괴만이 기다리고 있다. 백남준과 요셉 보이스는 이처럼 문명과 인간사회에 대한 경종을 울리는 퍼포먼스를 함께했다. 이로써 그들은 변해 가는 사회의 한 축을 잡고 끊임없이 우리 사회를 예술작품 활동으로 교육시키고 있다.

보이스는 정치적 예술가, 사회적 조각가 정치, 경제, 환경로 불린다. '모든 사람은 예술가다' 광주시립미술관 2011.8.25~11.6라는 작품전에서 나타났듯이 인간을 중심에 두고 문명과 자연의 공존을 외치는 예술인이다.

지역이 경제적으로 어려움에 빠지거나 지역사회 분위기가 암울할 때도 예술은 처방전을 만들어 내민다. 경기 후퇴, 부동산 불황, 지역 부채로 낙후된 지역을 활기차게 하며, 지역재생을 위한 예술운동을 펼치는 사례들도 적지 않다. 미국 디트로이트 시는 최근 사회예술 social art이라는 개념을 만들어 지역 활성화에 적용하고 있다.

사회예술은 지역사회의 경제적인 상황을 극복하기 위해 예술적, 창조적인 방법으로 접근한다. 예를 들면, 지역환경에 대해 주의를 환기시키고, 지역 이미지를 쇄신하는 것이다. 빈집이나 공원을 야외 갤러리로 탈바꿈시키거나, 도시 내 예술가들이 의식적으로 참여하여 버려진 집들을 투어하면

242

서 전시를 열고, 경제 불황으로 버려진 가옥들에 대하여 주의를 환기시키는 것이다. 도시의 칙칙한 분위기를 반전시키기 위해 오렌지색으로 칠하거나 중심가 건축물 외장을 화려하게 입히는 전략을 주로 추진한다.

부천시는 오래전 범죄 많이 일어나는 도시로 이미지가 굳어지는 것을 탈피하기 위한 방법으로 축제, 영화, 오케스트라 등 다양한 예술 접근을 펼쳤다. 그리고 이러한 꾸준한 노력으로 오늘날 사회 분위기를 바꾸는 데 성공했다. 부채로 파산한 일본 유바리 시는 유명한 판타스틱 영화제를 포기하고 실의에 빠져 있다가 시민단체들이 작은 규모로 다시 영화제를 시작하면서 도시활성화에 불을 지폈다.

또한, 허리케인 같은 자연재해 때문에 발전이 어려운 도시에서 특별한 문화행사를 열어 지역 활성화의 출발점으로 삼는 경우도 있다. 미국 루이지애나 주 뉴올리언스는 '문화경제 정상회담'을 개최하여 문화산업을 지역경제의 핵심으로 끌어올리고, 각종 성공 사례를 논의하는 기회를 만들어 수익 창출, 일자리 마련의 전략으로 삼았다. 여기에서는 음악 및 예술 교육 일반화를 의무사항으로 정해서, 지역의 창조 인력을 양성하고 문화 관광객을 이끌어 오는 전략을 펼쳤다. 구체적으로 문화지구를 지정하고, 역사적 건축물의 소득세를 면제하며, 영화 산업에 지원하는 등 문화를 지렛대로 쓰면서 체계적인 지역사회의 활성화를 전개하고 있다.

공간에 예술을 결합하면서 지역을 꾸미는 사례도 있다. 이 경우 일터·쉼터·삶터를 일상예술로 장식하는 새로운 방식으로 활기찬 도시를 꾸미고 있다. 서울 길음역, 중구 길거리에서는 '미디어아트 벽'을 볼 수 있다. 이 지하보도에는 체험 가능한 작품을 전시하고, 생활에 도움이 되는 정보를 제공하는 LED를 이용한 작품들이 걸려 있다. 이 융합 작품 속에서 사람들은 직접 참여하며 다양한 반응을 즐기거나 상호작용 체험을 느낀다.

3) 지역 재생 예술운동

폐허로 무너진 도시의 재생뿐만 아니라 아예 도시 재개발 자체에서도 문화의 개념을 도입하여 도시기능의 회복에 성공하는 사례들이 늘고 있다. 이러한 문화주도형 재개발culture-led regeneration은 기존의 산업용 건축물이나 낙후된 지역을 문화지대로 재건축하여 성공하는 경우이다. 앞에서 살펴본 것처럼, 런던의 게이츠헤드Gate head는 테이트모던 갤러리의 건축, 강변 지역의 밀레니엄 브릿지, 세이지 뮤직센터 등 각종 문화시설을 마련했다. 또한 주민들을 설득하여 공공예술 〈북방의 천사〉 프로젝트를 펼치고, 신규 주택단지를 개발하여 이미지 개선에 성공한 점이 두드러진다.

단지 문화시설 하나만 바꾸었을 뿐인데 도시가 새롭게 조명받은 사례로 일본 미토 시가 있다. 이곳은 폐교를 미술관으로 탈바꿈하여 성공적으로 운영함으로써 도시에 활력을 불어넣었다. 스페인의 빌바오는 철강 도시가 폐허로 바뀌자 구겐하임 미술관 분관을 유치하여 도시를 성공적으로 재생한 사례이다. 구겐하임은 일찍이 철강을 가공한 구리 산업으로 성공한 사람으로, 폐허가 된 철강 도시에 구리로 부자가 된 그의 미술관이 들어가 지역을 살려낸 것은 재미있는 사실이다.

문화적 재개발cultural regeneration은 다양한 사회 활동 가운데 하나로 문화 활동을 포함하여 일자리를 만들어 내는 일이기도 하다. 물론 전반적인 도시 재개발에도 문화적 관점의 도입은 이제 필수적이다.

이처럼 문화예술로 지역을 재생시키는 활동은 문화적 지역발전CCD: Community cultural development론과 맥을 같이한다. 즉, 커뮤니티에 대하여 자기를 표현하는 기회나 프로젝트를 만들고, 운영에 참가하는 기회를 제공하는 것이다. 그리고 이를 실천하여 지역은 자기들의 영향이 있는 문제를 다루는 새로운 기술을 개발한다. 또한 커뮤니티와 네트워크를 확대하고 여러

가지 사회 문제들을 처리하게 된다. 커뮤니티는 일체감을 가지는 사람들이 모이는 곳이므로 이는 문화라는 이름으로 지역의 정체성을 살려 뭔가를 변화시키는 아름다운 사회운동인 셈이다.

이 사업은 중요한 문제가 생기면 주민들이 모여 함께 고심하고 예술가들이 주민들과 함께 해결 과정에 참여하면서 사람들이 새로운 기술을 익히는 데 중점을 두고 있다. 지역의 문제를 창의적으로 해결하는 방법을 몸으로 습득하는 것이다. 커뮤니티 아트, 사회적 통합social inclusion, 문화적 권리, 사회 변화 문제에 대한 예술적 해결 등을 실천하는 지역발전 전략이다.

이러한 운동을 처음 시작한 것은 오스트레일리아이다. 이곳의 브룸Broome 지역은 다민족이 모여 사는 도시인데 축제 네트워크를 활용하여 다채로운 축제를 열면서 지역을 활성화시켰다. 여기서는 축제 참여 학생들에게 다양한 축제를 체험하게 하여 기술습득 기회를 마련해 준 다음, 축제가 끝난 뒤에는 일자리를 보장해 주는 방식으로 지역의 지속 성장을 유지하고 있다.

245

12장.. 모두를 위한 모두의 문화예술

예술적 창조물은 특정한 역사적 시기에, 특정 사회에 살고 있는, 특정한 사람들에게 영향을 줄 수 있다. 그러나 예술적 커뮤니케이션은 인터넷 커뮤니티는 물론이거니와 다른 공동체에서 진행되고 있는 현실을 반영하고 나아가 다양한 나라와 지역의 사람들을 묶는다.

　　　　　　　–요스트 스미르스(네덜란드 위트레흐트 예술대학교 예술정치학과 교수)『예술의 위기』

1. 네트워크 자본의 시대

1) 네트워크 사회

현대사회는 수많은 네트워크로 얽혀 있다. 교통과 통신의 발달로 무한이동이 가능해지면서 네트워크 요소 간의 관계는 밀도 있게 연결되고 서로 많은 영향을 미치게 되었다. 더구나 현대 고도정보사회에서 정보 제공과 활용이 쉬워지면서 온라인에서도 오프라인 못지않게 네트워크가 활발하게 이루어지고 있다.

네트워크 사회에서는 사회관계의 내용과 수준은 물론 그 의미도 바뀌고 있다. 사회관계자본은 이제 사회 변화의 중심축 역할을 담당한다. 사회관

246

계자본의 변화는 질적이고 구조적으로 일어나고 있다. 그동안의 관계가 상하관계에 중점을 두었다면 현대사회에서는 상대적으로 수평관계에 더 주목한다. 예를 들면, 조직 안에서 구성원 각자는 동등한 자격과 입장에서 서로를 대하게 된다. 온라인의 발달로 이러한 사회관계의 수평화는 더욱 급격하게 진행된다.

또한 사회관계자본의 변화는 급변하는 환경에서 쉽게 적응하며 조절하면서 바뀌고 있다. 그러므로 기존의 집단적 행동과는 차원이 다른 새로운 집단화가 나타난다. 실제로 집단 창작 활동을 펼칠 때는 서로 개방성을 전제로 하여 지속적이고 적극적으로 참여하는 시스템을 만든다. 그리고 보다 활발하게 토론하면서 효율적으로 작품을 만들고 판매한다. 따라서 창작 참여자들끼리 개방적인 분위기를 조성하고, 자주 소통기회를 가지는 것이 무엇보다 중요하다.

현대 네트워크 사회는 오프라인에서도 활발히 진행되고 있다. 하지만 보다 뚜렷한 변화는 온라인을 중심으로 일어나고 있다. 온라인에서 일어나는 변화 가운데 고도정보사회 단계에서 새로 생겨난 특징을 주목해야 한다. 정보사회의 고도화에 따라 사회구성원의 관계, 물품이나 서비스의 생산, 교류 방식이 크게 바뀌고 있다. 특히, 문화예술 관련 콘텐츠를 어떻게 발굴하고 활용하는가에도 주목해야 한다.

정보사회 이전에는 생산자와 소비자가 각각 다른 역할에 충실했었다. 그러나 이제는 쌍방향 참여통로가 늘고 개방된 네트워크 구조로 바뀌었다. 이에 따라 소비자가 생산자 역할도 하면서 생산적 상호작용이 원활하게 이루어지게 되었다. 소비자의 생산 활동 참여는 고도정보사회의 각 분야에서 활발하게 새로운 네트워크를 만들어 가고 있다. 정보의 전달과 소비양식도 크게 바뀌고 있으며, 양방향 정보가 고르게 분배·공유되고 있다. 문화 콘텐츠의 발굴과 활용은 보다 더 개별적이고 주관적이며 전문적인 것으로 세

분화되는 추세이다.

표.. 온라인 네트워크 교류 방식의 변화

생산자와 소비자		분리 → 상호작용
정보	전달	일방적 → 양방향
	보유	특정 정보 집중 → 정보 분배와 공유
콘텐츠		범용적 → 종합적 객관적 → 주관적 단편적 → 전문적

네트워크 문화예술 활동의 진화

이처럼 네트워크 구조와 기능이 변화함에 따라 네트워크 사회에서 정말 중요한 것은 네트워크를 어떻게 잘 만들고 활용하는가이다.

앞에서 살펴본 것처럼, 과거 산업사회에서는 개미처럼 부지런히 일하면서 나름대로의 노하우know how를 축적해야 했다. 또한 그런 것들이 어디에서 생산되고 소비되는지에 대한 노웨어know where 역시 중요한 요소였다.

그런데 네트워크 시대에는 이러한 것들이 사회 특성에 맞는 핵심적인 네트워크 연결망을 형성하며 보다 지혜롭게 활용하도록 진화되고 있다. 노하우나 노웨어만으로는 한계가 존재한다. 이제는 노플로우know flow 또는 노노드know node 시대이다. 이 시대에는 정보나 권력이 어디에서 어디로 흘러가는가flow를 주목해야 하고, 그러한 흐름의 연결점node이 어디인가를 잘 파악해야 한다. 그리고 이러한 플로우와 노드에 어울리는 문화 전략을 수립해야 한다. 문화예술 생산자, 매개자, 소비자 모두에게 예외는 없다.

이 네트워크를 유지 및 활용하기 위해서 문화 활동의 핵심 부분에 자원과 역량을 집중하여 사용해야 차별적 우위를 가진다. 또한 정보를 공유해

248

야만 가치사슬이 유지된다. 막대한 자본이 드는 대형 작품이나 문화 콘텐
츠 산업에서 이는 매우 중요한 전략이다.

이 같은 네트워크의 전방위적 활성화에 따라 문화예술 분야는 이전 시대
와는 단순 비교가 어려울 정도로 활동, 기회, 참여의 양과 질이 크게 변하
고 있다. 우선 창작 활동에 있어서 창작 관련자들의 참여와 협동이 활발해
지고 양질의 창작이 중요해진다. 창작에 활용하는 지식정보가 널리 공유되
고, 프로슈머가 탄생하게 되어 생산자와 소비자를 뚜렷이 나누기가 어렵
다. 예술소비자는 언제 어디서나 원하는 지식정보를 얻을 수 있고, 온라인
과 오프라인이 실시간으로 연결되므로 소비자의 지위가 월등히 높아지고
강해진다. 또한 예술창작과 소비에 유용한 지식정보 사용의 개인화, 지능
화가 이루어진다.

정보사회가 고도화되면서 이런 변화는 더 급속히 진행되며 새로운 기술
개발과 밀착하여 이루어진다. 예를 들면, 영화영상예술에서 가상현실을 더
많이 사용하고, 3D기술과 원격무선인식RFID: Radio Frequency Identification의 이
용으로 보다 실감나는 작품이 만들어진다. 기계가 지식정보를 이해해 사람
을 대신하는 차세대지능형 시멘틱웹semantic web의 결합으로 인간과 컴퓨터

오감 자극으로 전달되는 3D 영상

가 서로 한 몸처럼 예술작품에서 만난다.

문화예술 활동가 개인, 문화단체, 예술 활동조직이 같은 네트워크를 지혜롭게 활용하려면 구체적·전략적인 접근이 필요하다. 그러기 위해서는 먼저 문화단체, 문화산업체는 먼저 물리적으로 정보 공유의 시스템을 구축해야 하며, 서로 호혜성이나 대가가 보장되어야 한다. 또한 관련 정보의 표준화도 필수적이다. 상호신뢰성이 보장되어야 하므로 일관성 있고 개방적인 커뮤니케이션 여건이 마련되어야 네트워크를 충분히 활용할 수 있다.

이러한 관점에서 보면 결국 네트워크는 현대사회의 중요한 자본이다. 문화사회에서 네트워크 활성화는 곧바로 사회 활성화로 이어진다. 다시 말하면, 창조의 장이 많아지고 발표 기회가 늘어난다. 네트워크가 이처럼 사회관계자본의 가치를 더 높이고, 참여 자체를 쉽게 해 주고 있어 현대사회는 자연스럽게 '전체참여의 시대'로 바뀌고 있다.

2) 전체참여시대

이 같은 네트워크 자본의 시대에는 네트워크를 활용한 참여 폭발이 모든 분야에서 일어난다. 모두가 참여하고 공유하는 이런 현상을 '전체참여시대'라고 부르기로 한다. 전체참여시대의 특징은 예술 활동에서 어떻게 나타날까? 일반적인 집단지성, 프로튜어proteure 현상, 콘텐츠 롱테일 현상, 소비만족의 공유 현상을 주목할 만하다.

집단지성이란 사회 속에서 많은 단체들이 활동하면서 생겨나는 지식과 지혜를 말한다. 이 집단지성은 개인지성보다 더 우수하므로 사회 발전에 도움이 된다는 점이 중요하다. 문화예술에서 집단지성은 누구나 문화 콘텐츠 소비와 창작에 참여가 가능한 현상으로 연결된다. 이처럼 문화예술의 사회적 순환과정에서 단지 소비자나 창작자뿐만 아니라 모두가 참여함으

로써 문화민주주의 발달에 큰 영향을 미친다. 예를 들면, UCC 등 개인 미디어의 활약으로 비주류 또는 프로튜어가 붐을 일으킨 것이다. 이른바 모두가 작가로 활동하는 '너도 작가 나도 작가' 현상이다.

다양한 수요가 존중받고, 모든 사람들이 SNS를 사용면서 소비 패턴도 많이 바뀌고 있다. 이를테면 다양한 사람들이 다양한 문화예술을 즐기는 시대에 이루어지는 '소비총량'은 강력한 소수의 소비보다 미미하다. 반면 많은 사람들이 참여하는 소비가 문화예술에서는 더 의미가 있다. 이를 콘텐츠의 롱테일long tail 현상이라고 하는데, 문화예술 기획 및 마케팅 측면에서 현실적으로 매우 중요하다. 나아가 인기 소설이나 영화를 팬들이 마음대로 재창작fan fiction하는 현상, 작가와 소비자의 쌍방향 창작 현상도 진화하고 있다.

이처럼 소비자가 특정 작품에서 느낀 감동을 혼자서만 간직하지 않고 SNS 등으로 공유하는 데에 따라 부가현상이 발생된다. 또한, 작품이나 공연 관람의 공개, 공유, 공용으로 예술 향유자 사이의 울타리나 계층이 자연스럽게 사라지게 된다. 모두가 나름대로의 관점에서 평론가가 될 수 있다. 따라서 소비자가 직접 선별하고 보편적인 삶 속에서 모두가 더불어 즐기는 '문화의 민주화'가 이루어진다. 더 이상 수동적이지 않고 거리감 없이 적극 참여하면서 문화예술을 즐기는 '문화민주주의'가 실현되는 것이다.

2. 공공 시스템

네트워크 자본의 분산과 결집이 그 어느 때보다 쉽게 이루어지고 사회에서 협업 시스템이 사회적 활동의 중요 요소로 떠오르고 있다. 전체참여시대에서 문화 활동의 협동적 시스템을 이끌어 갈 중심은 아무래도 공공부문

이며 이는 주로 중앙정부와 지방자치단체이다. 문화예술의 사회적 순환은 각 단계에 협동적 참여가 얼마나 잘 이루어지는가에 따라서 문화사회에 확산되는 정도가 달라진다.

1) 중앙정부

사회 시스템의 형태에 따라 문화예술에 대한 정부의 정책과 역할 개입 정도는 다르다. 그러나 어느 사회든 공공부문은 사회의 중심축을 이룬다. 사회에서 공공, 특히 정부는 '가장 모범적인 고용주'로서 자리 잡고 있다고 오랫동안 여겨져 왔다. 안전하고 안심되는 사회 시스템의 표본이라고 생각된 것이다. 문화예술에서 정부의 역할은 나라에 따라 매우 다르지만 비교적 막강했었다.

이런 점에서 정부는 문화예술의 생산자로서 네트워크의 중심에 놓여있다. 정부가 직접 예술을 생산하는 형태는 국공립 극단, 악단, 군악대 등에서 찾아볼 수 있다. 물론 지방자치단체가 교향악단, 합창단, 극단을 직접 운영하는 경우도 있는데, 특히 유럽에서 이런 사례들을 많이 찾아볼 수 있다. 주로 필요한 비용을 정부가 부담하고, 운영은 전문가가 독립적으로 담당하는 방식을 쓴다. 이에 반해 미국은 예술 시장의 자율적인 움직임에 대부분의 활동을 맡긴다.

한편 정부는 예술 공급자의 역할을 맡아 다른 민간단체들과 네트워크를 이루며 사회문화예술 발전에 참여한다. 주로 공공적인 시설극장, 문예회관, 미술관 등을 설립하여 국민에게 서비스를 제공하는 방식이다. 시설을 공급하여 예술가들의 이용 기회를 높이고, 경우에 따라서는 직접 기획을 하는데 최근에는 민간이나 단체에게 대여, 위탁하는 등 다양한 방법을 쓴다.

또 다른 방법의 참여 시스템은 정부가 민간에 보조금을 제공하는 방식이

다. 이는 모든 나라들이 보편적으로 사용하는 방법으로, 무엇을 대상으로 얼마나 보조하는가는 나라마다 다르다. 정부가 참여하는 정도도 다른데, 대부분 조건부 보조금 지원으로 당초 육성하려는 목적에서 예술을 키운다. 예를 들면, 소외 지역, 아동, 다문화 가정 등에 정책적인 초점을 두고 정부가 참여하는 경우가 좋은 사례이다.

또한 정책 수단의 하나로 지원을 하는 경우에, 세제의 혜택을 줌으로써 간접적인 지원 효과를 내는 방식tax expenditure으로도 예술시장에 영향을 미친다. 모든 문화예술 활동도 다른 생산 활동처럼 당연히 세금을 내야 한다. 그런데 예술 활동을 키우기 위해 제한적인 범위에서 징수할 세금을 감면하여 단체의 문화예술 활동에 간접적으로 보조해 주는 지원효과를 내는 것이다. 이 때 일정한 조건을 객관적으로 제시함으로써 정부 개입의 여지는 적어진다. 이를 통해 세금을 내야 하는 책무가 있는 예술기관이나 단체들은 활동이 훨씬 자유로워지고 보다 원활하게 소기의 목적으로 나아가게 된다.

정부는 기본적으로 넓은 의미에서 사회문화예술 환경을 정비한다. 특히 지식정보사회에서 중요한 저작권과 저작인접권 정비, 국가적 차원의 중요한 이벤트, 미래 예술인을 위한 예술 교육, 사회 전반의 창의성 제고를 재구조화 한다. 그 밖에도 문화소비자인 국민의 문화역량 제고를 위한 관련 법적·제도적 장치를 마련하고 집행한다.

이렇듯이 정부는 생산, 육성, 보호, 지원 역할을 하면서 사회 연결망의 중심에서 사회문화적인 에너지를 결집하고, 동태적으로 가동시키는 데 중심축이 된다. 각 나라의 역사적 행정 환경에 따라 정부의 문화예술정책 역할은 다르지만 최근에는 점점 그 중요성이 커지고 있다. 이른바 문화정책이라는 개념으로 적극 나서는 추세이다. 시장 실패market failure를 보완하는 차원은 물론이거니와 정부가 참여함에 따른 이익이 더 크기 때문이다.

최근 문화예술의 생산·유통·소비는 네트워크를 자유자재로 활용하며 이루어지고 있다. 문화예술의 생태계가 소용돌이치며 급변하고 있다. 특히 정보통신의 융합화에 따른 문화예술 부분의 생태계 변화를 주목해야 한다. 이런 맥락에서 문화예술 생태계를 활성화시키는 역할은 정부가 맡아야 한다. 생태계는 자연스럽게 변한다는 소극적인 입장을 벗어나 정부가 적극적으로 공진화에 도움이 되지 않는 부분을 정리하는 역할을 맡아야 한다는 것이다. 이를 정부의 '생태계 활성자 역할'이라고 부르고 싶다.

2) 지방자치단체

지방자치단체가 지역에서 펼치는 문화예술 네트워크 활동은 기본적으로 중앙정부와 비슷하다. 다만 다른 점은 지역의 특성과 정체성을 주요 근간으로 삼고, 주민이 생활밀착적인 참여로 추진하는 점이다. 지역사회의 다양한 문화예술 현안을 위하여 시민 활동의 거점을 구축하고, 이를 효율적으로 해결하기 위해 거버넌스governance방식으로 추진한다. 이를 지역 네트워킹 활성화라고 한다.

문화예술사업은 지역사회의 규모나 특성에 따라 추진 주체가 다르다. 사업 내용은 대개 문화복지, 문화예술, 역사문화관광, 문화경제 등을 기본으로 한다. 이를 효율적으로 집행하는 것은 지방정부의 힘만으로는 어려우므로 중앙정부, 민간 단체, 개인 등의 광범위한 네트워크를 활용하고 있다. 이를 위해 지방정부는 시민자치, 자치단체의 활성화에 역점을 둔다. 중앙정부가 문화예술 보존, 자극, 교육에 중점을 두는 것에 비해 지역사회에 좀더 밀착하여 서비스 중심으로 이루어진다는 점에 차이가 있다.

현대사회에서 문화예술정책은 집권적 집행이 효율적이라고 보던 거버먼트 시대를 벗어나고 있다. 오히려 분권·분산적 집행으로 효율성을 높이는

거버넌스에 초점을 두고 있다. 거버먼트란 정부가 주도적인 입장에서 집권적인 방식으로 문화정책을 결정하고 주도적으로 추진하는 방식이다. 이러한 방식은 지식과 정보가 독점되어 있던 시절에 적합했다. 그때는 정부가 정보와 권력을 독점하고 권위있는 결정을 하면, 그것이 가장 최선의 방법이라고 여겨졌다.

그런데 최근에는 거버넌스 방식으로 권력을 분산하여 의사결정의 권한을 고루 나누어서 결정하고 집행한다. 이는 오늘날과 같은 분권시대에 더 효율적인 권력분산적 문화정책 방식이다. 수많은 문화예술의 활동 장소나 단체에 기반을 둔 지식을 고루 나누어 가짐으로써 효과적으로 성과를 거둘 수 있어 이미 보편적인 문화행정 방식으로 쓰이고 있다.

3. 민간 문화울력

1) 기업 메세나

자본주의 사회가 고도로 진행되면서 기업의 역할은 문화예술과 사회에서 다방면에 영향을 미치고 있다. 기업이 문화 활동에 참여하는 방식은 주로 기업 메세나와 협찬을 통해 이루어진다. 기업은 메세나, 협찬, 후원 등의 방식으로 예술 활동을 지원하고, 문화예술정책에 참여한다.

기업은 왜 메세나 활동을 펼치고 협찬을 하는가? 자본주의 사회에서 기업은 원래 경제 활동으로 최대 수익을 올려 세금을 납부하는 것으로써 사회에 대한 책임을 다한다고 생각해 왔다. 그러나 자본주의가 성숙되면서 사회에 대한 기업의 활동에 대해 기대가 더 커지면서 문화예술 분야에서도 기업의 사회적 책임에 대한 요구가 증가하였다. 이에 부응하여 기업은 예

술가의 활동을 지원하고, 국제문화예술교류를 돕고, 악기를 대여해 주는 등 다양한 활동을 통해 그 역할을 수행하고, 부수적으로 기업 마케팅에 긍정적인 효과를 얻을 수 있게 되었다.

이러한 기업 메세나 활동은 생활의 변화와 마케팅 전략의 다각화, 기업 이미지의 제고에 따라 더 발전될 것이다. 기업의 고객관리도 정보서비스나 양질의 상품을 제공하는 것만으로 그치지 않는다. 앞으로 기업은 소비자의 총체적인 경험total experience의 질을 높이고 만족감을 주는 서비스를 하지 않으면 안 된다. 이것이 바로 고객들이 원하는 문화예술에 대한 경험 제공과 지원에 기업이 눈을 돌리는 이유이다.

기업 메세나는 프랑스, 일본, 영국 등에서 활발히 이루어지고 있으며, 우리나라의 기업들도 꾸준히 문화예술 지원 활동을 펼치고 있다. 주로 미술전시, 인프라 지원, 문화예술 교육, 서양음악에 중점적으로 지원한다.

기업의 메세나 활동은 내면적으로는 홍보의 하나로 간주되어 자칫 화려한 실적 위주의 활동으로 빠질 수 있다. 그러나 메세나 활동의 본질에 맞추어 예술지원과 함께 시민참여를 장려하는 파트너십 방향으로 나아가는 것이 바람직할 것이다. 메세나 활동은 거버넌스 활동의 관점에서 기업이 문화예술 의사결정에 참여하는 네트워크의 한 방법으로 이루어지고 있다는 새로운 해석에 주목할 필요가 있다.

2) 문화재단

문화재단은 사회적으로 가치있는 문화예술 활동을 지원할 목적으로 만든 비영리기관이며 독자적인 힘으로 문화예술 사업을 펼치는 보다 전문적인 집단이다. 거버넌스와 새로운 네트워크를 구축하여 추진하는 것이 효율적이라는 정부의 판단에 따라 정부 출연으로 만든 공공문화재단 형태로 운

영된다. 이 재단은 정부의 문화예술정책을 대행하는 일에도 적극 나선다. 주로 광역, 기초단체 단위로 설치되고 재정 지원을 받아 운영하면서 사업을 추진한다. 물론 정부 출연의 재정을 활용하되 사업은 독립적 사업으로 추진하는 것이 기본이다. 지역사회에서 활동하는 지역 공공재단의 역할은 지방정부나 각 재단마다 다소 차이가 있다.

민간의 문화재단은 민간기업이나 재력가가 만들어 문화시설을 운영하거나 특정 분야를 집중적으로 지원한다. 이념적인 역할은 공공재단과 비슷하지만 공공보다 다양하고, 빠르게 결정한다. 다만 경기의 변화에 민감하여 축소되거나 제한적으로 활동하는 경우도 있다.

어떤 형태의 재단이든 사회문화적 네트워크라는 관점에서 중요한 것은 예술가와의 관계이다. 예술가에 대하여 직접 지원을 하거나, 예술단체 활동을 보호하는 데 역점을 두고 있다.

3) 예술대학교

역사적으로 대학이 사회 발달에 미치는 역할은 매우 컸다. 오늘날의 기준으로 보면 대학은 문화사회적인 분업체계의 하나로서 인류의 지적 재산을 생산·유통·보관하고 있다. 또한 무엇보다도 사회에 필요한 문화예술 인력을 양성하고 제공하는 중요한 사회문화기관이다.

교수들은 문화예술 전문가로서 직접 창작 활동을 하거나, 국가의 문화정책에 참여하며 예술시장에서 필요한 예술의 흐름을 주도한다. 인류의 지적 재산을 계승, 보급, 발전시키는 데 맨 앞자리에 있는 것이다.

예술대학은 사회 통합적인 시스템으로서 중요한 역할을 하고 있다. 사회 문화질서, 안정, 안전을 공급하는 수단으로서의 예술 교육의 시스템 인프라를 유지한다. 문화시대에 알맞는 인간 형성과 사회문화 유지를 교육하는

257

두 가지 기능으로 사회적 통합을 이루는 것이다.

대학은 지역사회와의 관계에서도 여러 가지 역할을 한다. 무엇보다도 예술·지식·기술을 모아서 지역사회를 발전시키는 프로젝트를 추진함으로써 모두가 참여하는 사회문화를 만들어 간다. 다른 한편으로는 지역사회와 연결하여 '학습의 터전'을 '창조의 터전'으로 승화시키는 데도 도움이 된다. 인재, 정보, 지식기술, 노하우 등을 활발히 나눔으로써 대학과 지역사회가 더불어 커 나가는 것이다.

특히 예술대학들은 각종 창조 프로젝트creative project에 참여하면서 지역 혁신 시스템을 구축하고, 지역문화사업의 발굴과 상품 개발 등에 도움을 준다. 또한 이것은 학교 입장에서 보면 대학의 미션 즉, 존재이유를 사회에 어필하는 계기가 된다. 나아가 지역주민들의 삶의 질을 높이는 데 가까이에서 실질적인 도움을 줄 수 있다.

4) 단체, 시설 네트워크

문화예술단체는 문화 활동을 주요 대상으로 운영하는 조직체들이다. 비영리단체들의 사회참여가 커지면서 문화예술 분야의 비영리단체가 급속히 생겨나고 성장했다.

또한 최근에는 사회적 기업, 1인 창조 기업의 형태가 관심을 끌면서 단체들의 사회문화 활동이 여러 방면에서 다양해지고 있다. 사회적 기업이란 예술 활동을 포함한 공공목적으로 사회서비스를 제공하는 조직이다. 이는 일자리 창출 목적과 관련해서도 관심을 받고 있다.

그런데 수많은 문화예술 창작·매개 활동 단체들이 모두 일정한 요건과 능력을 갖춘 것은 아니다. 그래서 책임있는 단체 활동을 위해 국공립예술단체나 국공립공연장 수탁 운영 법인 중 수준있는 단체를 '전문예술법인단

체'로 지정하고 있다. 이들은 정부가 사업의 담당자로 지정할 때 일정한 점수의 혜택을 받고 있다.

일반적인 예술단체의 조직과 활동은 네트워크에서 중요한 파트너가 된다. 특히 창작단체는 일반사회단체처럼 사회적 역할과 책임을 지고 있으므로 일반조직원리에 어긋나지 않게 운영된다. 오케스트라의 경우를 보면, 기본적으로 고용관계에 놓여 있는 연주자가 있는데 교향악단은 악기편성이 고정적이어서 고용계약관계를 맺는다. 물론 비고용관계 연주자도 있지만 모두 전문가로 구성되어 있다. 그 밖에 이사, 임원, 음악감독, 지휘자 등이 모두 함께 창조 리더의 역할을 수행한다. 이러한 활동을 뒷받침하는 사무국 스텝으로서 인사, 총무, 경리, 홍보, 마케팅, 무대관리 등의 담당자도 문화예술단체에서 중요한 역할을 한다.

문화예술 활동이 다른 사회 활동과 다른 점은 특별한 공간을 갖추고 그 안에서 전문적인 활동을 펼친다는 점이다. 이는 '문화 활동의 장'으로서, 이른바 문화시설이라고 하는 미술관, 공공도서관, 박물관, 공연장, 문예회관 등이 대표적이다. 미술관을 중심으로 그 기능을 보면, 주요 사업으로서

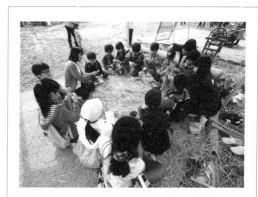

NPO가 주최하는 마을 축제 모습

전시기획전, 특별전, 상설전, 교육행사강연회, 실기강좌, 세미나를 한다. 이 경우에 사립 미술관은 독립행사를 많이 하고, 공립미술관은 대관행사가 주를 이룬다.

이러한 문화시설들이 제대로 운영되기 위해서는 사회와 관련 단체들의 원만한 네트워크가 중요하다. 물론 문화시설의 원래 목적은 시민의 복지를 확장하고, 주민들의 감상 기회를 제공하며, 지역정체성을 발굴하고 개발하는 데 있다. 그 밖에도 시민에 대한 서비스 차원에서 시민의식의 계발, 잠재적 시민니즈의 발굴 확대에도 중점을 두고 있다.

이러한 문화시설의 건립뿐만 아니라 운영은 경제사정과 밀접하게 관련이 있는데, 최근에는 재정 동원과 배분 측면에 어려움이 많은 실정이다. 그렇기 때문에 주로 자주적으로 사업 프로그램을 개발하여 운영하거나, 관련단체들에게 대관하여 주는 대관사업을 병행해야 한다. 이를 잘하기 위해서는 시설 경영의 전략이 중요하다. 기본적으로는 시장요구를 무시한 채 일방적으로 제공하는 방식product out이 아닌 기업 경영에서 활용하는 마케팅 전략을 문화시설에도 일정 수준 도입하고 있다.

이러한 민간개별단체, 조직의 활동은 단지 개별 문화 목적을 위해 움직이는 것만은 아니다. 사회문화적 측면에서 십시일반의 문화울력 활동으로 이해할 수 있다.

4. 시민 네트워크

네트워크 협동을 효율적으로 추진하기 위해서는 정보가 어떻게 생산, 교류되는가에 대한 '흐름'이 중요하다. 정보의 소재와 흐름을 잘 파악하여 협동적으로 추진하면서 모두에게 고른 혜택이 이어지도록 한다. 이것이 시민을 향한 문화예술 네트워크의 철학이다.

문화예술사업의 기본적인 주체는 시민들이다. 시민을 위해 행사를 만들고 서비스를 제공한다. 그러나 이제 시민들은 이러한 단체의 활동 또는 만들어진 행사에 참가하여 문화 향유를 누리는 것만으로 만족하지 않는다. 사회가 좀 더 역동적으로 움직이면서 시민은 스스로 주체가 되어 외부 전문가와 커뮤니케이션을 통해 시민 네트워크를 구축한다. 시민이 주도적인 입장에서 자주적으로 사업을 기획하고, 시민 나름의 방식으로 운영하는 것이다.

이 같은 시민자발성에 바탕을 둔 문화예술 네트워크가 활성화되면서 네트워크 경영 방식의 문화 전략이 특히 중요해지고 있다. 지금은 문화자본, 문화금융, 문화인재, 문화서비스, 문화 활동이 충분히 '흐르고' '집약되는' 시대이다. 이 시대의 개념을 반영하는 문화예술 경영 방식으로 적합한 것은 거버넌스를 넘어선 네트워크 협동과 문화울력이다.

여기서 네트워크 협동이란 전반적인 네트워크 사회의 이점을 살려 참여와 개방, 네트워크와 호혜성을 실현하여 지속 성장 가능한 문화 활동으로 전개하는 것이다. 이를 적절하게 달성하기 위한 접근으로 '문화울력' 개념을 제시하고 싶다. 원래 울력이란 시급한 부분, 부족한 부분에 대하여 문화공동체가 상부상조하던 우리의 전통적 생활방식이다. 이러한 전통적 상부상조의 아름다운 정신을 문화예술 참여에도 적용할 수 있다. 이러한 방식으로 문화복지, 공존공생과 공진화, 문화로 사회재구성을 실현하는 문화 활동을 전개할 수 있다고 본다.

이 같은 시민참여를 위한 네트워크가 성공을 거두려면 전문화된 인력의 참여기회를 얼마나 잘 마련하는가 하는 점이 중요하다. 우선 시민단체를 지원하고 조성하여 시민참여를 잘 기획해야 한다. 그리고 시민 간 교류를 늘리고, 시민문화단체 네트워크로 다양성을 확보해야 한다. 시민예술자원봉사자를 육성하며 기술인력을 체계적으로 양성함으로써 시민참여시대에

261

알맞게 발전시켜야 할 것이다.

이를 위해서는 소프트웨어와 하드웨어가 고루 발전되어야 한다. 소프트웨어로서 기회의 장발표. 교류. 학습 등과 지식정보 제공의 확대가 중요하며, 하드웨어로서는 발표의 장, 시설복합화와 이용, 도서관, 박물관, 미술관의 시설을 늘려야 한다.

이러한 다양한 시설과 소프트웨어를 바탕으로 하고 무엇보다 시민에 대한 경영기조로서 '인본주의 체계'가 자리 잡아야 한다. 시민 개개인의 문화적 권리를 보장하고, 시민자치 중심에서 개인자치로 바꾸어야 한다. 시민 문화정책에서 개인 '인생의 질'을 제고시키는 방향으로 전환되어야 네트워크 시대의 경영철학에 알맞는 것이다.

파트너십의 존중

이어서 전체참여시대의 정신을 오롯이 살리려면 관련단체들이 서로 파트너십을 잘 유지해야 한다. 서로 도움이 되는 공진화를 이루기 위해 이들에게는 참여자 파트너십이 중요하다. 원래 파트너십이란 전문직 분야에서 서로 자금과 시설을 함께 부담하고 책임도 함께 지며 일하는 방식이었다. 그러나 현대사회에 들어와서는 여러 분야에서 매우 폭넓은 형태로 이용되고 있다.

파트너십을 성공적으로 유지하려면 서로의 능력이 대등한 수준에 이르러야 한다. 그리고 서로의 능력을 존중하고 활용하여 함께 발전하면서 역량을 키워야capability building 함께 지속적으로 성장할 수 있다. 물론 현실사회에서 이러한 이상형을 찾기는 쉽지 않다. 따라서 실행력을 확보하기 위한 적절한 장치를 마련해야 한다. 기본적으로는 자원의 동원과 배분, 법제도적 보장을 만들고 내외부적·부문 간 네트워크를 구축하여 이를 보완한다. 또한 시민 문화예술의 활동 주체대개 중앙정부. 자치단체. 대학. 문화재단. 비영리단체. 문화

관련 기업, 문화시설 등는 분업과 협업 형태로 파트너십을 실현하여 문화예술 활동을 추진한다.

셀프헬프

참여 네트워크에서 무엇보다 중요한 것은 셀프헬프self-help정신이다. 문화예술 활동의 생산·유통·소비에서 네트워크 활동은 참여자에게 무엇보다 편리하고 긍정적인 면을 보여 준다. 한편 사회적으로는 사회 역량을 증가시킨다. 네트워크 사회에서 문화상품의 유통은 언제 어디서 무엇이나anytime, anywhere, any device, any space, any content 가능하다. 문화상품 시장과 관련된 모두가 참여하여 협동적 활동으로 서로 도움이 되면서 나타나는 긍정적 효과들이다.

사회문화적으로 좋은 점을 보면, 네트워크를 통해 참여자 개개인의 삶이 심리적·생물학적인 개선을 이루게 된다. 스트레스에서 벗어나고, 문화예술적인 보살핌을 받는 범위가 늘어난다. 동호인들끼리 모여 자주적인 그룹self-help group을 형성하여 문제해결에 나선다. 또한 이러한 모든 것은 전반적으로 사회 역량을 키우며social empowerment, 협력을 더욱 촉진한다. 그리고 사회적인 딜레마를 해결하며, 여론 형성으로 사회적 물결을 불러일으킨다. 나아가 이러한 문화예술의 사회화가 현실사회로 파급되면 참가, 대화, 문제의식과 동료의식 고양, 협동적 행동이 일상화되는 문화사회로 가는 길을 닦게 된다.

참고문헌

고영탁(2006). 『The Beatles』. 살림

김경욱 외(2006). 『공공미술이 도시를 바꾼다』. 문화관광부

김영순 외(2004). 『문화, 미디어로 소통하기』. 논형

김상훈&비즈트렌드연구회(2009). 『앞으로 3년 세계 트렌드』. 한스미디어

김훈민, 박정호(2012). 『경제학자의 인문학 서재』. 한빛비즈

권수영(2007). 『한국인의 관계심리학』. 살림

노규성 외(2011). 『스마트워크 2.0』. 커뮤니케이션북스

노엘라(2010). 『그림이 들리고 음악이 보이는 순간』. 나무[수:]

데이비드 와인버거 지음, 신현승 옮김(2003). 『인터넷은 휴머니즘이다』. 명진출판

드림프로젝트, 홍성민 옮김(2007). 『세계명화의 수수께끼』. 비채

래리 쉬너(2007). 김경란 옮김. 『예술의 탄생』. 들녘

마크 에이브러햄스(2010). 『이그노벨상 이야기』. 살림

미야타 가쿠코(2010). 『사회관계자본과 인터넷』. 커뮤니케이션북스

미학대계간행회(2007). 『미학의 역사』. 서울대학교출판문화원

미학대계간행회(2007). 『현대의 예술과 미학』. 서울대학교출판문화원

박영숙 외(2011). 『유엔미래보고서 2025』. 교보문고

베니김(2012). 『영화처럼 살아보기 365』. MJ미디어

빅토리아 D. 알렉산더(2003). 최샛별 외 옮김(2010). 『예술사회학』. 살림

서울대학교 국제문제연구소 편(2008). 『지식네트워크의 세계정치』. 논형

신시아 프리랜드(2002). 전승보 옮김. 『과연 그것이 미술일까?』. 아트북스

신정원 외(2007). 『현대사회와 예술교육』. 커뮤니케이션북스

심상용(2011). 『예술, 상처를 말하다』. SIGONGART

오르테가 이 가세트(1982). 장선영 옮김. 『예술의 비인간화』. 삼성출판사

오은경(2008). 『뉴미디어시대의 예술』. 연세대학교 출판부

요스트 스미르스(2009). 김영한·유지나 옮김. 『예술의 위기』. 커뮤니케이션북스

울리히 렌츠(2006). 박승재 옮김(2008). 『아름다움의 과학』. 프로네시스

엘리자베스 머피(1997). 임병수 옮김. 『예술의 가치』. 한국예술종합학교

월터 아이작슨(2011). 안진환 옮김. 『스티브 잡스』. 믿음사

신정원·이영주 외 3명(2007). 『현대사회와 예술』. 커뮤니케이션북스

양건열 외(2002). 『문화정체성확립을 위한 정책방안 연구』. 한국문화정책개발원

유경희(2010). 『예술가의 탄생』. 아트북스

이건용(2011). 『작곡가 이건용의 현대음악강의』. 한길사

이기형(2011). 『미디어 문화연구와 문화정치로의 초대』. 논형

이노우에 슌 엮음(1998). 최샛별 옮김(2004). 『현대문화론』. 이화여자대학교출판부

이석원(2010). 『현대사회 현대문화 현대음악』. 심설당

이연식(2005). 『미술영화 거들떠 보고서』. 지안

이은희(2009). 『하리하라의 바이오사이언스』. 살림

이인식(2008). 『지식의 대융합』. 고즈윈

이현석(2009). 『이럴 땐 이런 음악』. 돋을새김

임근혜(2009). 『창조의 제국』. 지안

장 미셸 지앙(2011). 『문화는 정치다』. 동녘

정정숙(2009). 『고령시대를 대비한 문화정책개발 연구』. 한국문화관광연구원

정준모(2011). 『영화 속 미술관』. 마로니에북스

철학아카데미(2006). 『철학, 예술을 읽다』. 동녘

최태만(2008). 『미술과 사회적 상상력』. 국민대학교 출판부

카트린 파지크, 알렉스 슐츠(2008). 태경섭 옮김(2008). 『무지의 사전』. 살림

프레데릭 마르텔(2010). 권오룡 옮김(2012). 『메인스트림』. 문학과지성사

피터 버크(2009). 강상우 옮김(2012). 『문화 혼종성』. 이음

한국문화예술교육신흥원(2011). 『2011 문화역량지수개발연구』. 한국문화예술교육진흥원

한국문화예술교육진흥원(2011). 『2011 문화예술분야 창의성지수 개발연구』
　　　　　한국문화예술교육진흥원

한국문화예술위원회. 『예술의 사회적 기여에 관한 국내외 실증사례 연구』. 2011

EBS 지식채널ⓔ(2007). 『지식ⓔ season 1』. 북하우스

EBS 지식채널ⓔ(2007). 『지식ⓔ season 2』. 북하우스

EBS 지식채널ⓔ(2008). 『지식ⓔ season 3』. 북하우스

Alvin Toffler(1997). 『The Culture Consumers(文化の消費者)』. 文化の消費者 翻訳研究会 訳.
　　　經草書房

Bruno S. Frey(2003). 『Arts & Economics』. Springer.

Diana Crane et al.(2002). 『Global Culture』. Routledge.

Franco Bianchini et al.(1993). 『Cultural Policy and Urban Regeneration』 New York:Manchester
　　　University press.

Graeme Evans(2001). 『Cultural Planning:An Urban Renaissance』. Routledge.

Hans Abbing(2002). Translasted by Yamamoto Kazuhiro. 『Why are Artists Poor?』. Amsterdam
　　　university press.

Joanne Scheff Bernstein(2007). 山本章子 訳. 『Art Marketing Insighsts(芸術の賣り方)』. 英治出版

Niklas Luhmann(1995). 馬場靖雄 訳(2004). 『Die Kunst der Gesellschaft』. 社會の芸術.
　　　法政大学出版局.

Peter Brooker(1999). 有元 健 外 訳. 『Cultural Theory: A Glossary(文化理論用語集)』. 新曜社

Ruth Towse(2003). 『A Handbook of Cultural Economics』. Edward Elgar.

Senate Environment, Recreation, Communications and the Arts References Committee(1995). 『Arts
　　　Education』. Parliament of Commonwealth of Australia

The Arts Council of Great Britain(1993). 『A Creative Future』. HMSO.

UNESCO(1981). 『Cultural Development』. The Unesco Press.

William D. Grampp(1991). 『Pricing the Priceless(名画の経済学)』. 藤島泰輔 訳. ダイヤモンド社.

松本茂章(2011). 『官民協働の文化政策』. 水曜社.

松行康夫 外(2011). 『ソーシャル イノベーション』. 丸善出版

林 容子(2007). 『進化する アートマネージメント』. 有限会社レイライン

井口 貢 編著(2008). 『入門文化政策』. ミネルヴア書房

三浦つとむ(2011). 『芸術とは どういうものか』. 明石書店

九州大学 公開講座委員会(1999). 『変わりゆく社会と文化』. 九州大学出版会

谷川渥(2006). 『芸術をめぐる言葉 II』. 美術出版社

川崎賢一(2006). 『トランスフォーマティブ・カルチャー』. 勁草書房

坂井利以 外(2003). 『高度情報化社会のガバナンス』. NTT出版

干川剛史(2001). 『公共圏の社会学』. 法律文化社

平本一雄(1993).『自由時間社会の文化創造』. ぎょうせい

相良憲昭(2003).『文化学講義』. 世界思想社

井上忠司 外 編(1998).『生活文化を学ぶ人のために』. 世界思想社

桜林仁(1962).『生活の芸術』. 誠信書房

小川博司(1993).『メディア時代の音樂と社会』. 音樂之友社

徳丸吉彦 外 編(2002).『社会における人間と芸云術』. 放送大学教育振興会

藤田治彦 編(2009).『芸術と福祉』. 大阪大学出版会

江藤光紀(2010).『現代芸術をみる技術』. 東洋書店

吉澤弥生(2011).『芸術は社会を変えるか?』. 青弓社

谷川渥(2000).『芸術をめぐる言葉』. 美術出版社

平田オリザ(2001).『芸術立國論』. 集英社新書

出口 弘 外(2009).『ユンテンツ産業論』. 東京大学出版会

総務省(2002).『人とネットのほっとな関係』. 総務省研究会

田久 仁(1997).『社會と芸術の共生に関する問題點について』. 文化経済学會

山田 浩之(2010).『文化的價値と経済的價値』. 季刊 文化経済学會

菅野 幸子(2000).『欧州における芸術と社會との関わりる』. 文化経済学會

색인